零基础音乐教程

吉他新手

入门一本通

汤克夫 编著

U0314631

手机扫描下方二维码
下载安装橙石音乐课App

本书配套视频与伴奏音乐

刮开涂层获得正版注册码
使用注册码注册橙石音乐课 App

认准
正版

化学工业出版社
·北京·

内容简介

《吉他新手入门一本通》为零基础新手系统学习吉他弹奏的全新教程，以当前主流的民谣吉他和指弹吉他弹奏技巧及流行曲集为主要内容。全书分为学前基础篇、基础入门篇、和弦弹唱篇、指弹独奏篇、弹唱曲集篇5部分，内容编排由浅入深、循序渐进，各阶段配有丰富的练习曲目，包含弹唱及指弹独奏流行热门吉他曲138首。同时，提供配套教学视频与音频（扫描二维码获取）方便自学、合奏与表演。

《吉他新手入门一本通》不仅适合新手自学，也适合琴行以及培训机构教学使用。

图书在版编目（CIP）数据

吉他新手入门一本通/汤克夫编著. —北京：化学工业出版社，2021.8（2025.4重印）
零基础音乐教程
ISBN 978-7-122-39247-3

Ⅰ.① 吉… Ⅱ.①汤… Ⅲ.① 六 弦 琴-奏法-教材
Ⅳ.①J623.26

中国版本图书馆CIP数据核字（2021）第101798号

本书音乐作品著作权使用费已交中国音乐著作权协会。

责任编辑：丁建华　李　辉　　　　　装帧设计：溢思视觉设计 / 张博轩
责任校对：宋　夏

出版发行：化学工业出版社（北京市东城区青年湖南街 13 号　邮政编码 100011）
印　　装：北京新华印刷有限公司
880mm×1230mm　1/16　印张 19½　字数 572 千字　2025 年 4 月北京第 1 版第 7 次印刷

购书咨询：010-64518888　　　　　售后服务：010-64518899
网　　址：http://www.cip.com.cn
凡购买本书，如有缺损质量问题，本社销售中心负责调换。

定　　价：59.80 元

目 录

指弹独奏篇

弹唱曲集篇

"零基础音乐教程"系列图书：
《尤克里里完整大教本——从入门到精通》，定价 69.00 元
《非洲手鼓入门一本通》，定价 56.80 元
《少儿尤克里里完整大教本》，定价 49.80 元
《少儿非洲手鼓入门一本通》，定价 49.80 元

《学弹卡林巴拇指琴》即将出版，敬请关注！

本教程适合自学，也适合琴行等培训机构开课使用。

我们为本书录制了部分教学视频以及部分曲目的演奏示范视频和伴奏音乐。

授课老师使用本教程授课之前，先通读本教程，理解本教程课程编排的逻辑。

欢迎加入 RockV 的教学交流群，与我们以及同行切磋交流。互动方式参看 App 内的公告说明。

关于配套 App 以及正版识别

橙石音乐课　扫码下载
App

正版图书首页贴有正版注册码，刮开涂层后获得。使用手机扫描左侧二维码可以下载本书配套的手机 App*，使用正版注册码注册后可以获得本教程配套的视频以及伴奏音乐。

正版注册码是识别正版的重要信息。

[注*：App 为互联网服务，App 的使用需要用户拥有微信账号。另外，由于网络以及服务器数据库故障等原因，有可能出现服务中断等情况，会在尽可能短的时间内进行修复以及恢复。如配套视频提供的方式有变化，会在扫描二维码后的页面进行通知与提示。本书正版注册码仅可注册一次，如有疑问可联系 App 客服。本书配套 App 著作权归北京易石大橙文化传播有限公司所有并提供技术支持。]

学前基础篇

了解吉他的基础知识。

认识吉他的基本结构。

学习基础乐理。

学习简谱以及吉他六线谱的基本知识。

打拍子练习以及简谱视唱练习。

学会给吉他调音，使用调音表把吉他的琴弦调准音。

♫ 认识民谣吉他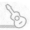

吉他主要有三种：钢弦木吉他（民谣吉他）、尼龙弦木吉他（古典吉他）、电吉他。

我们要学习的民谣吉他琴颈比较细，上指板宽约42mm，从弦枕到琴身共14个品格，使用钢丝弦演奏。

琴尾有背带钉，面板上有护板(也有些吉他没有)，适合用手指或拨片弹奏。

民谣吉他音色圆润亮透，演奏姿势比较自由，不仅可以用于伴奏还可以独奏乐曲。

"缺角"是民谣吉他在型制上的一种现代改良方式。缺角琴利于在高把位弹奏。

电箱两用民谣吉他可以接音箱，有拾音器、控制旋钮等，舞台表演时使用十分方便，不会因为用话筒给吉他拾音而产生诸多麻烦。但是一般电箱琴通过音箱发出的声音还是和琴体发出的声音有一些差别。

我们必须记住一些吉他关键构造的名称，如下图所示。

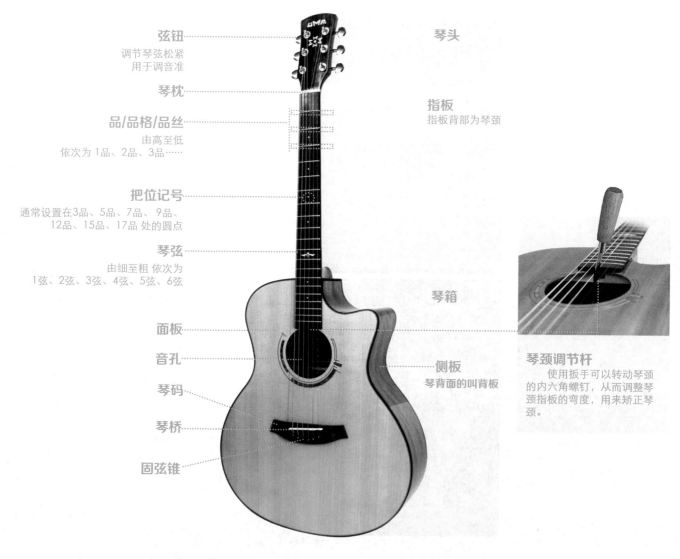

弦钮
调节琴弦松紧
用于调音准

琴枕

品/品格/品丝
由高至低
依次为 1品、2品、3品……

把位记号
通常设置在3品、5品、7品、9品、
12品、15品、17品 处的圆点

琴弦
由细至粗 依次为
1弦、2弦、3弦、4弦、5弦、6弦

面板

音孔

琴码

琴桥

固弦锥

琴头

指板
指板背部为琴颈

琴箱

侧板
琴背面的叫背板

琴颈调节杆
使用扳手可以转动琴颈的内六角螺钉，从而调整琴颈指板的弯度，用来矫正琴颈。

记住主要结构

- **琴弦：** 知道1弦、2弦、3弦、4弦、5弦、6弦指的是哪根琴弦。
- **品格：** 知道1品、2品、3品……分别在哪里。
- **弦钮：** 每个旋钮对应的是哪根琴弦。

吉他的声音

吉他被用于多种音乐风格，它在流行音乐、摇滚音乐、民歌、弗拉门戈中常被视为主要乐器。

不同的吉他弹奏方法会表现出不同的声音。吉他演奏方法主要有四种：一是用手指弹奏；二是使用拨片（Picks）拨弦；三是用金属圆管（滑奏吉他, Slide Guitar）演奏；四是使用一种可带在手指上的指套来演奏，如指弹吉他中，很多吉他手的右手拇指都戴一个指套。

不同的演奏技巧也会产生不同的效果。吉他有非常多的演奏技巧，常用的有滑音(Slide)、捶弦(Hammer-on)、勾弦(Pull-off)、点弦(Tapping)、推弦(Bending)、柔弦、扫弦(Sweep Picking)、打弦(Slap)、琶音、颤音、泛音、轮指(古典吉他最迷人的演奏技巧之一)、打板、制音、切音、拍泛音、闷音、Mute Attack等。如果大家坚持学习吉他，在以后学习指弹吉他的时候，会学会更多技巧，相当炫，而且好听。

我们的初级课程学习用手指和拨片来拨弦，会学到扫弦、切音、琶音、击勾弦等基础技巧。我们的中高级课程会有泛音、打板等更多的民谣弹唱技巧教授给大家。

不同的旋律、不同的节奏、不同的技巧进行组合，吉他可以呈现出各种不同的音乐情感。

吉他的材质

吉他是由一块块的木板做成的，新手肯定会接触到"单板""合板"这两个词。

（一）什么是单板、合板

1．单板：就是指吉他面板、背板或侧板由一整块自然的木头做成。

单板吉他分为面单和全单。

1）面单是指吉他面板是单板；

2）全单是指面板、背板、侧板都是单板。

2．合板：这类吉他的面板多用白松三合板，背板和侧板一般用木质较硬的三合板，好一些的背侧板用玫瑰木三合板、红木三合板等。

合板琴一般稳定性比较好，相对容易保养。而单板琴在保养方面要求比较高，容易受到天气变化的影响，过度的湿气的侵入，会使吉他膨胀、面板隆起（或者膨胀）、面板的表面扭曲。因此单板琴的保养要很小心，一般要配有琴盒，要注意温度和湿度的控制，会配有专用的加湿器。

吉他音质受共鸣箱质量影响，一个好的共鸣箱能使吉他的音色洪亮、纯净，余音袅袅。经过演奏者一段时期的演奏，它的木质对声音更加敏感，音色会比新吉他好一些。单板吉他共鸣箱由自然木材制作而成，和人造夹板相比，内部结构自然、紧凑，更能顺应乐器的发声原理，达到更好的共鸣效果。

（二）如何鉴别单板吉他、合板吉他

如何鉴别这两种材质的吉他呢？单板吉他的木材是自然生长的，而合板是人工压制出来的。最简单的鉴别方法就是通过音孔观察琴箱的横截面，人造板是多层压制而成，一般的三合板吉他可以从音孔处非常明显看出三个夹层；而单板吉他为一层自然木板，没有夹层。

初学者不要迷恋琴的档次，知道一些吉他材质的概念即可，现在重要的是把基础练习弹好了。

◎ 吉他的琴型

Jumbo代表大型吉他（Full-sized），频响较宽，动态略好，低频出色。这种类型的吉他，有着各种类型吉他都无法比拟的巨大琴体，巨大的琴身使得共鸣效果极佳，音量得到充足的保证，而细腰身的设计又使它具有Auditorium的某些音色特点，适用风格广泛。

Dreadnought、Auditorium代表中型吉他（Mid-sized），音色各方面表现相对较为平衡。这种琴型的吉他最常见，也就是俗称的"民谣吉他"。琴身比较大，吉他的腰身不是很突出。这种吉他因为琴身比较大，所以共鸣效果比较出色，低音非常浑厚，适合弹唱、伴奏使用。

Auditorium型吉他比Dreadnought型吉他琴身小一些，而腰身曲线比Dreadnought大些。

OM代表小型吉他（Small-sized），更适合演奏一些较轻快的音乐风格。OM型吉他的外形非常接近Auditorium型吉他，只是吉他腰身的上部和下部的面积差别没有Auditorium大，其音色特点也跟Auditorium差不多。

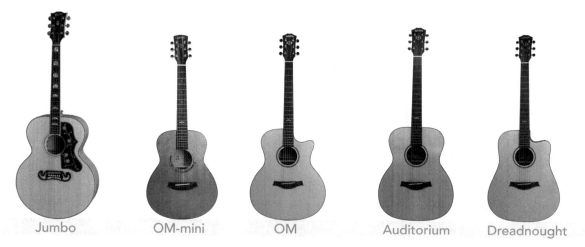

Jumbo　　　OM-mini　　　OM　　　Auditorium　　　Dreadnought

◎ 吉他的日常养护

1．延缓琴弦老化

琴弦老化是不可避免的。由于种种原因，比如手上的汗渍、污渍以及周围环境潮湿等，导致琴弦生锈老化。因此在弹琴前后都应该用柔软的干布或纸巾擦拭，或者使用琴弦油来保养。

2．琴身的维护

右手长期与琴身接触会使琴身积上一层污垢。其实污垢中的无数细菌对弹奏者身体的影响比对琴还显著，因此吉他也是要讲卫生的，要常"洗澡"。

3．中、低档吉他要配个琴套，高档的吉他要配个琴盒，这样便于吉他的存放。

4．温度、湿度的突然变化会对吉他造成伤害。平时要避免吉他在阳光下直照，不要让吉他靠近暖气。如果空气过分潮湿可在琴盒内放一些干燥剂。

5．高档吉他都是经过相当考究的工艺及材料精细加工而成的，因此特别容易受伤。切忌将吉他放到桌面或地板上。注意避免衣服上的拉链和纽扣对吉他表面造成划伤。

6．经常弹奏，随时让吉他各部分充分震动，这是保养吉他的最好方法。

如果你是初学者或者根本没有接触过吉他，那么最好要找一个懂的人陪你买比较好，否则自己很难挑选。如果你有一些弹琴经验，那么下面的内容对你来说肯定会有很大的帮助。

音准是核心问题

按吉他的定音标准调校好各弦之后弹出一弦第12品的泛音，如果它与该弦第12品的音高相同则为合格。如此依次检查六根弦。

吉他的手感体验

用手摸指板，并上下滑动，看各处是否有突出或凹入的地方，品位两端有无突出的地方，滑动时有无割手的感觉。手感不良会使你被迫采取不当的按弦方法，从而极大地阻碍左手技术的提高。

当吉他调到标准音高时，在第14品格处，弦与指板的距离应在4mm左右。太高，按弦会感觉吃力，反之会造成打品的现象。

好的手感应该是在不打品和不出现任何杂音的情况下，左手手指可以轻松地按下任意一个音，大横按也不感到费力。

检查音质

是否打品，即弹任一弦品时，不可以有弦碰到其他品位而发出杂音。挑选时一定要弹遍所有的品位。

弹奏每根弦第五品泛音，共鸣差的吉他往往发不出明亮的泛音。

在琴上做各种力度的拨弦，音量应有大幅度的变化。

性能较好的吉他各弦音量平衡，发音灵敏，高音明亮纯净，低音深沉厚实，高把位的音量也不会衰减。

指板的检查

指板是琴最重要的部分，挑选时主要花时间在该方面。一般来说，指板越薄越好，不过如果你的手够大，粗些也没关系，这样选择的余地更大些。

指板的正反面有无刮伤。

泛音点是否平整。

品位、品丝的做工

看各品是否光滑、平整，侧光看时，每品的反光是否排成一条直线。

品位的镶嵌是否整齐，最好选宽品的民谣吉他，比较耐磨。

其他部位的检查

扭动各钮看有无难拧的，旋转是否顺畅。

看看弦轴的齿轮是否损坏，电镀有无脱落。

面板以及背侧板是否有开裂现象，油漆是否光亮，琴的色泽是否协调。

肩带扣是否结实。

附带的配件是否齐全。

选一首自己熟练的曲子弹几遍，感觉弹奏是否舒服。

学前基础音乐知识准备

音符

音的高低

表示音的高低的基本符号，用七个阿拉伯数字标记。它们的简谱写法和唱名如下：

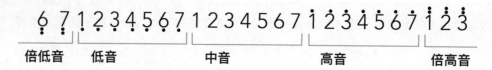

简谱写法	1	2	3	4	5	6	7
唱名	Do	Re	Mi	Fa	Sol	La	Si

当然音乐里不会只有这7个音，一定会有比这7个音更高或更低的音，为了标记更高或更低的音，则在基本符号的上面或下面加上小圆点，如下所示：

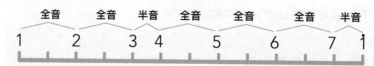

倍低音　　低音　　　　中音　　　　　高音　　　　　倍高音

在简谱中，不带点的基本符号叫做中音；

在基本符号上面加上一个点叫高音；加两个点叫倍高音；加三个点叫超高音；

在基本符号下面加上一个点叫低音；加两个点叫倍低音；加三个点叫超低音。

> 这里要做到能熟练地记住音符的简谱写法和发音。
> 如看到"5"立即能反应出来发音是"Sol"，看到"3"知道发音是"Mi"。

我们现在来"量化"地理解和学习一下音符之间的关系。首先要知道一个重要的概念：十二平均律，亦称"十二等程律"，就是把一组八度音（如中音1到高音i）分成12等份，每个"等份"就是一个"半音"，两个"等份"就是一个"全音"。看下面的图表，3和4之间以及7和i之间是半音，其余各音之间都是全音，这样正好把这12等份都分配了。

全音　全音　半音　全音　全音　全音　半音

1　　2　　3　4　　5　　6　　7　i

在钢琴键盘上可以得到明显的理解，中音1到高音i，黑白键加起来正好有12个琴键，相当于12"等份"，每两个琴键（包括黑键）就是一个半音，如果你在钢琴上一个一个键按过来的话，你会发现每次升高（或降低）的音高是一样的。

在吉他上，吉他指板相邻的品格就是一个半音，从空弦（0品）到12品，正好是12个半音，也正好是一个八度。

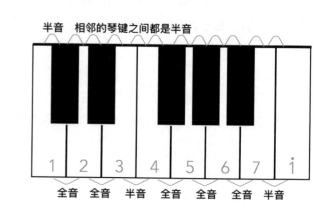

半音　相邻的琴键之间都是半音

1　2　3　4　5　6　7　i

全音　全音　半音　全音　全音　全音　半音

音的长短 节拍与时值

音乐中的音符除了有高低之分外，当然还有长短之分。这里引用一个基础的音乐术语——拍子。拍子是表示音符长短的重要概念。

表示音符的长短需要有一个相对固定的时间概念。简谱里将音符分为全音符、二分音符、四分音符、八分音符、十六分音符、三十二分音符等。

在这几个音符里面最重要的是四分音符，它是一个基本参照度量长度，是一个基准，大部分流行歌曲以四分音符为一拍。

这里一拍的概念是一个相对时间度量单位。一拍的长度没有限制，可以是1秒，也可以是2秒或半秒。假如一拍是1秒的长度，那么两拍就是2秒的长度；一拍定为半秒的话，两拍就是1秒的长度。一旦这个基础的一拍定下来，那么比一拍长或短的符号就相对容易理解了。

参看下面的图表，我们来理解一下全音符、二分音符、四分音符、八分音符、十六分音符这些音符之间的时长关系：

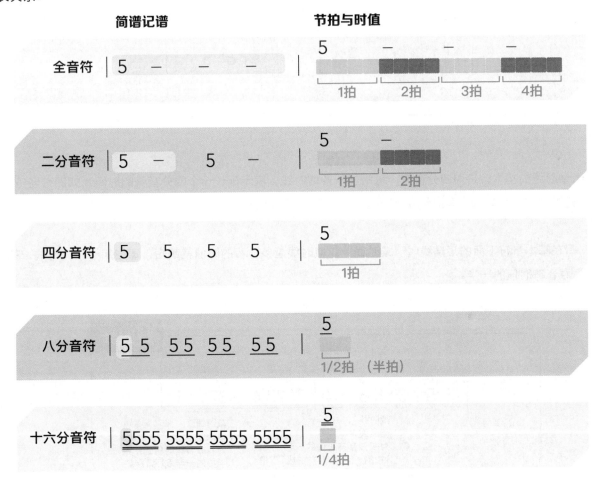

简谱里时值的表示方法

增时线和减时线

从上例可以看出：横线有标注在音符后面的，也有标记在音符下面的，横线标记的位置不同，被标记的音符的时值也不同。

从上页的图表中可以发现一个规律，就是要使音符时值延长，在四分音符右边加横线"一"，这时的横线叫延时线，延时线越多，音持续的时间（时值）越长。相反，音符下面的横线越多，则该音符时间越短。

简谱中，音长短的时值是在基本音符的基础上加"短横线""附点""延音线"和"连音符号"表示的，下面我们一一进行介绍。

短横线的用法有两种：

1. 写在基本音符右边的短横线叫"增时线"。增时线越多，音的时值就越长。

 如：

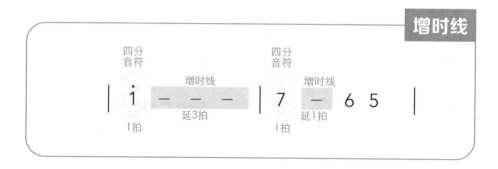

不带增时线的基本音符叫四分音符，每增加一条增时线，表示延长一个四分音符的时间，如四分音符为一拍，1个延时线就延1拍，2个延时线就延2拍，3个延时线就延3拍。

2. 写在基本音符下面的短横线叫"减时线"。减时线越多，音的时值就越短，每增加一条减时线，就表示缩短为原音符时值的一半。

 如：

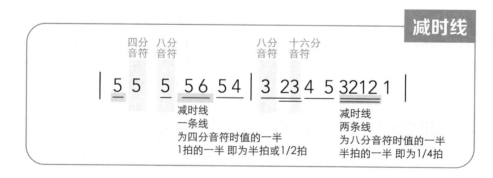

附点

在时值增时的记谱中，除了有增时线之外，还有"附点"。

写在音符右边的小圆点叫做附点，表示延长前面音符时值的一半。附点往往用于四分音符和少于四分音符的各种音符。

带附点的音符叫附点音符。

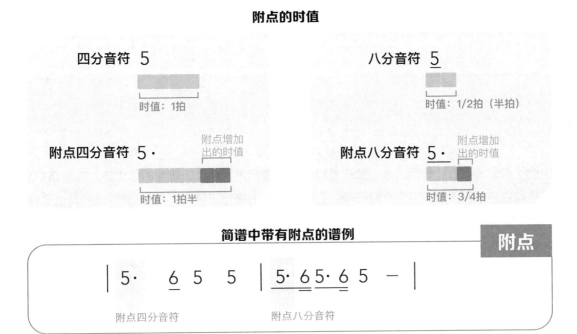

附点的时值

四分音符 5

时值：1拍

八分音符 5

时值：1/2拍（半拍）

附点四分音符 5·

附点增加出的时值

时值：1拍半

附点八分音符 5·

附点增加出的时值

时值：3/4拍

简谱中带有附点的谱例

| 5· | 6 5 5 | 5· 6 5· 6 5 — |

附点四分音符 附点八分音符

附点

延音线 连音线

用上弧线标记在音符的上面，它有两种用法：

1. 延音线：是连于两个或多个音高相同的音符之间的连线，功能是延长这个音。比如两个音的延音线，时值上的理解就是：连线前端的音加上连线后端的音的时值。看下面的谱例：

延音线

延音线 跨小节的延音线

| 5· 5 5 6 | 6 — — — |

5 5 = 5 + 5

半拍 + 1拍 =1拍半

6 | 6 — — — | = 6 + 6 — — —

1拍 + 4拍 =5拍

2．连音线：是用于多个（一般是两个以上）相同或不同音高的音符之上，表示要唱（或演奏）得圆滑，也称圆滑线。在歌谱中如歌词中一个字连续发音的时候，就用连音线。在吉他谱中使用滑音、击勾弦等技巧弹奏的时候也用连音线来标示。注意理解有连音线和没有连音线时不同的音乐表现。

看下面的谱例：

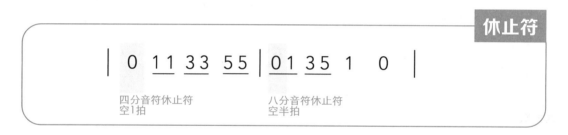

休止符

音乐中除了有音的高低、长短之外，也有音的休止。表示声音休止的符号叫休止符，在简谱中用"0"来标记。通俗点说就是没有声音，不出声的符号。在时值上我们把休止符"0"可以理解成和其他音符"1 2 3 4 5 6 7"一样使用，用增时线、减时线、附点等来分配休止的时值。

看下面的谱例：

小节与小节线

小节是节拍的单位。音乐进行中，其强拍、弱拍总是有规律地循环出现，从一个强拍到下一个强拍之间的部分即称一小节。

在乐谱中，小节与小节之间是用短竖线"|"来划开的，这个用来划分节拍单位的垂直线就是小节线。

参看本书中的谱例。

调号与拍号

在曲谱的左上角，都有一个类似"1=C 4/4"的标识。

其中"1=C"就是调号，"4/4"就是拍号。

1．调号 1=C 就表示 1(Do) 这个音定在C上，1=G表示1这个音定在G上。这里涉及一个音名和唱名的概念，关于音名和唱名，会在后面讲到，这里仅仅知道一下即可。

2．拍号是用分数的形式来标识的，分母表示拍子的时值也就是说用几分音符来当一拍，分子表示每一小节里有几拍，如：

2/4拍 是以四分音符为一拍，每小节有两拍

3/4拍 是以四分音符为一拍，每小节有三拍

4/4拍 是以四分音符为一拍，每小节有四拍

6/8拍 是以八分音符为一拍，每小节有六拍

读法是先读分母，再读分子。

如2/4叫四二拍，3/4叫四三拍，6/8叫八六拍。

反复记号

曲谱中经常会用到反复记号，音乐的段落很多是重复的，如果按照实际演奏(演唱)的顺序记谱，那么谱子会变得很长。使用反复记号，让谱子更简洁和清晰。

反复记号有很多种，包括各种方式的反复。现在针对我们初学的朋友，先学习几个最常用的反复记号。这便于我们在下面的学习中顺利地看懂曲谱。

反复记号

反复记号，表示反复记号之间的内容重复一次。

反复1个小节 实际演奏进行顺序是：A → A

反复4个小节

实际演奏进行顺序是：A →B→C→D→A→B→C→D

反复4个小节后，继续向后进行

实际演奏进行顺序是：A →B→C→D→A→B→C→D→E→F→G→H

反复跳越记号

反复跳越记号，是段落反复记号的一种补充。

一般有1、2两段，演奏时从头到1结束，再从头开始，但是要跳过1内的小节，直接演奏2开始的小节，然后向后进行。

实际演奏进行顺序是：A →B→C→D→A→B→E→F→G→H

综合谱例

以本书第 50 页的《月亮代表我的心》曲谱片段为例

打拍子是我们在学习节奏的时候必须要掌握的动作，打拍子会让我们和音乐更加"融合"在一起。

打拍子其实不是件很困难的事情，我们平时听音乐时身体会随着音乐的节奏一起动，如随着节奏律动点头、扭动身体等，这其实都是打拍子的一种体现。

我们在学习音乐的时候，打拍子的方法可以是用手或脚打拍子，也可以用点头、默念等方式。打拍子更重要的是训练你的节奏感，加强你对节奏稳定性的控制。

弹琴的时候比较适合用脚来打拍子，现在我们来练习用脚或者用手打拍子。

脚踩一下（即踩下去后再收回来复位）是一拍，踩四下是四拍。脚面从空中均匀地抬起落下。跟着节拍器感受一下，在这个过程中，速度是不变的，不要放下去的时候很慢，抬起来的时候很快，反之也不行，而且，每一拍的速度也是一样的，不要忽快忽慢。

四分音符： 脚面均匀地落下去又抬上来为一拍。如果用手打拍子就是双手合上又分开为一拍。

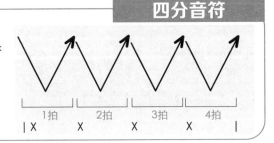

八分音符： 一拍被平均分成两份，两个八分音符，每个音的时值占四分音符的1/2；脚踩下是一个八分音符；脚抬起复位，又是一个八分音符。

用手打拍子就是双手合上为半拍，分开又是半拍。

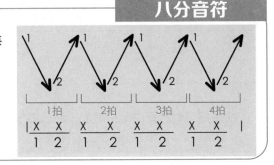

十六分音符： 一拍被平均分成四份，四个十六分音符，每个音的时值占四分音符的1/4(也可以称作四连音)；脚踩下是两个十六分音符；脚抬起复位，又是两个十六分音符。

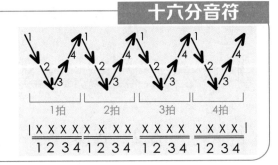

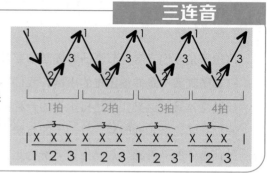

三连音： 一拍被平均分成三份，每个音的时值占四分音符的1/3 (三连音)；这个是把脚踩下抬起分成三个等时的时间，初学的时候可能掌握起来有些难度，跟着视频课程多做练习，找到123 123的节奏律动感觉。

打拍子练习

学会了打拍子，我们把四分音符、八分音符、十六分音符混合在一起，组成不同的节奏，一边打拍子，一边唱出节奏。

谱例中的 "X" 我们唱 "嗒" 这个音。

使用节拍器进行练习。

第 1 组

选择偏慢的速度进行练习。

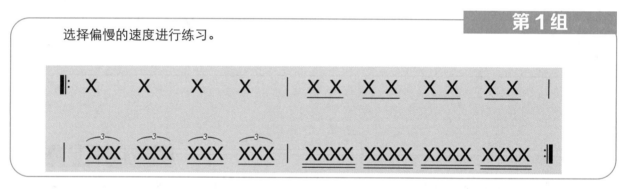

第 2 组

初始练习时选择中等的速度，然后提快速度。

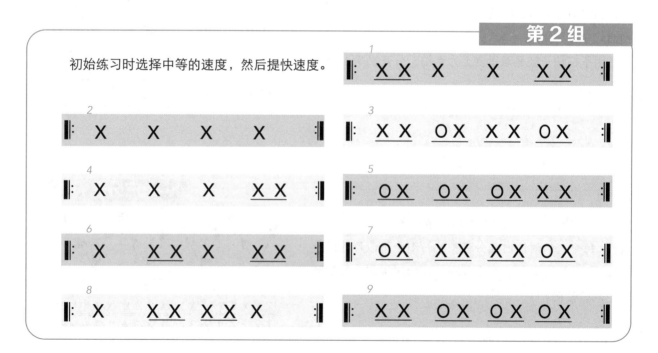

选择中等偏慢的速度进行练习。

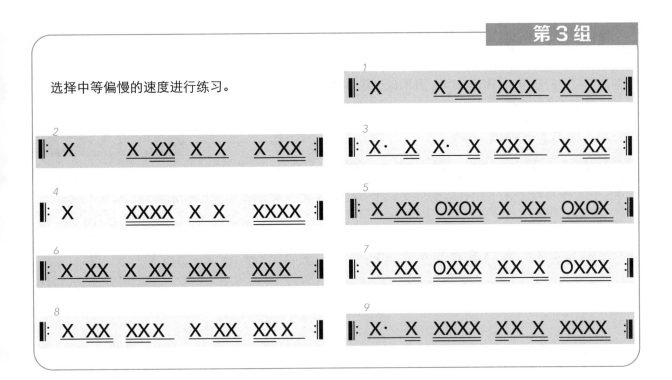

选择中等的速度进行练习。

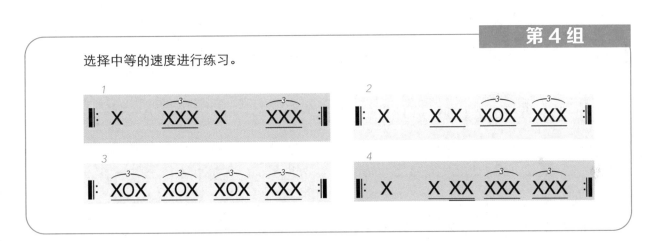

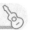

♫ 简谱的旋律视唱练习

根据前面学习到的音符、节拍等知识，我们做一些简单的旋律视唱练习。
选择适合自己的调来演唱。

视唱练习 -1

```
‖: 1  2  3  1 | 1  2  3  1 | 3  4  5  - | 3  4  5  - |

  5 6 5 4 3  1 | 5 6 5 4 3  1 | 2  5̣  1  - | 2  5̣  1  - :‖
```

视唱练习 -2

```
‖ 5·   3 5  6 | i·   6 i  6 | 5  5 3 5  6 | 3  -  -  - |

  2 3 2 3 5 3 2 | 2·  1 1 3 2 | 2  -  -  - | 0  0  0  0 |

  3·   3 2  3 | 5·   3 5  6 | i  i 6 i  2 i | 6  -  -  - |

  i i i i 6 5 3 | 2 2 2 2 3 | 5  -  -  - | 0  0  0  0 ‖
```

视唱练习 -3

```
‖ 5 3 4 5 3 4 | 5 5 6 7 i 2 3 4 | 3 i 2 3 3 4 | 5 6 5 4 5 3 4 5 | 4 6 5 4 3 2 | 3 2 1 2 3 4 5 6 |

  4 6 5 6 7 i | 5 6 7 i 2 3 4 5 | 3 i 2 3 2 i | 2 7 i 2 3 2 i 7 | i 6 7 i 1 2 | 3 4 3 2 3 i 7 i ‖
```

‖: 3 3 1 6 4 3 4 3 2 | 2 2 7 5 3 2 3 2 1 | 1 1 6 4 3 2 3 1 7 |

1.
| 7· 1 2 4 3 2 3 0 :‖

2.
‖ 7· 1 2 4 3 2 6 0 ‖

‖ 6 7 7 1 1 7 7 6 6 3 3 1 1 6 6 5 | 5 4 4 3 4 5 4 4 — |

| 0 4 4 5 5 6 6 7 7 5 5 2 2 4 | 4 3 3 2 3 4 3· 3 |

9/8
| 3 6 1 3 2 3 6 1 3 2 3 6 1 4 3 |

12/8
| 4 6 1 4 3 4 4 3 4 #4 5 5 6 5 6 3· ‖

学会调准琴弦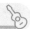

认识"音名"与"唱名"

1．音名：音乐中的音按照其振动频率循环使用 C D E F G A B来命名，我们称其为音符的"音名"。我们也可以理解为，音名是固定音高的。

2．唱名：1(Do) 2(Re) 3(Mi) 4(Fa) 5(Sol) 6(La) 7(Si) 这个是唱名，唱名的音高是相对的，如：当在C调时(即1=C) "1"这个音的音高就是定在C这个音的音高；当F调时(即1=F) 1这个音的音高则是F这个音调的音高了。

同样是唱"1"， 在F调时就比C调音高要高。

参考下面的说明，再次理解音名与唱名之间的关系。

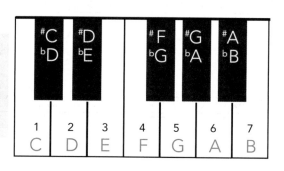

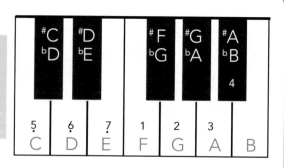

吉他琴弦的定音

对吉他一定要调准音才能演奏，否则就会弹出"跑调"的乐曲。因此，我们首先要学会如何使用调音表给自己的吉他调音。

吉他六根琴弦有多种的定音方法，我们使用最常用的吉他定音方法，由粗弦到细弦依次为 E A D G B E。

吉他琴弦的定音是固定音高的，因此一定是用音名来表示的。

参看右侧指板图所示的六根琴弦的定音：

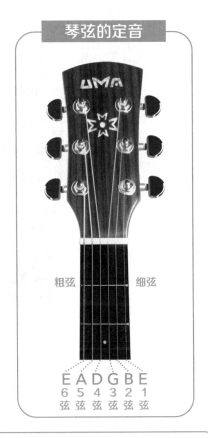

琴弦的定音

粗弦　　　细弦

E A D G B E
6 5 4 3 2 1
弦 弦 弦 弦 弦 弦

使用调音表给吉他调准音

对于初次接触吉他的朋友，开始的时候建议使用电子校音器（调音表）来调弦，使用调音表时注意选择Guitar(吉他)模式或者Chromatic(十二平均律)模式来调弦。

具体方法请观看视频课程的讲解。

将调音表夹在琴头上进行调音

初学调弦的时候要注意：

1. 分清楚弦钮的松紧方向，如果搞错了容易把琴弦调断。

2. 慢点调，调整琴弦松紧程度时速度不要过快，否则容易把琴弦调断。

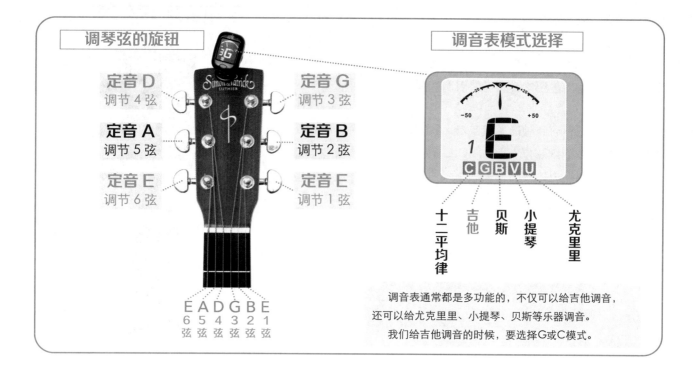

调琴弦的旋钮

定音 D 调节 4 弦
定音 A 调节 5 弦
定音 E 调节 6 弦

定音 G 调节 3 弦
定音 B 调节 2 弦
定音 E 调节 1 弦

E A D G B E
6 5 4 3 2 1
弦 弦 弦 弦 弦 弦

调音表模式选择

CGBVU

十二平均律 吉他 贝斯 小提琴 尤克里里

调音表通常都是多功能的，不仅可以给吉他调音，还可以给尤克里里、小提琴、贝斯等乐器调音。我们给吉他调音的时候，要选择G或C模式。

调音

以调1弦为例，1弦的定音为E，我们把1弦调成标准音E。调弦的过程中，表中间的指针会根据琴弦的音高而左右摆动。

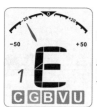

指针偏左，表示音偏低了。

调整1弦的旋钮，拧紧琴弦，提升音高。

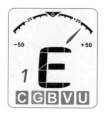

指针偏右，表示音偏高了。

调整1弦的旋钮，放松琴弦，降低音高。

指针居中。

表示琴弦已经调准到标准音高。

给琴调音的时候，我们需要一根一根地调，一边弹拨要调的琴弦，一边调整该琴弦对应的弦钮。切勿弹拨一根琴弦，而拧动其他琴弦的弦钮。初学调音的时候，动作不要过快，小心琴弦断。

调音的重要性

只有把音校准了，才能弹奏出准确的旋律。

如果弹奏一把没有调准音的吉他，你会发现弹奏出的旋律明显是"跑调"的。

切记：弹琴前，一定要先调准你的琴弦。

六线谱是一种专为吉他设计的通用记谱方法，学习吉他的时候，基本上都会使用到六线谱。在一些传统古典吉他曲谱中依然会使用五线谱记谱。由于制谱方式不一样，可能部分曲谱表现形式不一样，但就基本而言大部分出版的民谣吉他的曲谱都是相通的，大同小异，经过简单的学习都可以看懂曲谱。

六线谱非常容易理解，它的基本结构是由六根间隔相等的线组成，这六根线分别代表吉他上的六根弦，最下面的一条线，代表吉他的第六根弦(最粗的那根弦)，倒数第二根线代表第五根弦，然后向上依此类推。

在六线谱上方有不同的英文字母表示不同的和弦，还有一些特殊的符号，表示一些特色音或技巧使用的演奏方法，这方面的内容会在学习这些技巧时详细讲解。

♪ 六线谱上音的表示方法

六线谱是一种非常通俗易懂的吉他记谱方法，六条线上的数字，分别代表这根弦上相应的品上的音，准确地说，吉他的六线谱是一种记录指法的记谱方式，它不是像简谱或五线谱一样记录音符，它记录的是手指和指板的位置。

如图：六线谱线上的0、1和3，表示对应的琴弦以及品位。

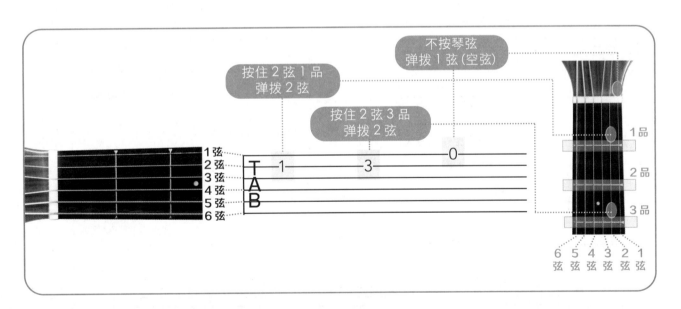

六线谱还有不少标记符号，如左右手指法分配记号、扫弦、琶音、切音、击弦、勾弦、滑弦、打弦、滞音等，我们将陆续进行学习，现在掌握最基本的六线谱知识即可。

六线谱上时值的表示方法

六线谱上的时值是使用五线谱的音符时值方式来记谱的，我们已经知道了简谱的记谱方法，下面就是六线谱与简谱记谱的对照关系。

按照谱例的对照与说明，应该很容易理解这些时值的表示方法。在学习的过程中，由最简单的开始，逐渐增加曲谱的内容。

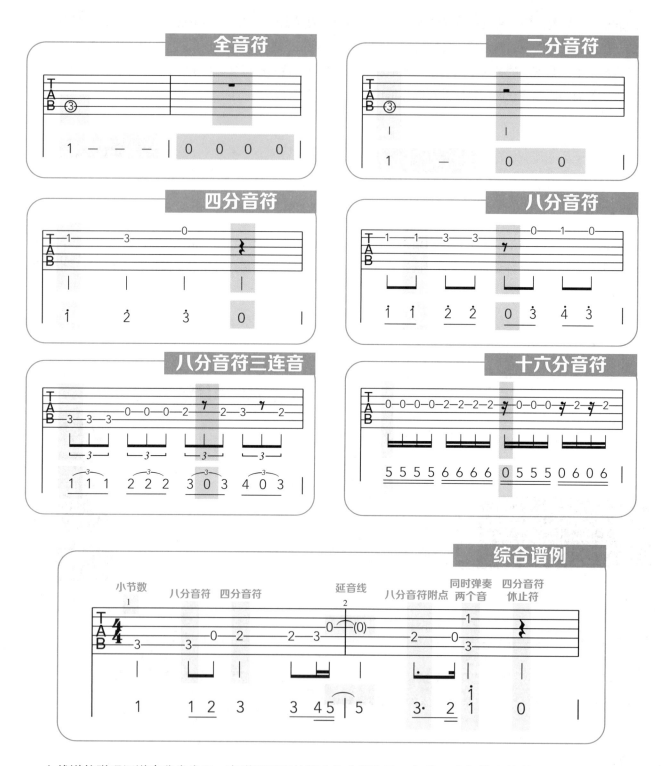

六线谱的弹唱记谱也非常常用，在弹唱课程的部分将介绍和弦、扫弦、分解等六线谱的记谱方式。

基础入门篇

学习坐姿为主的持琴。

练习左手按弦以及右手拨弦的基础动作。

学习弹奏3品内低把位的音阶。

认识不同的调，掌握C调和G调的音阶。

弹奏简单的单音小乐曲。

认识和理解吉他指板上音的关系。

通过对基础音阶以及简单小乐曲弹奏来训练和培养左手按弦、右手拨弦的能力以及正确的习惯，为下一步学习和弦弹唱以及指弹独奏奠定基础。

不要急于求成直接从按和弦开始学习，务必先把左手的按弦以及右手的拨弦从最简单的动作开始进行训练。

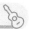

🎵 基础的持琴动作

　　古典吉他在演奏方式、拨弦方法、指甲的修剪上都有很严格的要求，而民谣吉他的演奏比起古典吉他相对要自由和随意很多。

　　民谣吉他持琴主要是坐姿和站姿两种姿势。

　　1．坐姿：坐着弹时，一般是女士将右腿跷放在左腿上，使吉他的共鸣箱凹陷处置于右腿上；男士是双腿平放在地上，将吉他的共鸣箱凹陷处置于右腿上。

　　2．站姿：如果站着弹，则要拴上背带，挎在肩背之间。琴的高度和角度要适中，使琴头处于肩和耳朵之间的高度。

　　初学吉他时，建议坐着弹，便于对琴的弹奏控制，弹奏有一定基础和水平后，再站着弹。比如说当你登台表演的时候。

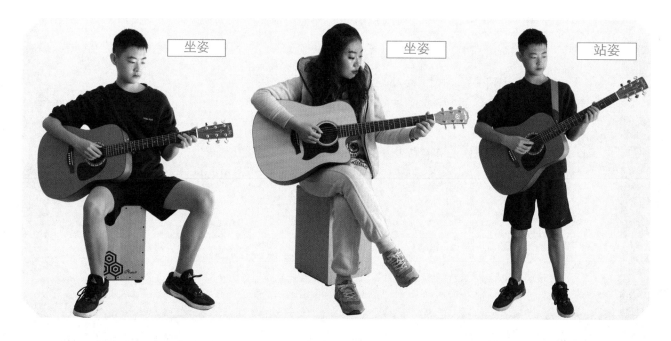

坐姿　　坐姿　　站姿

初学时易犯的错误动作

1.琴身偏向下倒下，琴平放在大腿上。

2.琴头偏低。

3.弯腰曲背。

保持好正确的持琴姿势，有助于我们弹奏。

初学吉他，我们从右手的训练开始。在后续的学习中，右手的弹奏关系到音色变化和情绪处理，因此都要重视对右手的基础训练。

保持正确持琴，左手不要碰到琴弦，否则就会影响琴弦发声。

将右手以肘部为支点，轻放在琴箱后方凸起的地方，手腕稍向外凸以利于手指的拨弦。

拇指的拨弦：右手的食指、中指、无名指轻轻按在 3、2、1 弦上，做以简单的支撑，防止右手动作过大找不准琴弦。拇指大关节用力，拨响琴弦。控制力度不能太大也不能太小。切忌手腕抬起带动手指拨弦。

食指（以及中指和无名指）的拨弦：拇指轻搭在 6 弦上支撑，食指勾向手心方向，拨响琴弦。

触弦的位置一般在音孔附近，右手要适当留一些指甲，这样弹出的音色更干净明亮。

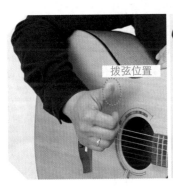 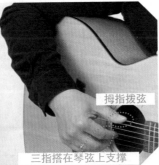

拇指拨弦

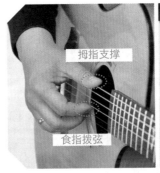 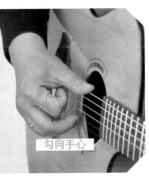

食指拨弦

中指和无名指相同

右手拨弦基本上为两种方法：

1. 手指拨弦后靠在下一根琴弦上，也称为靠弦法。

2. 手指拨弦后自然地勾向手心，也称为离弦法。

右手指法标记

在吉他谱中，我们会用 p、i、m、a、c（或ch）这几个字母来表示右手的拇指、食指、中指、无名指和小指。

对初学者来说，右手手指弹拨琴弦的原则是：

拇指 p 负责4，5，6弦

食指 i 负责3弦

中指 m 负责2弦

无名指 a 负责1弦

小指 c（或ch）初学时暂不使用

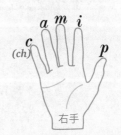

右手拇指拨弦训练

下面我们就开始最基础的右手拇指拨弦训练，全部是空弦，左手不需要按任何琴弦。

我们做两种拨弦方式练习：

• 方式 1: 弹拨 6 弦和 5 弦时，使用靠弦法，即拇指弹拨 6 弦之后靠在 5 弦上，拇指弹拨 5 弦之后靠在 4 弦上。弹拨 4 弦的时候使用离弦法，即拇指弹拨 4 弦之后自然靠近手心悬空。

• 方式 2: 完全采用离弦的方式以拇指弹拨琴弦。

练习 - 1

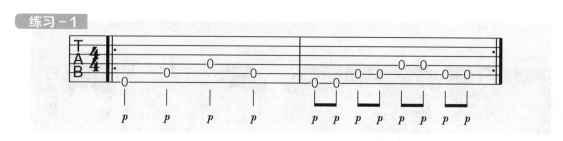

练习 - 2

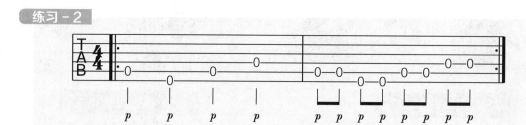

练习 - 3

在初学阶段要掌握离弦法拨弦，这样便于我们下一步学习弹唱的时候弹奏分解和弦。当然，如果两种方法都能弹好的话，就更好了。

练习目标

在正确持琴的前提下，达到如下训练目标：
• 右手拇指能准确找到要弹奏的目标琴弦；
• 右手拇指拨弦力度均匀，音色清晰稳定。
• 在节拍器下能准确按照节拍弹奏出来。

✪ 右手食指、中指、无名指拨弦训练

拇指轻靠在 5 或 6 弦上，作为支撑，食指（*i*）、中指 (*m*)、 无名指 (*a*) 拨弦后靠向手心方向。掌握这三指的拨弦动作比拇指要难一些，需要进行一定时间的练习。

右手四指拨弦训练

加入拇指，四指拨弦训练。

练习要点

- 手指拨弦后，手掌不要抬起而远离琴弦。
- 食指、中指、无名指三个手指拨弦力度均匀稳定。
- 速度放慢，多弹多练，找到拨弦的手感。

🎵 左手按弦

正确持琴，琴颈指板要斜向上，千万不能琴颈横着水平于地面。

肩关节放松不要塌肩或耸肩，左手手臂自然下垂，肘部不要过分离开或贴近身体，手腕应略向外送出，使手掌和手臂大约是120度的夹角；

把左手拇指放置在琴颈背后靠上的位置，在食指和中指中间；

按在琴颈的中间，拇指的方向不应该与指板平行，避免把拇指放在琴颈的上方，但民谣吉他的琴颈较窄，拇指的指法就不是一成不变了，有时拇指也可以按弦。

无论采用什么指位都应让手指灵活移动，有利于把位变换。

手腕位于琴颈下方，手掌与琴颈需保留一些空间，大约能放置一个鸡蛋。

可以观看本教程的配套视频讲解，更为直观地学习按弦。

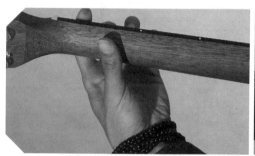

拇指位置

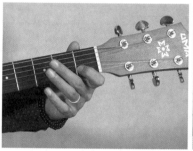

食指按弦

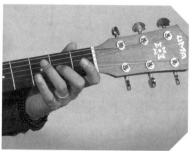

中指按弦

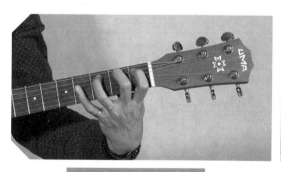

手指要分开

手指不要堆在一起

✏️ 左手手指按弦的分配原则

在初学阶段，左手手指按弦分配的原则是：

• 食指负责按所有第 1 品上的音。

• 中指负责按所有第 2 品上的音。

• 无名指负责按所有第 3 品上的音。

这个阶段的学习，基本用不到小指，下一阶段我们会学习使用小指按弦。

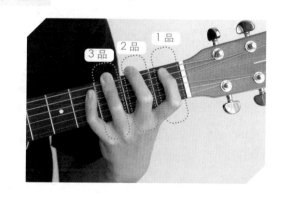

认准正版：本教程配正版注册码 注册 App 获得配套视频以及音频

针对左手的训练，我们一般采用"爬格子"的方式来练习。爬格子就是让左手手指按照一定规律在指板上反复运动，训练左手手指的灵活性。

爬格子练习方式很多，这里只设计两种让大家来练习。这两种练习是从第5品这个把位开始练习，5品位置的吉他品格间距相对比较短，比较容易按住，便于起步学习。

左手按弦要点

- 要用指尖按弦，按单根琴弦的时候，不要折指。
- 手指要尽量垂直于指扳的角度按弦。
- 按弦的位置要尽量靠近品位，不能离品格太远，更不能过了品格，保证能发出干净的音色。
- 各指关节要呈弯曲状，不可僵直或向内弯曲成折指。
- 左手手指应当打开保持一个平均的距离。
- 中指和无名指与品格基本保持平行。
- 食指和小指与品格略有一点倾角。
- 左手指甲不能留长，应经常修剪。

左手指法标记

曲谱中，用数字来表示左手的手指。

食指 1
中指 2
无名指 3
小指 4

左手

练习-1

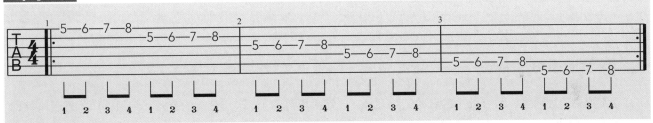

练习-2

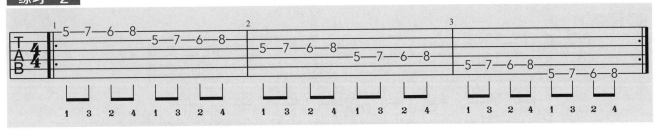

练习目标

- 音色清楚，速度均匀，左手手指适应在指板上的移动和按弦动作。
- 千万不可以追求速度而把声音弹得有哑音、不干净，这样练习是没有意义的。
- 可以更换把位练习，靠近琴头方向的低把位会让手指跨度变大，难度增加。

爬格子的感觉会有些单调枯燥，但是这对训练手指灵活度会有很大的帮助。在本书指弹独奏部分的课程中，会有更多的针对左右手的训练内容。

认识三品内的C调音阶

现在开始学习在吉他上弹出C调的音阶，右侧的吉他指板图上标注出了在吉他三品之内的各个音在指板上的位置。

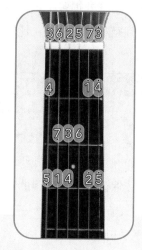

下面的六线谱也写出了C调音阶，左手手指的分配遵循第1品的弦用食指，第2品的弦用中指，第3品的弦用无名指来按的原则。小指在这个阶段用不上，先让它休息一会吧。

通常把3品内称为低把位，高于3品的称为高把位。高把位的音阶我们稍后学习，先把3品内的音阶练习好。

C 调音阶

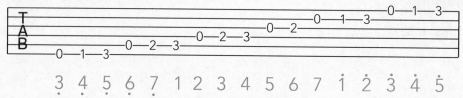

音阶练习

我们先练习弹奏4、5、6弦上的音阶（练习-1），然后再练习1、2、3弦上的音阶（练习-2），最后再把6根弦上的音阶完整地弹奏。练习时注意右手的拨弦手指分配。

练习-1

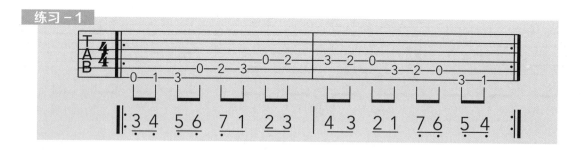

练习-2

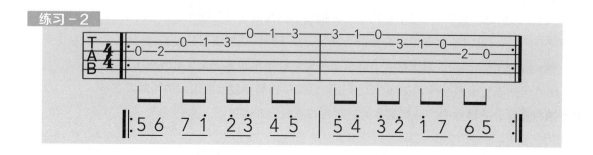

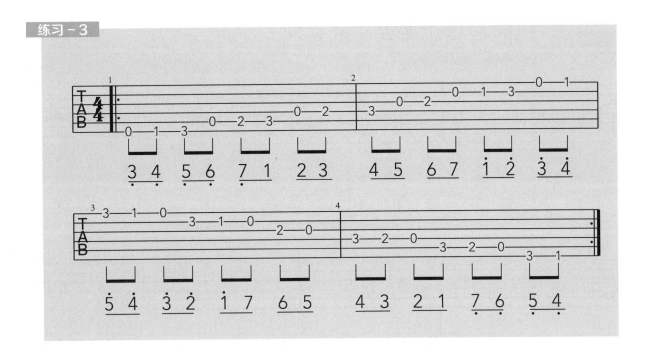

反复练习，熟记音阶的各个音在指板上的位置，同时增强左右手的演奏能力。现在我们可以来弹奏一些小乐曲加强我们的左、右手能力以及训练节拍等音乐的综合能力。

下面来练习弹奏一些简单入门的小乐曲吧。

 练习曲

基础入门　1=C 4/4

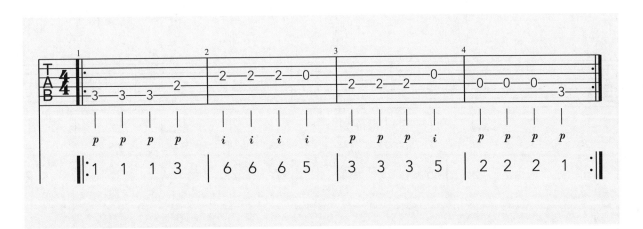

进入本书配套的App，跟随伴奏练习这段简单的小乐曲。

练习时注意：

　　1. 节拍要稳，不要错拍子。

　　2. 弹奏出来的音色要清晰干净。

玛丽有只小羊羔 - 低音区

基础入门　1=C 4/4 曲：罗威尔·梅森

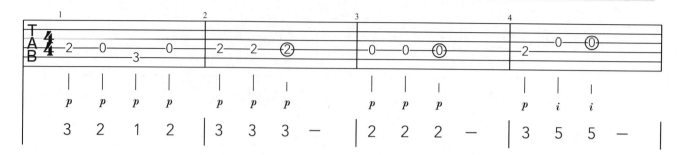

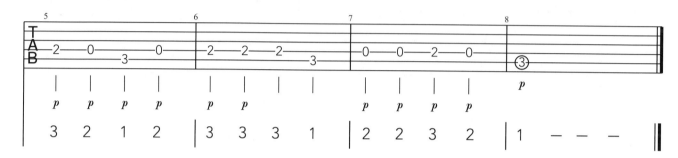

生日快乐歌 - 低音区

基础入门　1=C 3/4 曲：帕蒂·希尔，米尔德里德·希尔

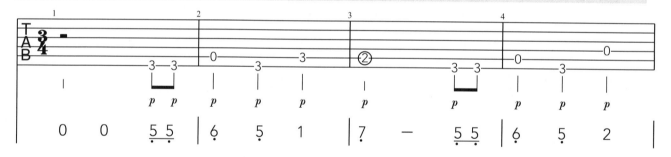

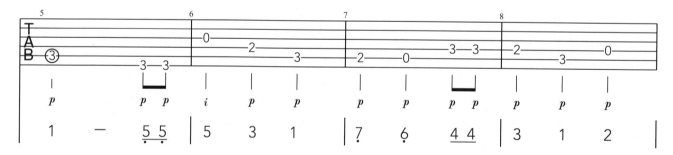

康康舞曲 - 主题片段

1=C 2/4 曲：雅克·奥芬巴赫

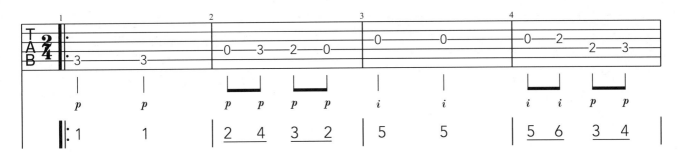

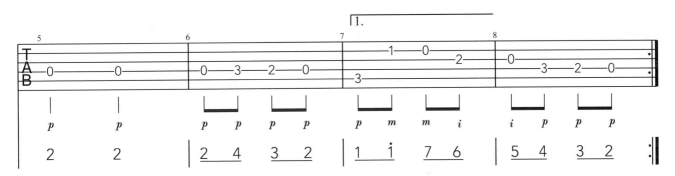

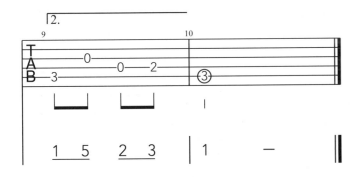

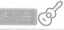

玛丽有只小羊羔 - 高音区

基础入门　1=C 4/4 曲：罗威尔·梅森

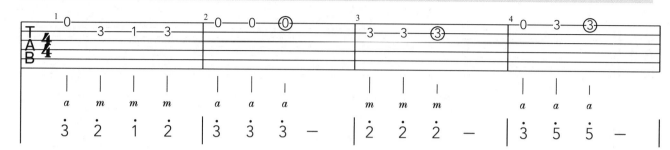

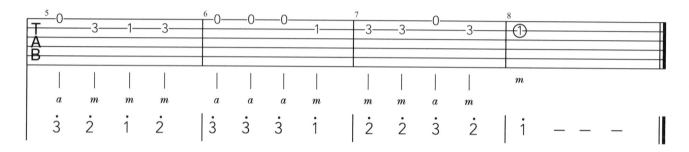

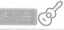

生日快乐歌 - 高音区

基础入门　1=C 3/4 曲：帕蒂·希尔，米尔德里德·希尔

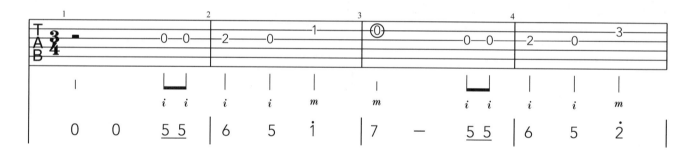

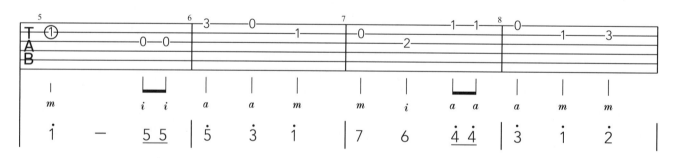

◉ 认识升降号

我们知道全音和半音的概念，C-D、D-E、F-G、G-A、A-B之间都是全音关系，那么比如A-B之间的那个半音，该如何表示呢？

我们用升降号来表示：

＃ 表示升高半音　　♭ 表示降低半音

如：＃A 表示把A升高半音

　　♭B 表示把B降低半音

这样 ＃A 和 ♭B 其实就是同一个音，不同的标示形式而已。

◉ 认识指板上的音

前面我们学习音符的时候了解过，吉他指板上同一根弦每相邻的一个品格为半音，我们也知道了吉他的六根弦从粗弦到细弦定音依次是 EADGBE，那么我们很容易推算出吉他指板上的各个音。

下侧的指板图上标注了12品内的音名。

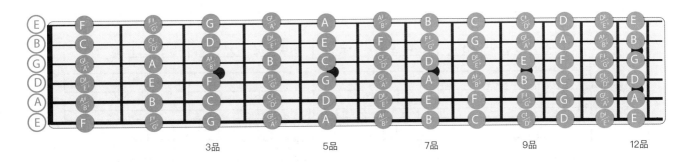

◉ 认识指板上的把位记号

吉他指板上有20多个品格，在指板上都有很明显的小圆点，这个就是把位记号。

1～5品我们可以很容易辨别出来，但是如果突然让你找到第9品、第10品，你肯定一下子很难找到了。

这时候，如果你记住了这几个把位记号，那么就很容易找到要按的品位了。

大多数的琴，在3、5、7、9、12品有把位记号，超出12品（如15、17品）也有。记住3、5、7、9、12品的位置，那么相邻的品位就非常容易找到了。

3 品位的把位记号

5 品位的把位记号

7 品位的把位记号

9 品位的把位记号

12 品位的把位记号

低把位的G调和F调音阶

之前学过C调音阶，怎么简单理解C调音阶？ 就是 1=C。

那么G调音阶就是 1=G，我们找一下G在哪里？ 6弦3品、3弦空弦、1弦3品都是G。

我们把3弦空弦音定为G调的1，那么根据指板上音的位置关系，G调的指法如右图所示。注意在低把位的音阶里，与C调指法不同的是增加了4弦4品的 "7 (Si)" 这个音，左手使用小指来按弦。

同理，我们也能找出F调音阶的位置，如右图所示。

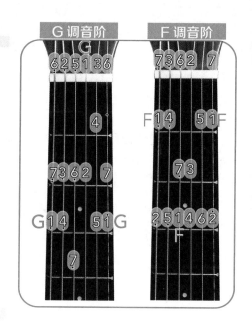

音阶练习

我们安排了一个音阶练习曲，看着简谱用C调和G调来弹奏，弹奏时尽量不要看六线谱。然后我们再尝试用F调来弹奏。

练习的时候注意看简谱，不要形成对六线谱的依赖。如果时间久了，你记住的都是3弦2品、6弦3品等等这些 "指法" 的概念，没有 "音" 的概念，这样不利于对音乐的学习和理解。

在初学的阶段就要有意识地去培养自己对 "音" 的理解和掌握。

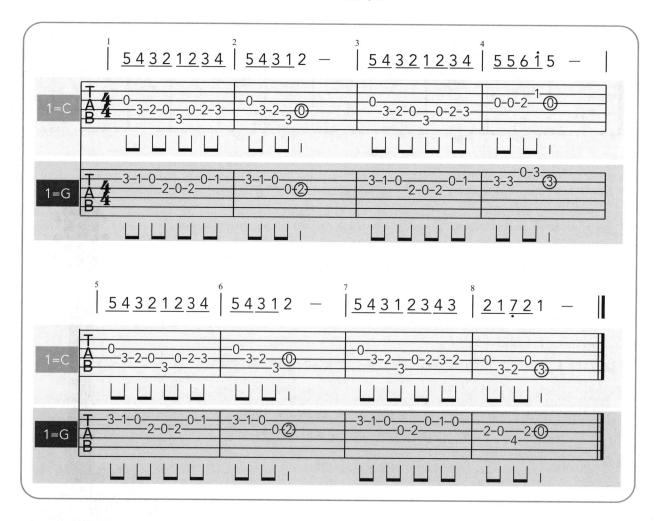

现在来认识一下C调和G调音阶在吉他指板上12品以内的位置关系。

通过对这两个调的认识，加上之前我们学习过音阶的全音半音关系，我们自己应该可以推算出其他各个调的音阶都在指板的什么位置上。

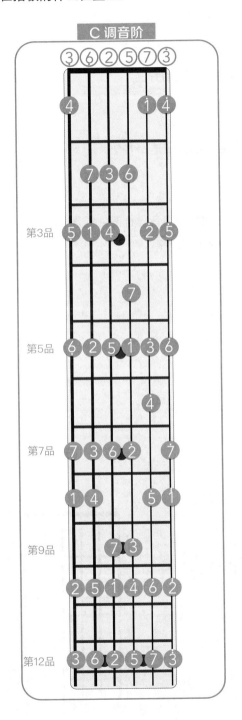

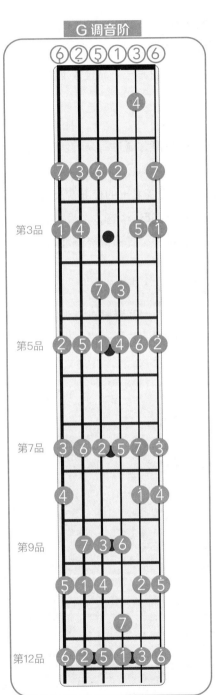

现在这个阶段，我们在弹奏一些曲子的时候，会有不同的调，所以要认识不同调的音阶。我们还会弹到3品以外的音阶，所以也要知道3品以外音的位置。

最重要的是，现在要理解音和指板的关系，知道了关系原理，什么调、什么音阶就很清楚了。

再学调弦

调弦就是拧紧或拧松调弦旋钮，来调高或者调低琴弦的音高，使之达到一个标准音高。有很多种调弦方法，但是主要分成四类：

1．电子调音器调弦

　　一个电子物理设备，可以显示出你的琴弦是什么音，是否校准。

　　这是最为方便快捷的方法，而且很准确。之前我们已经学习了该种方法。

2．相对调弦法

　　利用其他琴弦同音高，通过耳朵听音来调弦，我们下面会详细介绍这个方法。

3．参考其他乐器或设备发出的标准音高来调弦

　　比如我们听到钢琴的E这个音，然后调整吉他1弦，使之与钢琴的声音一样高。同理，调对其他琴弦。不仅是钢琴，其他已经调准音的乐器，都可以提供标准音高。

4．泛音调弦法

　　弹泛音对于初学者有一定难度，请观看视频介绍和讲解示范。

　　泛音调弦方式与相对调弦法一样，也是参考相邻琴弦进行对照调弦。

学习相对调弦的方法

以第1弦空弦音为基准音。

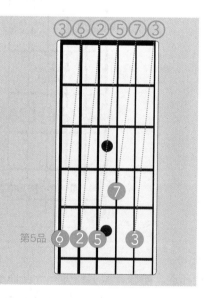

调整第2弦音高：使第2弦第5品音高和第1弦空弦音高相同。

调整第3弦音高：使第3弦第4品音高和第2弦空弦音高相同。

调整第4弦音高：使第4弦第5品音高和第3弦空弦音高相同。

调整第5弦音高：使第5弦第5品音高和第4弦空弦音高相同。

调整第6弦音高：使第6弦第5品音高和第5弦空弦音高相同。

参看右图理解相对调弦法的两弦之间音的等同关系。

相对调弦法不能保证琴的标准音高。

和弦弹唱篇

学习基础的和弦知识。

练习按和弦以及和弦转换。

从基础的分解和扫弦节奏型开始学习，全面系统地学习吉他弹唱。

学习常用的弹唱技巧如打弦、切音、滞音等。

使用拨片来弹奏单音、分解和弦以及扫弦。

不同的阶段配有针对性的弹唱曲目。

通过对各类弹唱伴奏节奏型的学习，掌握演奏方法以及要点，来逐步提升我们的吉他弹唱能力和水平。学习过程中掌握课程安排的关键节奏型，在掌握的基础之上要举一反三，活学活用。用一个节奏型给不同的歌曲伴奏，用一首歌曲使用不同的节奏型来弹唱，这种尝试对你的帮助会很大。

能够灵活地、即兴地运用节奏型给歌曲伴奏，进行弹唱，是我们要实现的重要目标。

本书配套App提供了歌曲的示范以及伴奏，使用App的跟弹以及伴奏功能，对练习有很大的帮助。

本书"弹唱曲集篇"提供了更多的练习曲目，给我们带来更多的曲目选择。

和弦基础乐理

认识音程

学习弹唱之前，先学习一下基础乐理知识"音程"。

在乐音体系中，两个音的高低关系，或两音之间的音高距离，就叫做音程。

两个乐音之间的音高关系、音程的大小以"度"为单位来衡量，用半音计算常见音程如下：

音程关系推算参考

1 ♭2 2 ♭3 3 4 ♭5 5 ♭6 6 ♭7 7 1̇

每个单元格 ⎵ 就是一个半音

距离0个半音：纯一度 也就是同样音高，如 1→1 3→3 5→5

距离1个半音：小二度 包括 3→4 7→1̇

距离2个半音：大二度 包括 1→2 2→3 5→6 6→7

距离3个半音：小三度 如 6̣→1 3→5

距离4个半音：大三度 如 1→3 5→7

距离5个半音：纯四度 如 1→4 2→5 3→6

距离7个半音：纯五度 如 1→5 5→2̇

距离10个半音：小七度 如 1→♭7

距离11个半音：大七度 如 1→7

距离12个半音：纯八度 如 1→1̇ 2→2̇ 3→3̇ 4→4̇ 5→5̇

距离6个半音：增四度、减五度 如 1→♭5

距离8个半音：小六度、增五度 如 1→♭6

距离9个半音：大六度 如 1→6

认识和弦

和弦是指一定音程关系的一组声音。将三个和三个以上的音，按三度叠置的关系，在纵向上加以结合，就成为和弦。通常有三和弦（三个音的和弦）、七和弦（四个音的和弦）等。

构成和弦的各个音，叫做该和弦的和弦音。在和弦的基本形态中，最下端的一个音，叫做"根音"。其余各音均按它们与根音构成的音程关系来命名。

如：C和弦，根音为C；

Am和弦，根音为A；

G7和弦，根音为G。

认准正版：本教程配正版注册码 注册 App 获得配套视频以及音频

我们再来学习几个和弦概念。

"大三和弦" 大三和弦由三个音组成。

根音→三音：大三度；根音→五音：纯五度。

大三和弦是用单独一个大写字母表示的，以C调为例："C"即表示一个大三和弦，即C和弦是由根音1(Do)、三音3(Mi)、五音5(Sol) 三个音构成；F和弦由根音4(Fa)、三音6(La)、五音i(Do)组成。

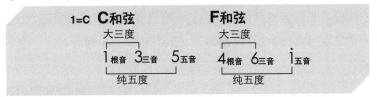

"小三和弦" 小三和弦也是由三个音组成。

根音→三音：小三度；根音→五音：纯五度。

小三和弦是用一个大写字母加一个小写的"m"组成。以C调为例，"Am"即表示一个小三和弦，Am和弦是由根音6(La)、三音1(Do)、五音3(Mi) 三个音构成的；Em和弦是由根音3(Mi)、三音5(Sol)、五音7(Si)组成；Dm和弦是由根音2(Re)、三音4(Fa)、五音6(La)组成。

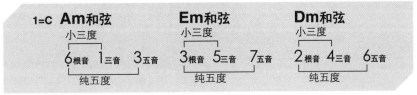

"七和弦" 七和弦由四个音组成，

大七和弦：

根音→三音：大三度；根音→五音：纯五度；根音→七音：大七度

写法：根音+Maj7　如以C调为例：Cmaj7（和弦构成音：1 3 5 7）

属七和弦：

根音→三音：大三度；根音→五音：纯五度；根音→七音：小七度

写法：根音+7　如以C调为例：C7（和弦构成音：1 3 5 ♭7）

小七和弦：

根音→三音：小三度；根音→五音：纯五度；根音→七音：小七度

写法：根音+m7　如以C调为例：Am7（和弦构成音：6̣ 1 3 5）

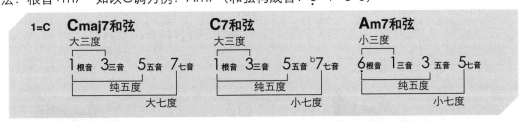

转至本书第118页查看其他和弦构成音的表，了解各种和弦的构成。

吉他弹唱中自然离不开和弦，对于初学者或乐理基础比较薄弱的朋友来说，理解这些概念可能是有些困难或者是有很多不解之处，不过没有关系，即使你不明白和弦的理论，这也不影响我们学习吉他弹唱。我们把用到的和弦名称和如何弹出这个和弦用"和弦图"的快捷方式告诉大家，大家按照曲谱就可以方便地自弹自唱了。在学习的过程中，通过实践，你会理解这些和弦关系的。下面来认识一下和弦图。

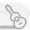

认识和弦图学习按和弦

认识和弦图

　　弹唱时，左手按和弦，右手扫弦或者弹奏分解和弦。每个和弦都会用一个和弦图来表示，在吉他谱中，和弦的记谱非常直观，容易理解。

　　和弦图就是一个指法图，它明确地告诉我们如何按和弦，用什么手指按在指板的哪个位置上。首先我们了解一下对左手手指的标识，我们定义左手食指为1、中指为2、无名指为3、小指为4。

　　请观看课程视频部分的讲解。

学习按和弦

　　先从四个简单的和弦开始练习，初学的时候可以按照两个步骤进行练习：

1. 按照下图所示的步骤，分别按住琴弦。

2. 按住琴弦之后，保持指型，然后同时抬起再放下，这样反复练习。

　　经过反复练习之后，可以准确地一步到位按准和弦。

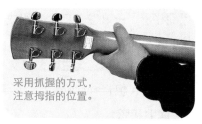

采用抓握的方式，
注意拇指的位置。

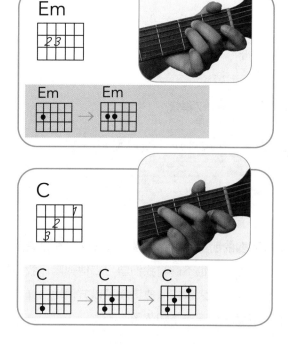

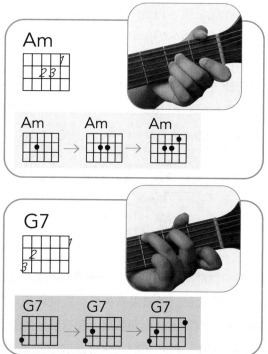

学习琶音和扫弦

按好和弦之后，用右手以琶音和扫弦的方式弹奏琴弦。

琶音是一种简单易学，但是又非常好听的弹奏技巧，就是我们用右手拇指或者食指向一个方向依次拨动琴弦，让琴弦连续发出声音。

扫弦就是将琶音的速度变快了，不是依次拨动琴弦，而是快速扫下，听起来是六根琴弦同时发声。

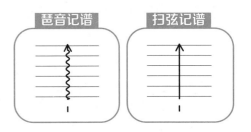

和弦转换练习

在按住和弦的基础上，练习和弦转换，这是可以进行弹唱的重要基本能力。

我们从简单的Em转Am和C转G7开始练习。

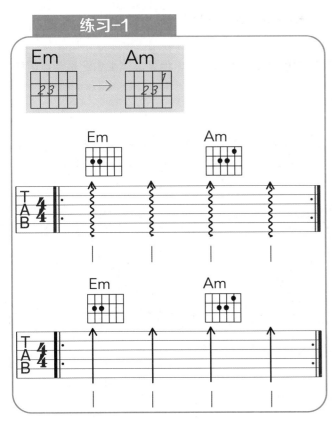

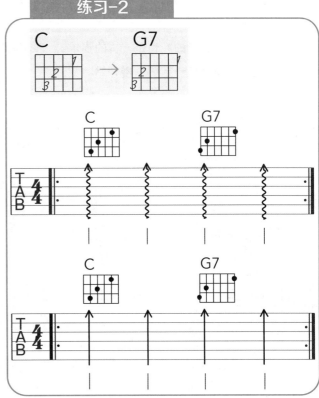

保证左手按和弦的准确性，让每根琴弦都能正常发声。

在和弦转换的时候，初学者需要多加练习，直到能按照节拍，不拖不抢拍子。

琶音和扫弦的音色要有稳定性。琶音用拇指，扫弦用食指。

节奏的控制，节拍一定要准，要一边打拍子一边弹，最好跟节拍器练习。

在乐曲中练习和弦转换

进入本书配套的App，跟随音乐，使用C、G7为《两只老虎》伴奏，使用Em、Am为《青春舞曲》伴奏。

弹与唱的简单配合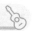

《两只老虎》是一首旋律和节奏都非常简单的歌谣，大家都会唱。我们首次练习弹唱的时候选择这首歌曲，在练习的时候请注意：

1. 首先打拍子进行歌词演唱，确保节拍的准确。之前我们有做过这段旋律的视唱练习。大家应该很容易就能唱对唱准。另外，一定要用吉他弹旋律，演唱的音高要和用吉他弹出来的音高是一样的。这样在弹唱的时候，演唱与吉他都是在同一个调里，否则，演唱和吉他是合不到一起的。

2. 一边打拍子，一边弹吉他，一边唱，我们曲谱中用阴影框标出了弹和唱同时发声的部分，这便于我们初学的时候掌握弹和唱的配合。

3. 以偏慢的速度开始，弹唱时速度尽可能均匀平稳，避免忽快忽慢的现象。

下面一首《青春舞曲》也是一样的要求。《青春舞曲》的旋律相对复杂一些，但是总体上也还是一首简单的练习歌曲。注意速度一定要从慢开始。

练习曲 两只老虎

民谣弹唱 1=C 4/4 词、曲：佚名

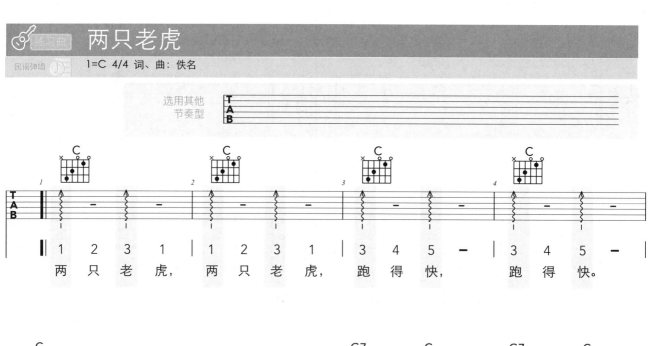

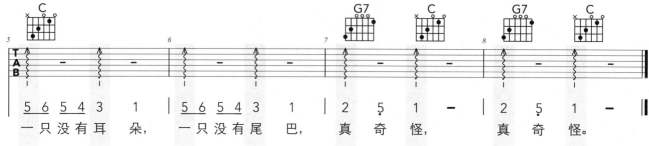

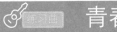
1=C 4/4 词、曲：新疆民歌 王洛宾搜集整理

更多常用和弦

下面是我们在弹唱中，C调和G调常用的一些和弦。

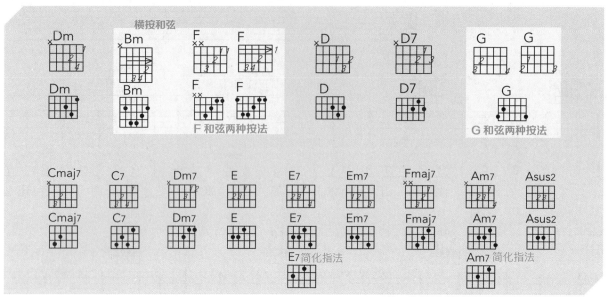

不必急于把这些和弦都按得非常熟练，能掌握按和弦的方法是关键。在曲谱中还会出现其他的和弦，根据和弦图，可以轻松按对和弦。

横按和弦

在上面这些和弦中，F和弦以及Bm和弦采用的是食指横按的方式，横按分为大横按和小横按两种方式。相对于其他和弦而言，横按和弦对初学者是有一定难度的，学习吉他一定要过这一关。

横按时拇指的位置。

下面以F和弦为例子，观看本书配套视频学习如何练习横按和弦。

小横按

弹奏分解和弦的时候，根音定在4弦3品的F上，实际弹奏的时候，不弹5弦和6弦，所以我们可以简化来按这个F和弦。这时，食指是需要横着同时按两根琴弦，我们称这种按法为"小横按"。

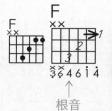

大横按

扫弦的时候，6根琴弦都是要弹响的，这个时候，简化和弦的按法中，有些音就不是和弦里的音，我们需要完整地来按F和弦。

完整的F和弦按法是需要左手食指放平并且同时横按住6根琴弦，这样根音就定在6弦1品的F上。我们称这种食指横按的方法为"大横按"。

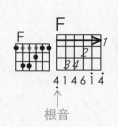

认识和弦的根音位置

和弦必须是在某一个音上建立，这个音就是根音，也就是基础音。根音位于原位和弦最下面。吉他上根音在456弦（低音区）上。简单的理解：C和弦根音就是C；G7和弦根音就是G；Am和弦根音就是A。

其他和弦也依此类推根音的位置，一定要注意认识根音，在吉他弹唱中非常重要。

下面是常用各个和弦的根音位置。

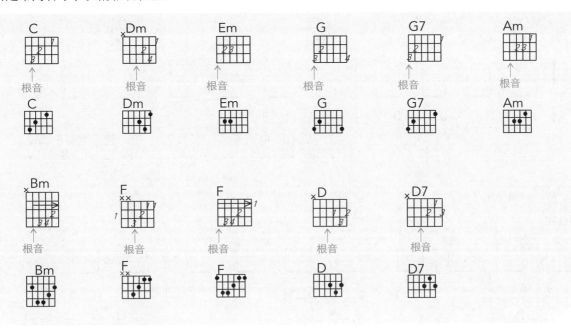

和弦根音变化的标记

在歌曲和弦编配中，部分和弦的根音会发生变化，如D和弦的根音是D，弹奏的时候根音变化为#F，那么在和弦标记的时候会标记为D/#F。

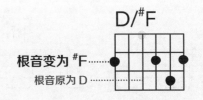

常用分解和弦节奏型 -1

现在学习一个入门级的基础分解和弦节奏型。

这是简单的8分音符节奏型，参看下面的谱例。拇指p弹根音，i、m、a三指依次弹拨3、2、1弦。

分解和弦节奏型-1

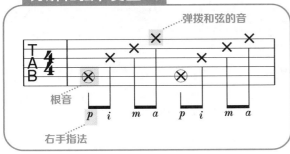

弹奏要点：

1. 手指弹拨完琴弦后不要回按到琴弦上；

2. 速度平稳、节奏准确；

3. 重视每个和弦根音的位置。

兰花草

民谣弹唱 1=C 4/4 词：胡适 曲：陈贤德，张弼

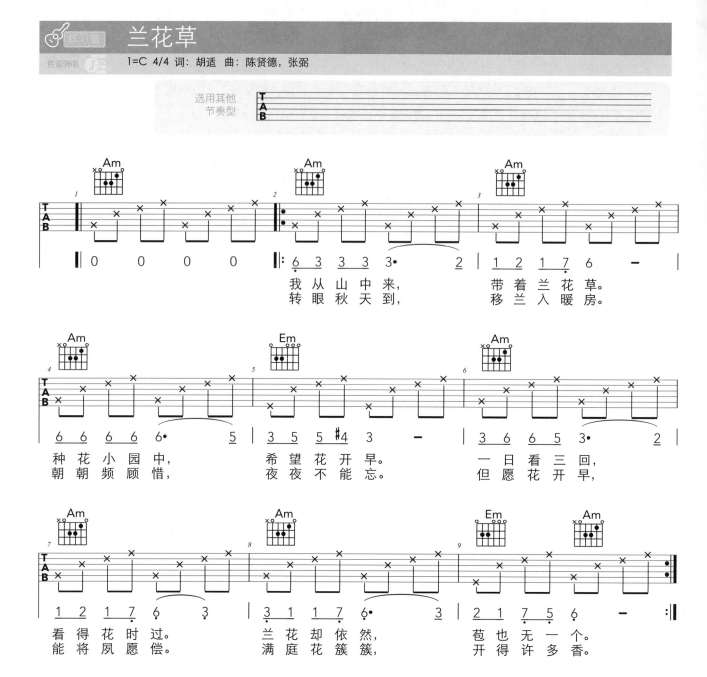

我从山中来，　　带着兰花草。
转眼秋天到，　　移兰入暖房。

种花小园中，　　希望花开早。
朝朝频顾惜，　　夜夜不能忘。

一日看三回，　　但愿花开早，

看得花时过。　　兰花却依然，　　苞也无一个。
能将凤愿偿。　　满庭花簇簇，　　开得许多香。

练习弹唱的小总结

　1. 熟悉歌曲旋律；

　2. 打拍子唱下来，音高和节拍要准确；

　3. 歌曲中使用到的和弦熟练转换；

　4. 右手的节奏型弹奏熟练。

现在学习一组4/4拍基础分解和弦节奏型，这些节奏型在弹唱中使用比较多。

分解和弦节奏型-2

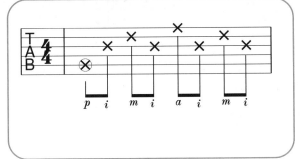

分解和弦节奏型-3

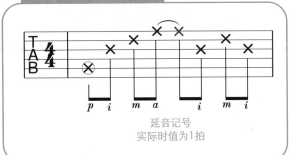

延音记号
实际时值为1拍

分解和弦节奏型-4

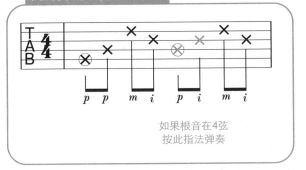

如果根音在4弦
按此指法弹奏

分解和弦节奏型-5

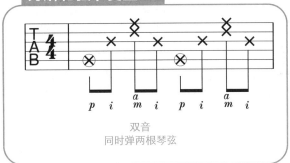

双音
同时弹两根琴弦

练习方法

1. 按住C或G和弦，反复弹奏节奏型，把指法记熟，准确弹奏，不错拍子。

2. 加入和弦转换，每个和弦弹奏一个小节，和弦转换准确自然，按照下面的和弦转换进行练习。

3. 把节奏型带入歌曲中，练习弹唱。这4个节奏型都可以使用在练习歌曲中。

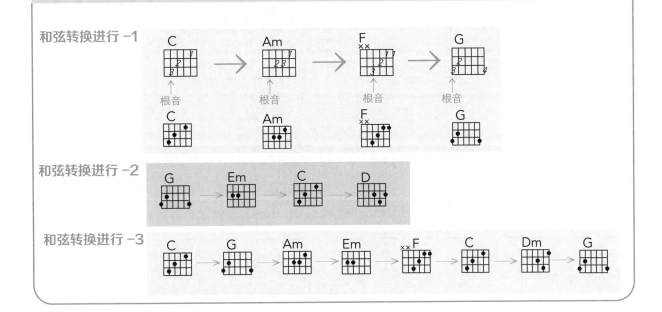

和弦转换进行 -1

和弦转换进行 -2

和弦转换进行 -3

月亮代表我的心

民谣弹唱　1=C 4/4 词：孙仪 曲：翁清溪

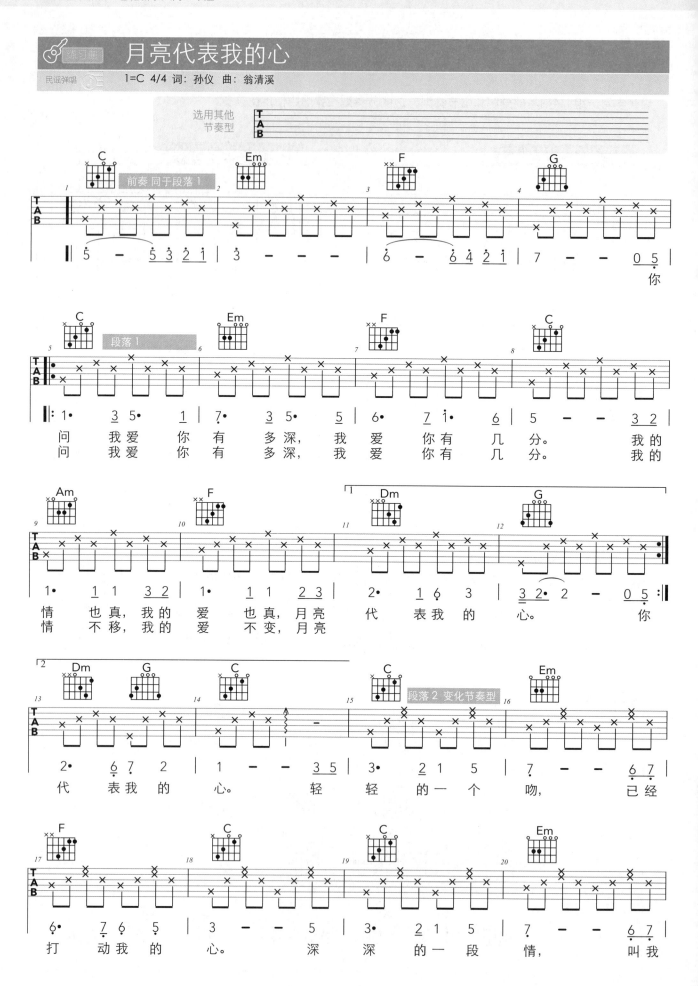

认准正版：本教程配正版注册码 注册 App 获得配套视频以及音频

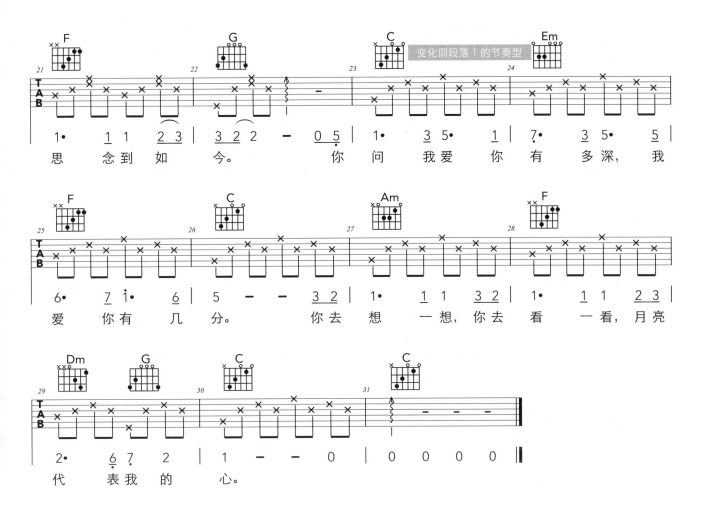

《月亮代表我的心》是一首经典歌曲，歌曲由孙仪作词，翁清溪作曲，于1973年发布，后经邓丽君重新演绎后红遍华人世界。

《月亮代表我的心》非常适合我们初学弹唱的时候作为入门的练习曲。歌曲中使用到了常用和弦，包括F小横按和弦。歌曲还适合配很多的节奏型，分解和弦节奏型1～5以及下面要学习的分解和弦节奏型6～8都可以用在《月亮代表我的心》里。通过使用不同的节奏型来弹唱这首歌曲不仅可以方便我们练习节奏型，通过不同节奏型的搭配，还可以让弹唱变得更丰富。

当我们学到扫弦节奏型的时候，也可以把分解和弦节奏型和扫弦节奏型配合起来，为这首歌曲进行伴奏。

歌曲分为两个主要段落：段落1和段落2，尝试将不同的节奏型用于不同的段落中。

常用分解和弦节奏型 -3

节奏型可以有很多变化，可以形成不同的节奏型，下面是一组4/4拍的分解和弦节奏型。

分解和弦节奏型 -6

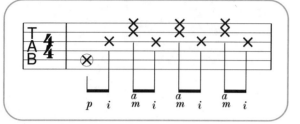

分解和弦节奏型 -7

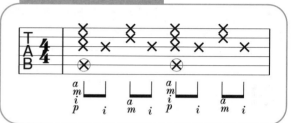

分解和弦节奏型 -8

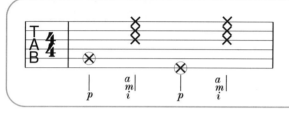

速度提升一倍后，可以转变成这个节奏型
低音部分，通常会是邻近的两根琴弦交替弹奏

下面是一组3/4拍的常用基础分解和弦节奏型。

分解和弦节奏型 -9

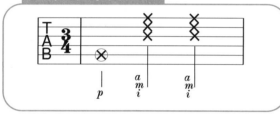

分解和弦节奏型 -10

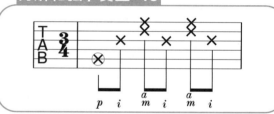

分解和弦节奏型 -11

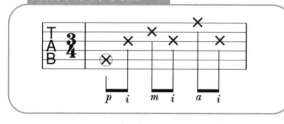

3/4拍：是4分音符为一拍，每小节3拍，可以有3个4分音符。强、弱、弱。

下面是一个6/8拍的常用基础分解和弦节奏型。

分解和弦节奏型 -12

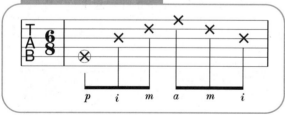

6/8拍：是8分音符为一拍，每个小节可以分为两大拍，但实际每小节6拍。强、弱、弱；次强、弱、弱。

下面的练习曲目以及曲集中，会使用到这些节奏型为歌曲进行编配。

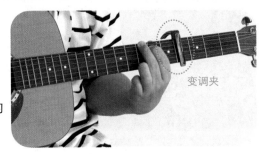

变调夹

在吉他弹唱时，会使用到一个重要的工具：变调夹。

变调夹（英文Capo）用途是调整吉他的音调，是民谣吉他弹唱中常用的辅助工具。一般有扣压式、杠杆式和滚动式等形式。

使用变调夹可在不改变左手和弦的指法的前提下，提高歌曲的主音高度，以适应演唱者的音域。

比如，初学者只会C调和G调的和弦指法，但用C调唱歌有些低，G调唱又高了，就可以将变调夹夹在1、2品或3、4品上，还是用熟悉的C调指法弹奏，选择一个适合你的调，这时虽然和弦指法没变，但是演唱实际是升调了。

又比如，要想唱一首bE调的歌曲，对于初学者来说，bE调的和弦指法很难，这时可用变调夹夹在吉他3品，用C调指法即可。

另外，男声与女声的音高是有一定差别的，女声可以正常唱的歌，男声就很难在这个调上唱，同理，男声的歌曲，女声也一样很难在男声的调上演唱，所以变调夹就能解决这个问题了。当女生要弹唱男声调的歌曲或者男生要弹唱女声调的歌曲时，只要把变调夹夹在3到5品，就可以解决调门高低不合适问题。

变调夹每提升一品就是升高了半个音，如使用C调和弦时，夹在1品就是$^{#}$C调，夹在2品就是D调，夹在3品就是bE调，夹在4品就是E调，夹在5品就是F调。

变调夹在曲谱谱头一般会有标识，如：Capo=2 表示变调夹夹在2品；Capo=4 表示变调夹夹在4品。

如果变调夹夹在较高的品位上，会让吉他的音域产生比较大的变化，这样听起来并不舒服。弹唱时，通常我们不会夹到6品以上。

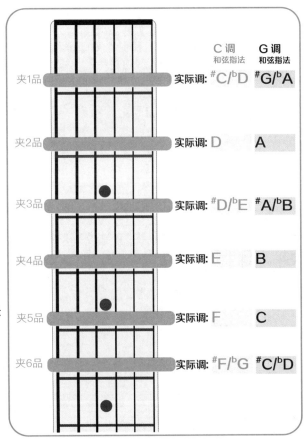

	C 调 和弦指法	G 调 和弦指法
夹1品 实际调:	$^{#}$C/bD	$^{#}$G/bA
夹2品 实际调:	D	A
夹3品 实际调:	$^{#}$D/bE	$^{#}$A/bB
夹4品 实际调:	E	B
夹5品 实际调:	F	C
夹6品 实际调:	$^{#}$F/bG	$^{#}$C/bD

初学的时候，C调和G调是两个容易掌握的调，我们使用这两个调的指法就能弹唱出12个调。C～$^{#}$F调区间的调，使用C调指法，夹在6品以内。G～B调区间的调，使用G调指法，夹在6品以内。

在弹唱时，使用变调夹找到适合你自己的调来弹唱。

虫儿飞

民谣弹唱

1=C 4/4 词：林夕 曲：陈光荣

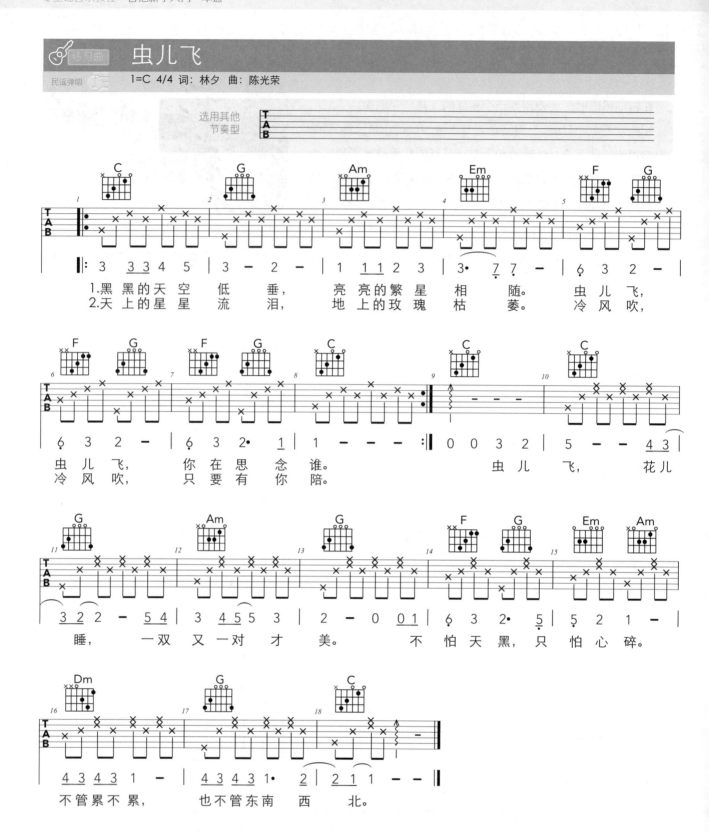

选用其他
节奏型

```
|: 3  3 3 4 5 | 3 - 2 - | 1  1 1 2 3 | 3· 7 7 - | 6 3 2 - |
  1.黑 黑 的 天 空  低   垂，  亮 亮 的 繁 星  相   随。  虫 儿 飞，
  2.天 上 的 星 星  流   泪，  地 上 的 玫 瑰  枯   萎。  冷 风 吹，

 6 3 2 - | 6 3 2· 1 | 1 - - - :‖ 0 0 3 2 | 5 - - 4 3 |
  虫 儿 飞， 你 在 思 念 谁。              虫 儿 飞，  花 儿

 3 2 2 - 5 4 | 3 4 5 5 3 | 2 - 0 0 1 | 6 3 2· 5 | 5 2 1 - |
  睡，  一 双 又 一 对 才 美。        不 怕 天 黑， 只 怕 心 碎。

 4 3 4 3 1 - | 4 3 4 3 1· 2 | 2 1 1 - - ‖
  不 管 累 不 累，  也 不 管 东 南  西   北。
```

尝试用不同的节奏型来弹唱这首歌曲。

认准正版：本教程配正版注册码 注册 App 获得配套视频以及音频

生日快乐歌

民谣弹唱　1=C 3/4 中文填词：佚名　曲：帕蒂·希尔，米尔德里德·希尔

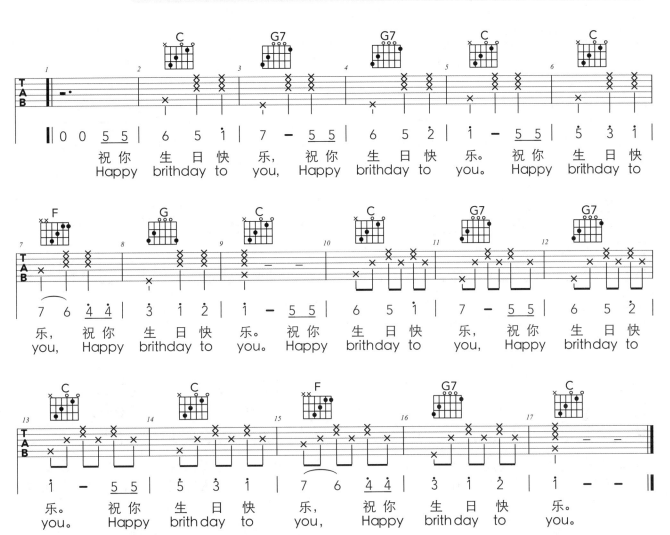

尝试用其他3/4拍的节奏型来弹唱这首歌曲。

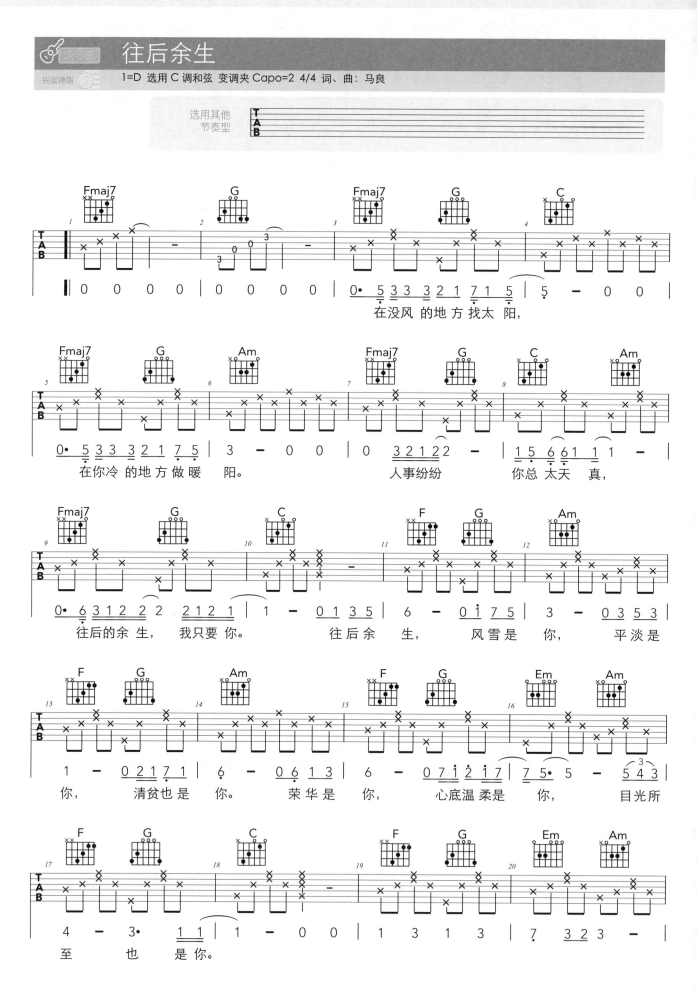

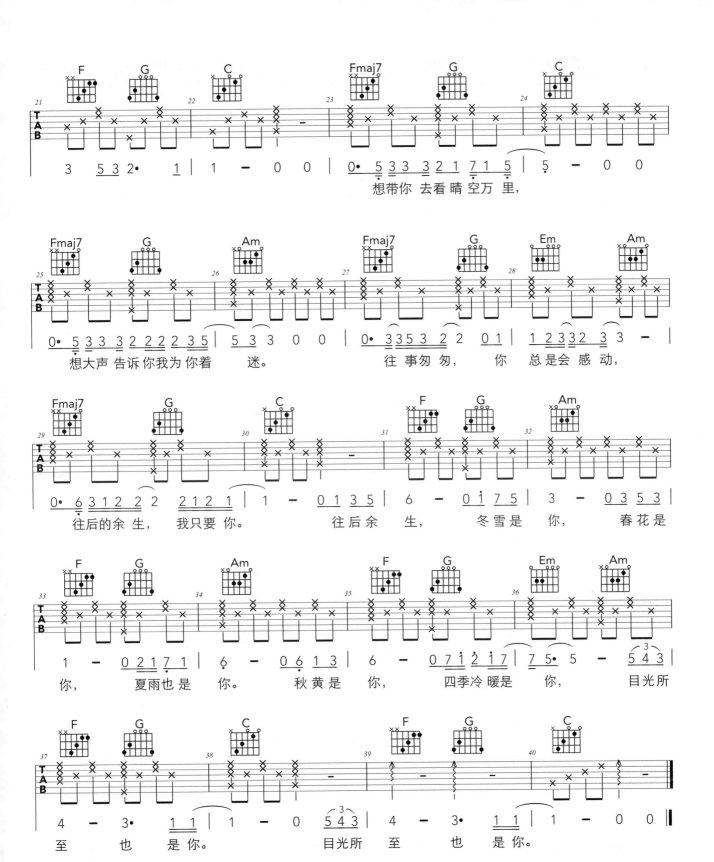

同桌的你

民谣弹唱 1=D 选用 C 调和弦 变调夹 Capo=2 6/8 词、曲：高晓松

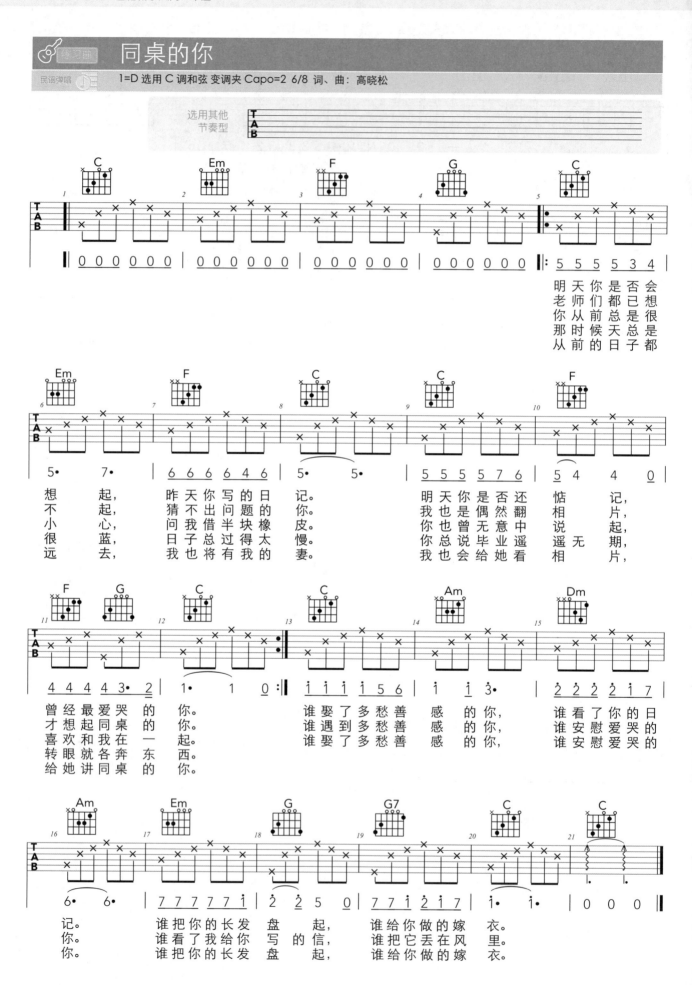

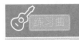

恭喜恭喜恭喜你

民谣弹唱　1=C 2/4　词：庆余　曲：陈歌辛

匆匆那年

1=♭D 选用 G 调和弦 变调夹 Capo=6 3/4 词：林夕　曲：梁翘柏

注：和弦根音半音下行，采用 G 调指法容易弹奏。

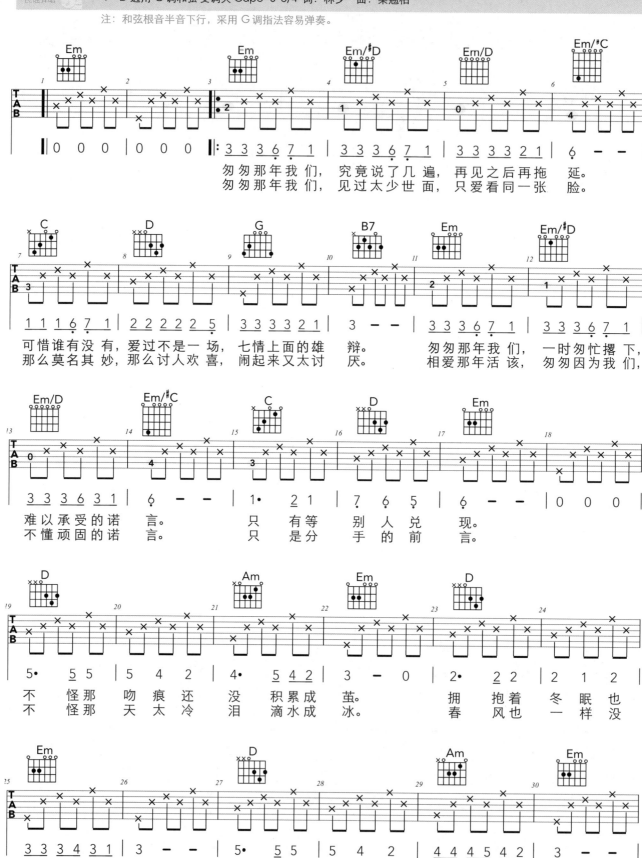

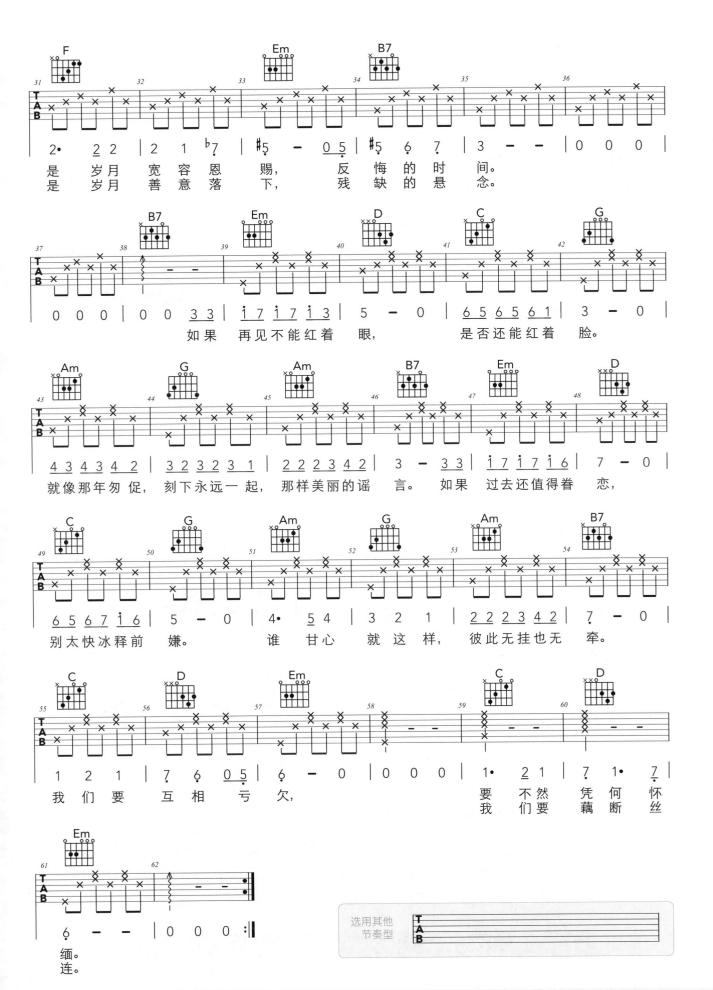

了解和弦级数

在记忆歌曲和弦的时候，经常会采用和弦级数的方式。如我们记忆某首歌的和弦进行走向时，不是记成 C-Am-F-G，而是记为 1-6-4-5，然后根据选用的不同调来转换成对应调的和弦。

了解和弦级数，首先来认识音级概念。音阶里的每一个音叫做一个音级，我们来看看C调和G调的音级、音阶、和弦的关系：

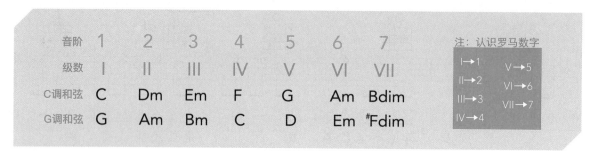

音阶	1	2	3	4	5	6	7
级数	I	II	III	IV	V	VI	VII
C调和弦	C	Dm	Em	F	G	Am	Bdim
G调和弦	G	Am	Bm	C	D	Em	#Fdim

注：认识罗马数字
I→1　V→5
II→2　VI→6
III→3　VII→7
IV→4

和弦的根音决定了和弦的级数。

如根音是1,则是I级；根音是4，则是IV级，根音是5，则是V级。根音级数的多少，决定了该调中的和弦。

如C调中，根音是1，也就是I级和弦，那么在C调中，1=C，就是C和弦。根音是4，也就是IV级和弦，C调中，4=F，那么就是F和弦。

如G调中，根音是1，也就是I级和弦，那么在G调中，1=C，就是G和弦。根音是4，也就是IV级和弦，G调中，4=C，那么就是C和弦。

参看下面和弦级数进行的例子。

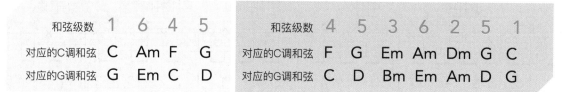

和弦级数	1	6	4	5
对应的C调和弦	C	Am	F	G
对应的G调和弦	G	Em	C	D

和弦级数	4	5	3	6	2	5	1
对应的C调和弦	F	G	Em	Am	Dm	G	C
对应的G调和弦	C	D	Bm	Em	Am	D	G

练习

和弦级数	1	5	6	3	4	1	2	5
对应的C调和弦								
对应的G调和弦								

对应的G调和弦　G　D　Em　Bm　C　G　Am　D
对应的C调和弦　C　G　Am　Em　F　C　Dm　G
1　5　6　3　4　1　2　5

将与和弦级数对应的和弦名称填写在空白的方格内。

参看正确答案：

更多的时候会在和弦级数后面加上准确的和弦属性。

和弦级数	1	1₇	2m7	6m	4maj7	6sus2
对应的C调和弦	C	C7	Dm7	Am	Fmaj7	Asus2
对应的G调和弦	G	G7	Am7	Em	Cmaj7	Esus2

在弹唱时，使用和弦级数记忆歌曲的和弦进行，非常方便。

认准正版：本教程配正版注册码 注册 App 获得配套视频以及音频

　　拍弦（也可以称为"打弦"）是在吉他弹唱时经常使用到的一个技巧，弹奏分解和弦的时候可以加入拍弦，增强节奏型的律动感。在弹熟分解和弦节奏型的基础上，掌握拍弦技巧并不是很难。

　　拍弦有拇指拍弦和四指拍弦这两种方法，在初学时掌握其中一种即可。

四指拍弦

　　1. 右手的手指并拢后，将拇指放在食指上侧（第二个关节处），其他四指指尖形成一个平面。

　　2. 拍弦时注意用手腕瞬间发力，不是手臂用力，不可僵硬，注意体验是敲打、拍击的用力感觉。

　　3. 右手与琴弦的接触点为四指指尖外侧和手掌的内侧，这两个部位同时拍打琴弦，产生一个短促清晰的"嚓"声音。

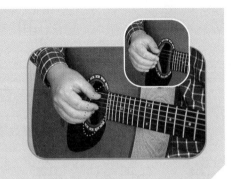

拇指拍弦

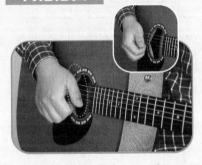

　　1. 用拇指侧面和食、中、无名三指并拢的指甲尖，它们保持在一个平面，向下击弦。

　　2. 只有手指之间接触琴弦，手掌内侧是不用接触琴弦的。

　　3. 分解和弦中使用拇指拍弦更为方便一些，手指的动作幅度小，可以利用拨弦后的惯性来完成下落击弦，击弦后又可以顺势向上弹拨分解和弦。这是一个自然连续的过程。

　　下面是常用的加入拍弦的分解和弦节奏型。

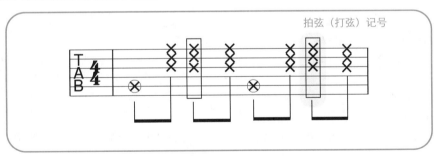

拍弦（打弦）记号

　　1. 拍弦时不能拍得松松垮垮，动作干净、坚决，有力量，发出短促的声音，要有停顿感。

　　2. 节奏要对，拍弦的动作是在拍子里的，掌握好拍子的时值。

　　3. 力量主要来自手腕的动作，手腕的用力方向和琴弦是垂直的。

　　4. 拇指侧面和其他三指的指甲尖部构成的平面要像锤子一样击在琴弦上，其他三指注意要紧紧并拢，不能让指头钻进各弦的间隙里。

　　5. 由于拍弦的效果是由琴弦撞击琴品产生的声音，所以右手应稍靠近指板。

铃儿响叮当

民谣弹唱 1=C 4/4 词：佚名 曲：詹姆斯·罗德·皮尔彭特

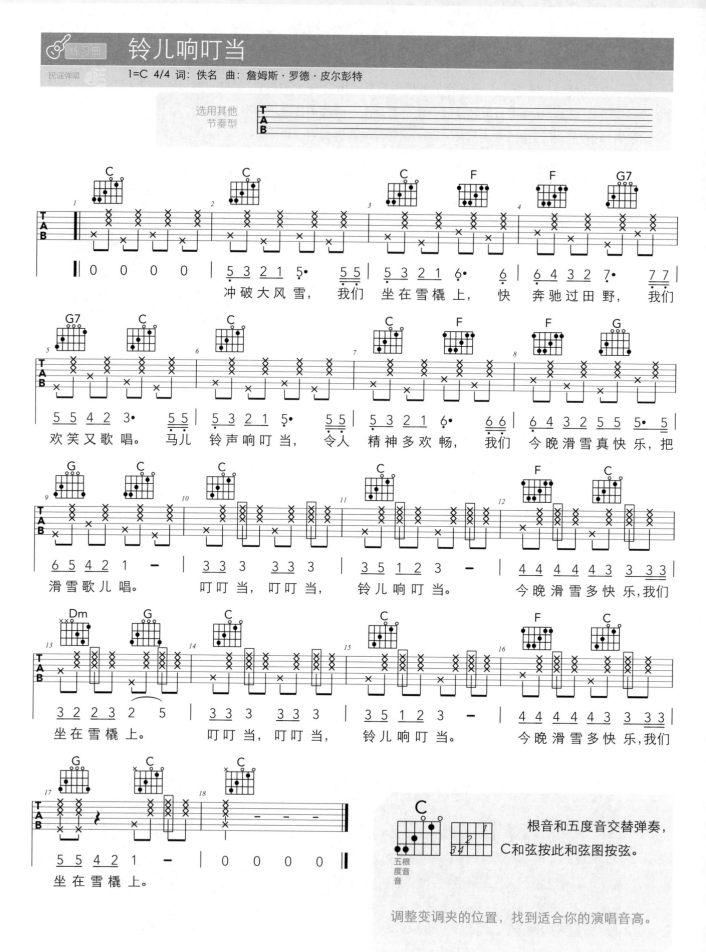

火红的萨日朗

民谣弹唱

1=♭D 选用 C 调和弦 变调夹 Capo=1 4/4 词：刘新圈 曲：郭永利

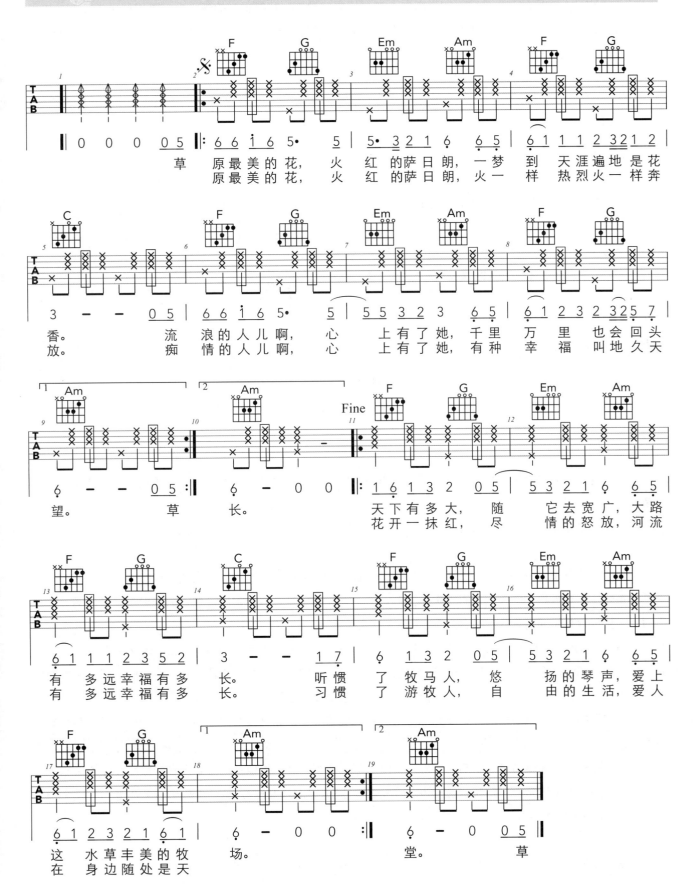

学习扫弦

扫弦是吉他中常用的基础技巧，在弹唱中占有很重要的地位，具有很强的表现力。可以用手指扫弦，也可以使用拨片(Pick)扫弦。之前练习按和弦时已经学习过使用食指来扫弦。现在开始，我们全面地学习使用手指来扫弦，练习弹奏一些常用基础的扫弦节奏型。

扫弦的记谱方式

六线谱中扫弦的标记很容易理解：

　　1.扫弦是用一带有箭头方向的竖线来表示的。

　　2.扫弦分为向上(1弦至6弦方向)和向下(6弦至1弦方向)扫弦两个方向。

　　3.六线谱中竖线压到的横线表示是被扫到的琴弦。

　　4.基本分为低音区、高音区以及全部琴弦三种。

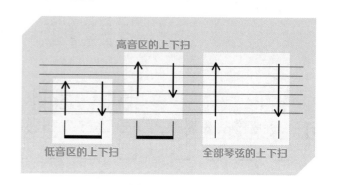

扫弦的动作

使用拨片扫弦我们后续学习，现在学习使用手指扫弦。

我们使用拇指p和食指i扫弦为主。拇指p和食指i手指都可以进行下扫和上扫的动作。通常我们初学的时候采用这种方式:食指下扫（6弦向1弦方向），拇指向上回扫（1弦向6弦方向）。

扫弦时拇指和食指交叉，但是不要互相接触以免影响各自独立性和灵活性，其余三指自然弯曲即可。

拇指与食指扫弦时有各自的分工：食指负责向下扫，拇指负责从高音弦向低音弦扫。

正确的扫弦非常讲究统一性、协调性。扫弦时，右手的运动要以手腕为主，右手小臂因为手腕的挥动而被带动。手腕一定要放松，但又应该有一定的控制，这对初学者来说是有一定困难的。大家要反复去练习，直到你的手腕姿势很松弛而有弹性，而且又控制得很好，这时候即为合格。

食指 i 与拇指 p 在触弦时应尽量避免与弦垂直，而是呈一定角度(约45～60度)触弦，这使指甲在通过琴弦时更加流利、顺畅。形象地说，向下触弦时食指指甲（或拇指肉垫）稍微向里让一让，向上触弦时拇指指甲也稍微往里让一让，"让"的目的是保证让指甲背而不是指甲尖去触弦。

手指扫弦的轨迹应是弧形的，绝非直上直下。向下触弦时手指朝琴头方向画圈，向上触弦时手指朝琴码方向画圈。

手指与弦接触的深浅对音色影响也很大。触弦过深手指容易绊在某根弦上导致声音的破碎，过浅会吃不住弦，声音便轻浮而缺乏张力。扫和弦的音响效果应是整体的，扫弦的感觉应是"一片一片"而非"一根一根"的。这需要练习时多动脑筋、多感受手指与琴弦的关系。

扫弦技巧拇指p和食指i动作的学习请观看视频课程进行学习。

◎ 扫弦基础动作练习

下面的练习是单独训练拇指和食指的上下拨。注意对动作的感受和控制，注意对音色的控制，是否饱满、均匀。最初练习右手扫弦的时候可以左手虚按琴弦，不让琴弦发音，右手练习扫弦，练习基础动作。

然后我们按 G 和弦，练习扫 6 根弦（练习 -1）和高低两个声部的局部扫弦（练习 -2、练习 -3）。

练习的时候，中等偏慢的速度练习，不要贪快。

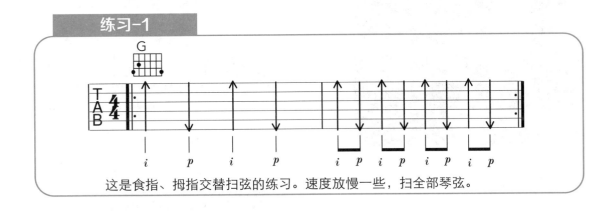

练习-1

这是食指、拇指交替扫弦的练习。速度放慢一些，扫全部琴弦。

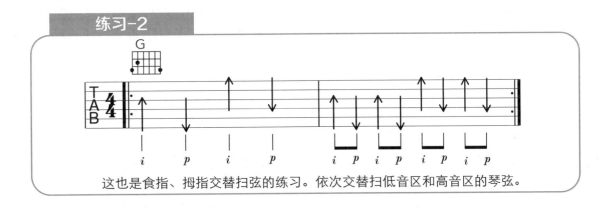

练习-2

这也是食指、拇指交替扫弦的练习。依次交替扫低音区和高音区的琴弦。

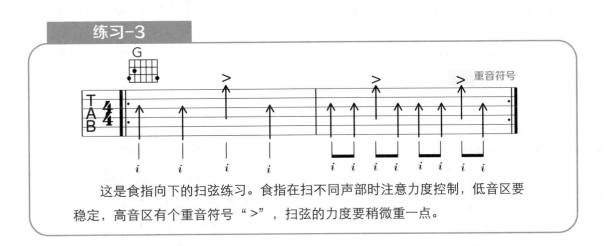

练习-3

这是食指向下的扫弦练习。食指在扫不同声部时注意力度控制，低音区要稳定，高音区有个重音符号" > "，扫弦的力度要稍微重一点。

常用扫弦节奏型

现在学习一组4/4、3/4、6/8拍常用的基础扫弦节奏型。在练习扫弦节奏型的时候，我们可以把节奏型用"上""下"来唱出来，唱熟了再去扫弦，这样会更容易扫对节奏。

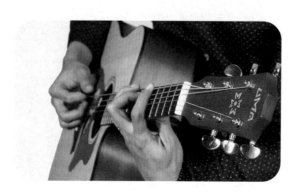

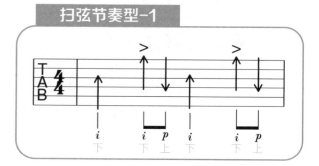

扫弦节奏型-1

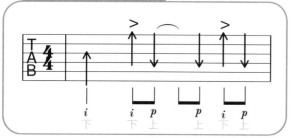

扫弦节奏型-2

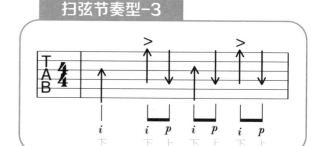

扫弦节奏型-3

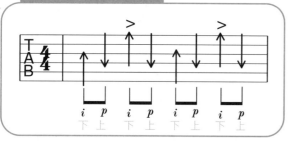

扫弦节奏型-4

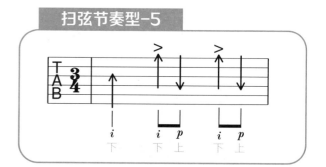

扫弦节奏型-5

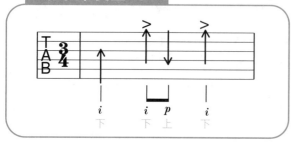

扫弦节奏型-6

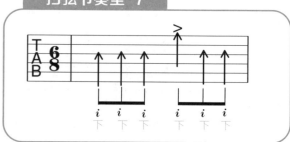

扫弦节奏型-7

和弦转换练习

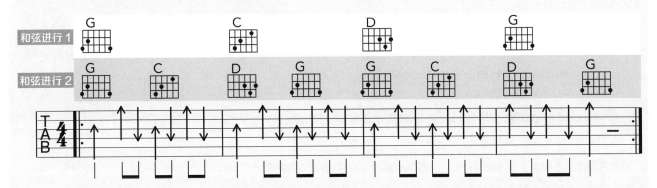

安排了两组和弦进行，和弦进行1为1小节转换1个和弦，和弦进行2为1小节转换2个和弦。在能完成准确扫弦的基础上，实现顺畅的和弦转换。

扫弦中重音的重要性

扫弦中出现的重音会产生节奏的律动，重音位置的不同以及力度的不同，都会让节奏的律动产生变化。我们在扫弦时对重音的位置以及力度进行变化，体会节奏律动变化的感觉。

不可生硬地理解为扫弦节奏型中一定要加入重音，歌曲风格的不同，完全可以没有重音的扫弦节奏型。这个需要我们对音乐整体节奏有一个理解。

本书（以及大部分出版的）曲谱中，通常是没有重音符号的，我们可以按照节奏型学习的课程中给出的谱例来加入重音。也可以根据歌曲具体内容以及自己的弹唱习惯来决定是否加入重音以及加入重音的位置。

扫弦的琴弦数量

扫弦时重要的是要理解音区的概念：高音区、低音区和全音区，区分好这三种扫弦出来的声音效果。不必在意究竟是扫了3根琴弦还是4根琴弦。

扫弦中根音的处理

从严格的乐理角度来说，低音区扫弦时第一个音应该是根音。实际弹唱的时候不必太严格按照此规则进行，如根音在4弦的时候，就比较难扫低音区，这时候可以带上5弦的音。如果带上5、6弦上的音，需要注意的是，5、6弦上的音一定要是和弦内的音。

扫弦时横按和弦的处理

分解和弦横按的时候通常会采用简化的小横按按法，因为弹奏分解和弦的时候不会弹响所有的琴弦。但是在扫弦的时候要进行大横按，这样扫出的和弦是完整的和弦音，否则会有和弦外音。以F和弦为例，体验一下小横按与大横按的区别。

扫弦中加入切音技巧

现在来学习吉他弹唱用在扫弦中的一个技巧：切音。

切音，就是使正在振动发音的琴弦通过用手压在琴弦上令其立即停止振动，产生一个"嚓"的音响。切音加入扫弦节奏中就能产生鲜明的节奏，会加强节奏的律动感。

右手的切音是使用右手手掌的大小鱼际两个部位进行切音。

我们先知道一下大鱼际和小鱼际的位置。参考右手手掌图：

大鱼际就是人的手掌拇指根部，下至掌跟，伸开手掌时明显突起的部位，医学上称其为大鱼际；

小鱼际就是在小指根部开始，向手腕方向的部分，如图所示。

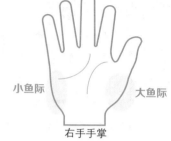

使用小鱼际切音

观看视频课程，当食指向下扫弦后，手掌自然有个向下压的动作，顺势用小鱼际压住琴弦。这个动作是比较容易做的。（见右图）

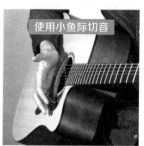

使用小鱼际切音

使用大鱼际切音

观看视频课程，当食指向下扫弦后，手掌有逆时针的转腕动作，顺势用大鱼际压住琴弦，完成大鱼际的切音动作。相对比于小鱼际切音，大鱼际要稍微难一些，但是大鱼际切音在弹唱中会用到很多。

我们用大鱼际切音的时候，切音后下一个动作都是用拇指(p)来完成的，在大鱼际切音之后，拇指的回拨动作是很自然方便的。（见右图）

使用大鱼际切音

切音的记谱标示

曲谱中为了更清晰显示切音记号，我们用一个黑色的圆点"•"来表示切音的位置。

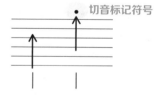

切音标记符号

前面节奏型的重音位置上改为切音，如下所示。在扫弦弹唱时可以灵活地加入切音。

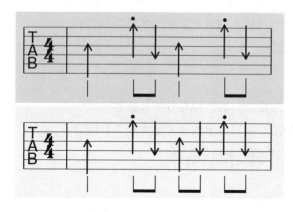

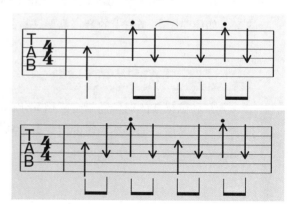

时光

民谣弹唱

1=♭E 选用 C 调和弦 变调夹 Capo=3 4/4 词、曲：许巍

歌曲《时光》分为两个段落：A和B。我们可以为两个段落使用同一个节奏型，也可以为两个段落编配不同的节奏型（编配1和编配2）。

尝试用本课学习的扫弦节奏型（包括加入切音）为《时光》做不同的编配。

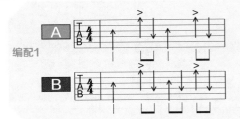

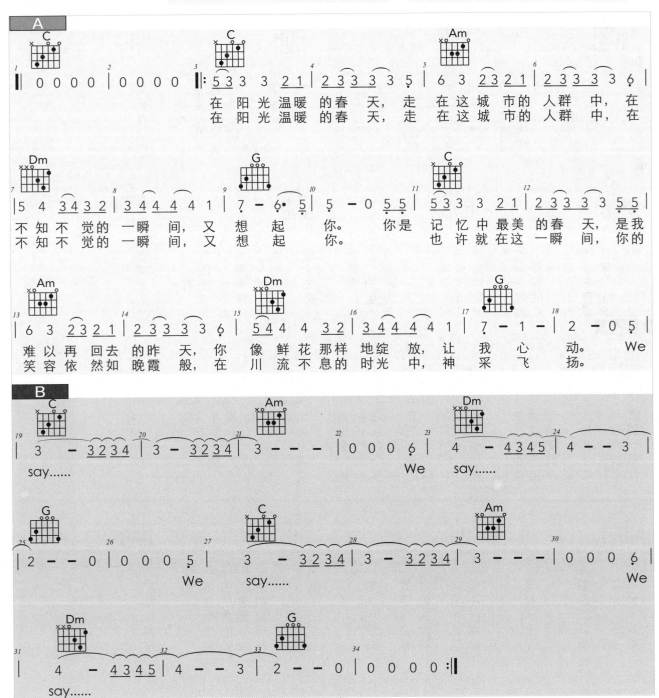

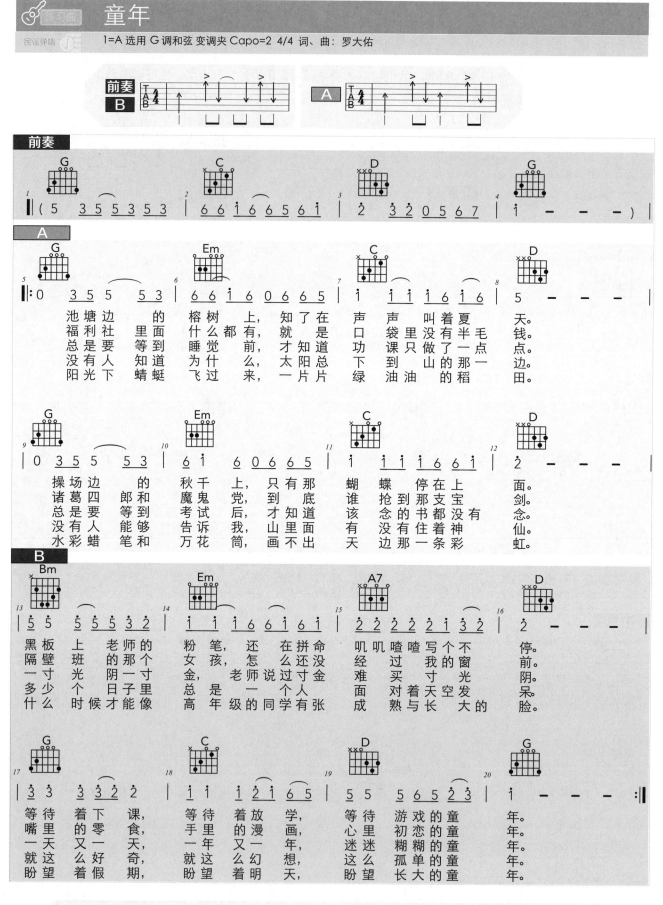

尝试选择不同的扫弦节奏型弹唱《童年》，并为不同段落分配节奏型。

认准正版：本教程配正版注册码 注册 App 获得配套视频以及音频

小宝贝

民谣弹唱　1=D 选用 C 调和弦 变调夹 Capo=2 4/4 词、曲：伟伟

从第2小节进和弦扫弦。

使用不同的切音节奏型为《小宝贝》伴奏。

跟随本书配套的伴奏音乐进行练习。

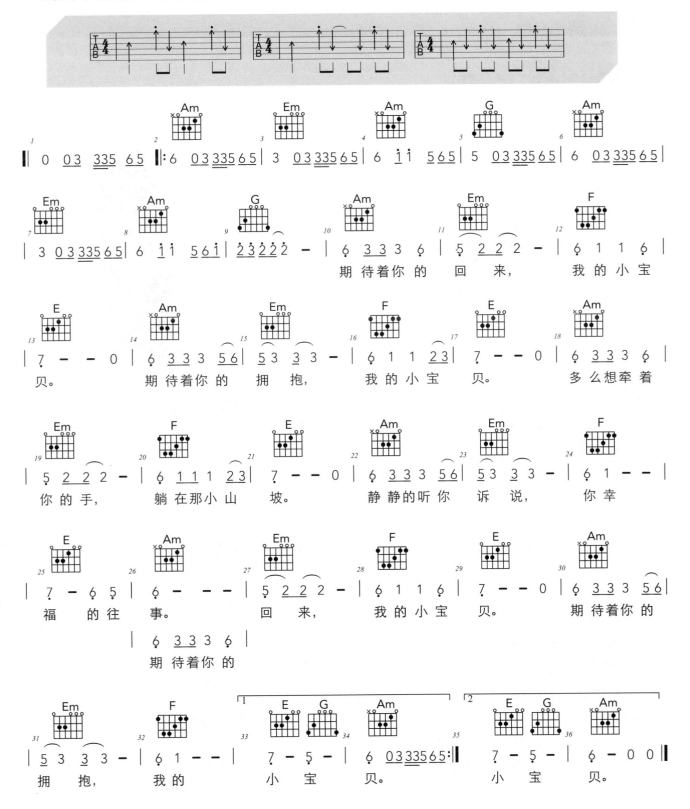

♫ 学习使用拨片弹奏

民谣吉他弹唱不仅是用手指来弹奏还可以使用拨片来弹奏。用拨片弹奏时，吉他的音色清脆明亮，在扫弦的时候层次感和颗粒感都要比手指弹奏明显。

拨片和手指弹奏各有利弊，我们需要把手指弹奏和拨片弹奏的技巧都掌握。根据曲目的实际编配情况，你可以灵活地选择是手指还是拨片弹奏。

在顺利完成之前课程，保证能准确按和弦、节奏准确的前提下，再来练习使用拨片来弹奏。

首先我们来认识和了解一下拨片。

● 认识了解拨片

"拨片"英文是 Pick，有时会把拨片用音译的方式翻译成"匹克"，因此"拨片""匹克""Pick"其实都是一个意思。拨片不仅在民谣吉他中有使用，在电吉他中更是大量地使用。

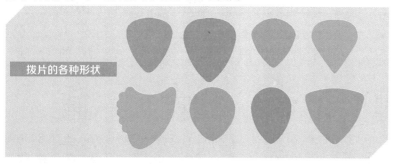

拨片的各种形状

拨片的厚度

简单地可将其分成软（薄的）、中等和硬（厚）的，拨片上基本都会标有拨片厚度的数值，我们买拨片的时候也不会只买一个，一般是买几个，软的、中的、硬的都有。

软（Thin）的厚度是0.46~0.58mm，适合用于演奏一些层次感丰富的扫弦。原则上也就是说扫弦的时候要用软的、薄的拨片，不要使用厚的。

中（Medium）等厚度的拨片是0.58~0.72mm，适合用于演奏分解和弦及独奏（Solo）。

硬（Heavy）的拨片厚度在0.72~1.2 mm，还有更硬、更厚的超硬（ultra-Heavy，1.2~1.6 mm）拨片，这种很厚、很硬的拨片在民谣木吉他中很少使用，在电吉他中就会有很多用处。如在电吉他中的重金属节奏中使用则效果威猛，具有排山倒海之势。

拨片的材质

大部分的拨片是用"赛璐珞"这种材料做成的。还有些是用塑料、尼龙、贝甲甚至是金属制作出来的。

拨片的购买

一般来说厂家都会在拨片上标示厚度的参数。购买拨片时，建议大家买一盒，里面配置了各类厚度的拨片，使用时会很方便。

拨片使用一段时间后会有损耗，需要换新的。另外拨片容易丢失，只有一个拨片肯定是不够用的。如果买一盒，里面的拨片数量足够用上很长一段时间。

拨片的持法

伸出右手食指，并让它自然弯曲。

将拨片放在食指的顶端，用拇指第一指节压住拨片，尖端露出1/3左右。

食指不可以向内弯曲太紧，拇指也应尽量放松，以夹住拨片的两指既能够活动自如而拨片又不会滑掉即可。不拿拨片的其它三根手指自然弯曲，手腕要放松。

请观看课程视频，在视频课程中有非常直观的讲解。

拨片的弹法

使用拨片可以弹拨单根琴弦，也可以用来扫拨多根琴弦。我们先学习弹拨单根琴弦。

拨片拨弦的基本动作就是上拨和下拨。

动作是由手指、手腕、小臂这几个部位协调运动来完成的。

另外拨片触弦时是有个角度的，不要让拨片的平面垂直于琴面，这样弹出的声音会比较发硬。我们让拨片与琴弦之间有个60度左右的夹角，这样音色会更好一些，圆润又结实。

跟用手指弹奏一样，不同的触弦位置，如音孔中间、偏向琴头方向、偏向琴尾方向，音色都是不同的。

观看课程视频的讲解与示范。

下面我们开始练习使用拨片来弹奏。

这是我们使用拨片的最基本的练习，目的是让我们适应对拨片的控制；手腕带动手指拨片拨琴弦，不能是小臂运动带动手指拨片去拨弦；右手其余三指自然放松，小指可以轻轻搭在琴面护板上，做一支点，稳定右手，容易找准琴弦。

空弦的上下拨练习

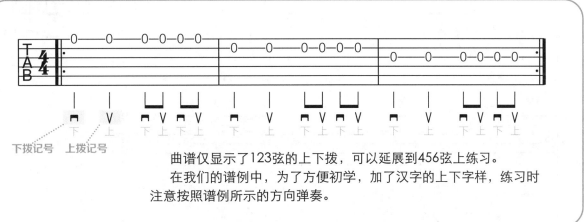

曲谱仅显示了123弦的上下拨，可以延展到456弦上练习。
在我们的谱例中，为了方便初学，加了汉字的上下字样，练习时注意按照谱例所示的方向弹奏。

选用中等厚度的拨片进行练习

音阶的上下拨练习

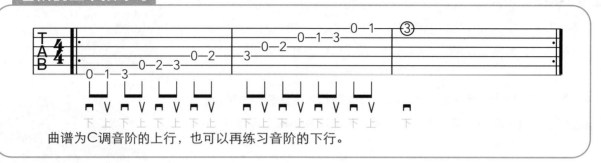

曲谱为C调音阶的上行，也可以再练习音阶的下行。

上下拨练习-1

1=C 4/4

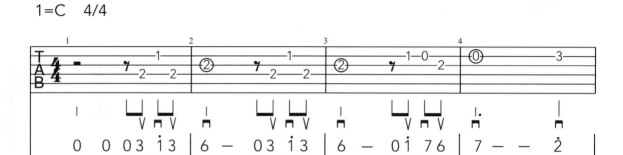

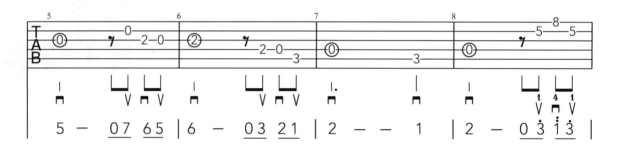

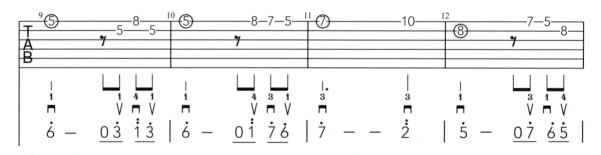

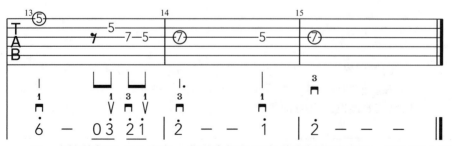

同一个旋律提升了八度音。曲谱中提供了左手高把位的指法。请跟随本书配套的伴奏音乐进行弹奏。

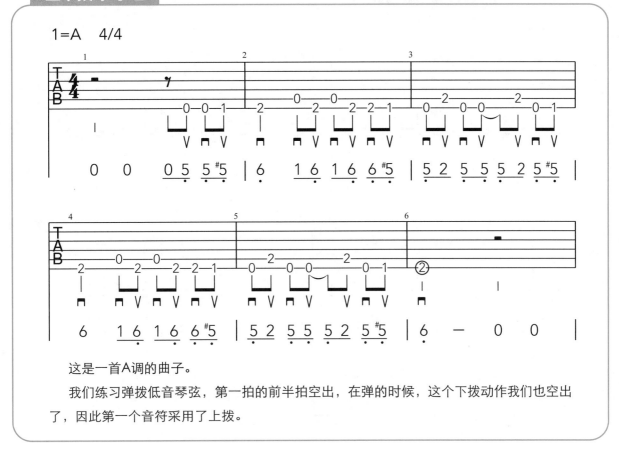

这是一首A调的曲子。

我们练习弹拨低音琴弦，第一拍的前半拍空出，在弹的时候，这个下拨动作我们也空出了，因此第一个音符采用了上拨。

通过这些练习，不仅要提高对拨片的控制能力，让拨片能弹奏出稳定干净的声音，还要学会如何分配上拨和下拨，掌握一定的原则，养成一个比较好的上下拨习惯。

也许你会说，我全用上拨或全部下拨也能弹奏这些曲目，这是非常错误的，这对以后的学习，包括电吉他的学习都是很大的弊病。

当你把这个小曲子弹熟练之后，尝试加快速度来弹奏，这时你一定会体验到拨片上下交替拨的优势了。

初练时，谱例提供了上下拨标示，提供了六线谱的指法，希望大家多看简谱或五线谱进行弹奏，减少对六线谱的依赖，要知道自己弹的音符是什么。

对前面用手指弹过的一些小曲子，用拨片自行安排上下拨，进行练习。

看歌曲的旋律简谱，练习弹奏，这样可以减少你对六线谱的依赖增加对音符的理解和认识。《月亮代表我的心》《童年》等，都可以拿来练习。

下面来练习弹奏一些难度偏大的练习曲。

练习曲-1

1=C　4/4

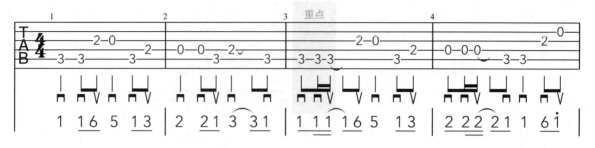

　　注意前8分音符后16分音符的音节拍要准确，拨片为下下上，动作顺畅，拨出来的声音要清晰干净。左手的指法比较简单，自行安排。

　　进入本书配套的App，跟随伴奏音乐进行弹奏。

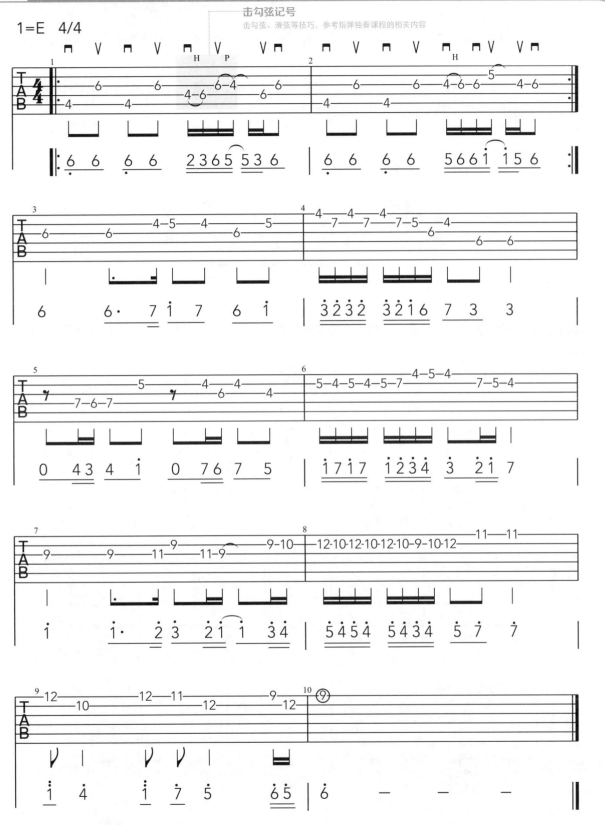

这是一首难度较大的练习曲，要从慢速练习。首先自行研究左手指法的安排，然后在之前拨片弹奏的基础上，按照自己的习惯进行上下拨。熟练之后，逐步提升至标准速度进行弹奏。进入本书配套的App，跟随伴奏音乐进行弹奏。

使用拨片弹奏分解和弦节奏型

初学使用拨片弹奏分解和弦时，是比较困难的，需要很准确地弹拨琴弦，这需要在六根琴弦上能灵活自如地弹奏。

上一节课弹奏单音旋律的时候，就是加强我们控制拨片弹奏琴弦的能力。下面做一个匀速跨弦拨的练习，不断反复地去弹奏这个小节，强化使用拨片跨弦的准确性。

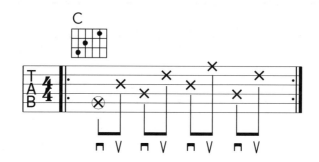

分解节奏型还是和原来手指弹是一样的，这里我们用之前学习过的常用节奏型来用拨片弹奏，部分节奏型给了两种拨片上下拨编配。

练习的时候左手按住C和弦，注意拨弦的准确性、节奏平稳、力度均匀。

之前使用分解和弦节奏型编配的歌曲，使用拨片进行弹奏。

认准正版：本教程配正版注册码 注册 App 获得配套视频以及音频

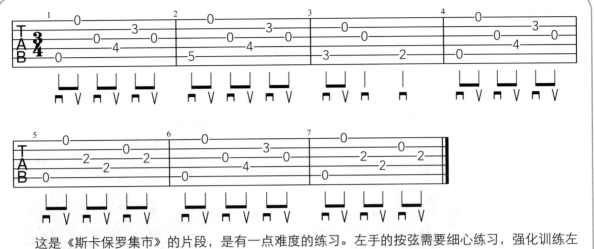

这是《斯卡保罗集市》的片段，是有一点难度的练习。左手的按弦需要细心练习，强化训练左右手的配合。

拨片和弦分解练习-2

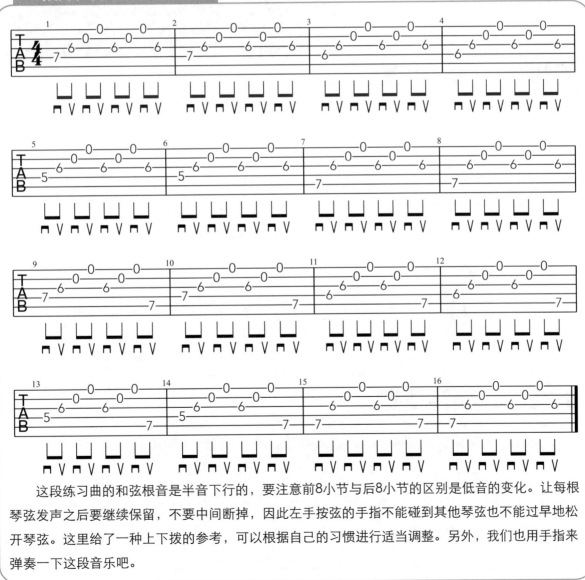

这段练习曲的和弦根音是半音下行的，要注意前8小节与后8小节的区别是低音的变化。让每根琴弦发声之后要继续保留，不要中间断掉，因此左手按弦的手指不能碰到其他琴弦也不能过早地松开琴弦。这里给了一种上下拨的参考，可以根据自己的习惯进行适当调整。另外，我们也用手指来弹奏一下这段音乐吧。

使用拨片扫弦

使用拨片扫弦时，小臂要进行摆动，手臂带动手腕有轻微的转动。

扫弦时的力量一定要适中，不能过大，从小力度开始练习扫弦，逐步找到用拨片扫弦的感觉。

我们准备了一些拨片扫弦的练习，从最基本的上扫和下扫开始，练习时注意整体的动作协调性。

观看视频课程的讲解与示范。

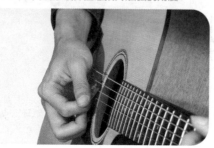

向下扫的时候 注意拨片触弦的角度

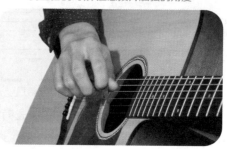

向上扫的时候 注意拨片触弦的角度

拨片扫弦和手指扫弦的记谱方式是一样的，扫弦方向同于曲谱中箭头的方向。

提示：
扫弦时要选用薄一些的拨片，不要用厚硬的拨片。

拨片扫弦基础练习

最基础的上扫和下扫练习，练习目的是训练对拨片扫弦的适应性；通过练习要找到手感，要能扫出干净整齐的音色。

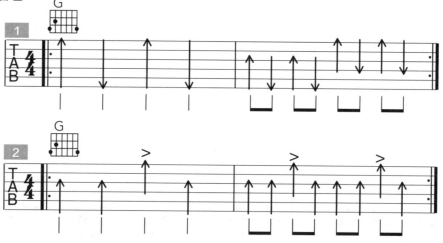

拨片扫弦练习-1

这是扫弦的和弦转换练习，注意和弦的转换在后半拍上，不在正拍上。

和弦转换的时候要有节奏感，转换的动作在节拍上，这样就容易把握好时值。

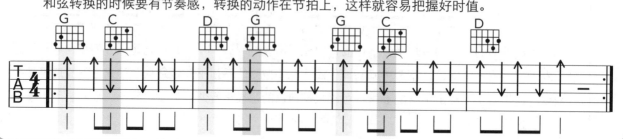

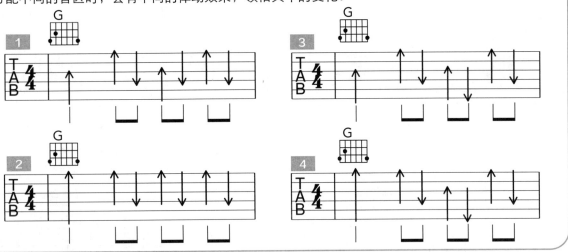

拨片扫弦练习-2

这是练习扫弦扫不同的音区（高音区、低音区、全部音）的练习。同样的一个节奏型，当我们分配不同的音区时，会有不同的律动效果，领悟其中的变化。

拨片扫弦练习-3

这是一组变化重音位置的扫弦练习。

我们以8分音符均分的节奏为例，安排了4组不同重音位置。控制好扫弦的轻重，根据曲谱中重音的位置扫弦，体会下面重音不同位置时产生的不同律动。

重音的位置可以扫6根琴弦。

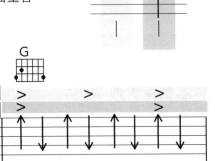

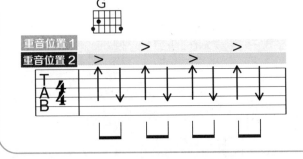

拨片扫弦练习-4

下面是之前学过的4个常用扫弦节奏型，现在使用拨片扫弦。

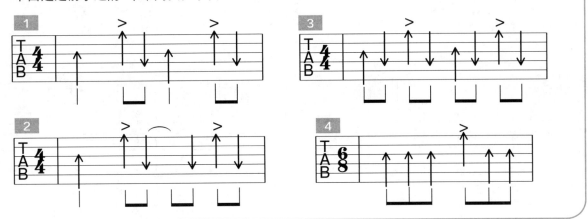

 花房姑娘

民谣弹唱 1=G 4/4 词、曲：崔健

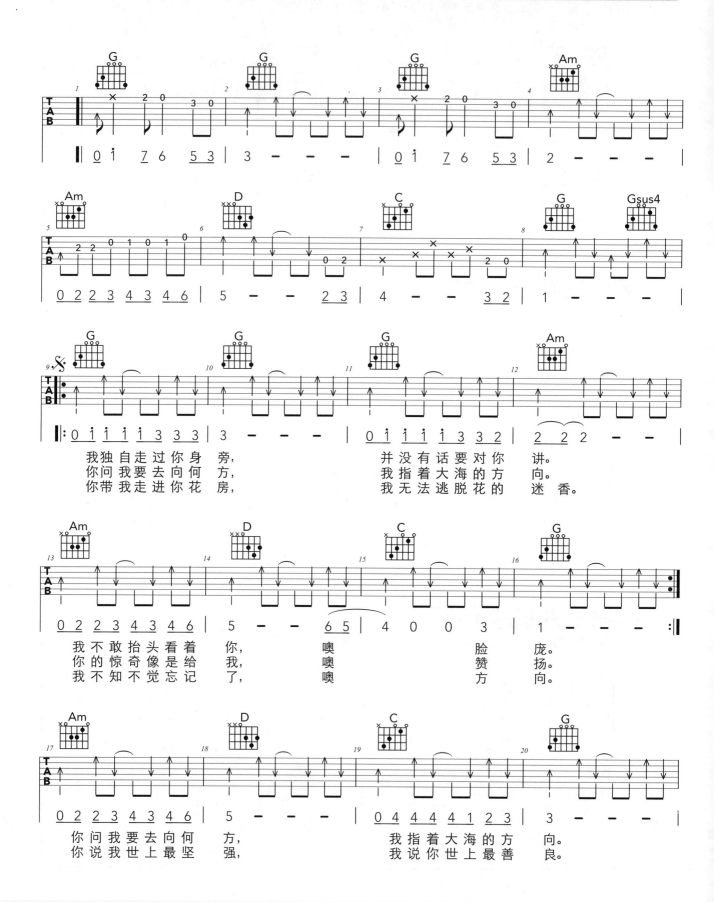

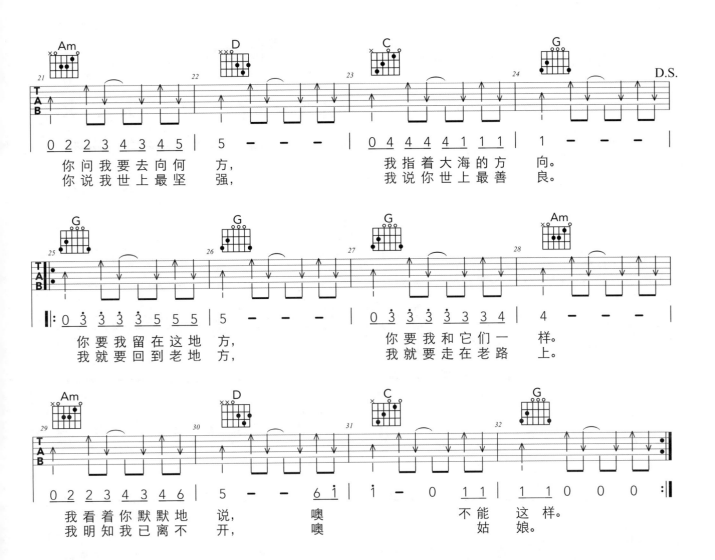

你问我要去向何方，　　　我指着大海的方向。
你说我世上最坚强，　　　我说你世上最善良。

你要我留在这地方，　　　你要我和它们一样。
我就要回到老地方，　　　我就要走在老路上。

我看着你默默地说，　　噢　　　　不能这样。
我明知我已离不开，　　噢　　　　姑娘。

D.S.

附点与切分的节奏型

学习弹奏附点节拍的节奏型之前，我们参看右侧谱例，把节奏唱对。

附点的节奏是一种不稳定、跳跃的感觉。

我们以8分音符的附点节奏为基础，编配了2组不同的节奏型。练习时重要的是节拍时值稳定不能错拍子，进入到这种节奏律动中。

带附点的分解和弦节奏型

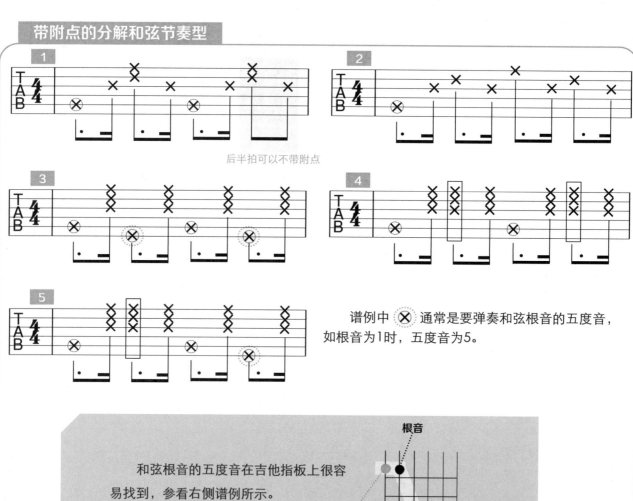

后半拍可以不带附点

谱例中 ⊗ 通常是要弹奏和弦根音的五度音，如根音为1时，五度音为5。

和弦根音的五度音在吉他指板上很容易找到，参看右侧谱例所示。

根音
五度音

下面是各个常用和弦根音的五度音在吉他3品内低把位指板上的位置。

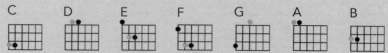

C D E F G A B

我们在实际演奏的时候，左手手指在按和弦的时候需要进行一些变化，比如C和弦，无名指需要交替按5弦和6弦的3品。

带附点的扫弦节奏型

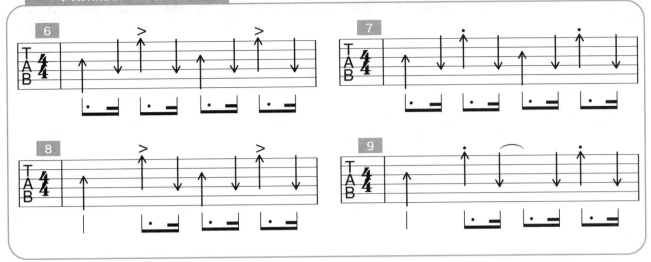

同样要先唱对切分节奏，注意：切分的位置是强拍。

切分经常会用在歌曲过门的小节，改变原节奏规律。根据歌曲特点，也可以作为主节奏型来用。

下面提供了2组4分音符的切分节奏型。8分音符的切分节奏在后续的密集节奏型中会使用到。

切分

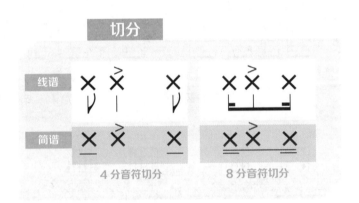

分解和弦的切分节奏型

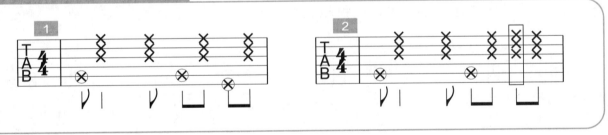

扫弦的切分节奏型

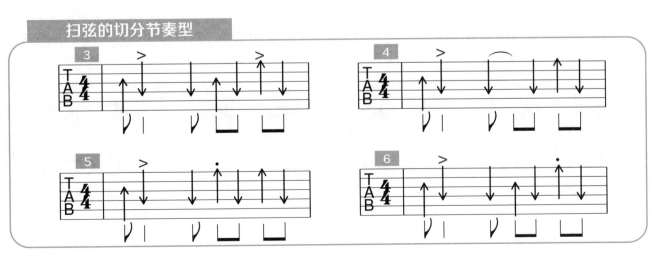

 我要你

民谣弹唱　1=C　4/4　词、曲：樊冲

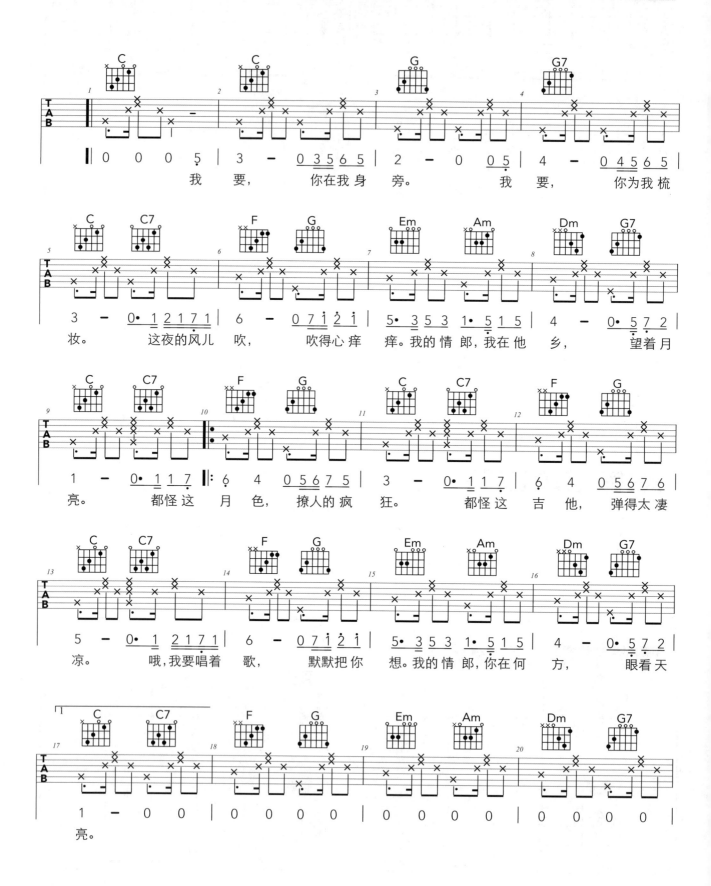

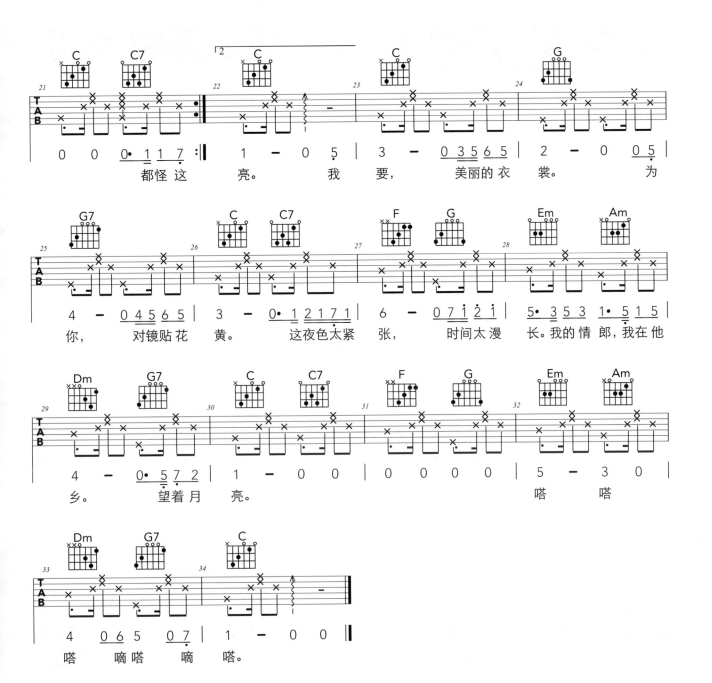

都怪 这 亮。 我 要， 美丽的 衣 裳。 为

你， 对镜贴花 黄。 这夜色太紧 张， 时间太漫 长。我的情 郎，我在他

乡。 望着月 亮。 嗒 嗒

嗒 嘀嗒 嘀嗒。

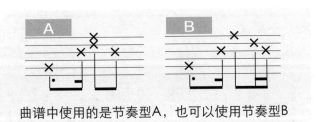

曲谱中使用的是节奏型A，也可以使用节奏型B

恋曲1990

1=E 选用 C 调和弦 变调夹 Capo=4 4/4 词、曲：罗大佑

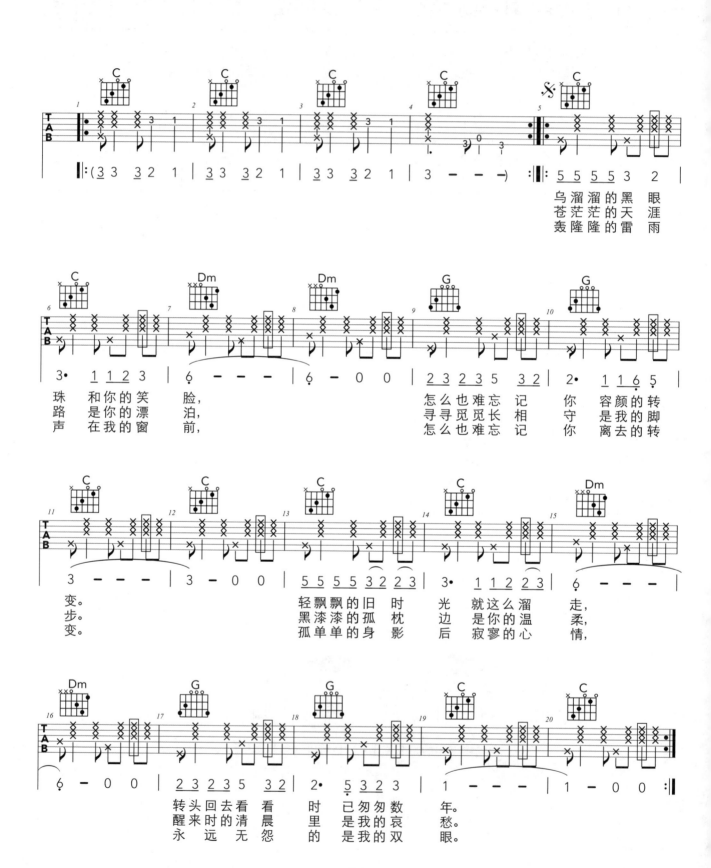

乌溜溜的黑　眼
苍茫茫的天　涯
轰隆隆的雷　雨

珠　和你的笑　脸，
路　是你的漂　泊，
声　在我的窗　前，

怎么也难忘记　你　容颜的转
寻寻觅觅长相　守　是我的脚
怎么也难忘记　你　离去的转

变。
步。
变。

轻飘飘的旧　时　光就这么溜　走，
黑漆漆的孤　枕　边　是你的温　柔，
孤单单的身　影　后　寂寥的心　情，

转头回去看　看　时　已匆匆数　年。
醒来时的清　晨　里　是我的哀　愁。
永远无怨　的　是我的双　眼。

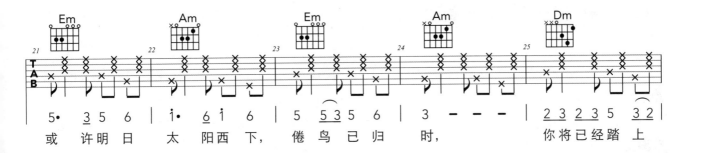

或 许 明 日 太 阳 西 下， 倦 鸟 已 归 时， 你 将 已 经 踏 上

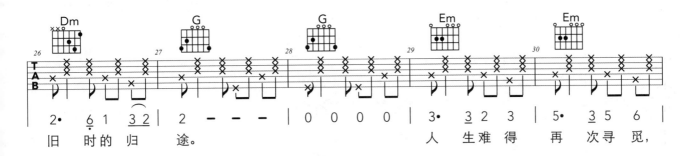

旧 时 的 归 途。 人 生 难 得 再 次 寻 觅，

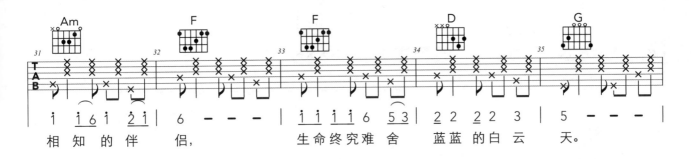

相 知 的 伴 侣， 生 命 终 究 难 舍 蓝 蓝 的 白 云 天。

密集的分解和弦节奏型 –1

之前是以4分音符和8分音符为主的节奏型，现在开始学习包含有4分音符、8分音符以及16分音符的节奏型。我们分别学习分解和弦节奏型与扫弦节奏型。

为了便于学习加入16分音符的节奏型，把节奏型拆解成4个节奏型的基本要素。首先我们掌握这4个基本节奏要素。

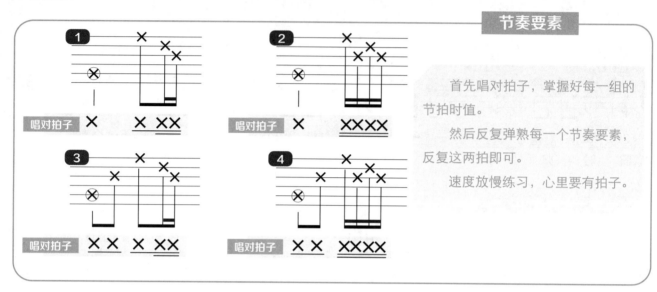

首先唱对拍子，掌握好每一组的节拍时值。

然后反复弹熟每一个节奏要素，反复这两拍即可。

速度放慢练习，心里要有拍子。

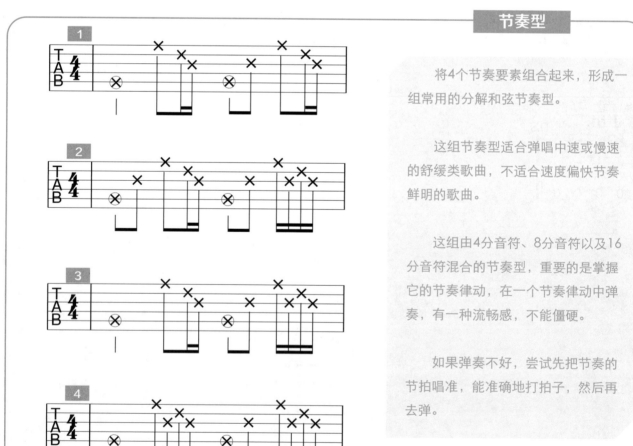

将4个节奏要素组合起来，形成一组常用的分解和弦节奏型。

这组节奏型适合弹唱中速或慢速的舒缓类歌曲，不适合速度偏快节奏鲜明的歌曲。

这组由4分音符、8分音符以及16分音符混合的节奏型，重要的是掌握它的节奏律动，在一个节奏律动中弹奏，有一种流畅感，不能僵硬。

如果弹奏不好，尝试先把节奏的节拍唱准，能准确地打拍子，然后再去弹。

张三的歌

男声 1=G 女声 1=C 或 bB 变调夹 Capo=5 或 3　4/4　词、曲：张子石

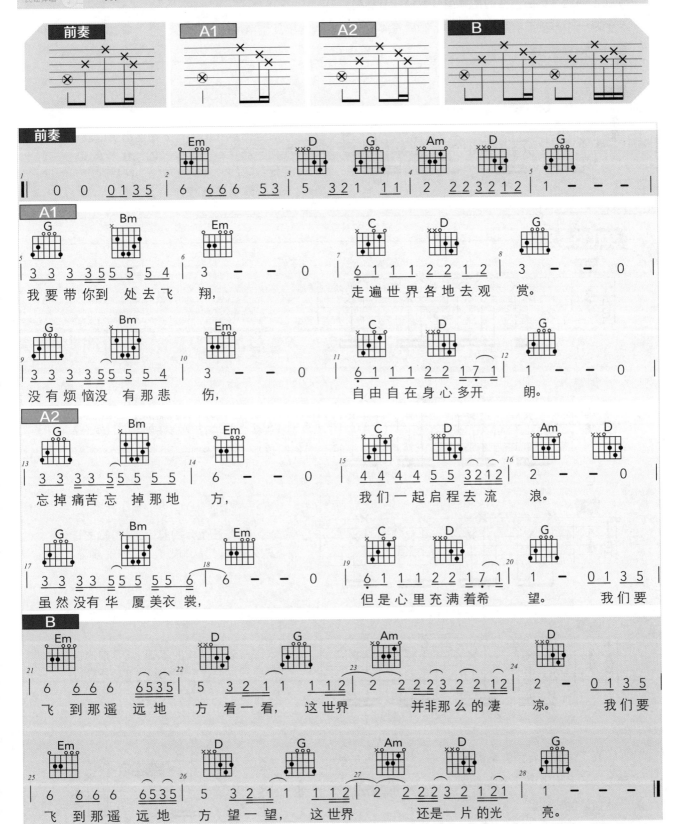

前奏　A1　A2　B

前奏

Em D G Am D G

| 0　0　0 1 3 5 | 6　66 6　5 3 | 5　3 2 1　1 1 | 2　2 2 3 2 1 2 | 1 — — — |

A1

G Bm Em C G

| 3 3　3 3 5 5　5 5 4 | 3 — — 0 | 6 1　1 1　2 2　1 2 | 3 — — 0 |

我 要 带 你 到　处 去 飞　翔，　　走 遍 世 界 各 地 去 观　赏。

G Bm Em C D G

| 3 3　3 3 5 5　5 5 4 | 3 — — 0 | 6 1　1 1　2 2　1 7 1 | 1 — — 0 |

没 有 烦 恼 没　有 那 悲　伤，　　自 由 自 在 身 心 多 开　朗。

A2

G Bm Em C D Am D

| 3 3　3 3 5 5 5 5 5 | 6 — — 0 | 4 4　4 4 5 5　3 2 1 2 | 2 — — 0 |

忘 掉 痛 苦 忘　掉 那 地　方，　　我 们 一 起 启 程 去 流　浪。

G Bm Em C D G

| 3 3　3 3 5 5 5 5 5 6 | 6 — — 0 | 6 1　1 1　2 2　1 7 1 | 1 — 0 1 3 5 |

虽 然 没 有 华　厦 美 衣 裳，　　但 是 心 里 充 满 着 希　望。　　我 们 要

B

Em D G Am D

| 6　66 6　6 5 3 5 | 5　3 2 1 1　1 1 2 | 2　2 2 2 3 2　2 1 2 | 2 — 0 1 3 5 |

飞　到 那 遥　远 地 方 看 一 看，　这 世 界　　并 非 那 么 的 凄　凉。　　我 们 要

Em D G Am D G

| 6　66 6　6 5 3 5 | 5　3 2 1 1　1 1 2 | 2　2 2 2 3 2　1 2 1 | 1 — — — |

飞　到 那 遥　远 地 方 望 一 望，　这 世 界　　还 是 一 片 的 光　亮。

提示：

不拘泥于某个固定节奏型，使用本课学习的节奏型灵活即兴地加入歌曲伴奏中。

密集的分解和弦节奏型 -2

现在学习速度偏快一些的密集型分解和弦节奏型。

我们从一个基础节奏型开始练习，然后将其变化后，演化出几个常用的节奏型。

基础节奏型

首先把这个节奏型弹熟练。低音部分可以用根音与五度音交替弹奏

然后我们对 4 拍中每一拍的指法以及节拍做一些变化，形成2、3、4、5的变化节奏型。

开始练习的时候速度放慢，然后速度逐步提升上来，整体要流畅连贯。

变化节奏型

在节奏型 1 的基础上，2拍的第一个16分音符的音空出来，1拍的最后一个音延长。3、4拍的低音采用根音与五度音交替的方式弹奏。

在节奏型 1 的基础上，4 拍的第一个16分音符的音也空出来，3 拍的最后一个音延长。

在节奏型 3 的基础上，1拍的指法变成了同时弹 2 根琴弦，弹奏双音。

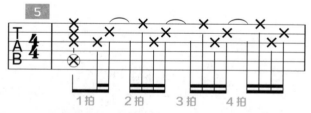

在节奏型 4 的基础上，1拍的指法变成了同时弹4根琴弦，弹奏多音。

在上述的节奏型变化的基础之上，我们也可以灵活地做一些指法的变化。

低音1、3拍上的根音 改编成 多音弦弹奏。

拨弦顺序的变化。

风吹麦浪

女声 1=C 男声 1=G 变调夹 Capo=5 4/4 词、曲：李健

本课学习的节奏型都可以为《风吹麦浪》进行伴奏，通过这首歌可以把本课的节奏型弹奏熟练。

歌曲的和弦进行非常简单：1→6m→2m→5。可以根据你的音高选择适当的调。

　　C调和弦为：C→Am→Dm→G　　　　G调和弦为：G→Em→Am→D

在歌曲弹唱过程中，不必刻意严格地按照一个节奏型进行，要根据歌曲的进行灵活即兴地去弹奏。

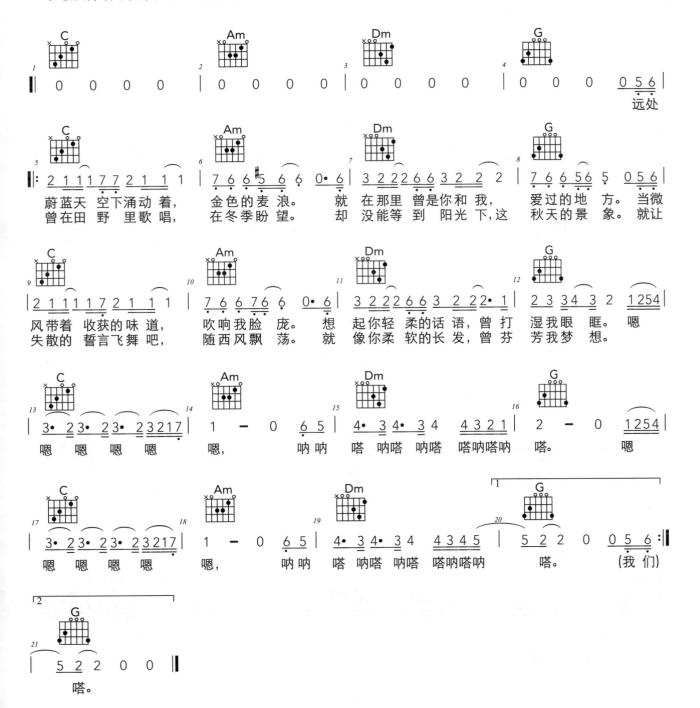

外面的世界

民谣弹唱　1=G　4/4　词、曲：齐秦

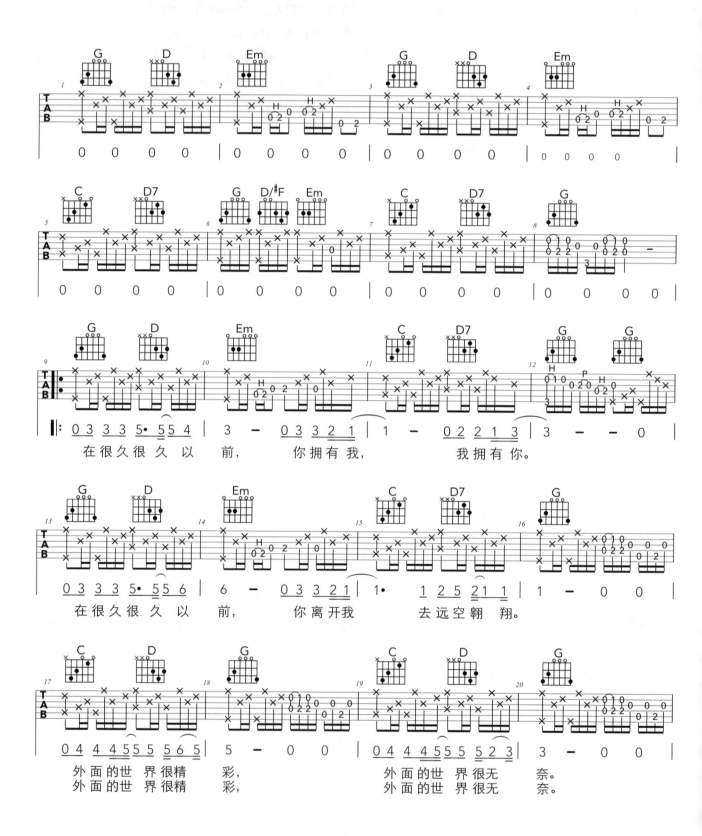

在很久很久以前，你拥有我，我拥有你。

在很久很久以前，你离开我去远空翱翔。

外面的世界很精彩，外面的世界很无奈。
外面的世界很精彩，外面的世界很无奈。

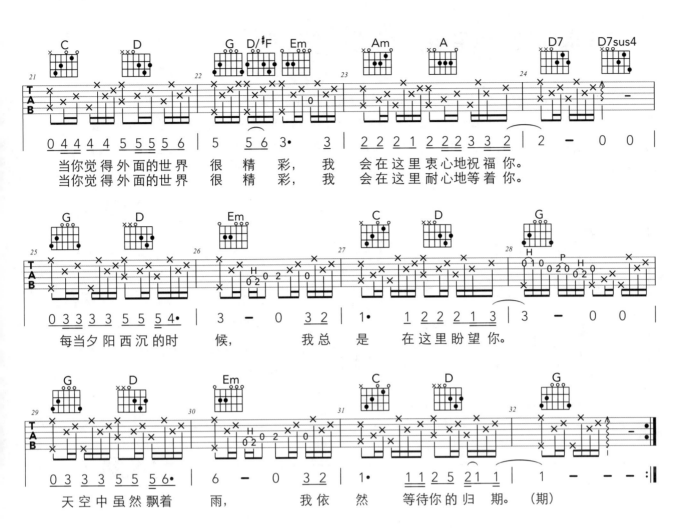

当你觉得外面的世界 很 精彩，我 会在这里衷心地祝福 你。
当你觉得外面的世界 很 精彩，我 会在这里耐心地等着 你。

每当夕阳西沉的时 候， 我总 是 在这里盼望你。

天空中虽然飘着 雨， 我依 然 等待你的归 期。（期）

♬ 密集的扫弦节奏型 -1

现在开始学习包含有4分音符、8分音符以及16分音符的扫弦节奏型。同于分解节奏型的学习，为了便于学习加入16分音符的节奏型，我们把节奏型拆解成几个节奏型的基本要素。通过将这些基本节奏要素进行组合，形成不同的节奏型。这种方法更容易加深我们对节奏型的理解，同时为灵活即兴地进行扫弦奠定基础。

节奏要素 1

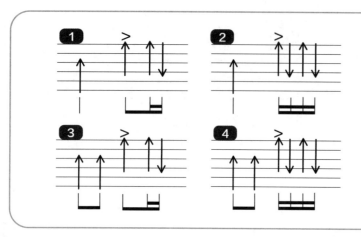

这一组与分解和弦节奏型的要素是一样的。

同样注意在能准确唱对拍子的前提下，再去练习扫弦。

中速或中速偏慢的速度进行，不要以偏快速度去弹奏。

节奏型

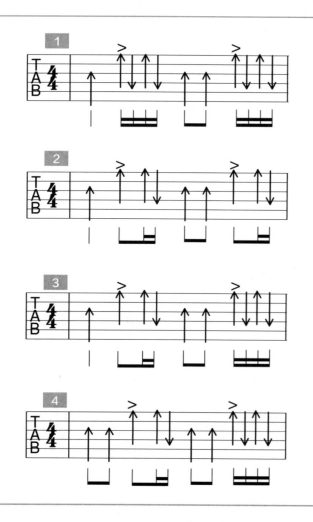

将4个节奏要素组合起来，形成一组常用的扫弦节奏型。

这组节奏型适合弹唱中速或慢速的舒缓类歌曲，不适合速度偏快节奏鲜明的歌曲。

重音记号的位置，需要灵活掌握，并不一定要以重音的方式扫弦。根据歌曲的节奏律动去灵活地运用。练习的时候，有重音和不加重音都需要练习，体会有无重音的感觉。

扫弦时是有一种流畅的状态，不能僵硬。

使用这 4 个节奏要素，尝试组合谱例中没有的节奏型。

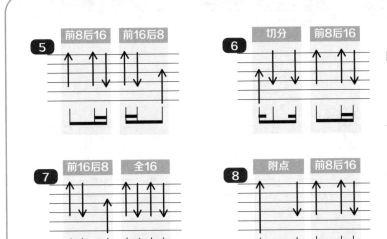

把前8后16、前16后8、切分、附点的节奏加入节奏要素中。

前8后16：一拍的前半拍为1个8分音符，后半拍为2个16分音符。

前16后8：一拍的前半拍为2个16分音符，后半拍为1个8分音符。

连续前8后16和前16后8是非常多使用到的节奏组合，务必掌握好。

节奏型

加入节奏要素2组合而成的一组常用节奏型。

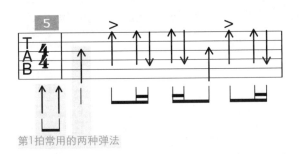

第1拍常用的两种弹法

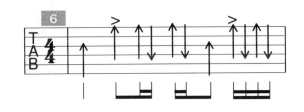

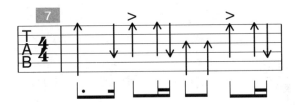

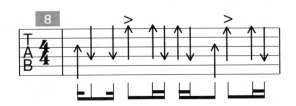

这组节奏型能表现出很"酷"的感觉，扫弦的时候是"散而不乱"，尽管扫弦的节奏不是均匀的，但是整个节奏的律动是非常清晰的。节奏型5是使用频率最多的扫弦节奏型之一。

灵活地弹奏是非常重要的，灵活地搭配节奏要素，灵活地运用扫弦重音，这些都是需要在多弹、多练、多尝试、多感受的基础上实现的。

朋友

民谣弹唱　男声 1=G　女声 1=C　变调夹 Capo=5　4/4　词：刘思铭　曲：刘志宏

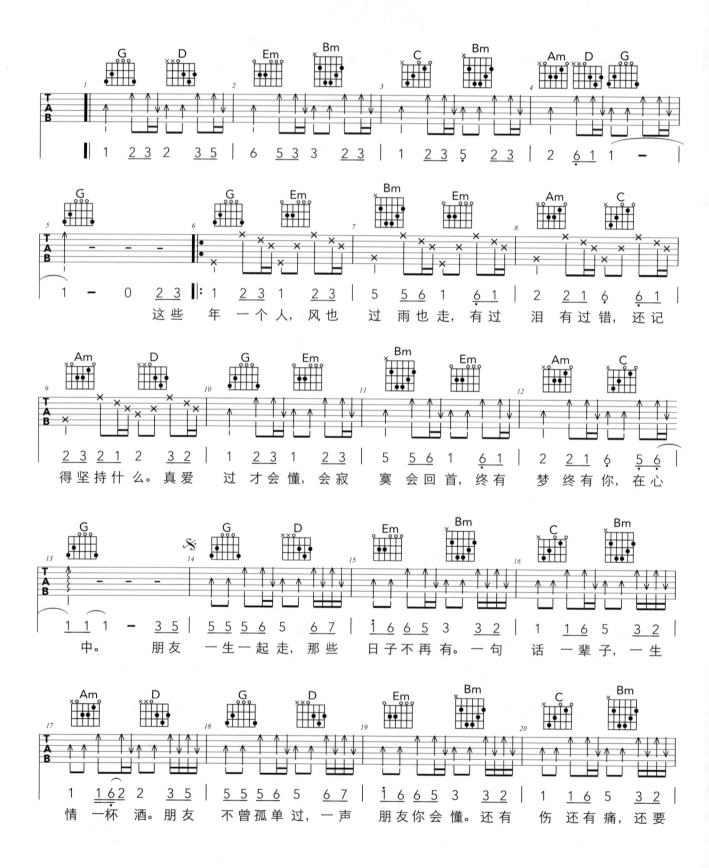

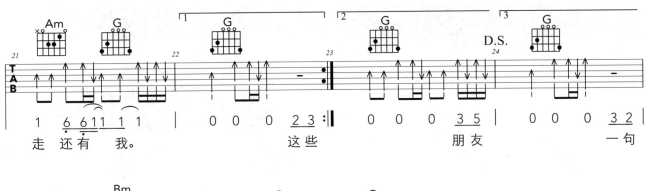

走 还有 我。　　　　　　　这些　　　　朋友　　　　　一句

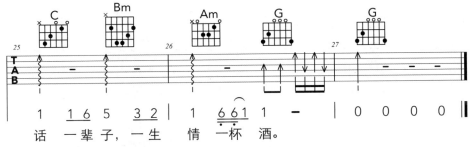

话 一辈子，一生 情 一杯 酒。

蓝莲花

1=♭E 选用 C 调 变调夹 Capo=3 4/4 词、曲：许巍

提示：
适合使用拨片弹奏。

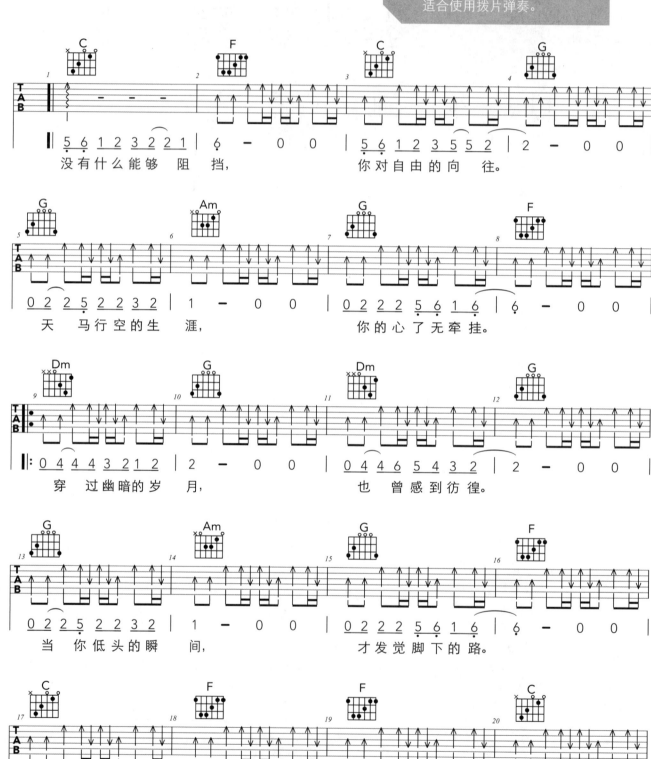

认准正版：本教程配正版注册码 注册 App 获得配套视频以及音频

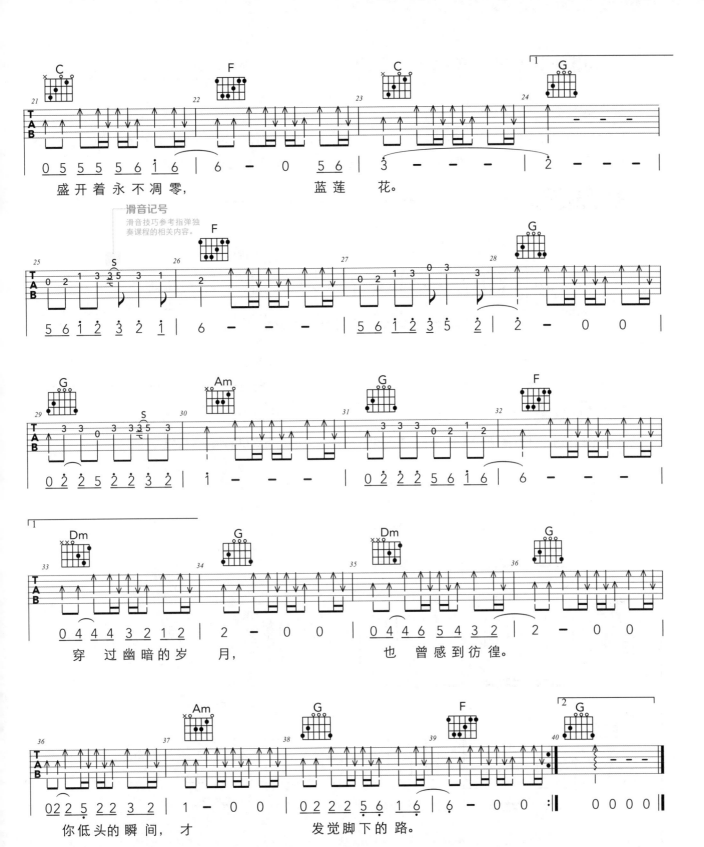

滑音记号

滑音技巧参考指弹独
奏课程的相关内容。

盛开着永不凋零，　　　　　蓝莲　花。

穿　过幽暗的岁　月，　　　　也　曾感到彷徨。

你低头的瞬间，才　　　　　发觉脚下的路。

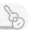

密集的扫弦节奏型 -2

学习一组速度偏快的密集扫弦节奏型。

在我们之前学习的基础扫弦节奏型基础之上，将其速度加快提升1倍，就形成我们现在要学习的这个节奏型。速度提升1倍后，不同的是：**我们可以加入不同的切音或重音，来改变节奏的律动。**

基础节奏型

以中等偏快的速度分别练习：

　　1. 不加入重音和切音扫弦。

　　2. 加入重音1、2。

　　3. 加入切音1、2。

变化节奏型

我们以节奏型1为基础节奏型，做一下变化，演化成以下几个常用的扫弦节奏型。

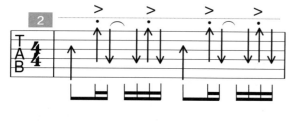

　　第1、3拍最后一个音延音，第2、4拍第一个音空出来。

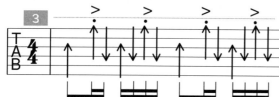

　　第2、4拍的第一个音为扫低音区的弦。

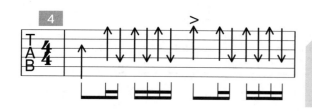

　　这个明显地改变了节奏律动，第3拍的第1个音扫高音区琴弦（或者是扫全部琴弦），这样形成了第1、3拍为重音的节奏律动。

扫弦时可以灵活地做一些变化：

1. 扫弦的数量：第1、3拍的位置，可以扫全部6根琴弦。

2. 切音、重音的使用，比如在歌曲第一遍时不加入切音，在歌曲反复的时候再加入切音。

3. 根据歌曲的情绪和氛围，对节奏型元素进行灵活搭配。

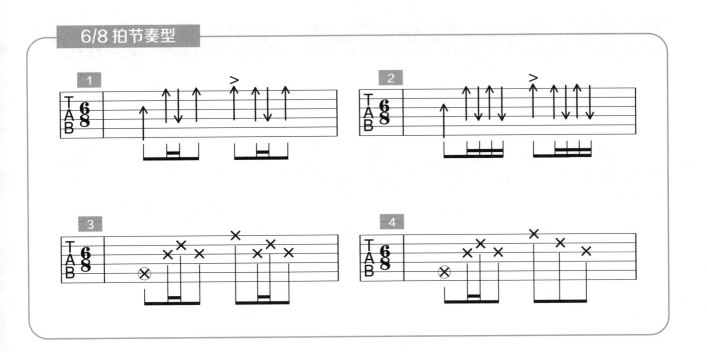

歌曲练习

　　快速密集的扫弦节奏型运用到歌曲《风吹麦浪》中。注意体验不同的节奏型以及重音／切音位置的不同给歌曲节奏律动带来的变化。这是将这类节奏型运用到舒缓歌曲中的一种代表，是一种紧打慢唱的风格。

　　《恋爱ing》是一首速度很快的歌曲，使用到了快速密集的扫弦节奏型，这是另外一种风格的运用。尝试在其他歌曲中加入这种快速密集的扫弦节奏型，熟练驾驭和掌握这类扫弦节奏型的应用。

　　本课提供了一组6/8拍的节奏型，在之前学习的节奏型基础上做了一些变化和提升，这组也是常用的节奏型。

恋爱 ing

民谣弹唱　1=C 调　4/4　词、曲：阿信

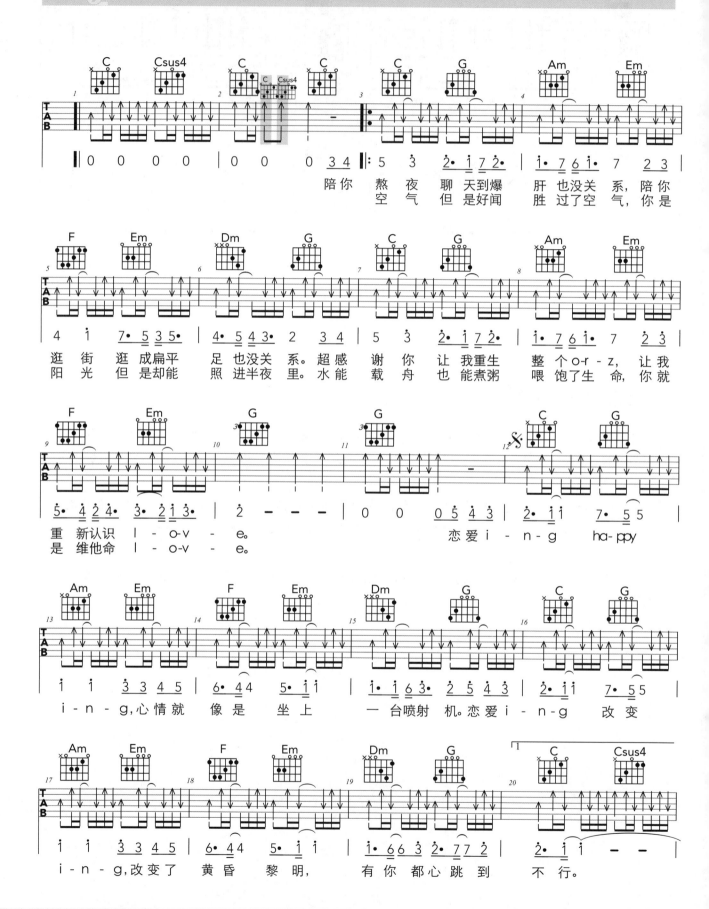

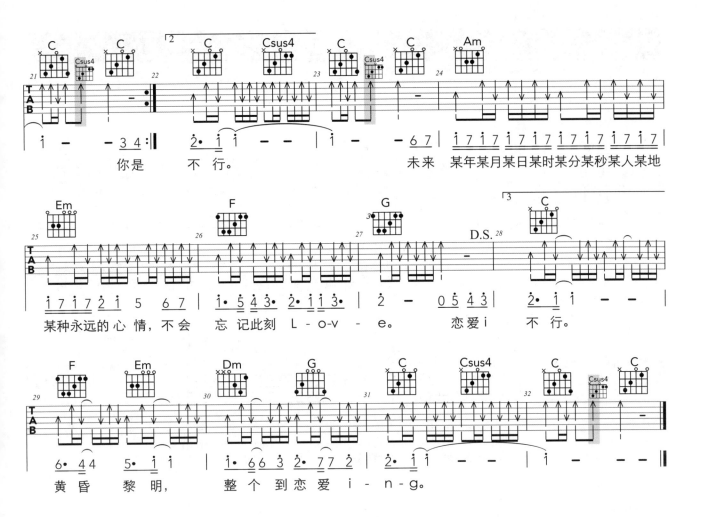

你是 不 行。

未来 某年某月某日某时某分某秒某人某地

某种永远的心 情，不会 忘 记此刻 L-o-v -e。 恋爱i 不 行。

黄昏 黎明， 整 个 到 恋 爱 i - n - g。

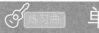

单身情歌

民谣弹唱　1=C　6/8　词：易家扬　曲：陈耀川

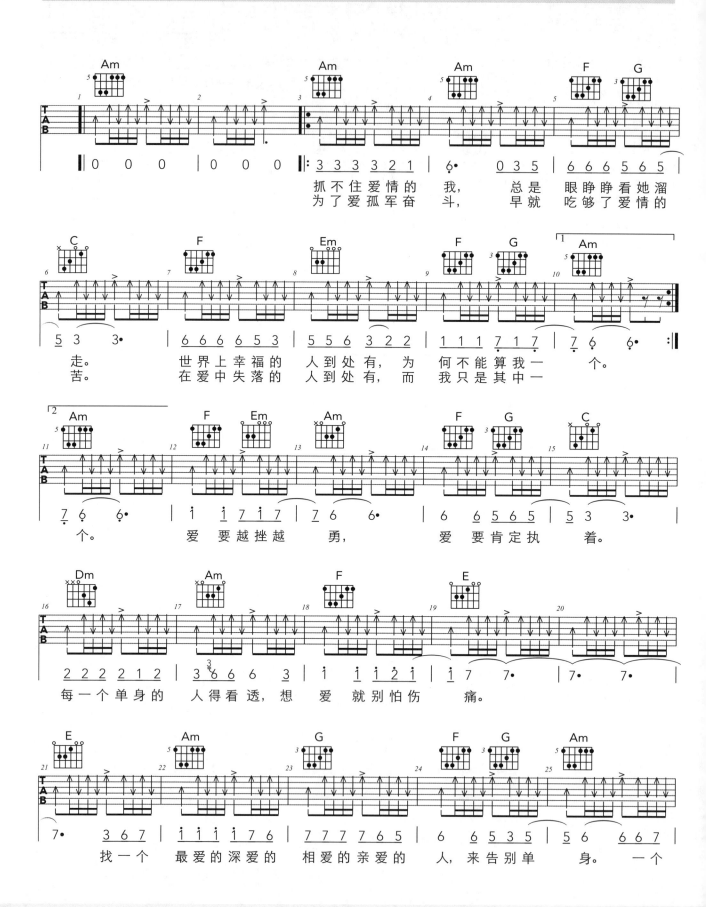

多情的痴情的　绝情 的无情 的　人，来给我伤　痕。　　　　孤单的人那么

多，　　　快乐的没有几　个。　　不要　爱过了错过了　留下了单身的

我，　独自唱　　情　歌。

成都

民谣弹唱　1=C调　6/8　词、曲：赵雷

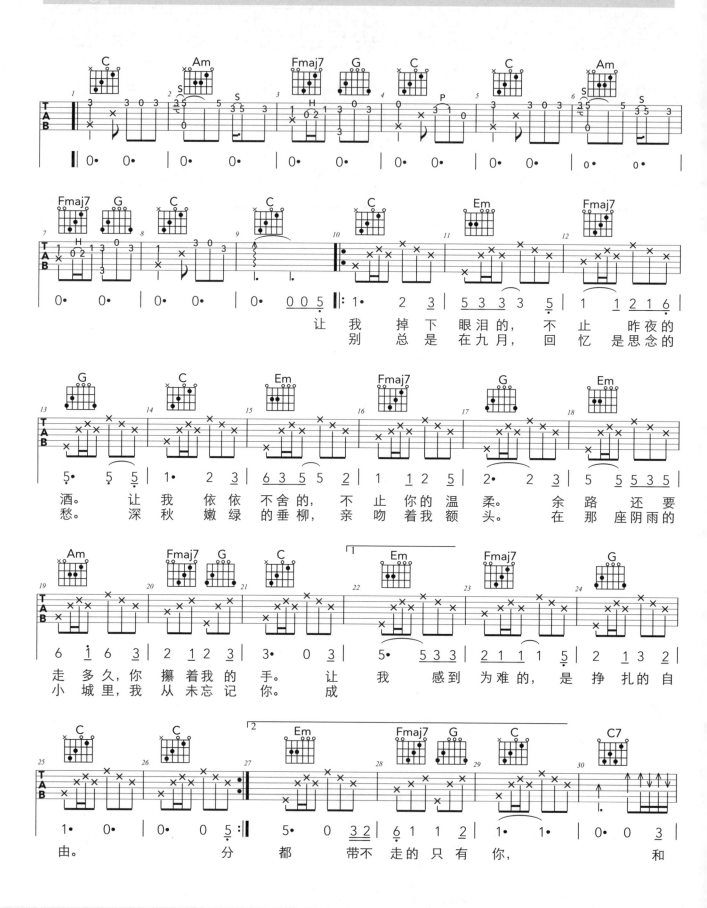

让我掉下眼泪的，不止昨夜的
别总是在九月，回忆是思念的

酒。　让我依依不舍的，不止你的温柔。　余路还要
愁。　深秋嫩绿的垂柳，亲吻着我额头。　在那座阴雨的

走多久，你攥着我的手。　让我感到为难的，是挣扎的自
小城里，我从未忘记你。　成

由。　分都带不走的只有你，　和

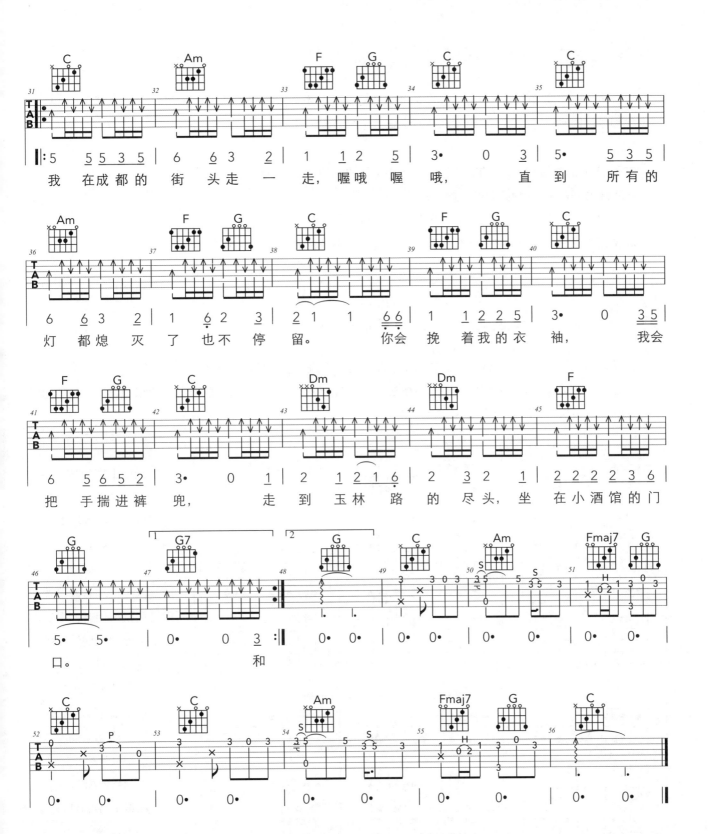

我 在成都的 街 头走 一 走，喔哦 喔 哦， 直 到 所有的

灯 都熄 灭 了 也不 停 留。 你会 挽 着我的 衣 袖， 我会

把 手揣进裤 兜， 走 到 玉林 路 的 尽头， 坐 在 小酒馆的 门

口。 和

扫弦中加入左手滞音

之前学习过扫弦中加入了切音，使用右手手掌的大、小鱼际压制琴弦终止琴弦震动，产生切音的效果。在密集扫弦的时候，可以使用左手实现类似切音的哑音效果，通常称其为左手滞音。

左手滞音就是通过按和弦的左手放松而终止琴弦的震动，扫不震动的琴弦产生的效果。

左手滞音通常是采用两种方法进行滞音：

1. 通过大横按来按和弦，滞音时只要放松按弦的力度，就可以滞音所有琴弦。

2. 常规按法按和弦，滞音时改变手型或使用闲置手指护住琴弦，进行滞音。

常用大横按和弦的指法

大横按和弦更适合左手滞音，我们要对横按和弦有一个进一步的理解和认识。

同一个和弦可以在不同的把位有不同的按法。首先我们来熟悉一下大横按的一些常用指型指法。如下图所示，一个固定指法在不同的把位是不同的和弦。

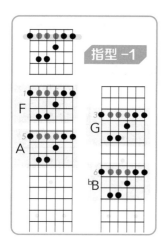

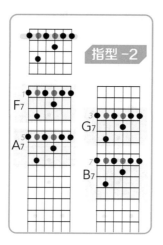

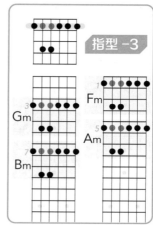

指板上每一品为半音，这种关系很容易推算出横按在不同品时和弦是什么和弦。

低把位和弦的琴枕用食指横按代替，很容易推算出提升把位后的和弦名称。如：

指型-1为E和弦；

指型-2为E7和弦；

指型-3为Em和弦；

指型-4为A和弦；

指型-5为A7和弦；

指型-6为Am和弦。

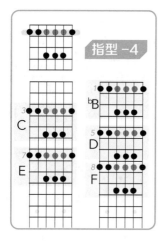

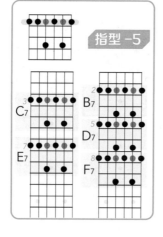

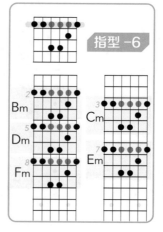

理解不同把位横按和弦，不要死记硬背。

扫弦中加入滞音练习

使用6组不同的指法做下面4组左手滞音的基础练习。

滞音记号
不同的制谱，滞音记号会有所不同。

加入和弦转换。

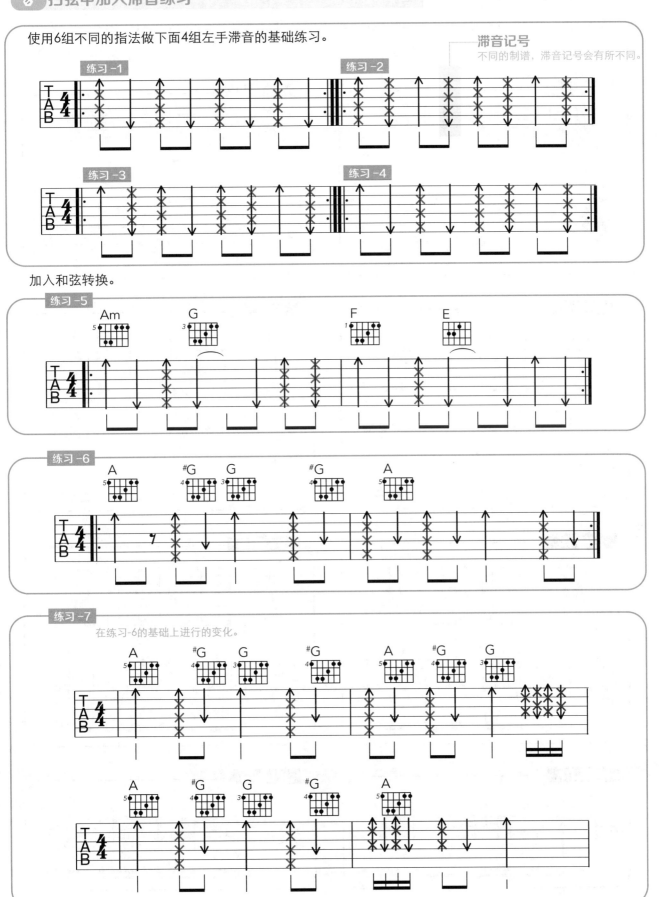

加入左手滞音的扫弦节奏型

扫弦节奏型中可以灵活地加入左手滞音。以之前学习过的几个常用节奏型为例，加入滞音。举一反三，在弹唱时灵活地在原节奏型基础之上加入滞音。

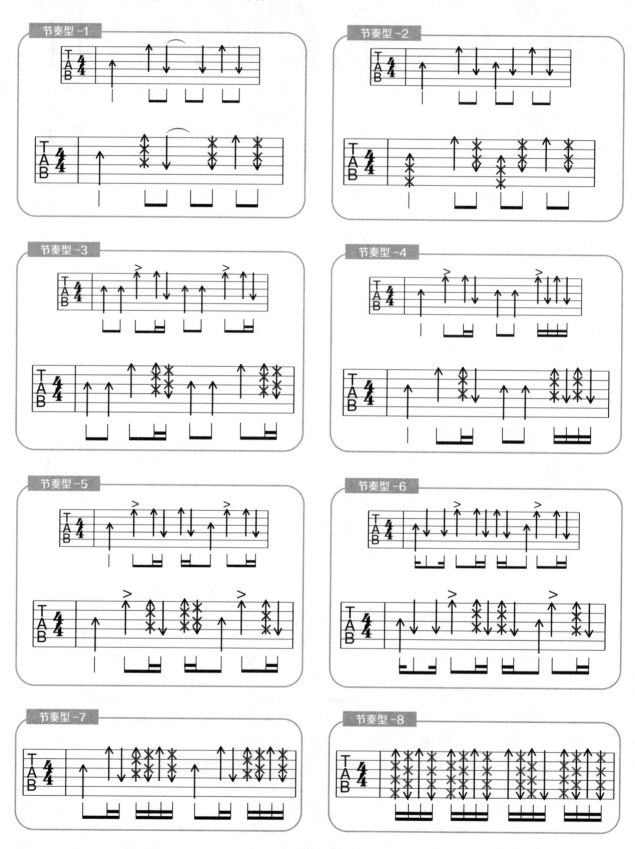

在"弹唱曲集篇"中提供有大量曲目，这些曲目以初中级的编配为主，没有配有加入滞音的扫弦节奏型，针对你喜欢的歌曲，做两种方式的改变：

1. 在原谱的扫弦节奏型部分，加入滞音（可以对原配节奏型做适当的调整）。
2. 完全改变原配节奏型的律动，改为另外一种风格。

注意：使用大横按的和弦指法按和弦。

我们以236页《少年》（词、曲：梦然）的主歌片段为范例，在原来的节奏型基础之上，加入滞音，同时和弦改为横按的指法，如下曲谱所示。第二行空出了六线谱，尝试自己来加入不同的滞音位置，同时尝试使用其他节奏型来弹奏。

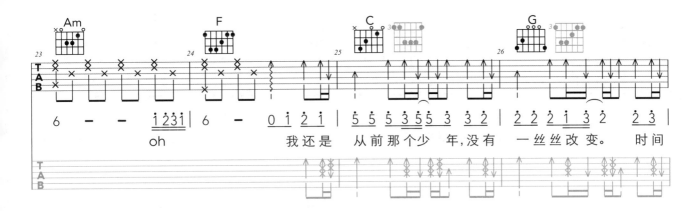

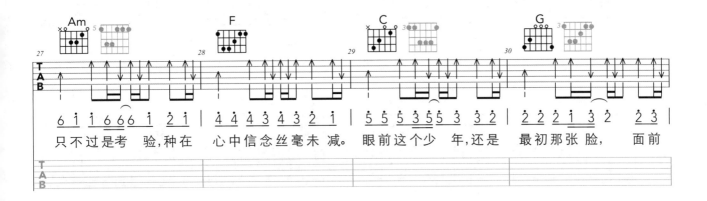

张三的歌

民谣弹唱 1=G 4/4 词、曲：张子石

《张三的歌》适合编配各类风格的伴奏型，这里编配了一版使用滞音的节奏型作为学习参考。尝试使用更多律动的节奏型为该歌曲伴奏。

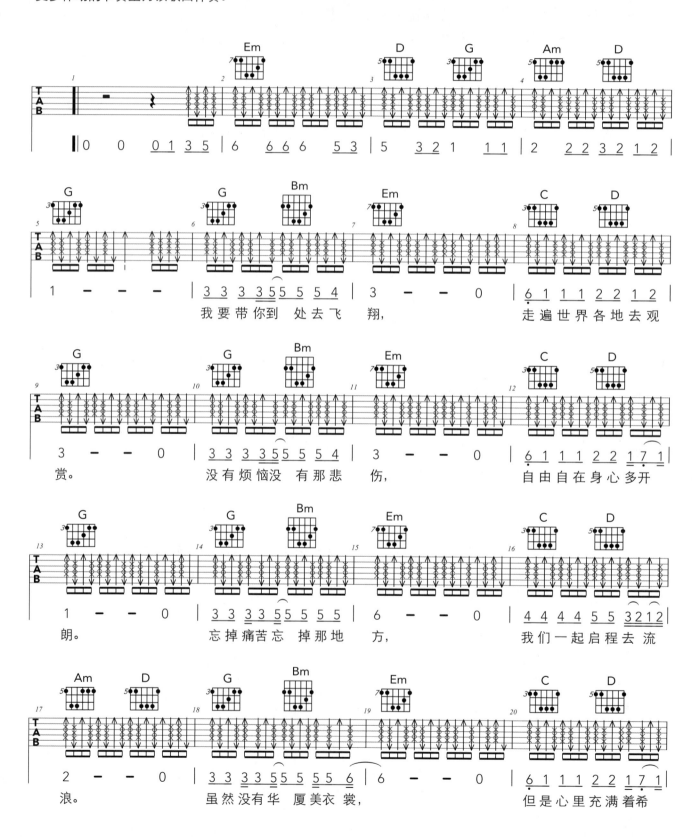

认准正版：本教程配正版注册码 注册 App 获得配套视频以及音频

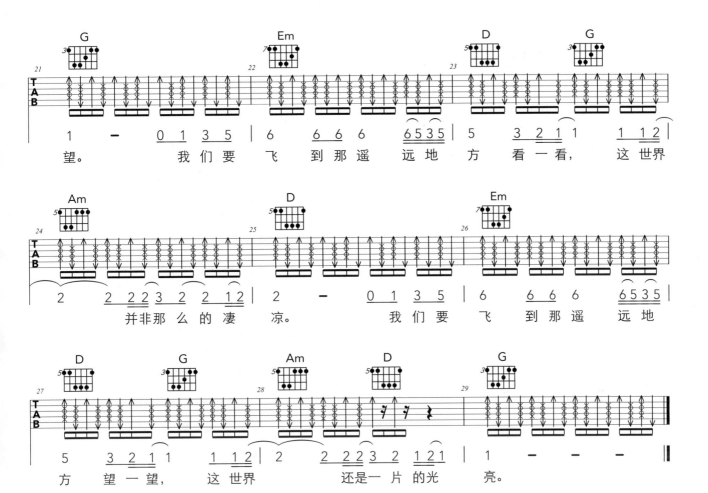

望。　　　我们要飞　到那遥 远地 方 看一看，　这世界

并非那么的凄 凉。　　　　我们要飞　到那遥 远地

方望一望，　这世界　　　还是一片的光 亮。

附

和弦构成音表

以 C 为例，下表列出了各种和弦的构成音以及和弦名称。

和弦	构成音	和弦名称
C	1-3-5	C 大三和弦
Cm	1-b3-5	C 小三和弦
Caug	1-3-$^\#$5	C 增和弦
Cdim	1-b3-b5	C 减和弦
Csus4	1-4-5	C 挂四和弦
C6	1-3-5-6	C 六和弦
Cm6	1-b3-5-6	C 小六和弦
C7	1-3-5-b7	C 属七和弦
Cm7	1-b3-5-b7	C 小七和弦
Cmaj7	1-3-5-7	C 大七和弦
C9	1-3-5-b7-2	C 九和弦
Cm9	1-b3-5-b7-2	C 小九和弦
C7-5	1-3-b5-b7	C 七减五和弦
Cm7-5	1-b3-b5-b7	C 小七减五和弦
Cmaj9	1-3-5-7-2	C 大九和弦
C11	1-3-5-b7-2-4	C 十一和弦
Cm11	1-b3-5-b7-2-4	C 小十一和弦

指弹独奏篇

在"基础入门篇"的基础之上学习这部分的内容。建议在练习一段时间的弹唱内容之后，再练习本篇内容。

指弹独奏涉及的技巧、风格很多，本书入门为主，不做深入学习。

从基础指法训练开始，对右手拨弦能力以及左手按弦能力进行训练。

技巧方面以基础的多指琶音，击、勾、滑弦的学习为主，不包括美式以及日式指弹的AM、PALM、打弦等技巧。

曲目为标准调弦，不包括特殊调弦的曲目。

曲谱未提供所有左右手的指法标记，对关键部分的指法进行了标注，对简单易掌握的部分不做指法标注。练习的时候自己要养成指法分配的良好习惯。

不同阶段会提供相对应的练习曲。同时提供一些综合练习曲供学习。

练习曲中提供了简谱，简谱为乐曲旋律，作为参考使用，以六线谱的音为准。

本书配套App提供了曲目的示范视频。

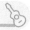

拇指拨弦的训练

在本书"基础入门篇"中拇指拨弦练习基础之上，加强拇指拨弦的能力。

学习指弹吉他中，提升拇指拨弦的能力非常重要。

拇指拨弦要点

1. 第一指关节不要弯曲，利用第二指关节进行驱动。
2. 拨弦之后，拇指应处于悬空状态，不要放回琴弦上。

拇指拨弦训练 -1

拇指交替拨弦的练习。

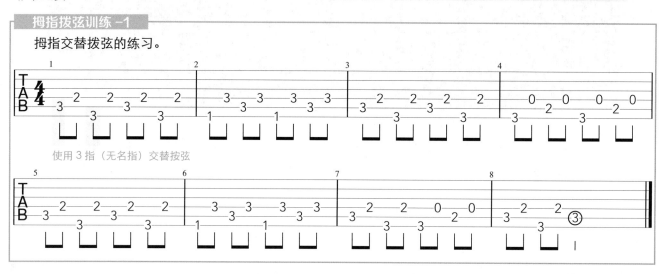

使用 3 指（无名指）交替按弦

拇指拨弦训练 -2

拇指拨弦演奏旋律的练习。

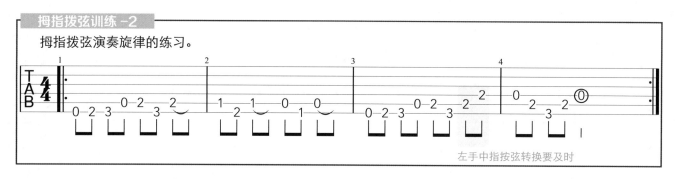

左手中指按弦转换要及时

拇指拨弦训练 -3

拇指拨弦演奏旋律的练习，这是《莫斯科郊外的晚上》（曲：瓦西里·索洛维约夫·谢多伊，见 154 页）的主旋律。

注意左手指法的安排，按照"几指对应几品"的原则，即 1 指按 1 品，2 指按 2 品。需要小指按弦，注意控制小指按弦的能力。

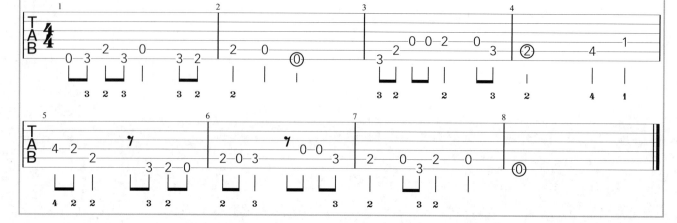

　　拇指拨弦演奏旋律的练习，这是古典吉他曲《阿斯图里亚斯的传奇》（曲：伊萨克·阿尔贝尼兹）第一部分的主旋律。左手的指法比前三条练习更为复杂，请认真练习。

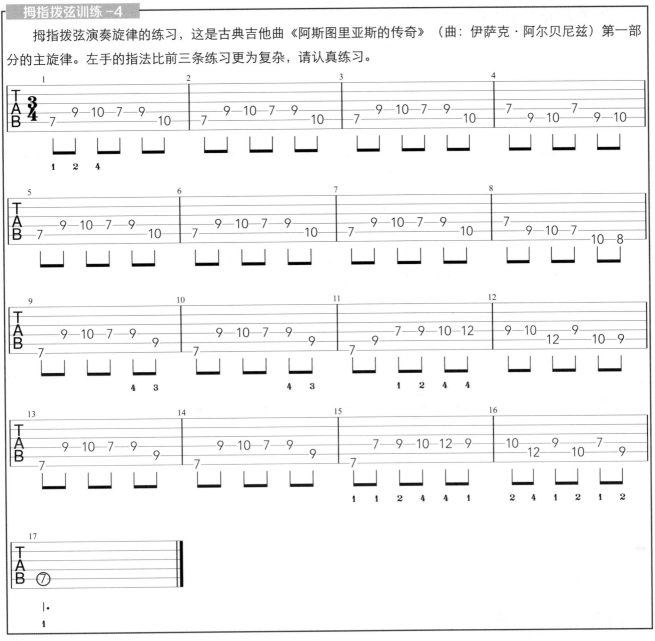

拇指拨弦训练 -5

　　拇指弹奏分解和弦。每一小节左手均使用 2 指、1 指、4 指的指序。平移换把时动作不可过大。

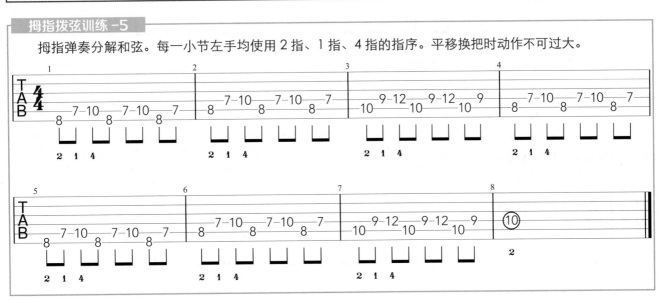

♫ 多指拨弦的训练

下面为食指 i、中指 m、无名指 a 的拨弦训练。

在这个阶段，不完全按照 i 弹 3 弦、m 弹 2 弦、a 弹 1 弦的拨弦原则。

多指拨弦训练 -1

交替拨弦的练习，这是《欢乐颂》（曲：贝多芬）的主题旋律。

弹奏时有两种指法安排，指法 1：即常规的 a 指弹 1 弦，m 指弹 2 弦，i 指弹 3 弦；指法 2：是相对古典式的弹法，即仅用 m、i 两指完成。两种方法都需要练习。

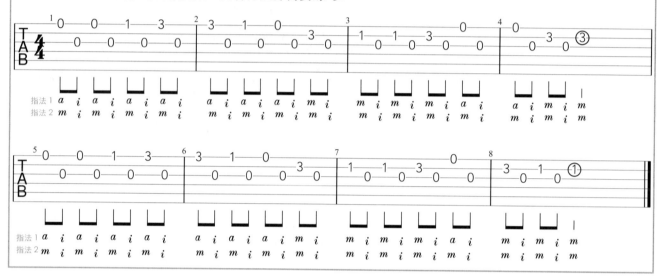

多指拨弦训练 -2

左手按弦与三指拨弦的练习。

左手 4 指一直按在琴弦上不离开，这样既方便指法的转换，又可以保持琴弦的延音保留，让演奏更好听。右手的指法分配按照一般的原则（a、m、i 控制相应琴弦）进行。

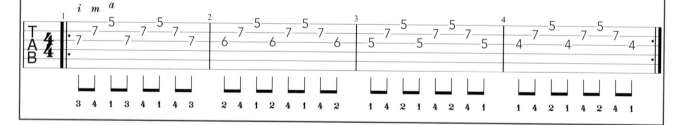

多指拨弦训练 -3

左手按弦与三指拨弦的练习。

一弦的音可以作为旋律音，因此要求在弹奏时，a 指的力度要稍微大一些，使得旋律突出，令演奏有层次感。反复时注意换把要准确及时。

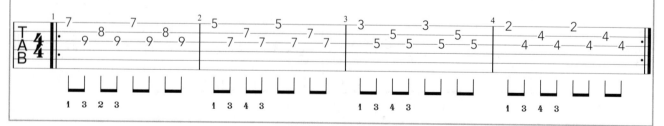

高音旋律演奏的练习，这是巴赫《小步舞曲》（曲：巴赫）的主旋律。

左手指法的分配：八分音符的旋律利用 m、i 指交替的演奏方法，即第一个音用 m 指，第二个音用 i 指，第三个音再用 m 指，以此类推。

双音的旋律练习，这是《欢乐颂》（曲：贝多芬）的主题旋律。

弹奏双音的时候，要求手指轻轻并拢，以达到同步拨弦的效果。

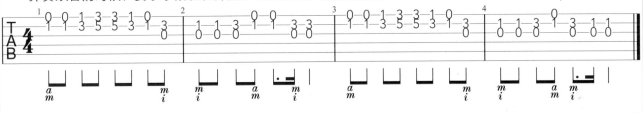

双音的旋律练习，这是日本民歌《樱花》（日本民歌）的主题旋律。

拨弦时要三指并拢，让三根琴弦同时发声。此练习运用到小横按与大横按，因此练习者需要注意横按指法的要点。

　　通过之前的练习，我们使用四指拨弦来弹奏几首练习曲。通过这几首简单的练习曲来提升左右手的协调演奏的能力。

　　慢速开始练习，弹熟之后提升速度，注意指法与节拍时值的准确性。

铃儿响叮当 - 主题旋律

指弹独奏　1=C　4/4　曲：詹姆斯·罗德·皮尔彭特

　　这是圣诞歌曲《铃儿响叮当》的主题旋律。

　　在 F 和弦转向 C 和弦（第 5～6 小节，13～14 小节）时，可以先不变换 F 和弦的指型，从而达到没有间隙感的转换。

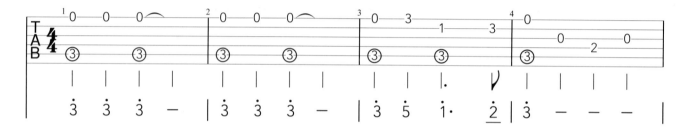

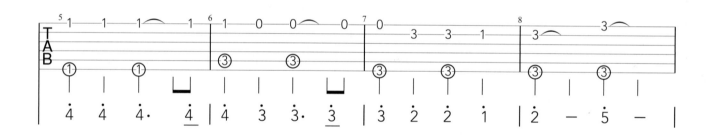

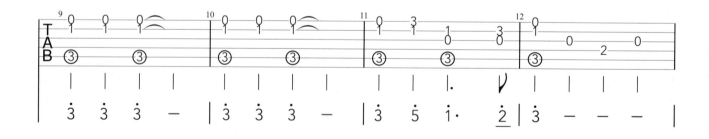

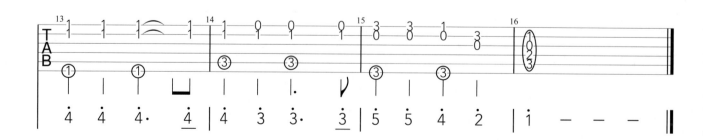

俄罗斯之夜

指弹独奏 1=C 3/4 曲：俄罗斯民歌

这首乐曲的主旋律体现在低音部。在演奏低音部时，可以使用靠弦手法，即在拨响琴弦之后顺势靠到下一根弦上。这样做可以使得拨出的琴弦音量突出。在弹响伴奏音出现的前一个音时，要求左手已经将和弦按好，以避免转换时带来的失误。

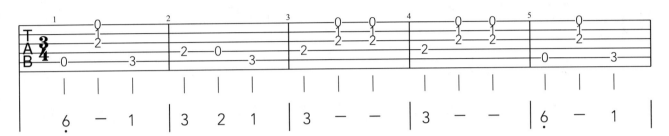

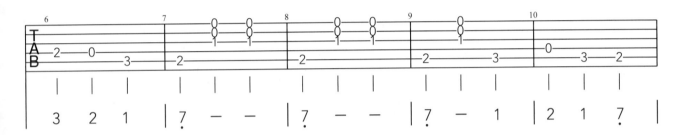

练习曲　卡农 - 主题旋律

指弹独奏　1= C　4/4 曲：约翰·帕赫贝尔

《卡农》的主题。要求在演奏旋律部的时候，采用 m 和 i 指交替的方式，演奏时需要保持乐曲的流畅性，并且按住低音部分的左手手指不能抬起，否则会让乐曲产生断裂感。

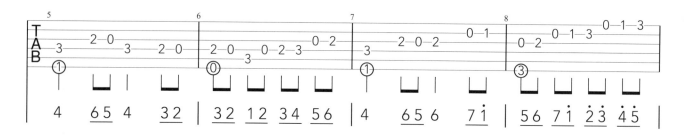

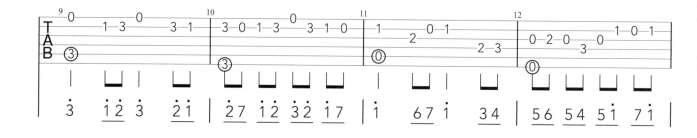

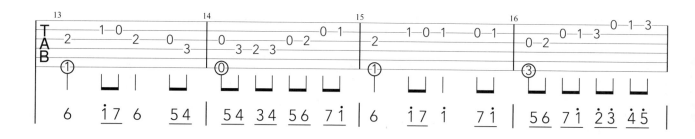

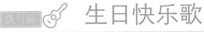
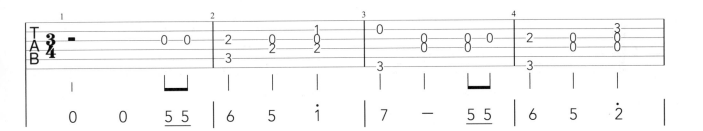

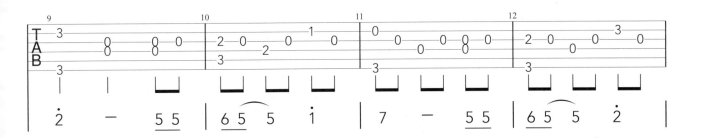

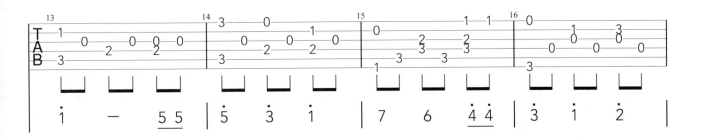

 ♪ E 小调布鲁斯练习曲

指弹独奏　1＝G　4/4　曲：佚名

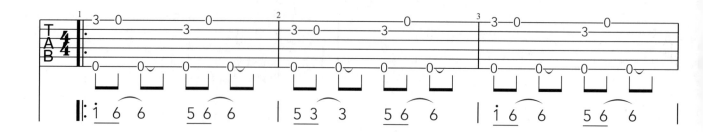

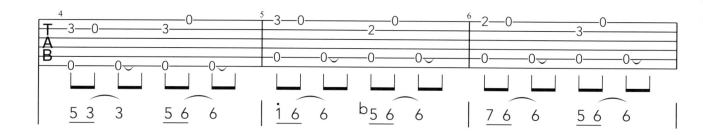

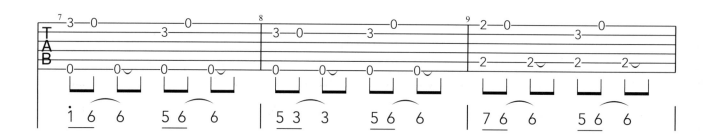

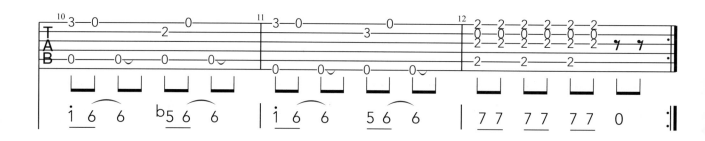

琶音是指弹吉他常用的一个技巧，频率使用很高。

通常使用一个波浪线或带有箭头的波浪线来作为琶音记号，让柱式音符被依次弹响。

在弹唱课程中，学习按和弦的时候学习过使用拇指弹奏和弦的琶音，在指弹曲目中，会进行不连续琴弦的琶音，因此更多使用的是多指琶音。

多指琶音，顾名思义，就是多个手指参与弹奏的琶音。每个手指对应一根琴弦，然后依次拨弦。

在弹奏琶音的过程中手指动作协调，要注意节奏需均匀、音符要有连续性、声音要有空间层次感和颗粒感。

下面来做两条空弦的多指琶音练习。

多指琶音训练 -1

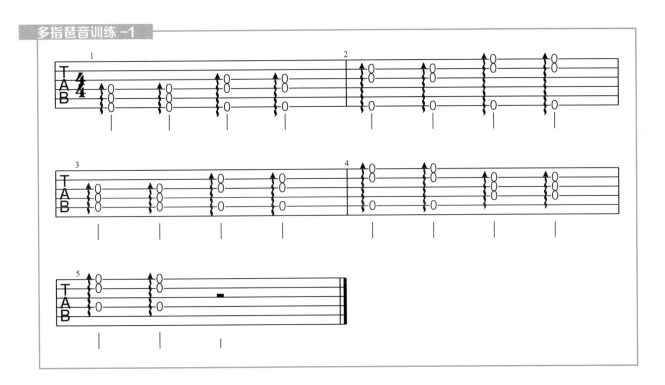

多指琶音训练 -2

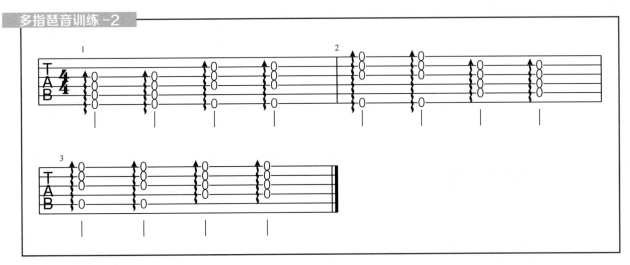

在乐曲中加入琶音，下面我们练习弹奏两首加入琶音的练习曲。

友谊地久天长

指弹独奏　1= A　4/4　曲：苏格兰民谣

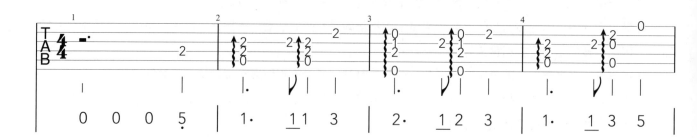

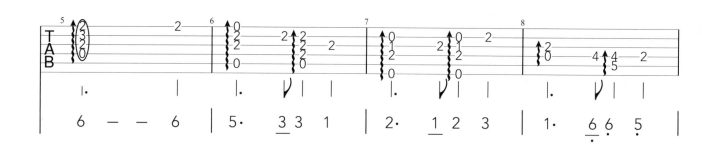

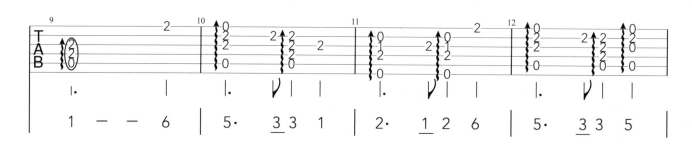

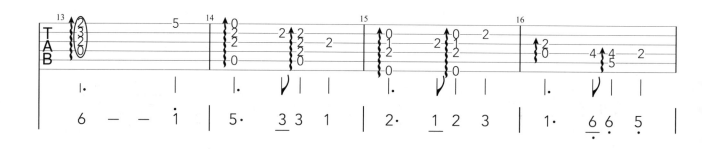

绿袖子

指弹独奏

1=C　3/4　曲：英格兰民谣

♫ 学习击弦、勾弦和滑弦技巧

吉他弹奏中的击弦、勾弦、击勾弦、滑弦这几个技巧是很常见而且很重要的，不仅在指弹乐曲中得到广泛的使用，在民谣弹唱中更是让音乐变得更加丰富和好听。

弹唱课程中没有单独讲解这部分内容，可以在此单独学习和练习击弦、勾弦和滑弦。

击弦、勾弦和滑弦的技巧有非常多的发展和变化，难度跨度比较大。我们从基础技巧开始练习，还是很容易掌握的。

击弦

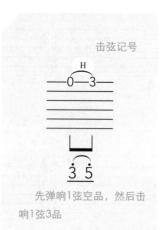

击弦记号

先弹响1弦空品，然后击响1弦3品

击弦，谱例中使用"H"表示（Hammer-on缩写）。

击弦的方法是：弹出第一个音（连线前面的那个音），用左手手指敲击琴弦发出第二个音。

击弦的弹奏技巧是：

1. 左手手指要垂直于指板去击打琴弦，这样力度集中容易控制；

2. 速度要快，动作干净利索，不能慢吞吞；

3. 左手手指指尖击弦的位置要靠近品丝，跟按弦是一样的，如果离品丝远了或在品丝上，音色都不干净；

4. 音量的控制，力量小音量就小，要与前面一个音的音量接近，听起来很连续的感觉。

勾弦

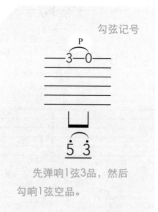

勾弦记号

先弹响1弦3品，然后勾响1弦空品。

勾弦，谱例中使用"P"表示（Pull-off缩写）。

勾弦的方法是：弹出第一个音（连线前面的那个音），用左手手指由内向外勾响琴弦发出第二个音。

勾弦的弹奏技巧是：

1. 左手手指勾弦的力量要控制好，让勾出来音的音量与前面音的音量均衡，手指的力度要掌握好。

2. 在弹奏勾弦的时候，第二个音（也就是要勾的那个音）要提前先按好，否则勾弦的时候音色会出现问题，甚至是哑音。

3. 左手勾弦的时候，注意别碰到其他相邻的琴弦。

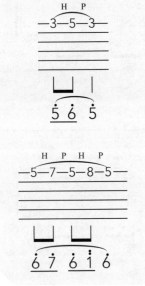

击勾弦就是连续地使用击弦和勾弦。

击勾弦可以击一下勾一下，如左侧谱例所示：

1弦3品的音是拨响的，5品的是击弦，3品的音又是勾弦，这就是一个典型的击勾弦动作。

也可以不做任何拨弦动作来弹奏：直接击弦在1弦3品发出第一个音，然后再击勾出后面的两个音。

也可以进行连续多次的击弦和勾弦动作，如左侧谱例所示。

拨响第一个音之后，后面的音都是击弦和勾弦来发出的。

击勾弦的装饰音——倚音

装饰音是用以装饰旋律的辅助音，装饰音常常都很短小。

装饰在旋律本音上方的小音符称为倚音。

倚音占本音的时值，倚音的六线谱以及简谱标示如下：

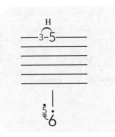

上行倚音击弦奏法：

右手弹出较低的音（1弦3品），然后用左手指迅速地击打在较高的音（1弦5品），完成上行倚音击弦动作。注意倚音时值的控制，很短，是不占时值的感觉。

下行倚音勾弦奏法：

左手指同时按住高低两个音，先拨弹出较高的音（1弦5品），然后用按在这个较高音符上的左手指快速勾弦出较低的音符（1弦3品），完成倚音勾弦，注意倚音时值，一定要短促。

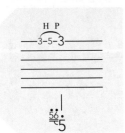

击勾弦倚音奏法：

快速地击一下勾一下，一共是三个音，两个是倚音，一个是本音。

基础击弦练习

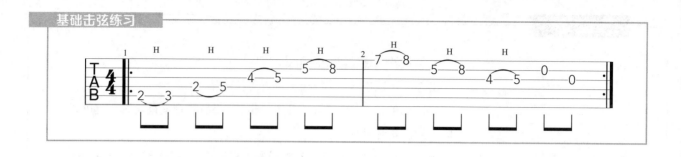

基础勾弦练习

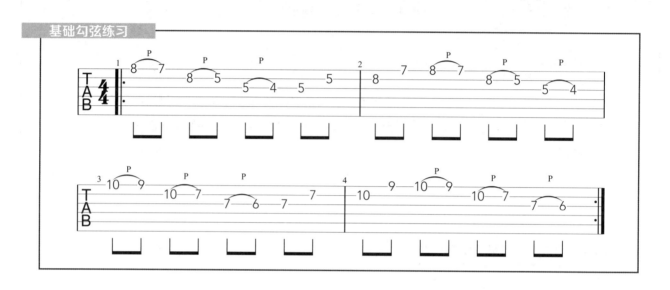

基础击勾弦练习

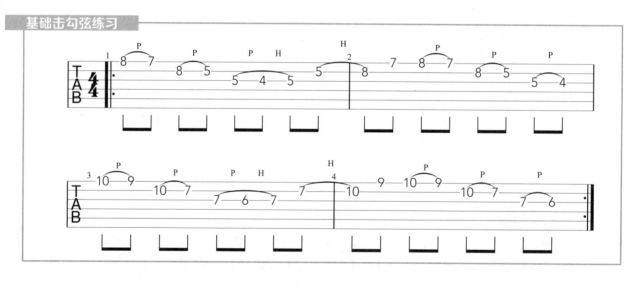

勾弦练习

这是一段手机铃声的音乐。

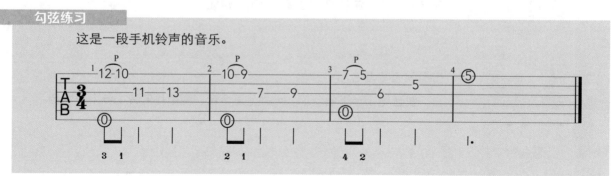

分解和弦中加入击弦。

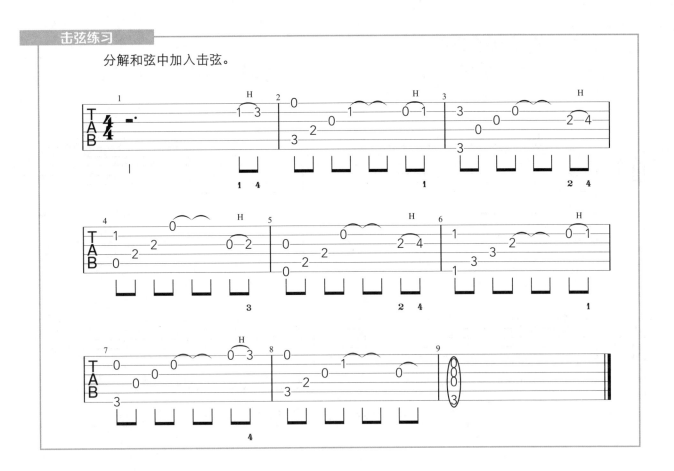

《小步舞曲》（曲：巴赫）的旋律片段。

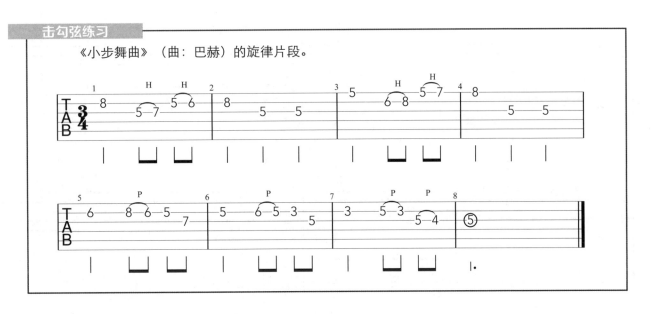

 连线华尔兹

指弹独奏　1=C　3/4　曲：佚名

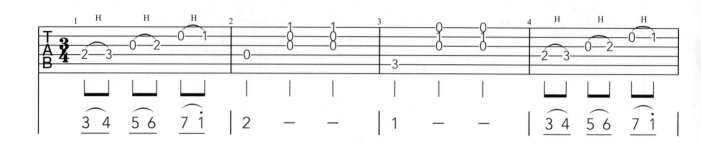

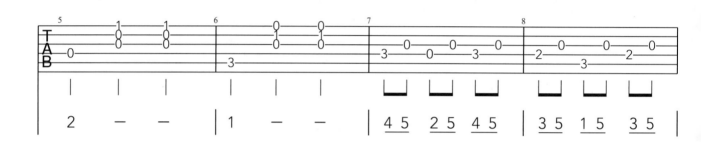

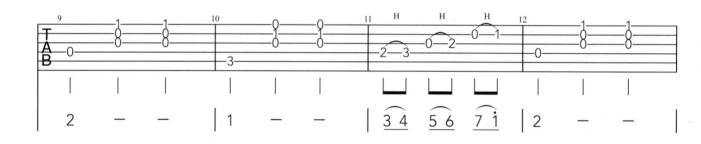

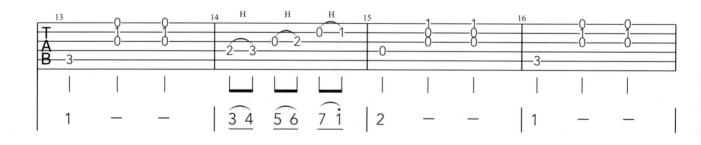

认准正版：本教程配正版注册码 注册 App 获得配套视频以及音频

滑弦

滑弦（也称滑音），谱例中使用"sl"或"s"表示（slide的缩写）。

滑弦就是弹响第一个音之后，左手按弦手指按住琴弦在指板上滑向第二个音的位置，滑音可以向上滑或向下滑，可以连续滑音，可以滑音的倚音装饰音。此外还有无头滑音和无尾滑音。

弹奏滑弦时注意要让滑弦后的音能保持发音。滑弦的六线谱以及简谱标示如下：

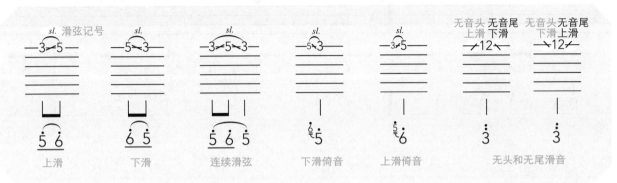

滑弦练习-1

分别使用2指和3指进行滑音。滑弦时需要注意均匀，时值准确，不可过快或者过慢。

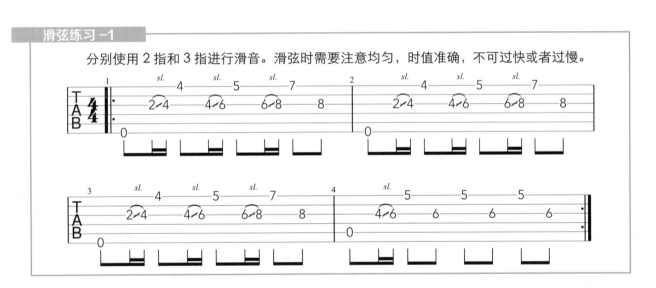

滑弦练习-2

请参照谱子中的指法进行练习，在遇到休止符时，需要将左手抬起以达到消音的目的。

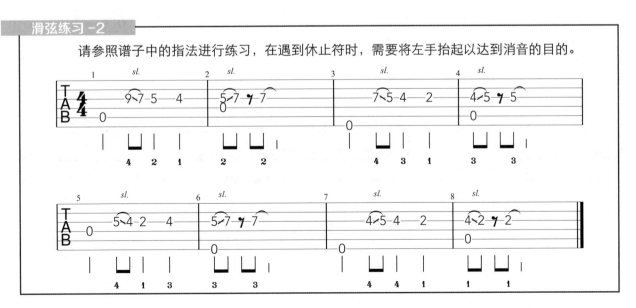

嘀嗒

指弹独奏　♩＝　1＝D　4/4　曲：高帝

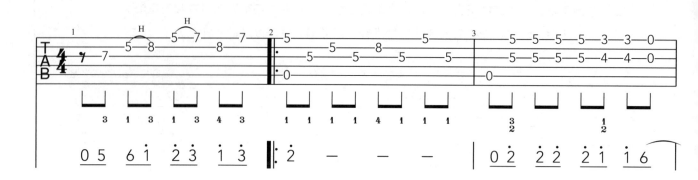

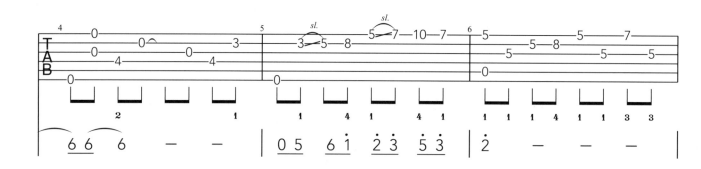

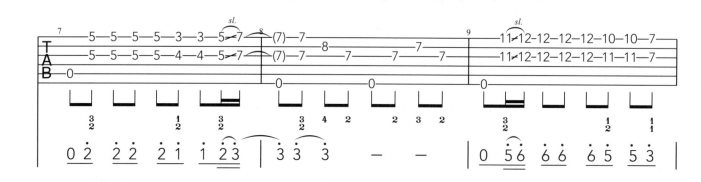

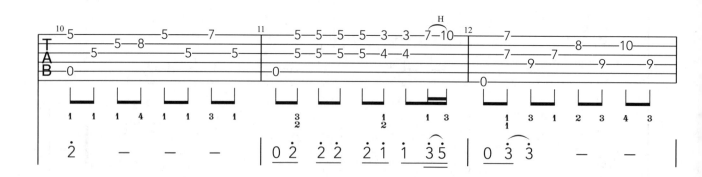

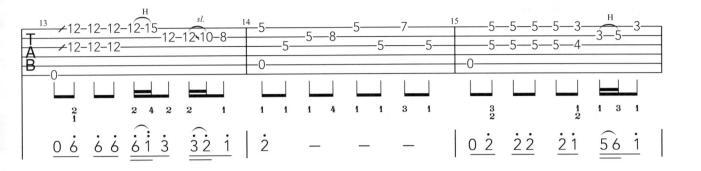

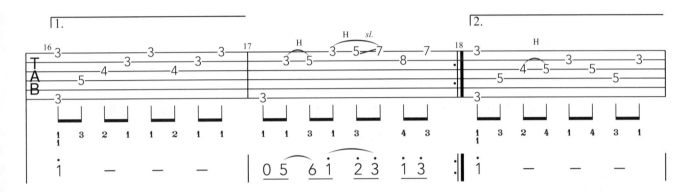

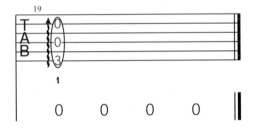

左手强化提升训练

弹奏指弹乐曲时，左手的按弦能力会直接影响演奏水平。这个部分将针对左手手指按弦的独立性、按弦跨度以及横按三个方面进行训练，以提升左手的能力。

按照练习说明进行练习，注意每条练习的针对性。

这部分的训练可以在日常弹琴时经常进行练习。

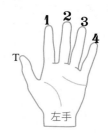

左手独立性训练

左手独立性训练 -1

左手食指（1指）中指（2指）的独立性练习。

练习时首先把左手的无名指（3指）和小指（4指）按在1弦的7品和8品，固定不动。

然手1、2指在不同琴弦的5、6品上交替按弦。

右手使用 i、m 两指交替拨弦，下面的练习同样使用这样的方法。

左手独立性训练 -2

左手食指（1指）无名指（3指）的独立性练习。

练习时首先把左手的2指和4指按在1弦的6品和8品，固定不动。

左手食指（1指）小指（4指）的独立性练习。

练习时首先把左手的 2 指和 3 指按在 1 弦的 6 品和 7 品，固定不动。

左手中指（2指）小指（4指）的独立性练习。

练习时首先把左手的 1 指和 3 指按在 1 弦的 5 品和 7 品，固定不动。

左手无名指（3指）小指（4指）的独立性练习。

练习时首先把左手的 1 指和 2 指按在 1 弦的 5 品和 6 品，固定不动。

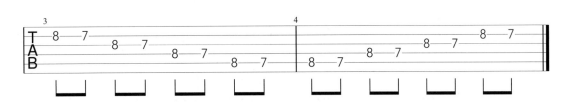

左手独立性训练 -6

这是训练左手手指独立性的蜘蛛练习。练习过程中只有一个手指运动，其他三个手指按住琴弦保持不动。这个训练可让手指离琴弦更近。

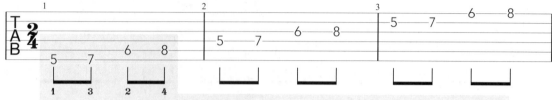

四根手指先同时按住6弦的5、7品和5弦的6、8品。
弹5品时，3指放开，其余三指依然按在品格上；弹7品时，1指放开，其余三指依然按在品格上。
弹6品时，4指放开，其余三指依然按在品格上；弹7品时，2指放开，其余三指依然按在品格上。

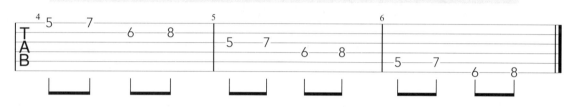

左手独立性训练 -7

换一种指序的蜘蛛练习。方法同上一条。

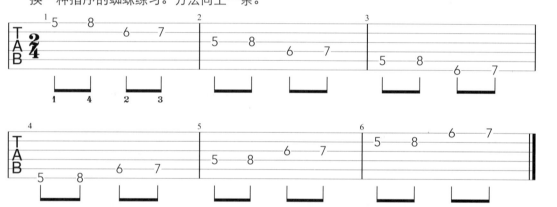

⊘ **左手手指跨度训练**

左手手指跨度训练 -1

大跨度手型的训练，练习时使用 1、2、4 指和 1、3、4 指两种指法进行练习。

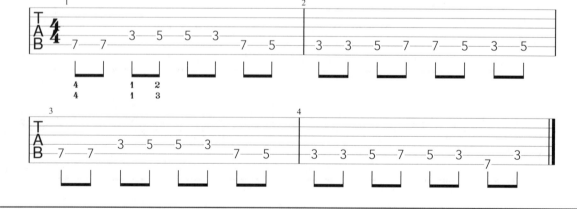

同于上一条，使用 1、2、4 指和 1、3、4 指两种指法进行练习。依循规律，可以继续向高把位进行。

以 1、2、4 指为主，可以提升难度使用 1、3、4 指进行练习。

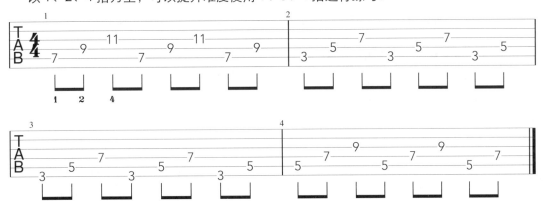

4 指都参与按弦，依循规律，可以进行不同琴弦的切换。

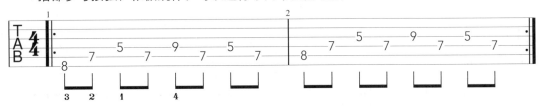

用 1 指、4 指按弦，保持指型，下行换把位。

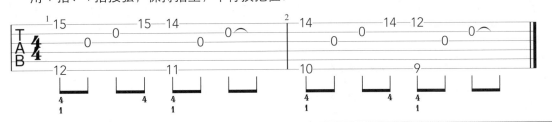

左手横按训练

左手横按训练 -1

这是根音在六弦上的和弦转换练习，用了两组的指型。

这条练习比较容易，练习时要注意左手拇指的位置，不要握着琴颈，要与琴颈垂直交叉，搭在琴颈上，达到省力的效果。

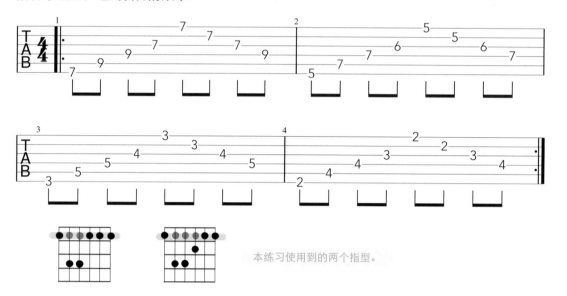

本练习使用到的两个指型。

左手横按训练 -2

这是根音在五弦上的和弦转换练习，用了两组指型。

此条相对上一条更有难度，因为三根手指同时按在一个品格上是比较困难的，需要多加练习。这个指型，6 弦通常是不用按弦的，而是用食指指尖顶住琴弦，避免 6 弦发出多余的声音。

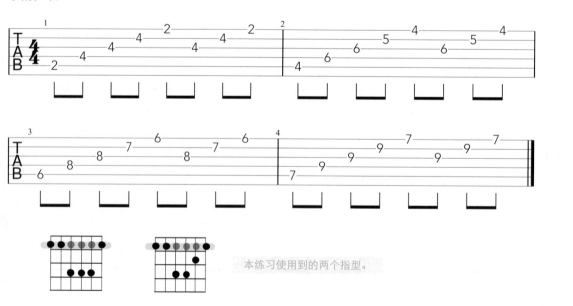

本练习使用到的两个指型。

左手横按训练 -3

此条练习结合了上两条练习。在第六小节，可以使用横按的方式，也可以使用四指按弦的方式。

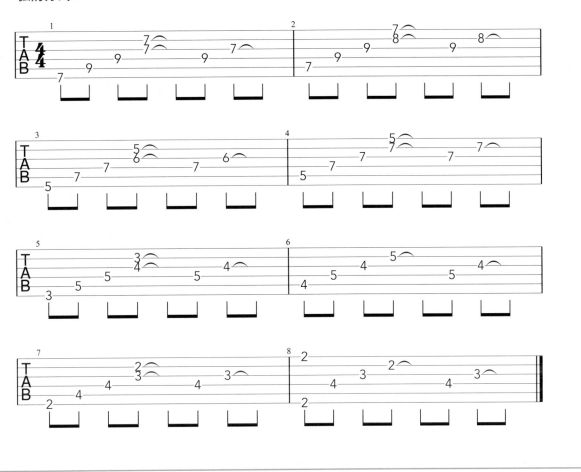

左手横按训练 -4

这条练习在小横按与大横按转换时，注意 3 弦 5 品的那个音容易被忽略，而变成了空弦音。同时横按转换也需要练熟练。

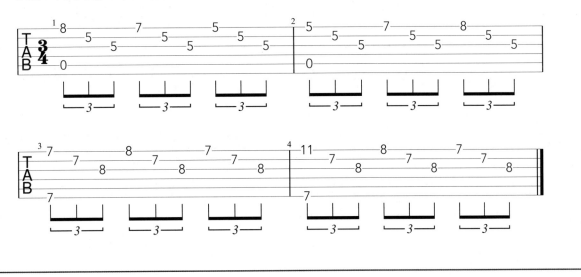

斯卡保罗集市 (Scarborough Fair)

指弹独奏 1= C 3/4 曲：苏格兰民歌

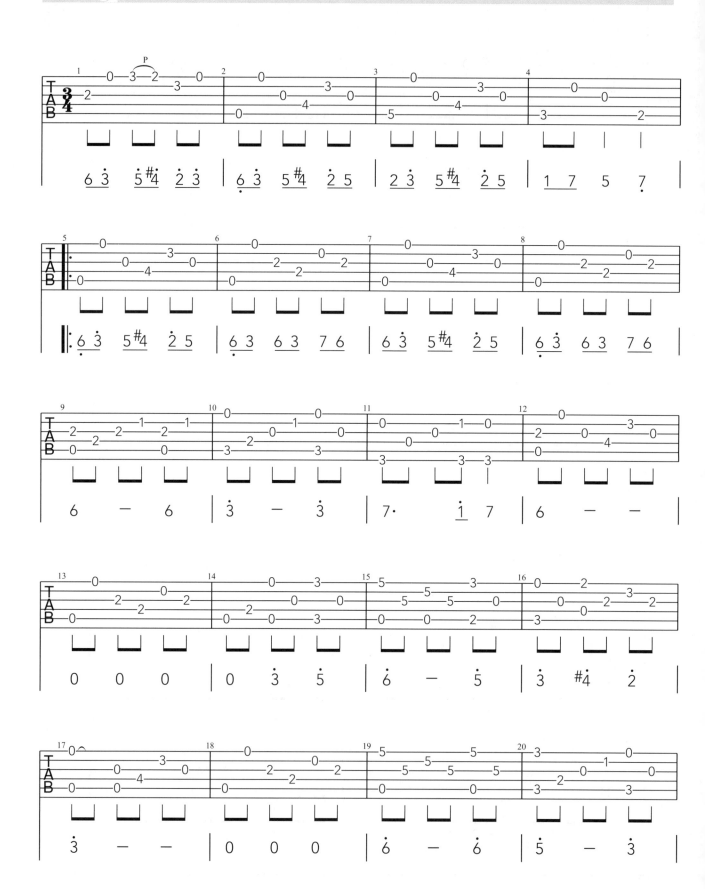

认准正版：本教程配正版注册码 注册 App 获得配套视频以及音频

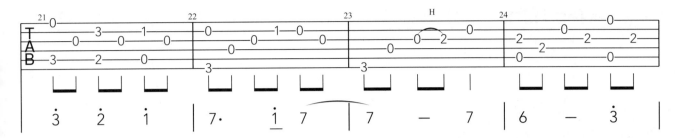

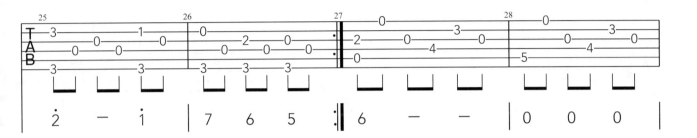

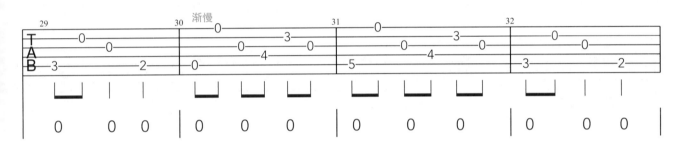

综合练习曲集

练习曲 新年好

指弹独奏 1=C 3/4 曲：英国儿歌

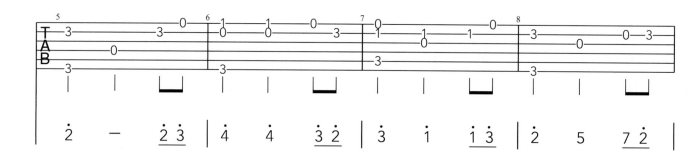

两只老虎

指弹独奏 1=G 4/4 曲：佚名

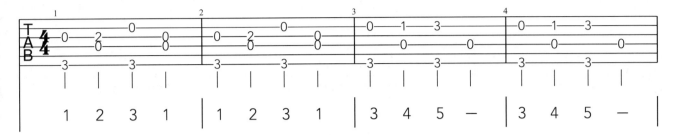

红河谷

指弹独奏 1=C 4/4 曲：加拿大民歌

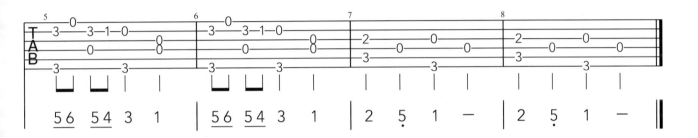

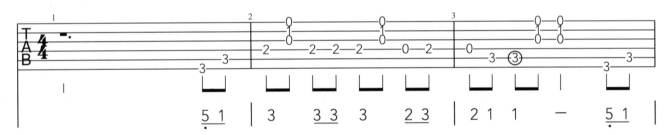

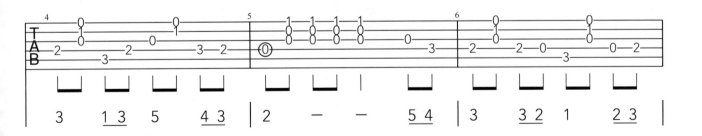

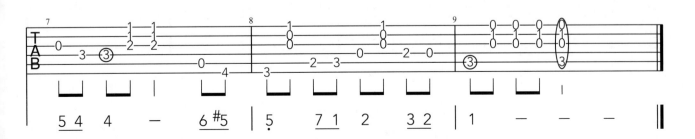

哦，苏珊娜

指弹独奏　　1=A　4/4　曲：斯蒂芬·福斯特

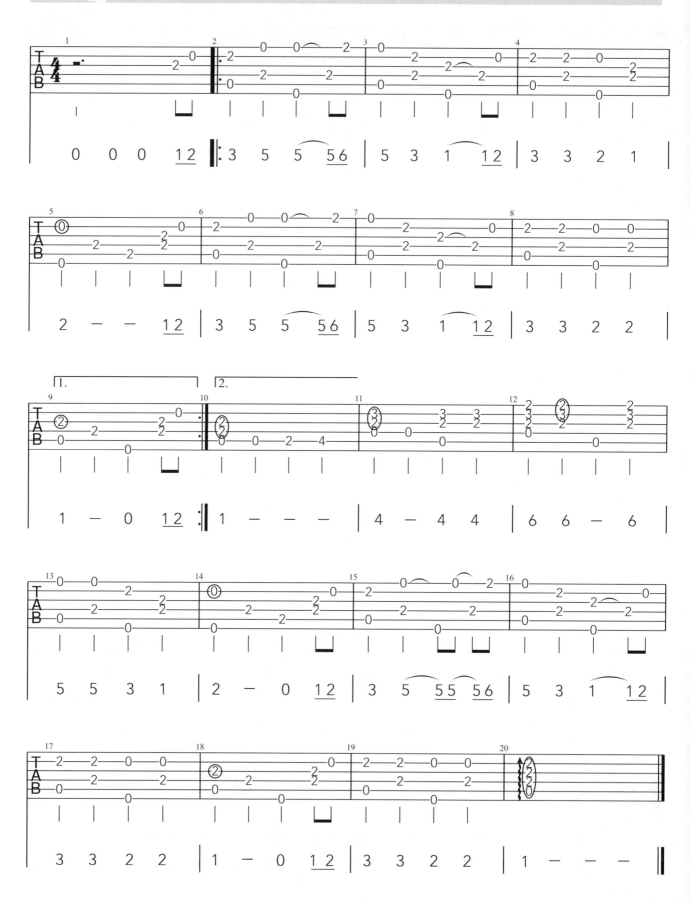

行板练习曲

指弹独奏 1=C 4/4 曲：卡尔卡西

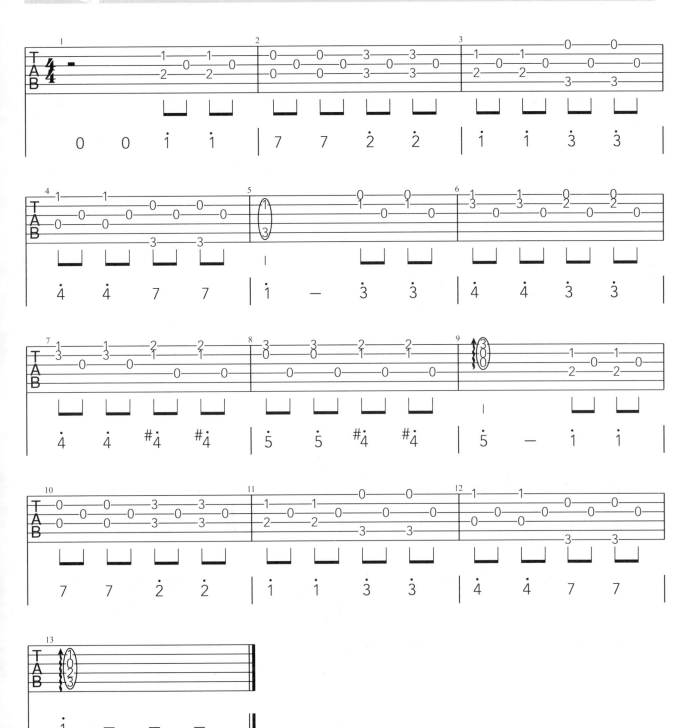

知足

指弹独奏　1=G　2/4　曲：阿信

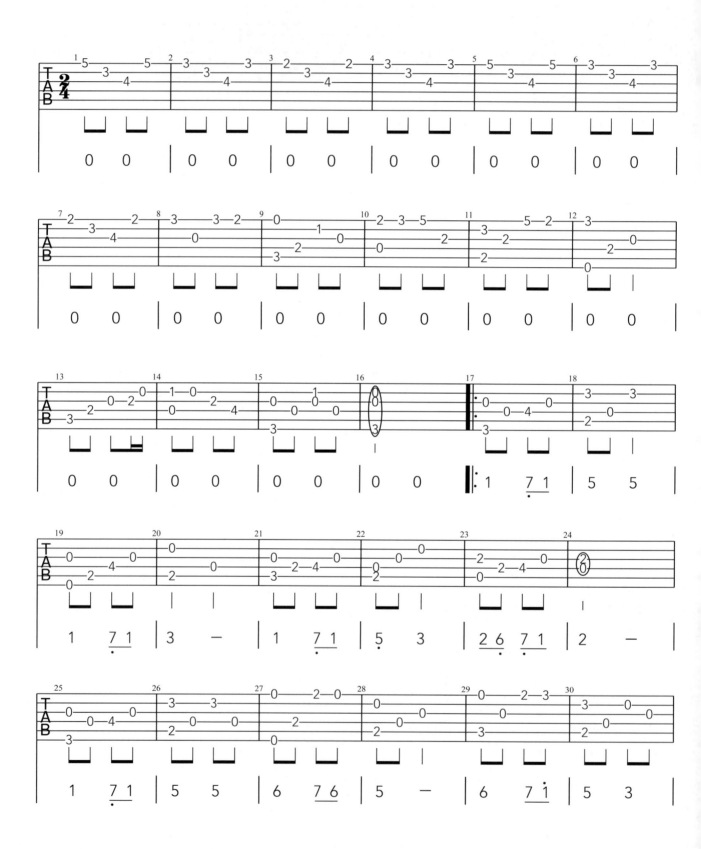

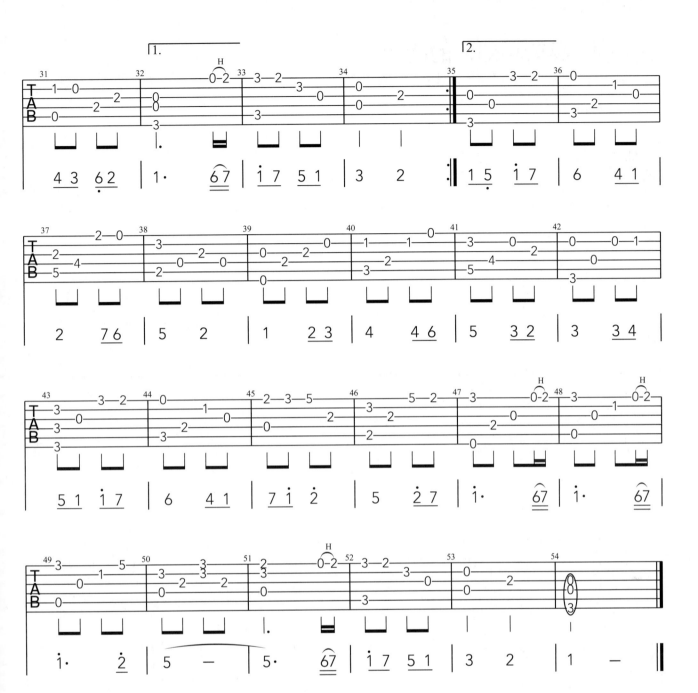

 莫斯科郊外的晚上

指弹独奏　1=C　2/4　曲：瓦西里·索洛维约夫·谢多伊

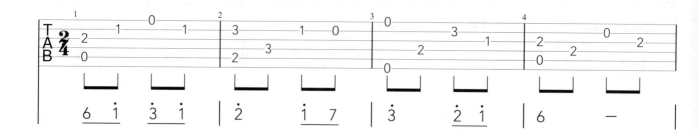

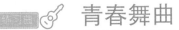

青春舞曲

1=C 2/4 曲：新疆民歌 王洛宾搜集整理

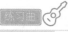

永远在一起 (Always with me)

指弹独奏　♩ = 1=C　3/4　曲：木村弓

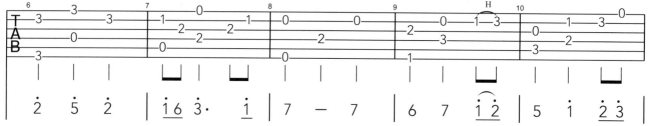

D.C.
第二遍反复时，转至第40小节

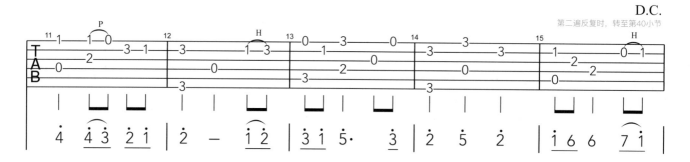

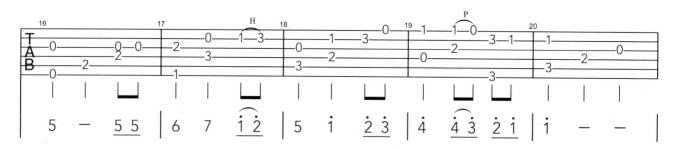

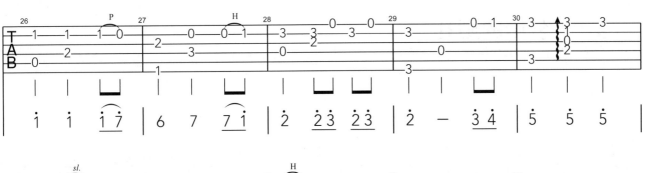

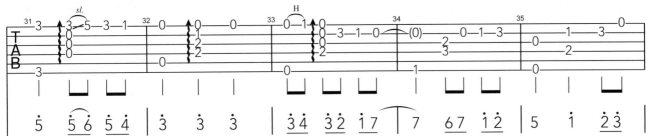

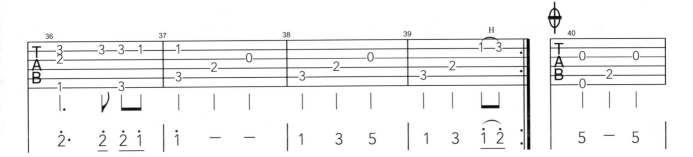

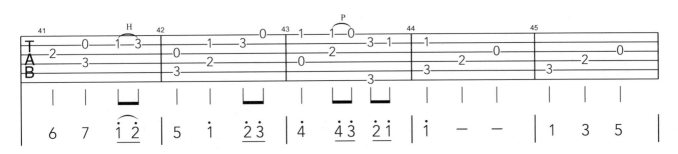

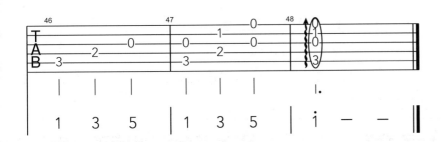

 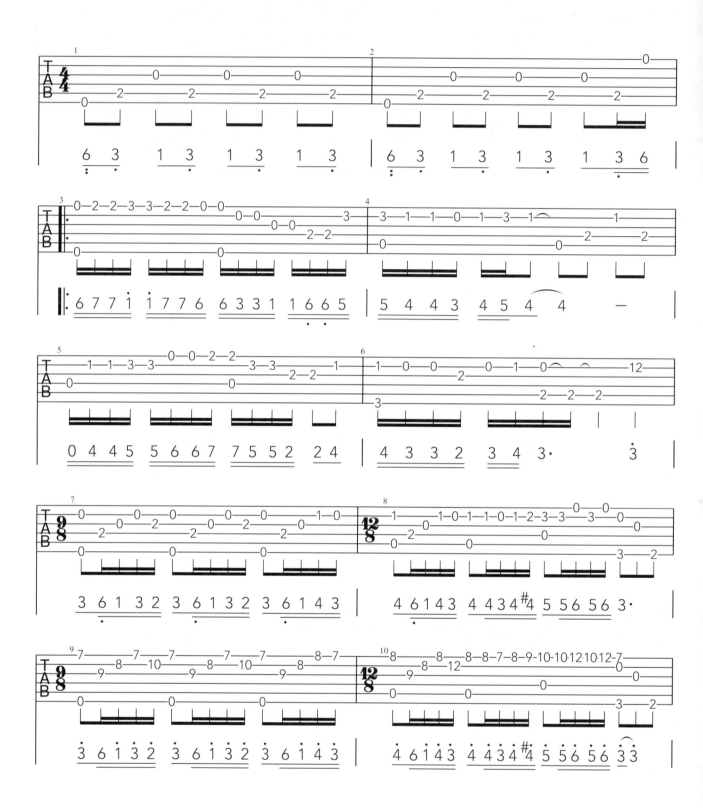

梦中的婚礼

指弹独奏 1=G 4/4 9/8 12/8 曲：保罗·塞内维尔，奥立佛·图森

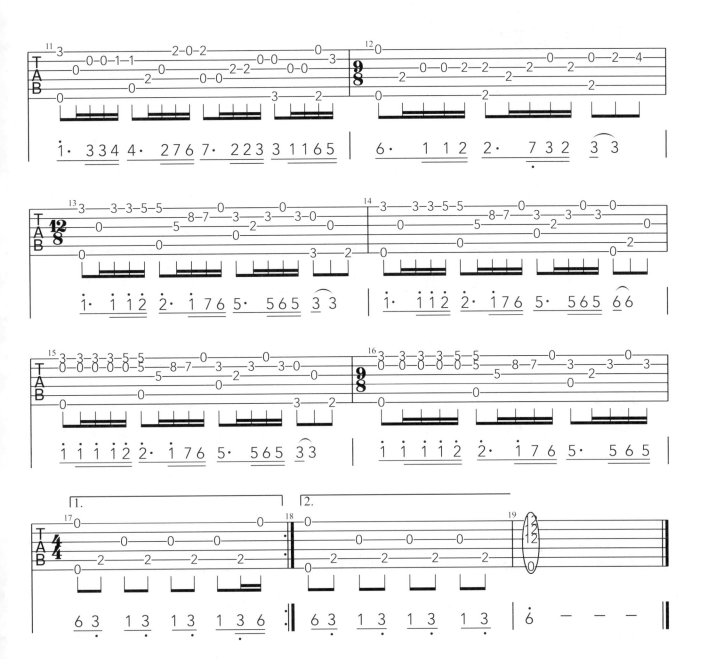

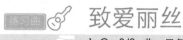

致爱丽丝

指弹独奏　　1=C　3/8　曲：贝多芬

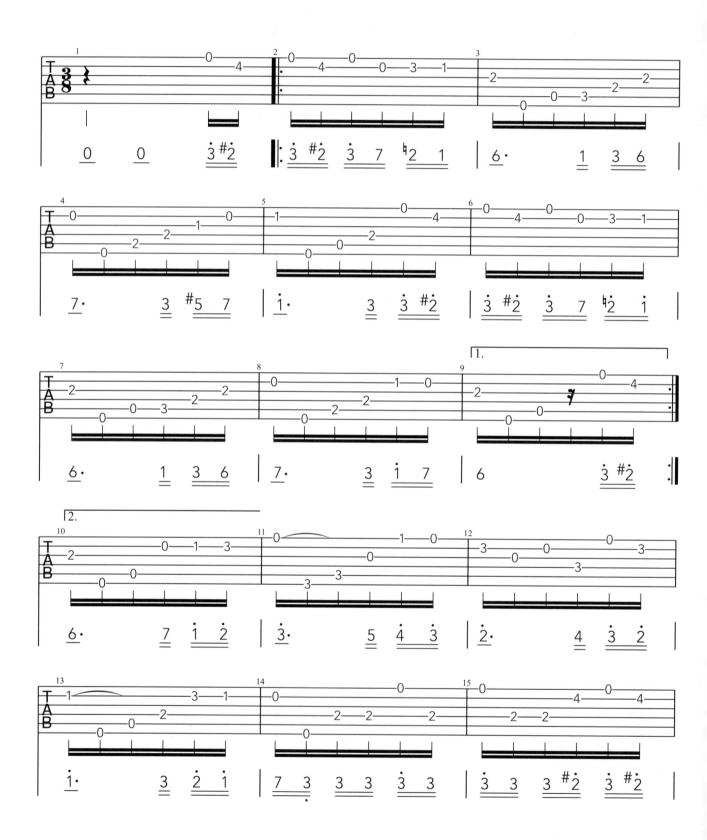

天空之城

指弹独奏　♩=　1=G　4/4　曲：久石让

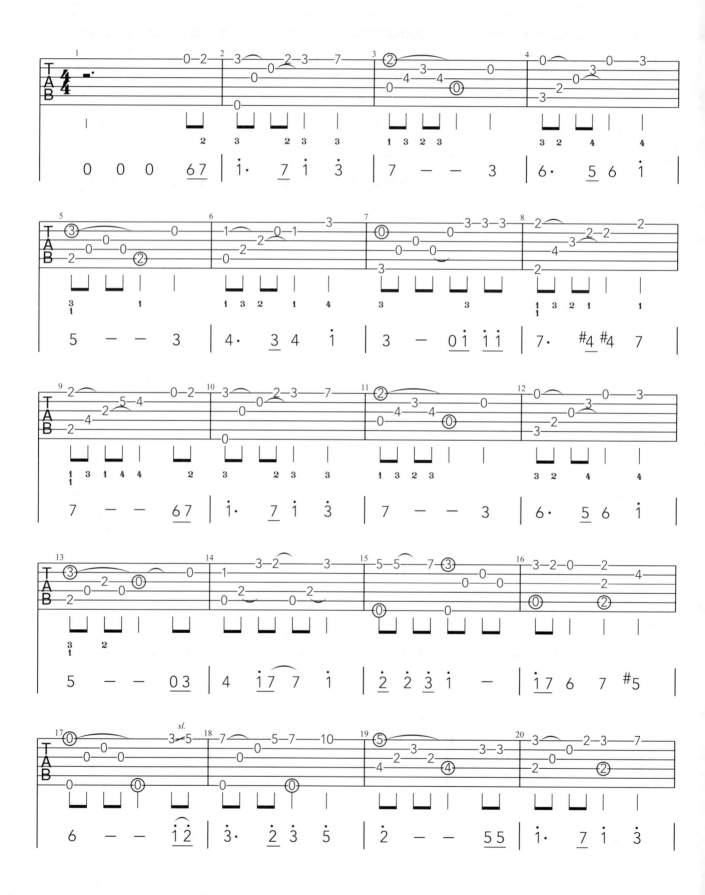

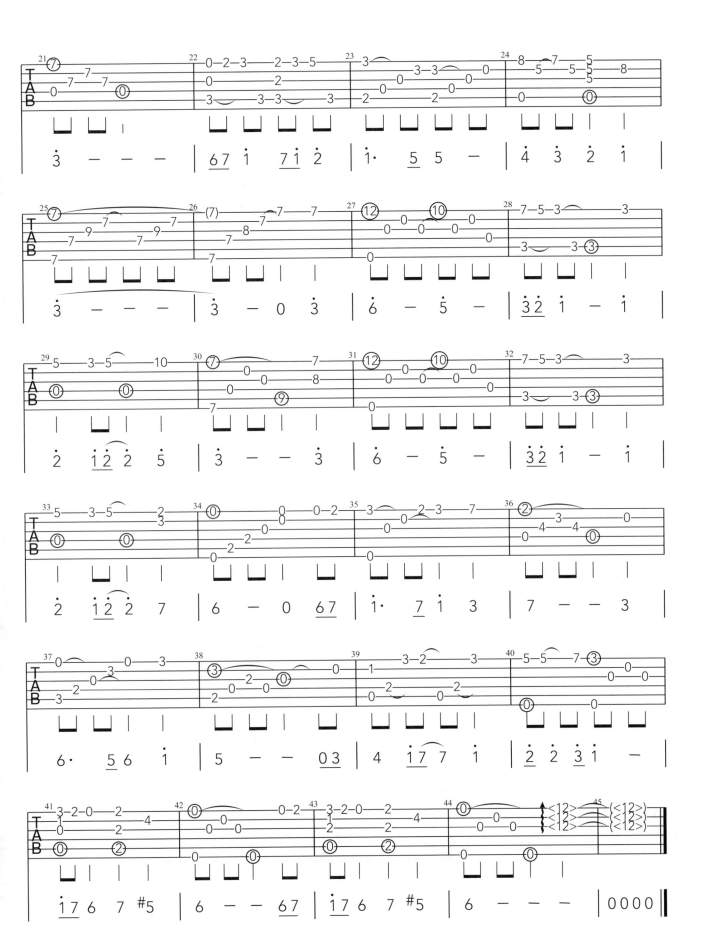

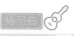

寂静之声

指弹独奏　♩= 1=C　4/4　曲：保罗·西蒙

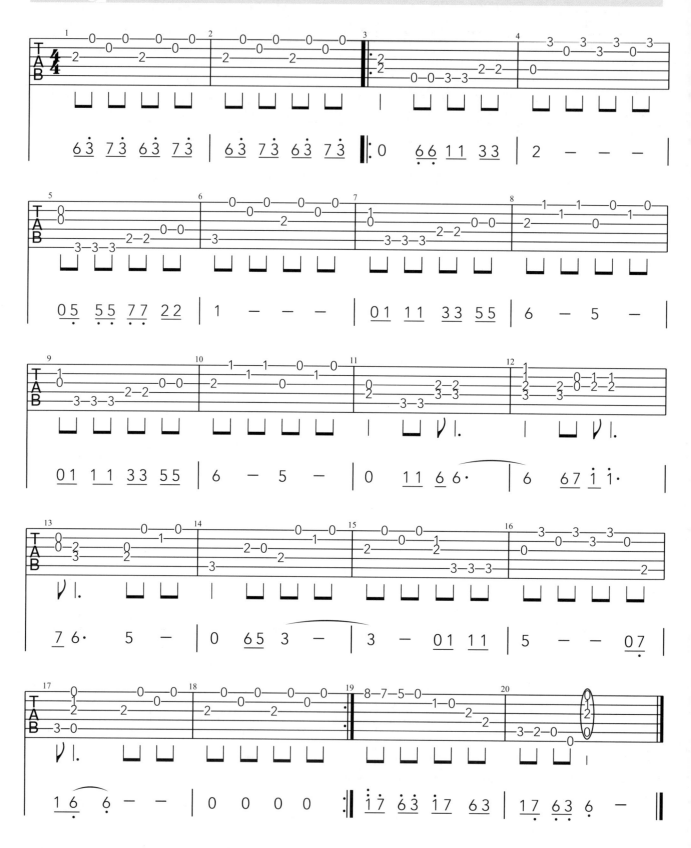

弹唱曲集篇

本篇为"和弦弹唱篇"的补充练习曲集，曲集的编配以初、中级难度为主。

提供歌曲原唱定调信息，如果按照原调演唱不适合可做适当调整。

根据学习到的节奏型，尝试自己进行编配，感受不同节奏型为歌曲带来的不同感觉。本书配套App提供了部分曲目的弹奏示范，同时提供了伴奏（伴奏包括演唱的旋律以及鼓节奏），这样可以跟随伴奏来做节奏型编配的练习，逐步培养出即兴伴奏的能力。

正版用户可以在App中与我们互动，反馈给我们意见和建议。

粉刷匠

弹唱曲集　1=C　4/4　曲：波兰儿歌　中文译配：曹永生

正版注册本书配套App
观看示范演奏以及音乐伴奏

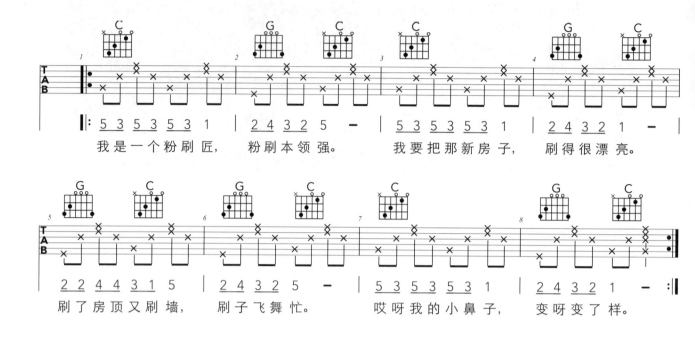

我是一个粉刷匠，　粉刷本领强。　　我要把那新房子，　刷得很漂亮。

刷了房顶又刷墙，　刷子飞舞忙。　　哎呀我的小鼻子，　变呀变了样。

找朋友

弹唱曲集　1=C　2/4　词、曲：佚名

正版注册本书配套App
观看示范演奏以及音乐伴奏

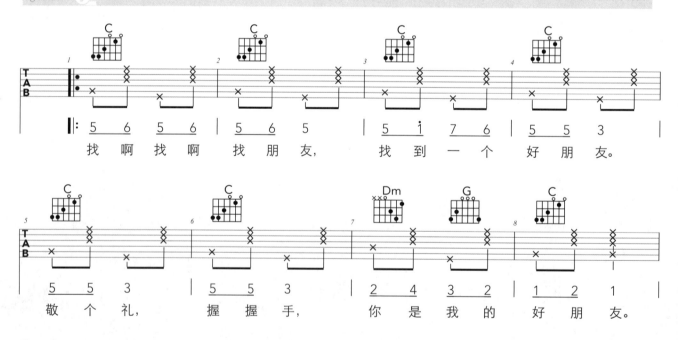

找啊找啊找朋友，　找到一个好朋友。

敬个礼，　　握握手，　你是我的好朋友。

再　　见！

认准正版：本教程配正版注册码 注册 App 获得配套视频以及音频

幸福拍手歌

1=C 2/4 词、曲：佚名

正版注册本书配套App
观看示范演奏以及音乐伴奏

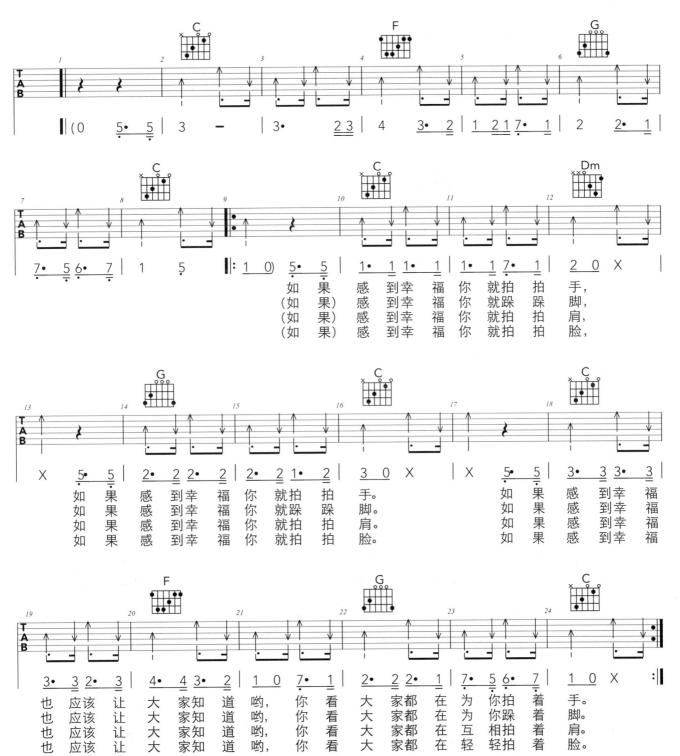

光阴的故事

女声 1= G 男声 1=C 变调夹 Capo=5　6/8　词、曲：罗大佑

正版注册本书配套App
观看示范演奏以及音乐伴奏

本曲的编配使用了密集的分解和弦节奏型，可以简化为使用下面的分解和弦或扫弦，也可以混合使用。

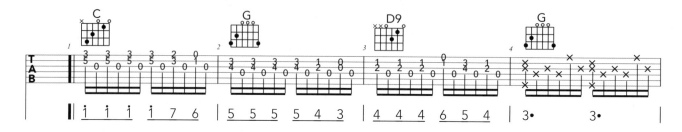

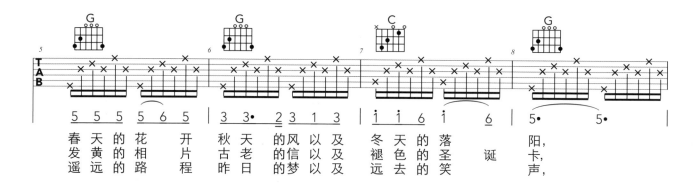

春天的花开　秋天的风以及　冬天的落　　阳，
发黄的相片　古老的信以及　褪色的圣诞　卡，
遥远的路程　昨日的梦以及　远去的笑　　声，

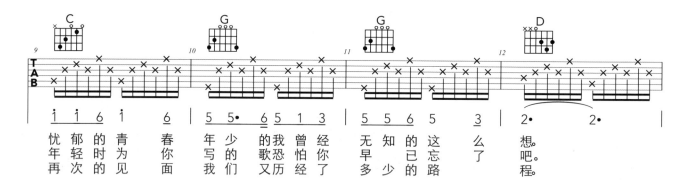

忧郁的青　春　年少的我曾经　无知的这么　　想。
年轻时为你面　写的歌恐怕你　早已忘　了　吧。
再次的见面　我们又历经了　多少的路　　程。

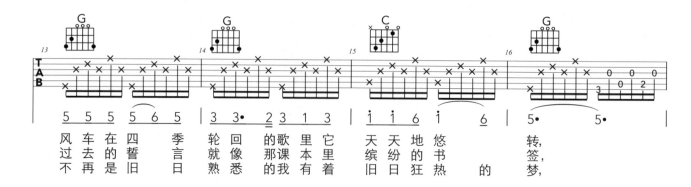

风车在四季　轮回的歌里它　天地悠　　转，
过去的誓言　就像那课本里　缤纷的书　　签，
不再是旧日　熟悉的我有着　旧日狂热的　　梦，

认准正版：本教程配正版注册码 注册 App 获得配套视频以及音频

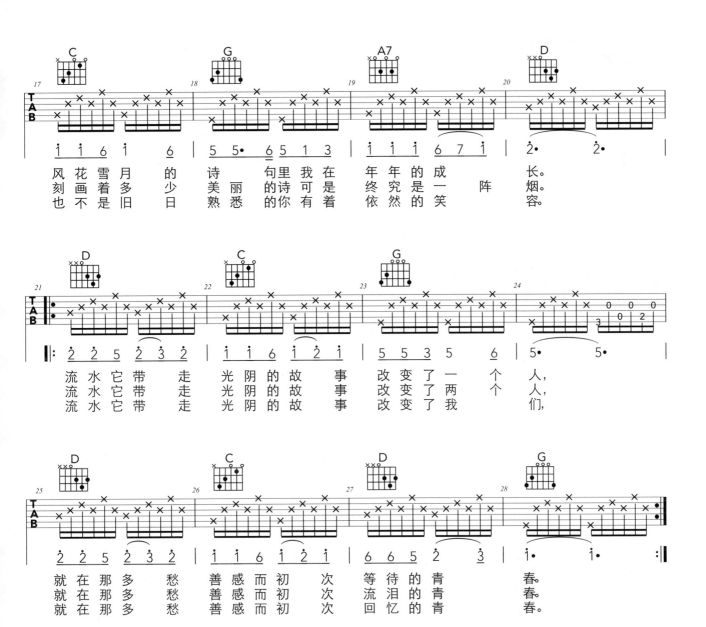

风 花 雪 月 的 少 诗 美 丽 句 里 我 在 年 年 的 成 长 烟
刻 也 不 是 旧 日 熟 悉 的 你 可 是 有 着 终 究 是 一 阵 容。
画 着 多

流 水 它 带 走 光 阴 的 故 事 改 变 了 一 个 人,
流 水 它 带 走 光 阴 的 故 事 改 变 了 两 个 人,
流 水 它 带 走 光 阴 的 故 事 改 变 了 我 们,

就 在 那 多 愁 善 感 而 初 次 等 待 的 青 春。
就 在 那 多 愁 善 感 而 初 次 流 泪 的 青 春。
就 在 那 多 愁 善 感 而 初 次 回 忆 的 青 春。

不畏侠

1=#C 选用C调和弦 变调夹Capo=1　4/4　词：迟意　曲：潮汐-tide

正版注册本书配套App
观看示范演奏以及音乐伴奏

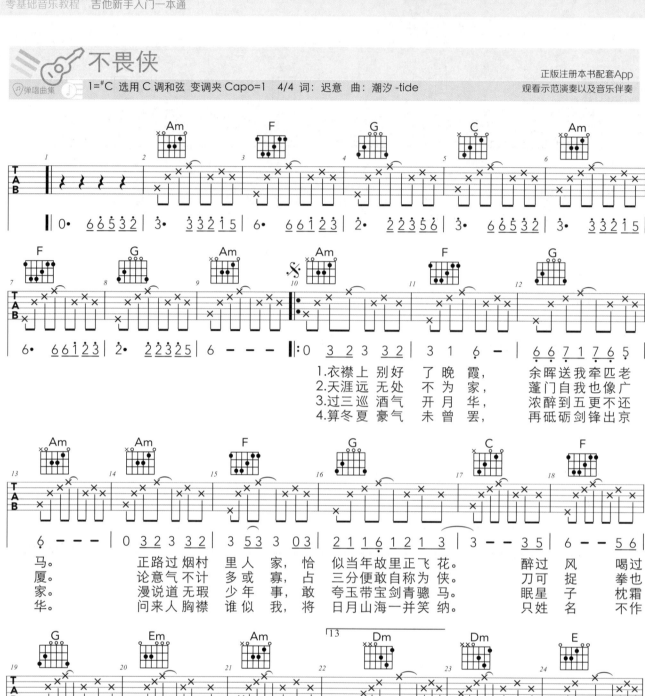

1.衣襟上 别好 了 晚 霞，　余晖送我牵匹老
2.天涯远 无处 不 为 家，　蓬门自我也像广
3.过三巡 酒气 开 月 华，　浓醉到五更不还
4.算冬夏 豪气 未曾 罢，　再砥砺剑锋出京

马。　　正路过 烟村 里人 家，　恰 似当年故里正飞 花。　　醉过 风　喝过
厦。　　论意气 不计 多或 寡，　占 三分便敢自称为 侠。　　刀可 捉　拳也
家。　　漫说道 无瑕 少年 事，　敢 夸玉带宝剑青骢 马。　　眠星 子　枕霜
华。　　问来人 胸襟 谁似 我，　将 日月山海一并笑 纳。　　只姓 名　不作

茶，　寻常巷 口 寻个 酒 家。　　在座皆　算老 友，　碗底便 是天 涯。
耍，　偶尔闲 来 问个 生 杀。　　没得英　　　　　　　
花，　就茅草 也 比神仙 塌。　　交游任　意南 北，　洒落不 计冬 夏。
答，　转身向 云外 寄生 涯。　　不必英

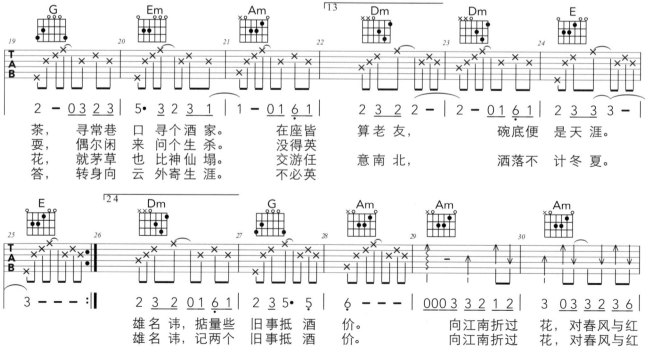

雄名讳，掂量些 旧事 抵 酒 价。　　向江南折过 花，对春风与红
雄名讳，记两个 旧事 抵 酒 价。　　向江南折过 花，对春风与红

认准正版：本教程配正版注册码 注册App 获得配套视频以及音频

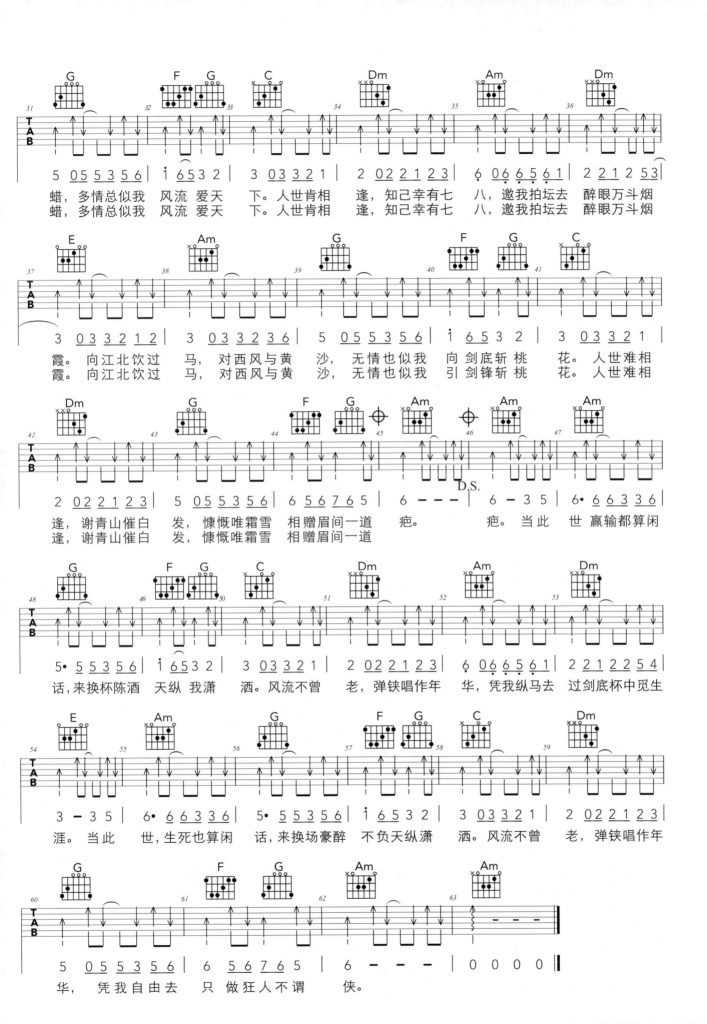

安和桥

正版注册本书配套App
观看示范演奏以及音乐伴奏

1=G 4/4 词、曲：宋冬野

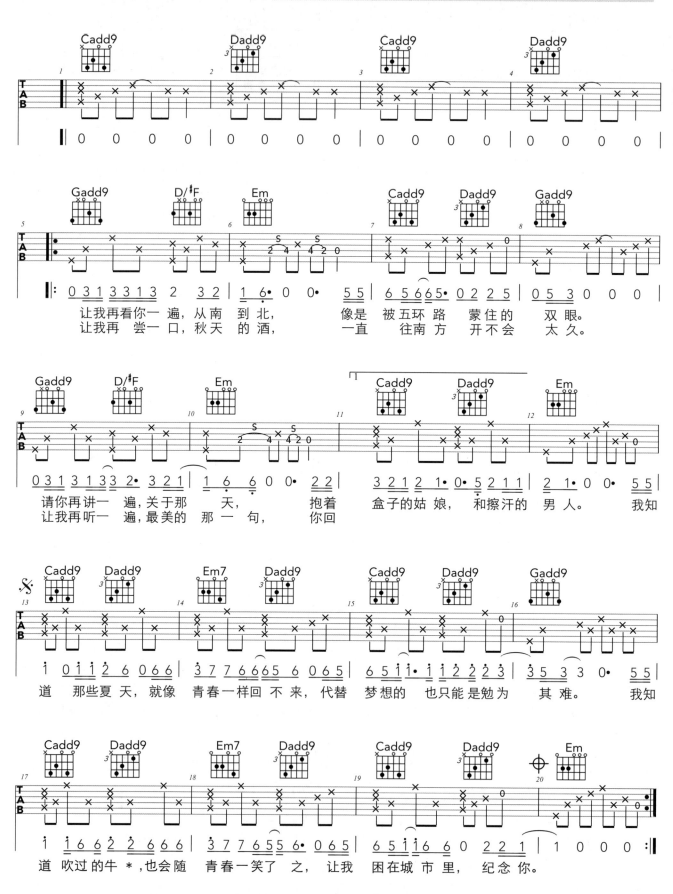

让我再看你一遍，从南 到北， 像是 被五环 路 蒙住的 双眼。
让我再 尝一口，秋天的 酒， 一直 往南方 开不会 太久。

请你再讲一 遍，关于那 天， 抱着 盒子的姑娘， 和擦汗的 男人。 我知
让我再听一 遍，最美的 那一 句， 你回

道 那些夏 天，就像 青春一样回 不来，代替 梦想的 也只能是勉为 其难。 我知

道 吹过的牛 *，也会随 青春一笑了 之， 让我 困在城 市里， 纪念你。

认准正版：本教程配正版注册码 注册 App 获得配套视频以及音频

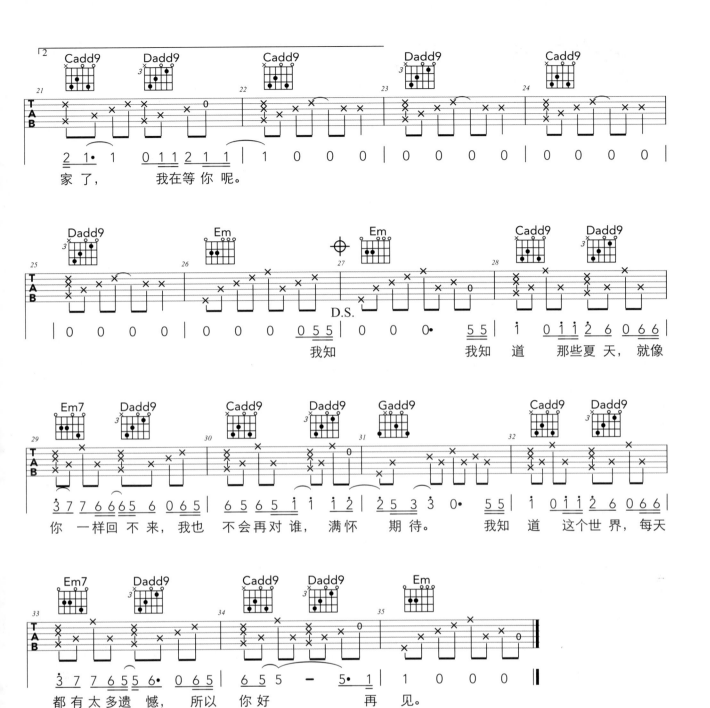

布谷鸟

1=D 4/4 词、曲：安子

正版注册本书配套App
观看示范演奏以及音乐伴奏

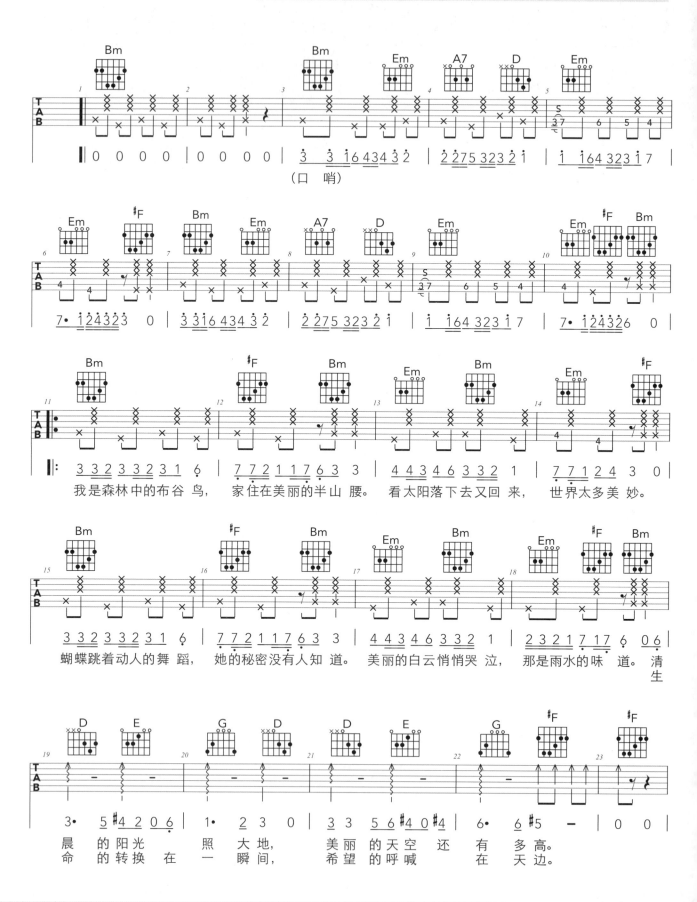

认准正版：本教程配正版注册码 注册 App 获得配套视频以及音频

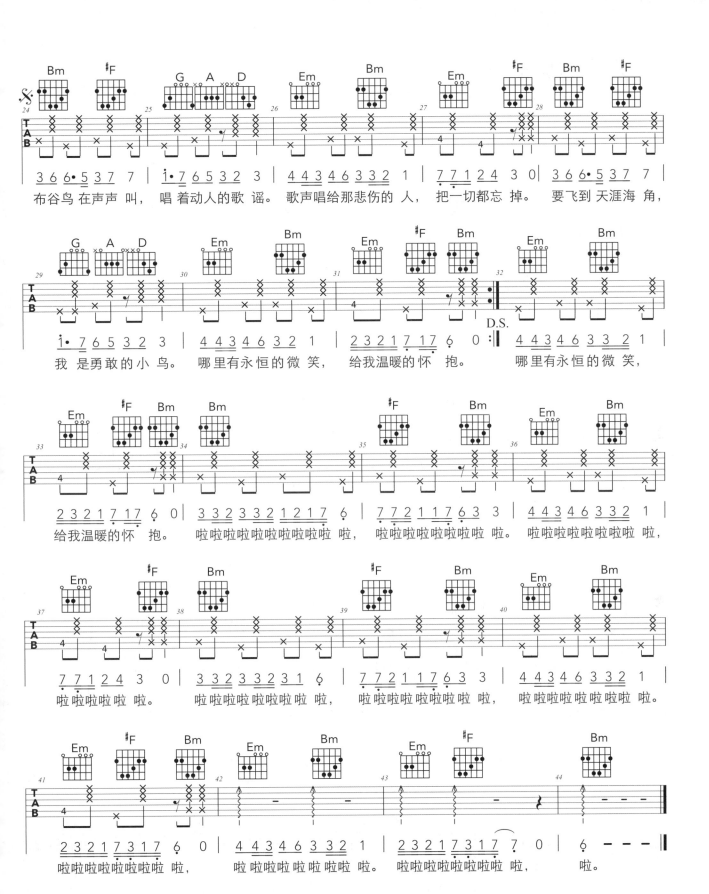

布谷鸟 在声声 叫， 唱 着动人的歌 谣。 歌声唱给那悲伤的 人， 把一切都忘 掉。 要飞到 天涯海 角，

我 是勇敢的小 鸟。 哪里有永恒的微 笑， 给我温暖的怀 抱。 哪里有永恒的微 笑，

给我温暖的怀 抱。 啦啦啦啦啦啦啦啦啦啦 啦， 啦啦啦啦啦啦啦啦 啦。 啦啦啦啦啦啦啦啦 啦，

啦 啦啦啦啦 啦。 啦啦啦啦 啦啦啦啦 啦， 啦 啦啦啦啦啦 啦， 啦啦啦啦啦啦啦啦 啦。

啦啦啦啦啦啦啦啦 啦， 啦 啦啦啦啦啦啦啦 啦。 啦啦啦啦啦啦啦啦 啦， 啦。

春风十里

弹唱曲集

1=♭E 选用 C 调和弦 变调夹 Capo=3 4/4 词、曲：倍倍

正版注册本书配套App
观看示范演奏以及音乐伴奏

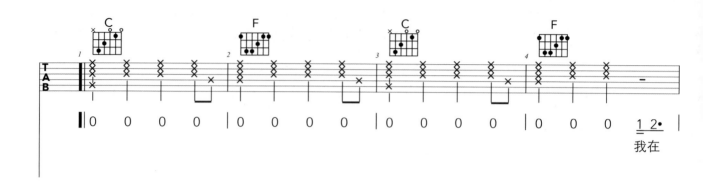

0 0 0 0 | 0 0 0 0 | 0 0 0 0 | 0 0 0 1 2· |
我在

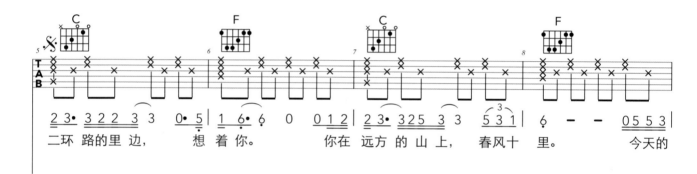

2 3· 3 2 2 3 3 | 0· 5 1 6· 6 0 | 0 1 2 2 3· 3 3 2 5 3 3 | 5 3 1 | 6 — — 0 5 5 3 |
二环 路的里 边，　 想 着 你。　 你在 远方 的 山 上，　 春风十 里。　 今天的

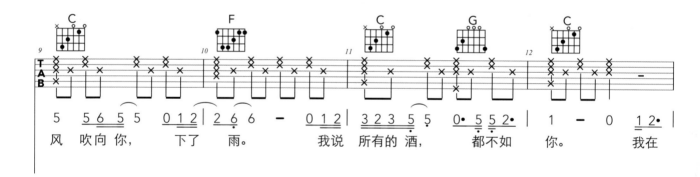

5 5 6 5 5 | 0 1 2 2 6 6 — | 0 1 2 3 2 3 5 5 | 0· 5 5 2· | 1 — 0 1 2· |
风 吹向你，　 下了 雨。　 我说 所有的 酒，　 都不如 你。　 我在

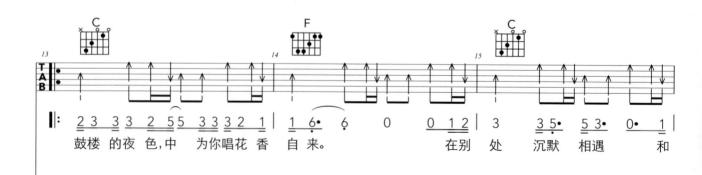

2 3 3 3 2 5 5 3 3 3 2 1 | 1 6· 6 0 | 0 1 2 | 3 3 5· 5 3· 0· 1 |
鼓楼 的夜 色,中 为你唱花 香 自来。　 在别 处 沉默 相遇 和

认准正版：本教程配正版注册码 注册 App 获得配套视频以及音频

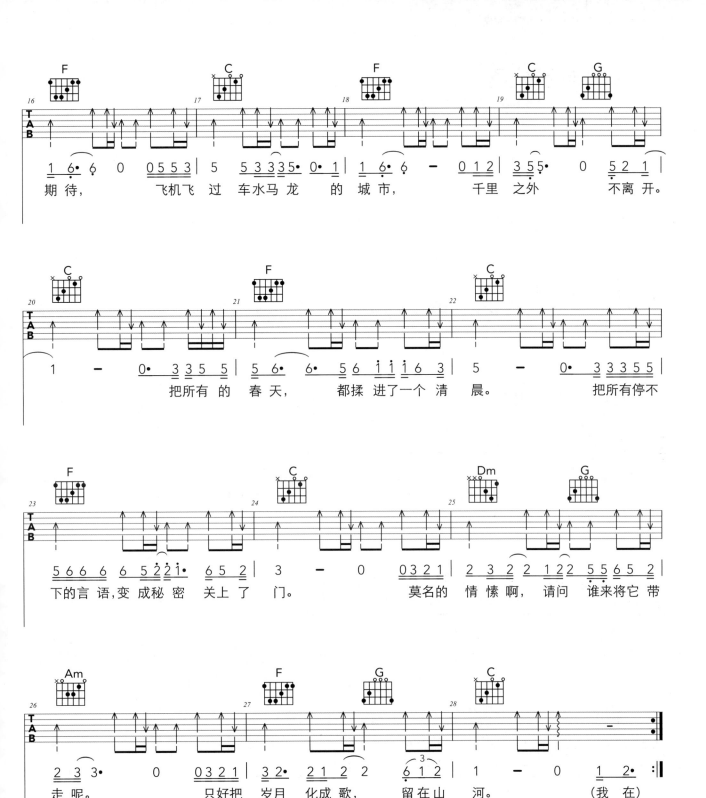

暗示分离

正版注册本书配套App
观看示范演奏以及音乐伴奏

1=A 选用 G 调和弦 变调夹 Capo=2 4/4 词：千山 曲：郑健浩

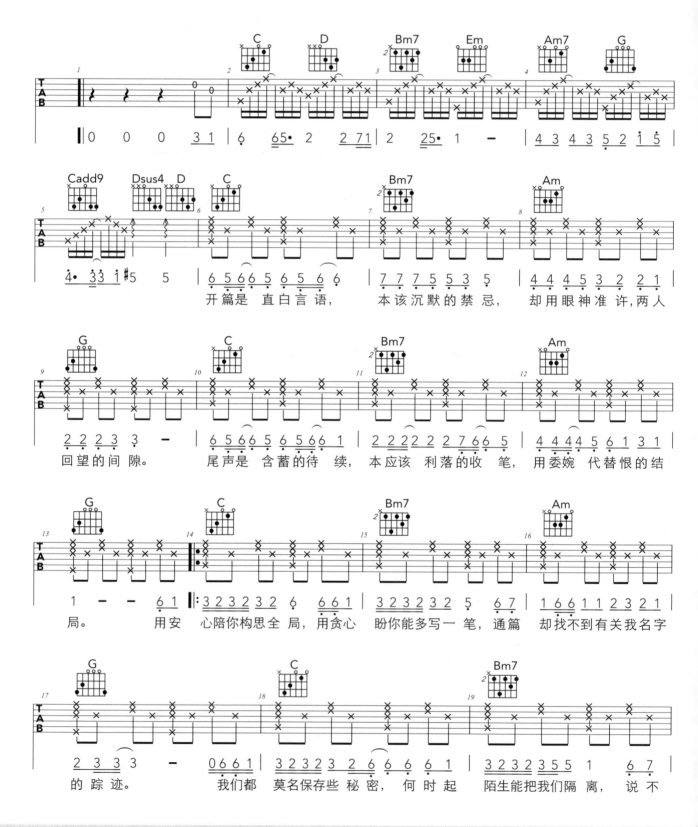

认准正版：本教程配正版注册码 注册 App 获得配套视频以及音频

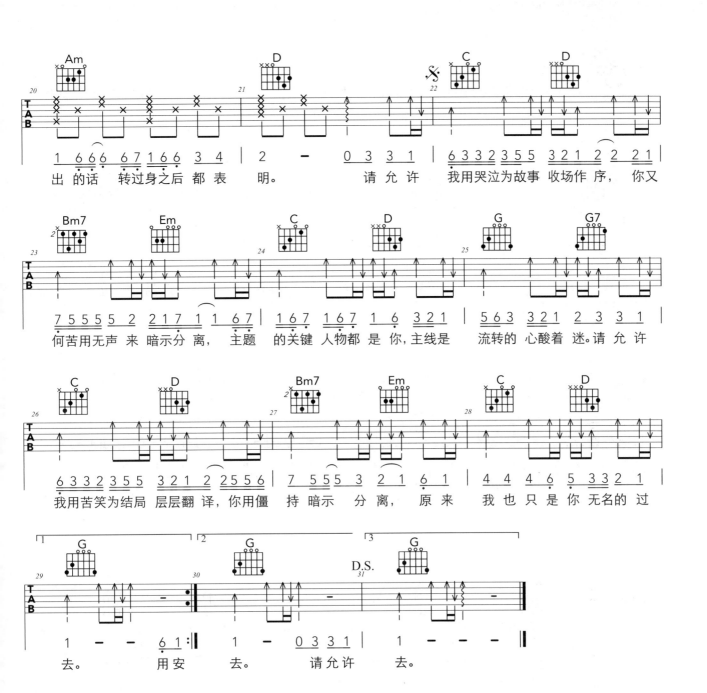

出 的话 转过身之后 都 表 明。 请 允 许 我用哭泣为故事 收场作 序， 你又

何苦用无声 来 暗示分 离， 主题 的关键 人物都 是 你, 主线是 流转的 心酸着 迷。请 允 许

我用苦笑为结局 层层翻 译，你用僵 持 暗示 分 离， 原来 我 也 只 是 你 无名的 过

去。 用安 去。 请允许 去。

白羊

🎸弹唱曲集 1=♭E 选用 C 调和弦 变调夹 Capo=3 4/4 词、曲：徐秉龙

正版注册本书配套App
观看示范演奏以及音乐伴奏

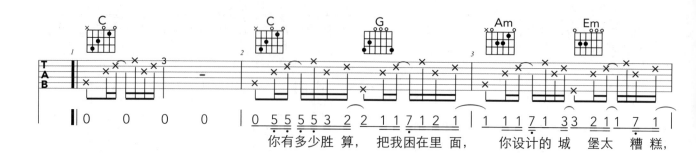

你有多少胜 算， 把我困在里 面， 你设计的城 堡太 糟糕，

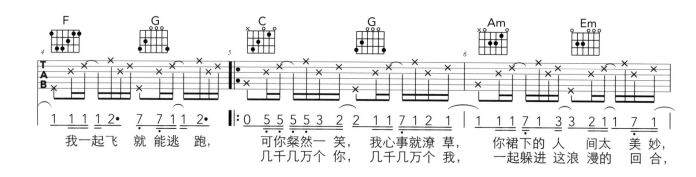

我一起飞 就能逃 跑， 可你粲然一 笑， 我心事就潦 草， 你裙下的人 间太 美妙，
几千几万个 你， 几千几万个 我， 一起躲进 这浪 漫的 回合，

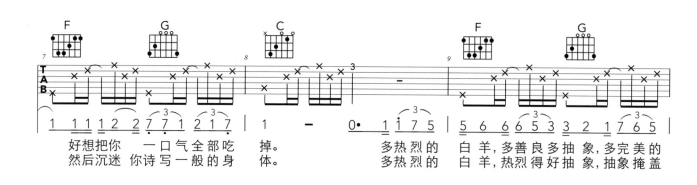

好想把你 一口气全部吃 掉。 多热烈的 白羊，多善良多抽象，多完美的
然后沉迷 你诗写一般的身 体。 多热烈的 白羊，热烈得好抽象，抽象掩盖

她 呀，却是下落不 详，心好 空 荡，都快要 失去形 状。 青春一记
欲 望，却又欲盖弥 彰，我要 嚣 张，嚣张到 失去形 状。 青春一记

荒 唐，亦然学着疯 狂，这声色太　　张 扬，这欢愉太理 想，先熄　　灭心 跳 才能　　　　　拥抱。
荒 唐，亦然学着疯 狂，这声色太　　张 扬，这欢愉太理 想，先熄　　灭心 跳 才能　　　　　拥抱。

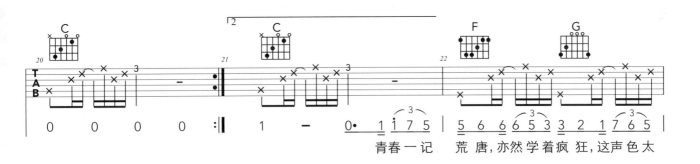

青春一记　荒 唐，亦然学着疯 狂，这声色太

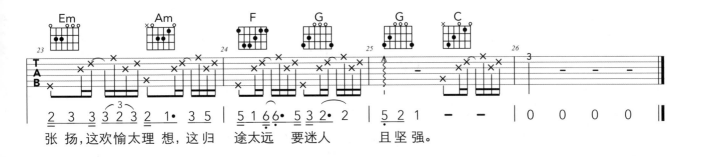

张 扬，这欢愉太理 想，这归　途太远　要迷人　　　且坚强。

多想在平庸的生活拥抱你

1=F 选用 C 调和弦 变调夹 Capo=5 4/4 词、曲：隔壁老樊

正版注册本书配套App
观看示范演奏以及音乐伴奏

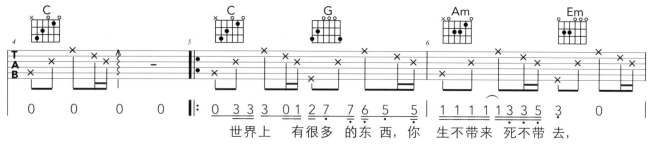

世界上 有很多 的东 西，你 生不带来 死不带 去，

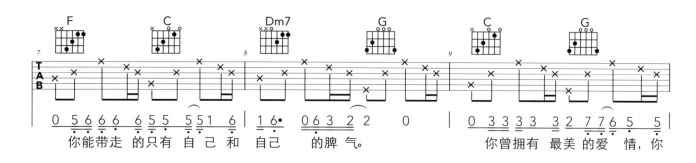

你能带走 的只有 自己 和 自己 的脾 气。 你曾拥有 最美 的爱 情，你

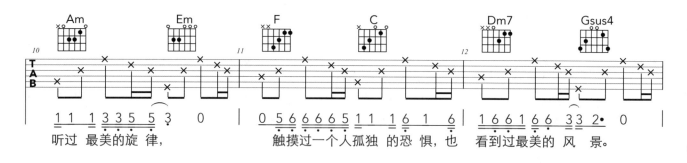

听过 最美的旋 律， 触摸过一个人孤独 的恐 惧，也 看到过最美的 风 景。

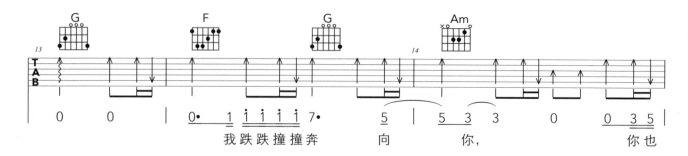

我跌跌撞撞奔 向 你， 你也

认准正版：本教程配正版注册码 注册 App 获得配套视频以及音频

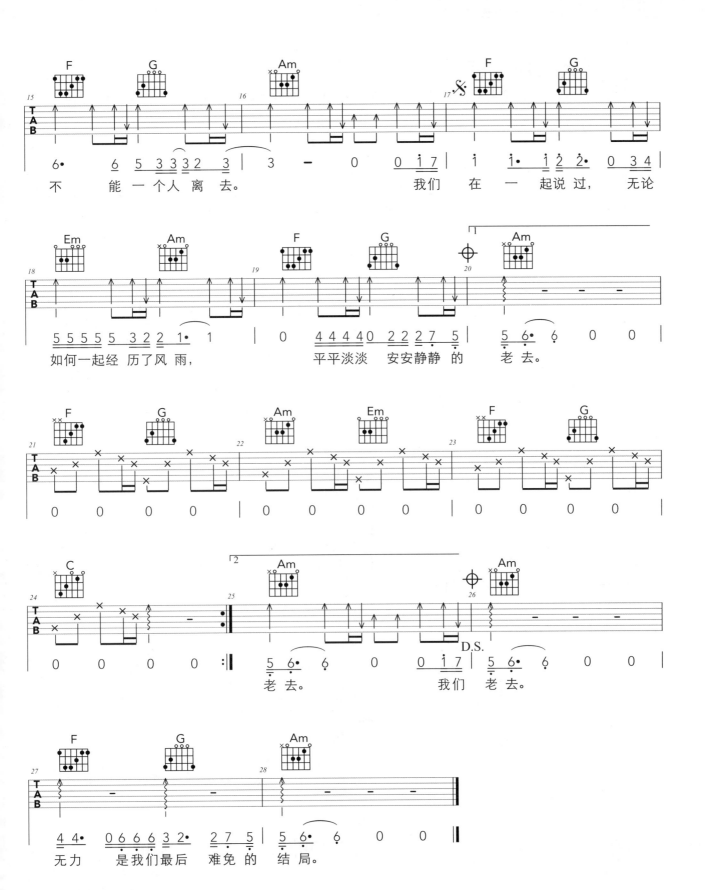

不 能 一个人 离 去。　　我们 在 一起 说过，　无论

如何 一起经 历了风 雨，　　平平淡淡 安安静静 的 老去。

老去。　　　　　我们 老去。

无力　　　是我们最后 难免 的 结局。

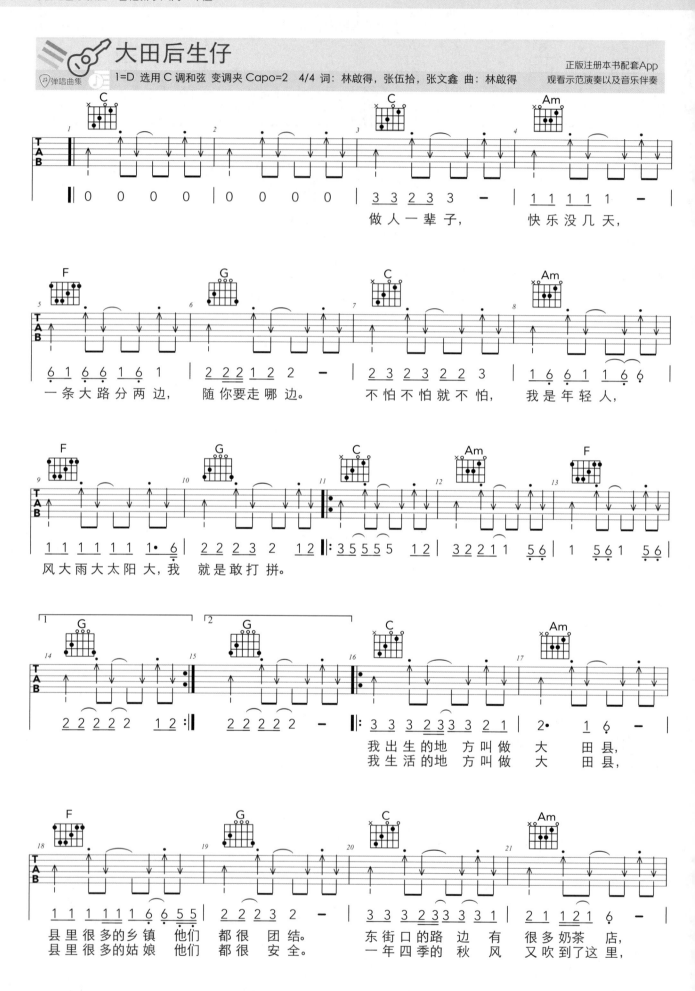

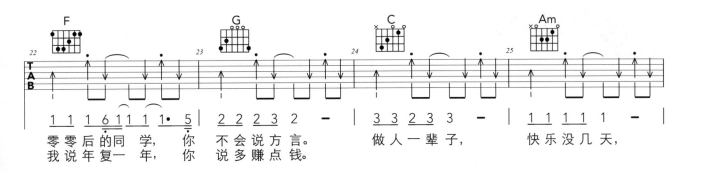

零零后的同学，你不会说方言。做人一辈子，快乐没几天，
我说年复一年，你说多赚点钱。

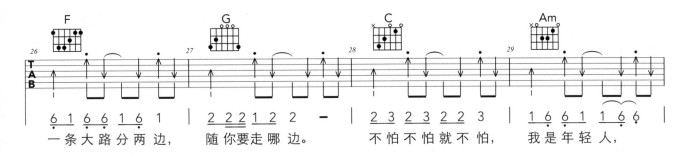

一条大路分两边，随你要走哪边。不怕不怕就不怕，我是年轻人，

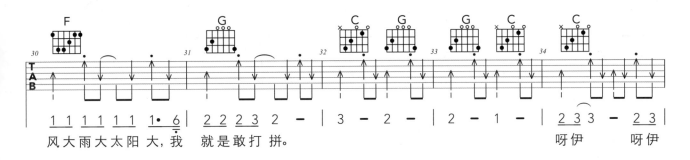

风大雨大太阳大，我就是敢打拼。呀伊呀伊

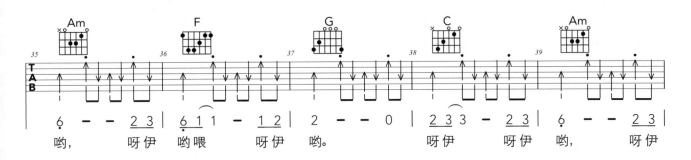

哟，呀伊哟喂呀伊哟。呀伊呀伊哟，呀伊

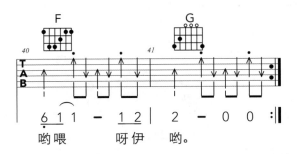

哟喂呀伊哟。

当你老了

正版注册本书配套App
观看示范演奏以及音乐伴奏

弹唱曲集　1=D 选用 C 调和弦　变调夹 Capo=2　6/8　词：叶芝，赵照　曲：赵照

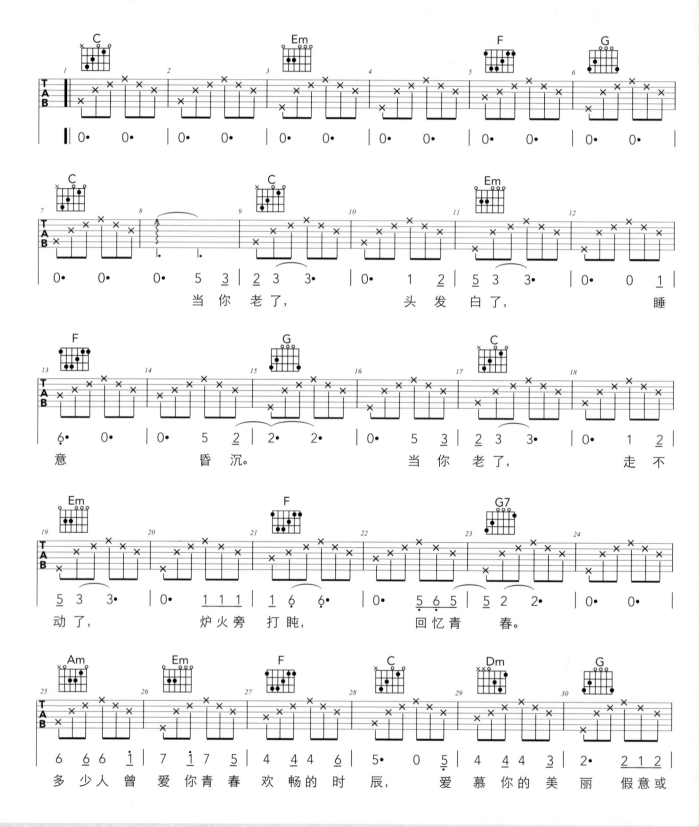

当你老了，　　头发白了，　　　睡意　　　　昏沉。　　　当你老了，　　走不动了，　　　炉火旁　打盹，　　　回忆青　　　春。

多少人曾爱你青春欢畅的时辰，　　　爱慕你的美丽假意或

认准正版：本教程配正版注册码 注册App 获得配套视频以及音频

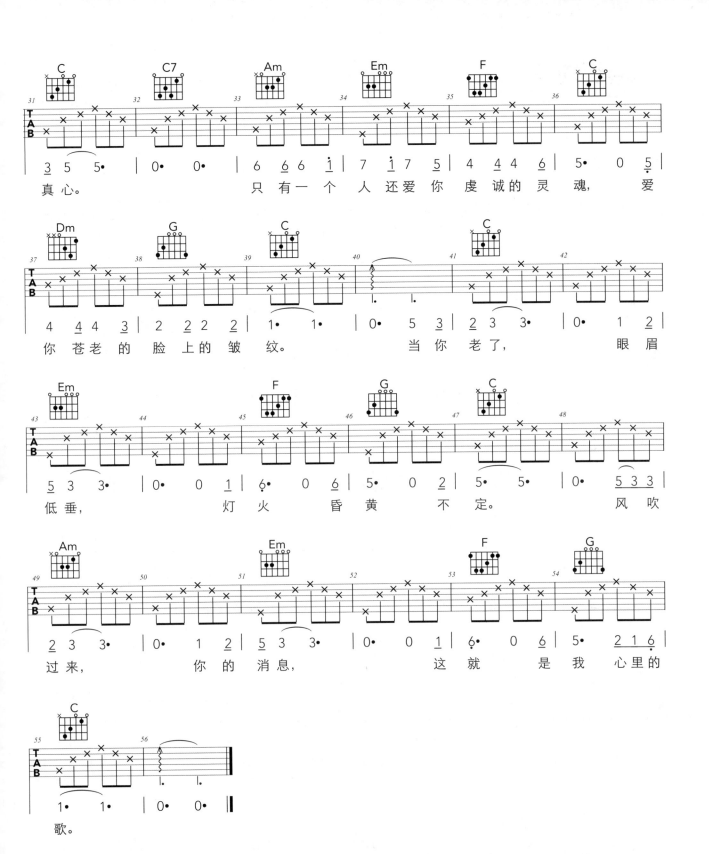

真心。　　　　只有一个 人 还爱你虔诚的 灵 魂，　爱

你苍老的 脸上的皱 纹。　　　当你老了，　　眼眉

低垂，　　　　灯火 昏黄 不 定。　　　风吹

过来，　　　你的 消息，　　　这就 是我 心里的

歌。

嘀嗒

1=♭E 选用 C 调和弦 变调夹 Capo=3　4/4　词、曲：高帝

正版注册本书配套App
观看示范演奏以及音乐伴奏

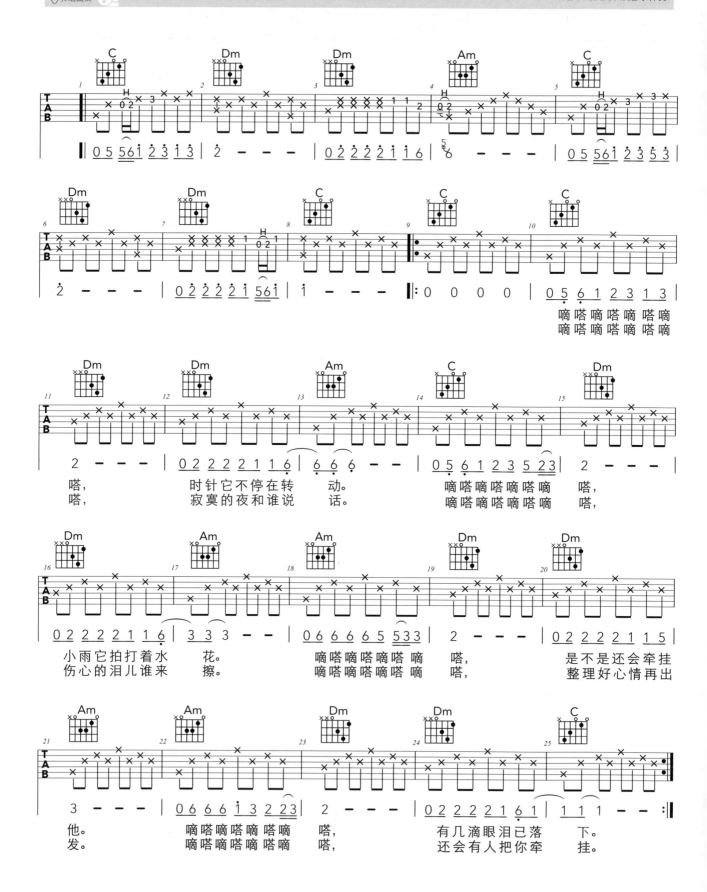

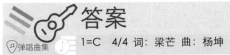

答案

弹唱曲集 1=C 4/4 词：梁芒 曲：杨坤

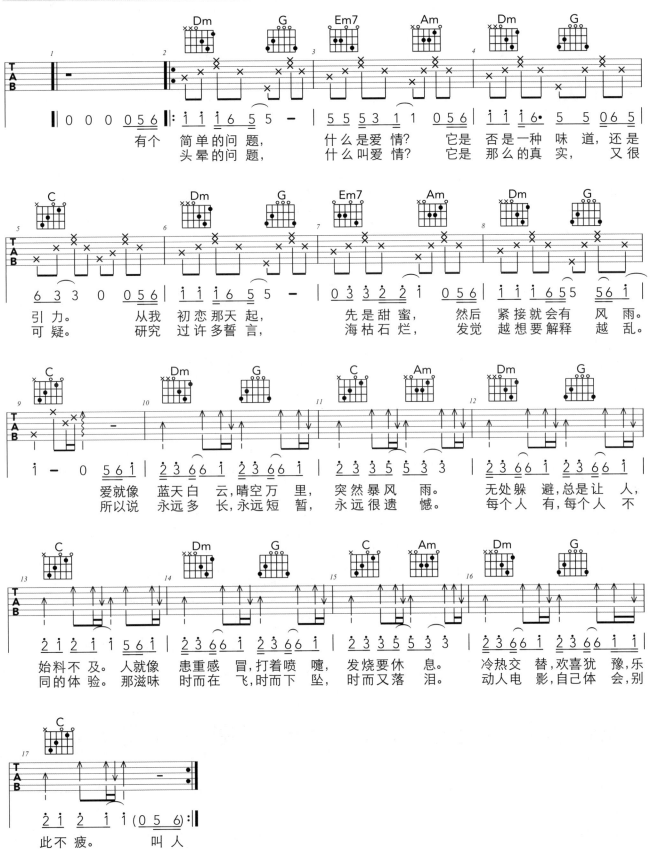

有个 简单的问题，什么是爱 情？它是 否是一种味 道，还是
头晕的问题，什么叫爱情？它是 那么的真 实，又很

引 力。从我 初恋那天 起，先是 甜蜜，然后 紧接就会有 风 雨。
可 疑。研究 过许多誓 言，海枯石 烂，发觉 越想要解释 越 乱。

爱就像 蓝天白 云，晴空万 里，突然暴风 雨。无处躲 避，总是让 人，
所以说 永远多 长，永远短 暂，永远很遗 憾。每个人 有，每个人 不

始料不 及。人就像 患重感 冒，打着喷 嚏，发烧要休 息。冷热交 替，欢喜犹 豫，乐
同的体 验。那滋味 时而在 飞，时而下 坠，时而又落 泪。动人电 影，自己体 会，别

此不 疲。叫人
嫌票太 贵。

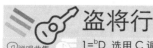

盗将行

正版注册本书配套App
观看示范演奏以及音乐伴奏

♫弹唱曲集

1=♭D 选用C调和弦 变调夹Capo=1 4/4 词：姬宵 曲：花粥

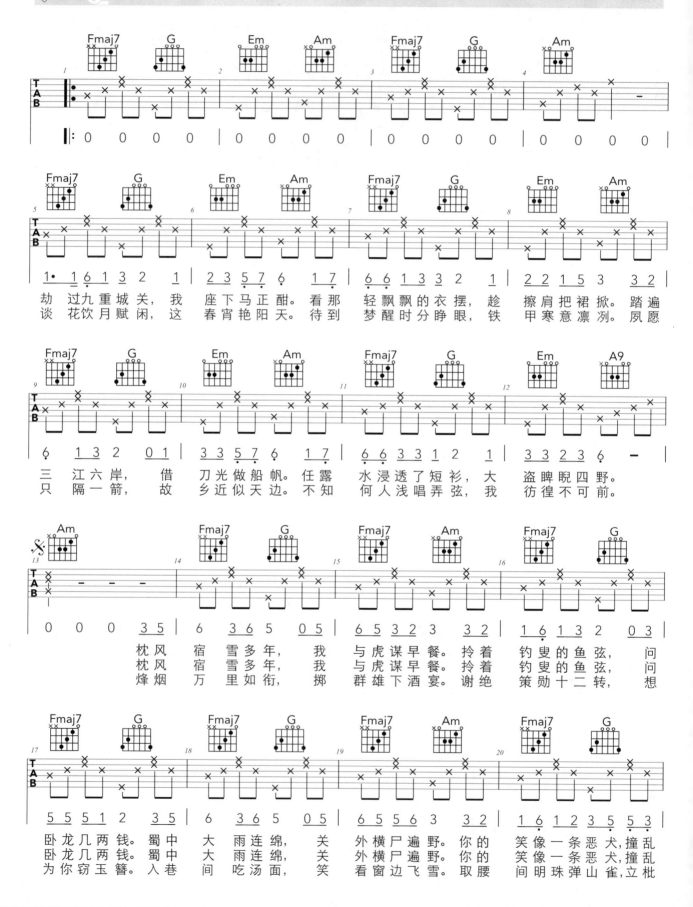

了 我心弦。
了 我心弦。
杷 于庭前。

入巷 间 吃汤面， 笑

看窗边飞雪。取腰 间明珠弹山雀，立 枇 杷 于庭 前。

飞云之下

正版注册本书配套App
观看示范演奏以及音乐伴奏

1=A　选用 G 调和弦　变调夹 Capo=2　2/4　词：易家扬　曲：林俊杰

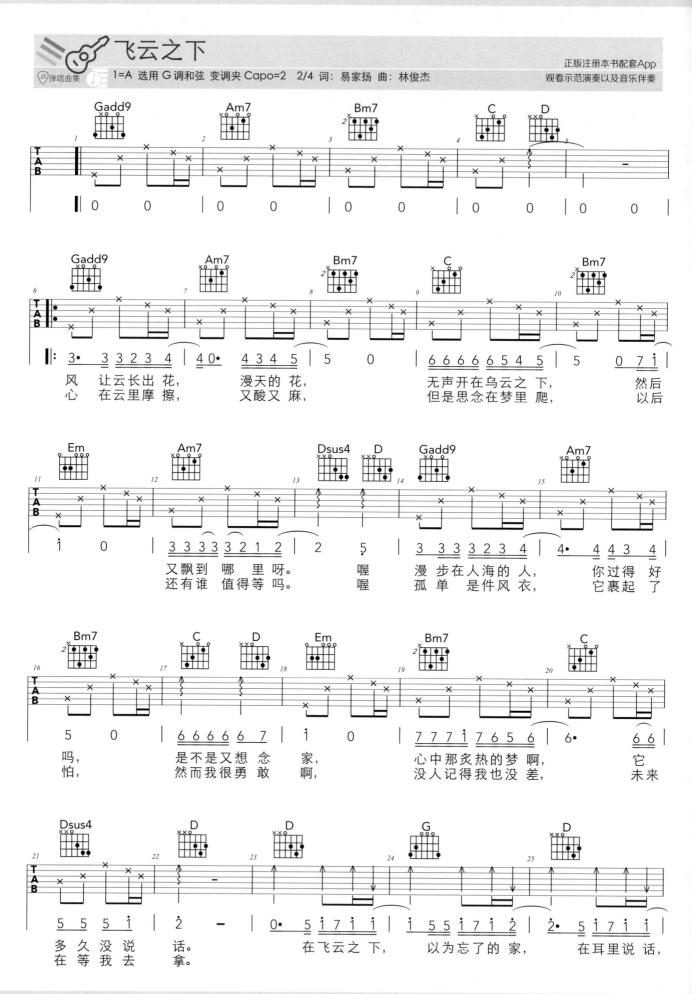

风　让云长出花，　漫天的花，　无声开在乌云之下，　然后
心　在云里摩擦，　又酸又麻，　但是思念在梦里爬，　以后

又飘到哪里呀。　喔　漫步在人海的人，　你过得好
还有谁值得等吗。　喔　孤单是件风衣，　它裹起了

吗，　是不是又想念家，　心中那炙热的梦啊，　它
怕，　然而我很勇敢啊，　没人记得我也没差，　未来

多久没说话。　　　在飞云之下，　以为忘了的家，　在耳里说话。
在等我去拿。

认准正版：本教程配正版注册码 注册 App 获得配套视频以及音频

叫我别烦心那　　些痛与怕，　喔半路上的　我 穿上 回　忆 和 风沙。

在飞云之 下，　我看着 海峡，　走月光沙 滩，　我也承 认我还　　是 会 想

他，　喔　　喔　且 慢，　前面听说风　　　　很 大。

光年之外

正版注册本书配套App
观看示范演奏以及音乐伴奏

1=E 选用 C 调和弦 变调夹 Capo=4　4/4 词、曲：邓紫棋

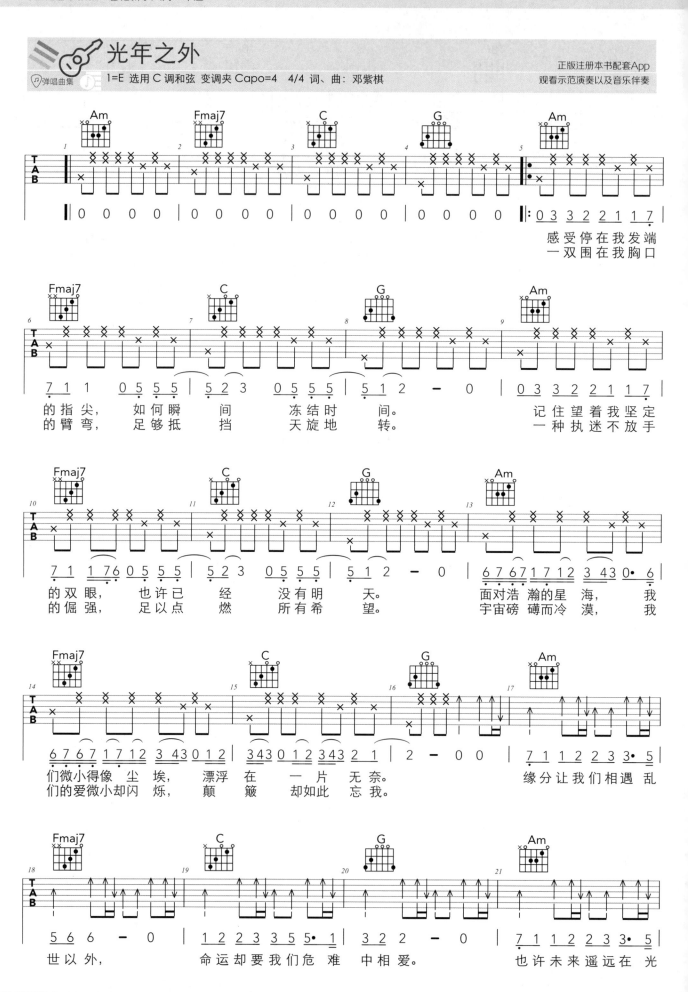

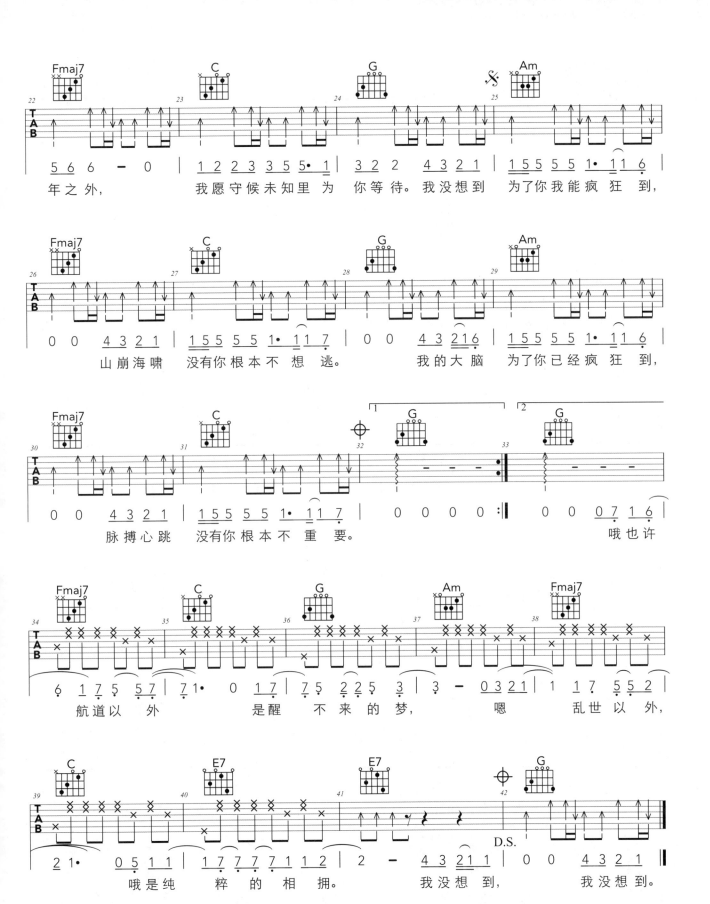

正版注册本书配套App
观看示范演奏以及音乐伴奏

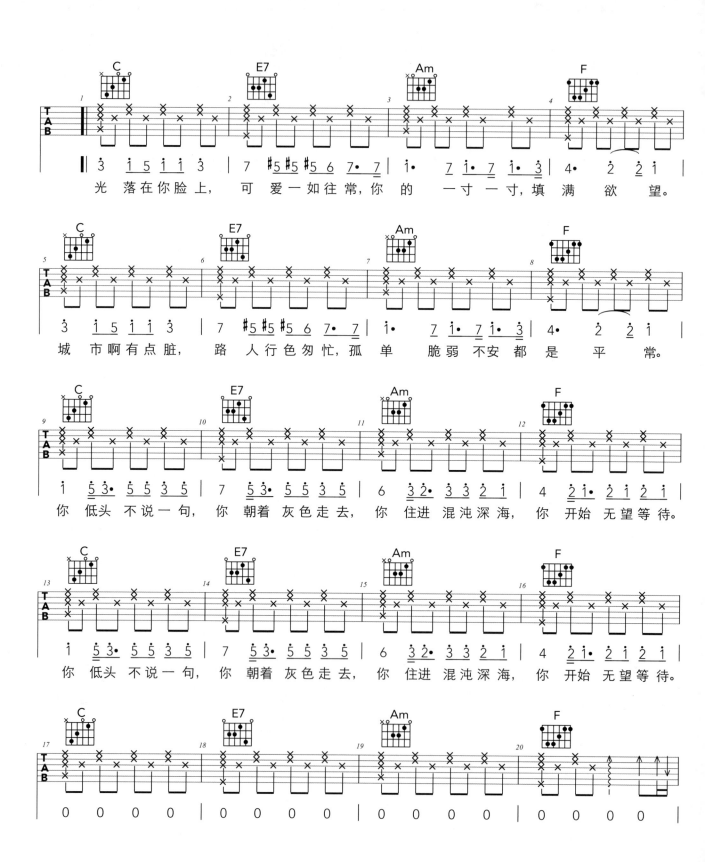

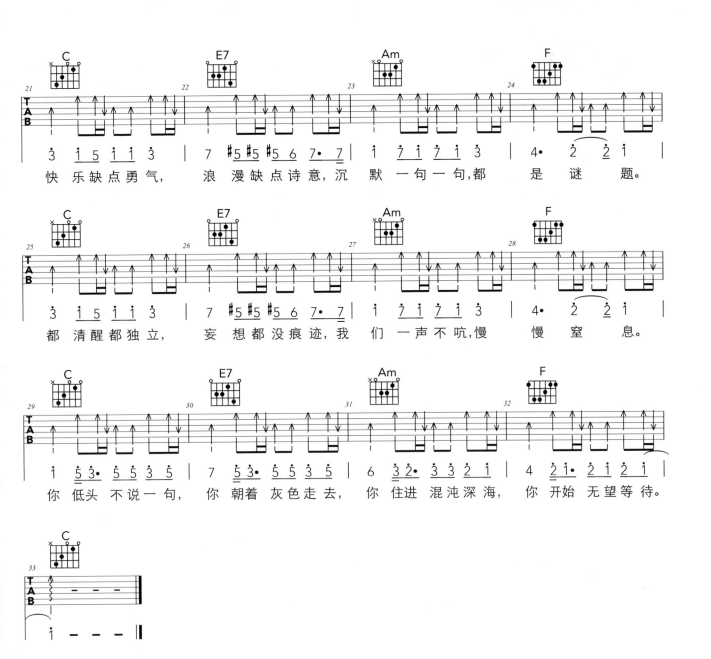

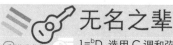

无名之辈

🎵弹唱曲集

1=♭D 选用C调和弦 变调夹Capo=1 4/4 词、曲：唐汉霄

正版注册本书配套App
观看示范演奏以及音乐伴奏

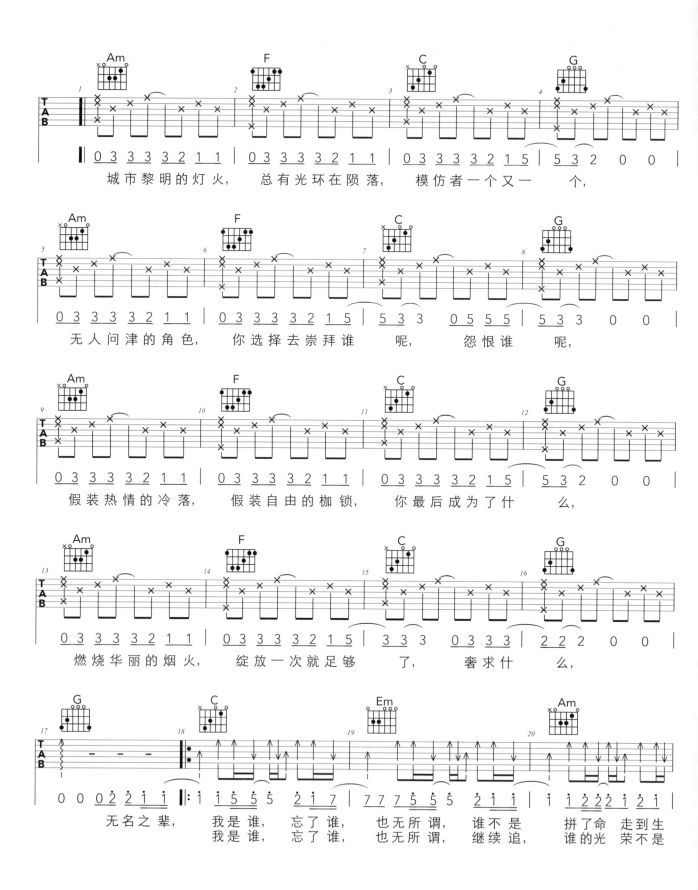

命的结尾， 也许很累， 一身狼狈， 也许卑微， 一生无为， 也许

伴着眼泪， 也许很累， 一身狼狈， 也许卑微， 一生无为， 谁生

永远成为不了你 的光辉， 无名之辈， 来不都是一样，尽

管叫我无名之辈。

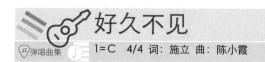

好久不见

1=C　4/4　词：施立　曲：陈小霞

正版注册本书配套App
观看示范演奏以及音乐伴奏

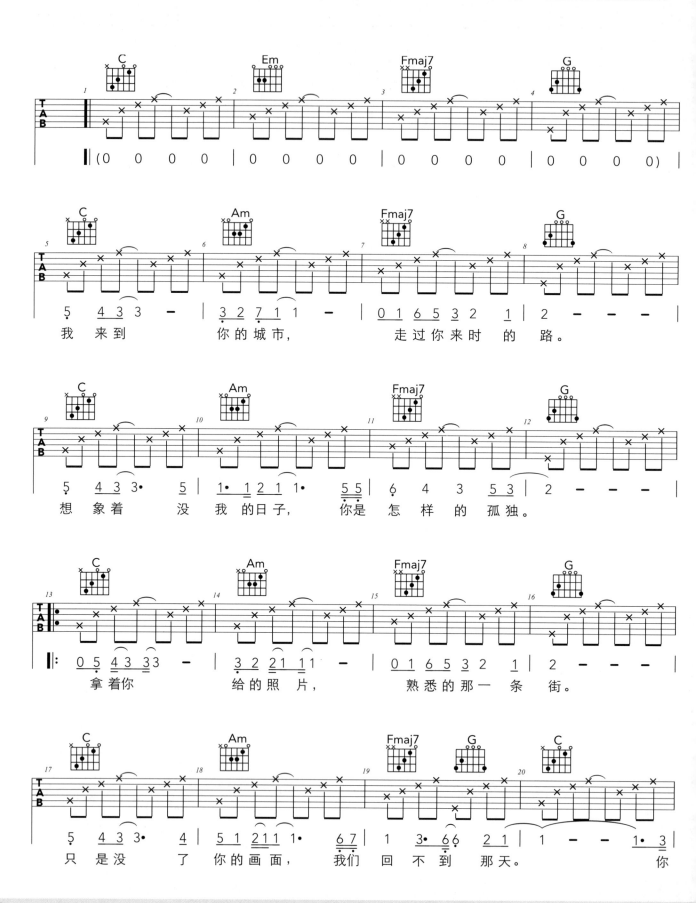

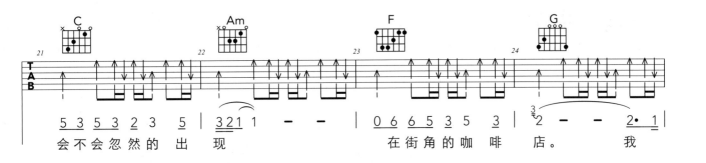

会不会忽然的 出 现　　　在街角的咖 啡 店。　我

会带着笑脸，　挥手寒暄，　和你　坐着聊聊 天。　我

多么想和你见 一 面，　　　　看看你最近改 变。　不

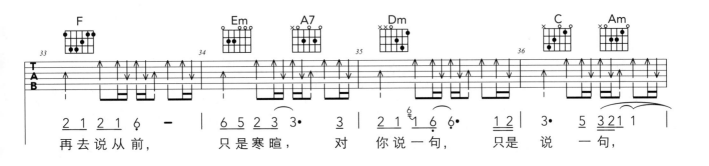

再去说从前，　只是寒暄，　对 你说一句，　只是 说 一 句，

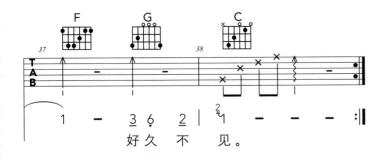

好久 不 见。

好想你

正版注册本书配套App
观看示范演奏以及音乐伴奏

弹唱曲集 1=F 选用 C 调和弦 变调夹 Capo=5 4/4 词、曲：黄明志

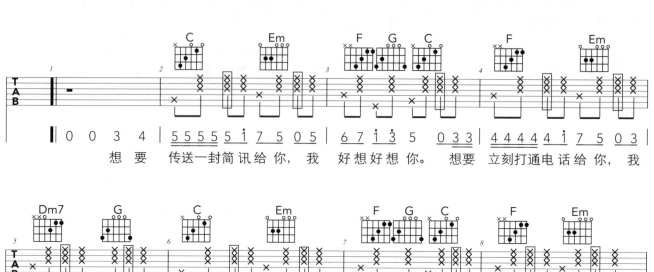

想要 传送一封简讯给你，我 好想好想 你。想要 立刻打通电话给你，我

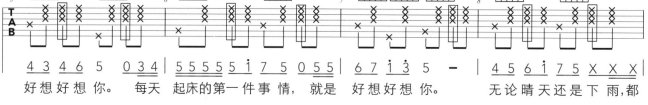

好想好想 你。 每天 起床的第一件事 情，就是 好想好想 你。 无论晴天还是下雨,都

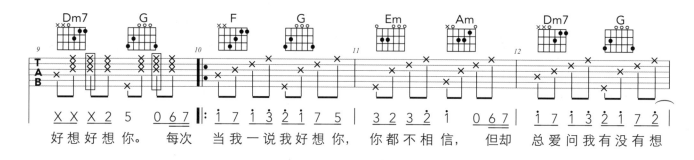

好想好想 你。 每次 当我一说我好想你， 你都不相信， 但却 总爱问我有没有想

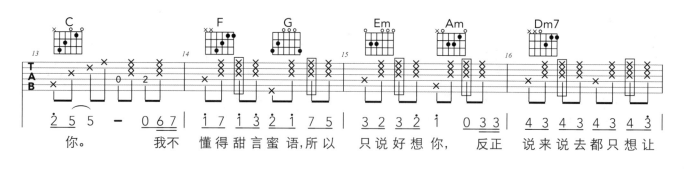

你。 我不 懂得甜言蜜语,所以 只说好想你， 反正 说来说去都只想让

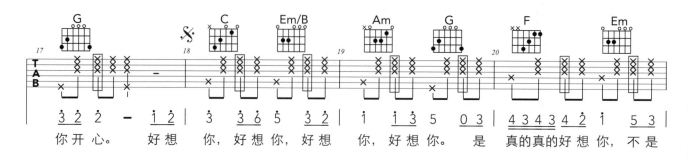

你开心。 好想 你，好想 你，好想 你，好想你。 是 真的真的好想你，不是

认准正版：本教程配正版注册码 注册 App 获得配套视频以及音频

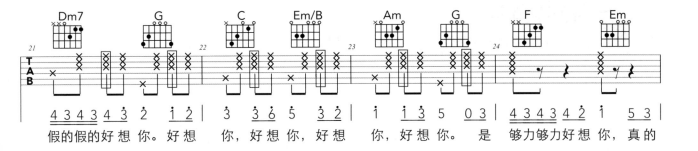

假的假的好想你。好想　　你，好想　你，好想　　你，好想你。　是　够力够力好想　你，真的

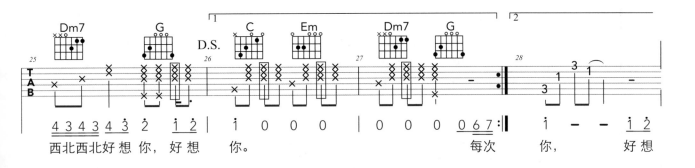

西北西北好想　你，好想　　你。　　　　　　　　　　　　每次　　你，　　　　好想

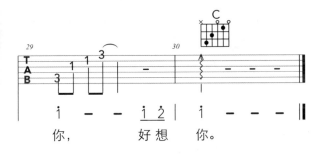

你，　　　好想　你。

孤芳自赏

正版注册本书配套App
观看示范演奏以及音乐伴奏

♫弹唱曲集　1=#G 选用 G 调和弦 变调夹 Capo=1　4/4　词：杨小壮　曲：The Chainsmokers

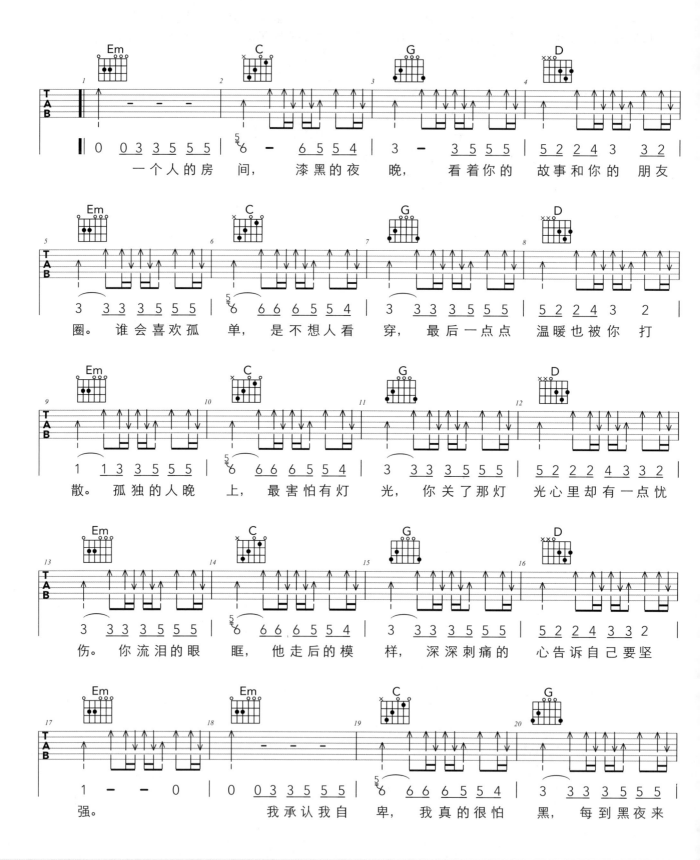

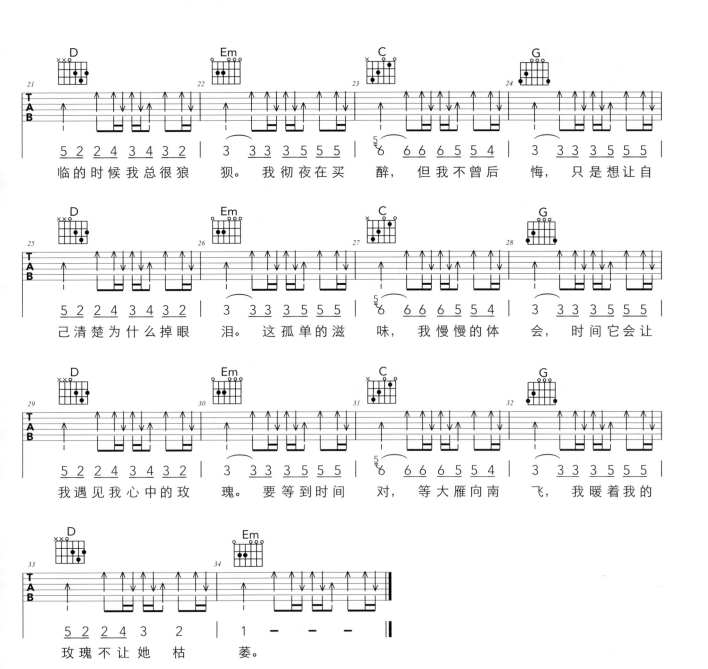

幻听

正版注册本书配套App
观看示范演奏以及音乐伴奏

1=#C　选用 C 调和弦　变调夹 Capo=1　4/4　词、曲：许嵩

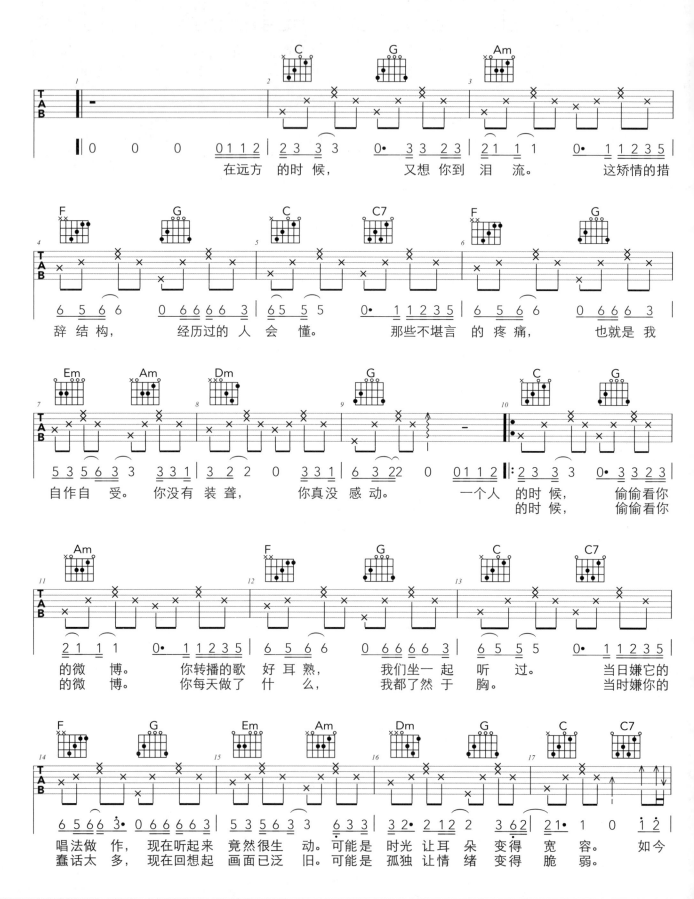

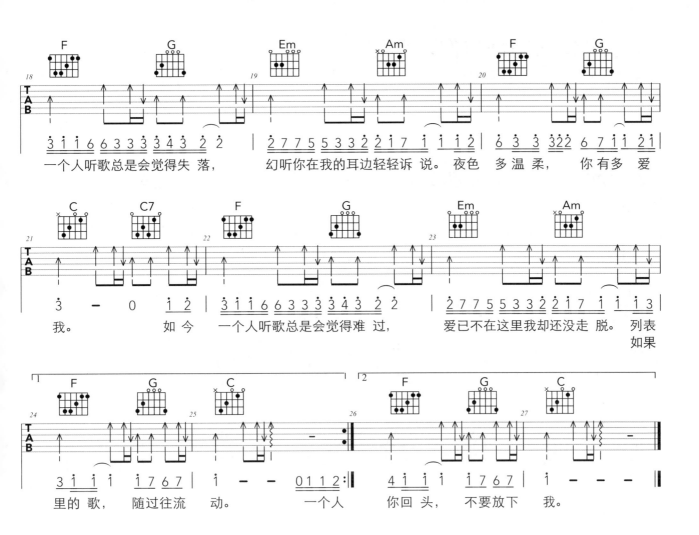

一个人听歌总是会觉得失 落，　　　　　幻听你在我的耳边轻轻诉 说。　夜色　多温柔，　　你有多爱

我。　　　　如今　一个人听歌总是会觉得难 过，　　　　爱已不在这里我却还没走 脱。　列表
如果

里的 歌，　　随过往流 动。　　　　一个人　　你回 头，　不要放下 我。

世间美好与你环环相扣

1=E 选用 C 调和弦 变调夹 Capo=4　4/4　词：尹初七 曲：柏松

正版注册本书配套App
观看示范演奏以及音乐伴奏

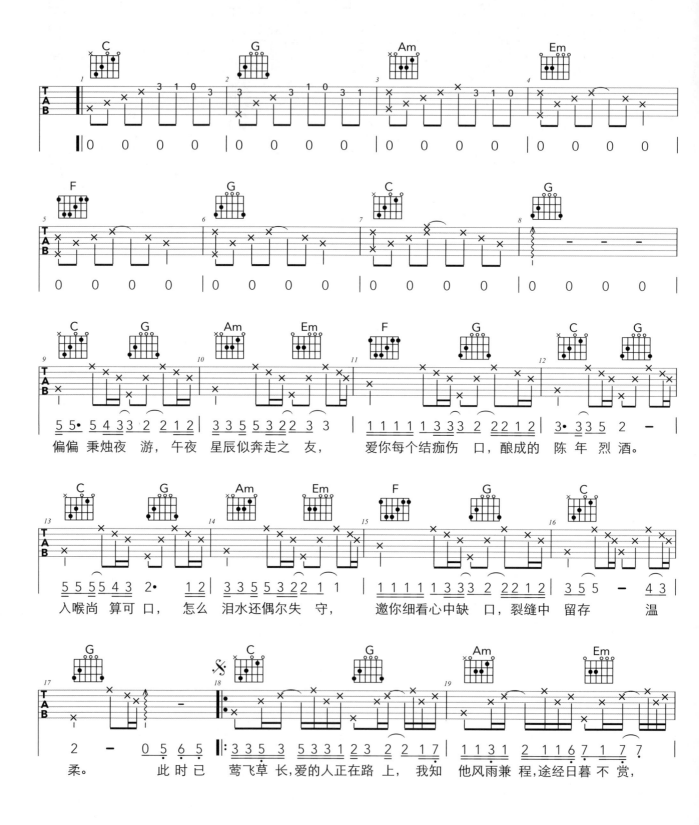

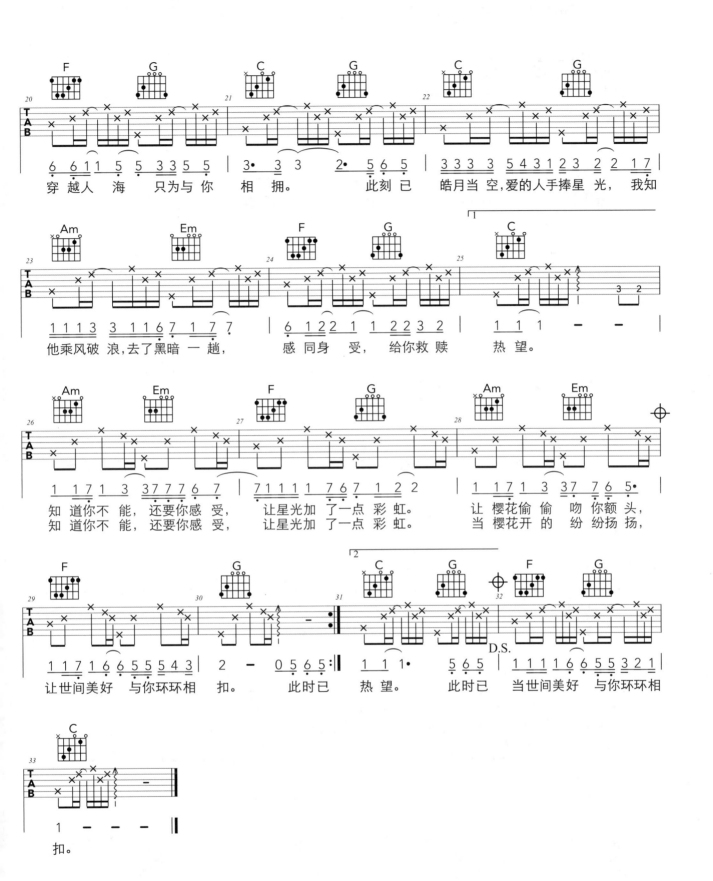

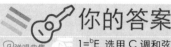 你的答案

1=♭E 选用 C 调和弦 变调夹 Capo=3 4/4 词：林晨阳，刘涛 曲：刘涛

正版注册本书配套App
观看示范演奏以及音乐伴奏

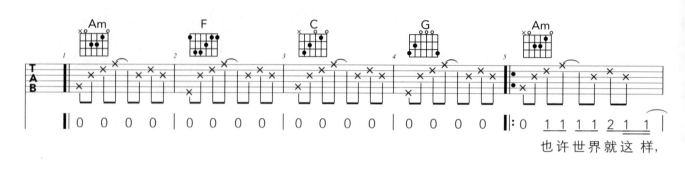

也许世界就这样，

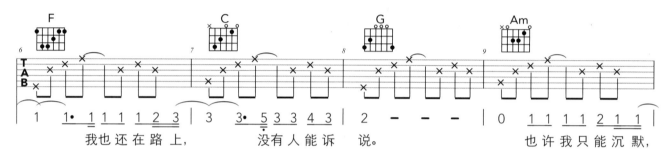

我也还在路上，　　没有人能诉　说。　　也许我只能沉默，

眼泪湿润眼眶，　　可又不甘懦　弱。　　低着头，　　期待白

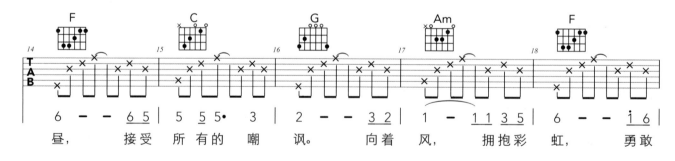

昼，　　接受所有的嘲　讽。　　向着风，　拥抱彩虹，　勇敢

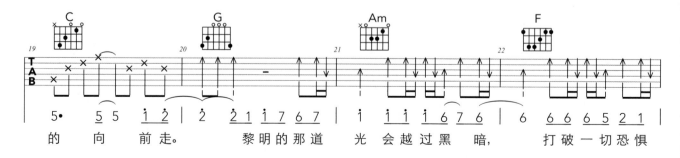

的向　前走。　　黎明的那道　光会越过黑暗，　打破一切恐惧

认准正版：本教程配正版注册码 注册 App 获得配套视频以及音频

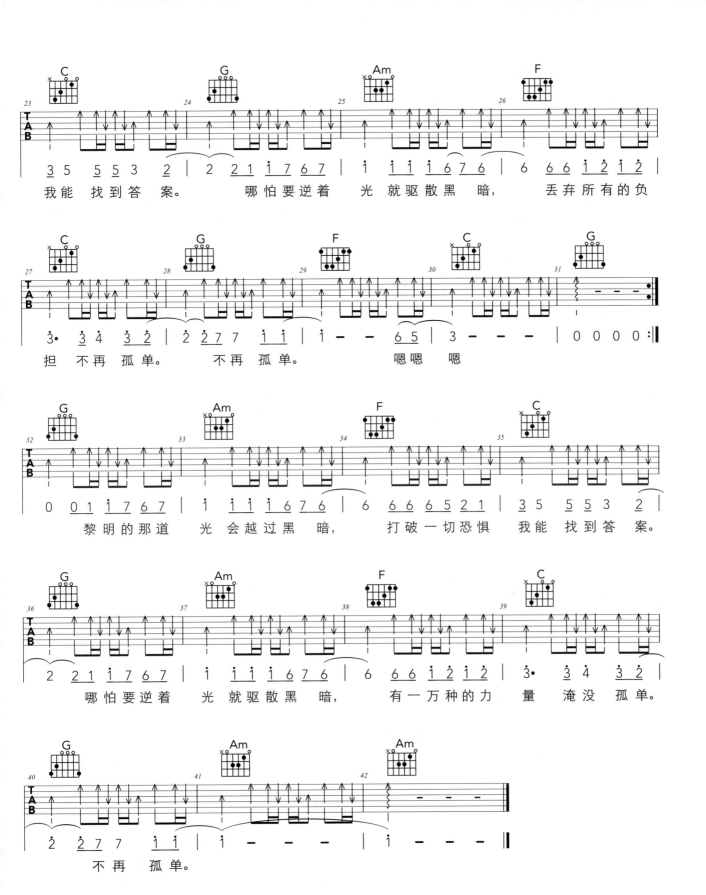

讲真的

1=♭E 选用 C 调和弦 变调夹 Capo=3 4/4 词：黄然 曲：何诗蒙

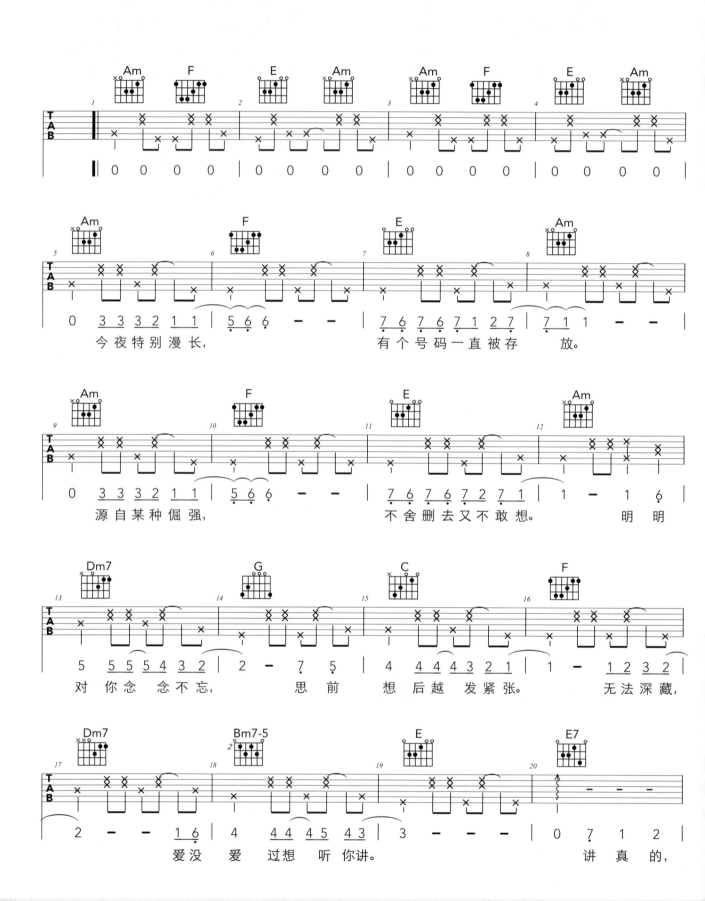

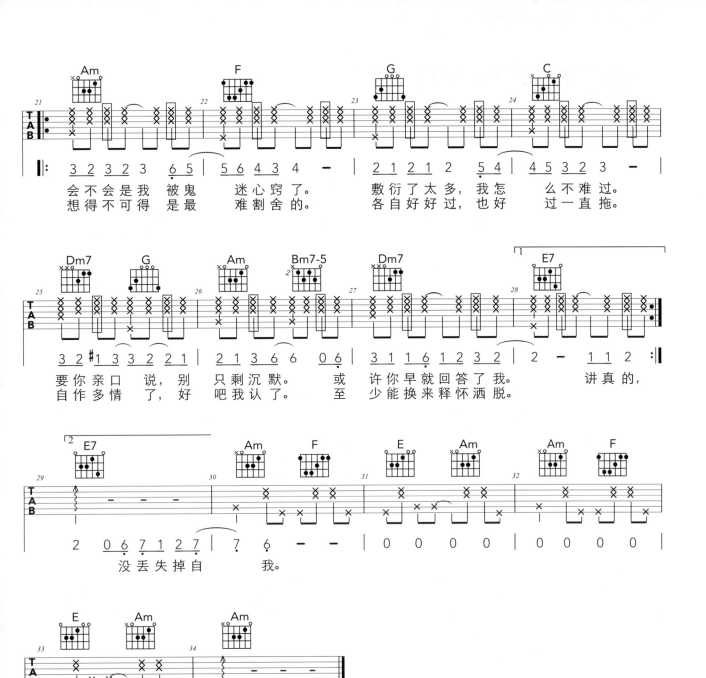

会不会是我 被鬼 迷心窍了。　敷衍了太多，我怎 么不难过。
想得不可得 是最 难割舍的。　各自好好过，也好 过一直拖。

要你亲口 说，别 只剩沉默。　或 许你早就回答了我。　　　　讲真的，
自作多情 了，好 吧我认了。　至 少能换来释怀洒脱。

没丢失掉自 我。

你的酒馆对我打了烊

正版注册本书配套App
观看示范演奏以及音乐伴奏

♩弹唱曲集　1=ᵇE　选用 C 调和弦　变调夹 Capo=3　4/4　词、曲：陈雪凝

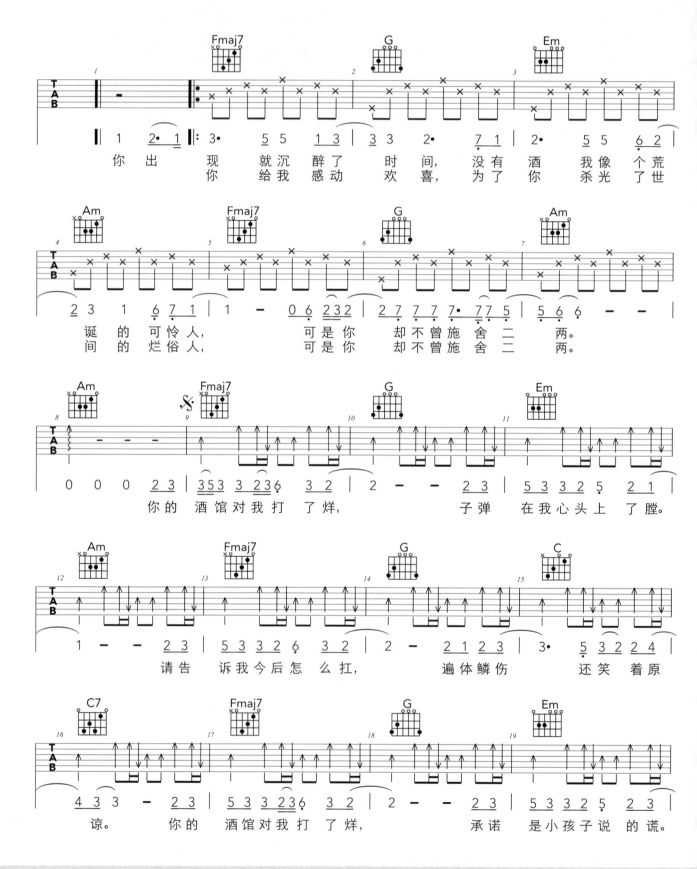

认准正版：本教程配正版注册码 注册 App 获得配套视频以及音频

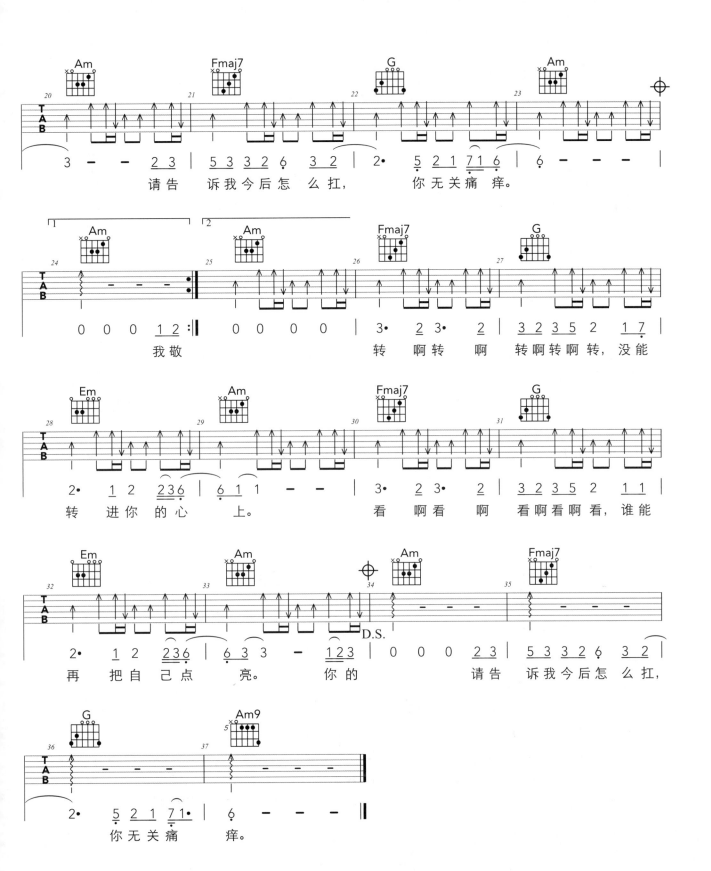

你笑起来真好看

1=♭E　选用 C 调和弦　变调夹 Capo=3　4/4　词：周兵　曲：李凯稠

正版注册本书配套App
观看示范演奏以及音乐伴奏

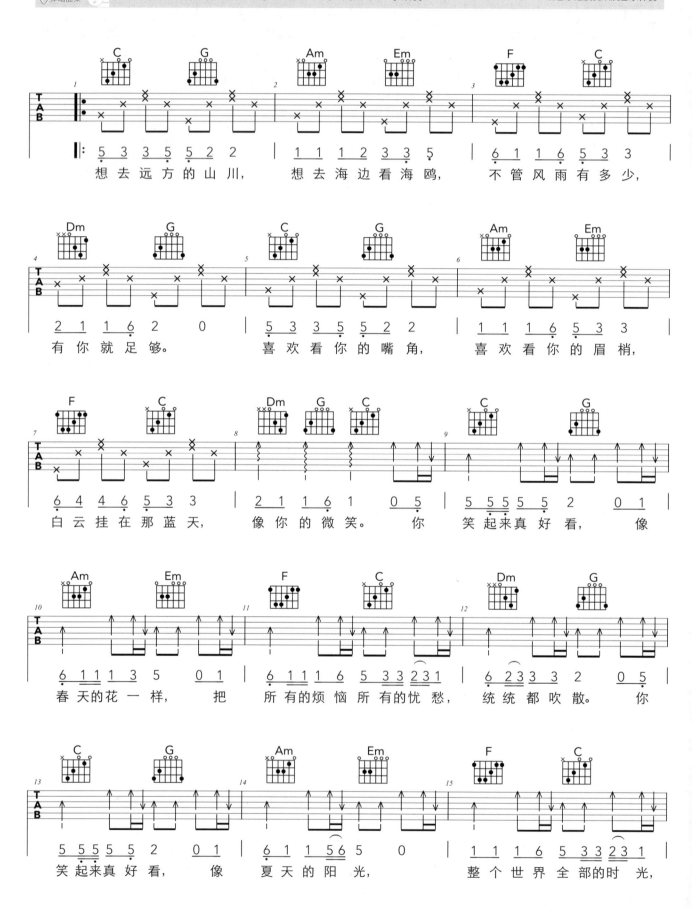

认准正版：本教程配正版注册码 注册 App 获得配套视频以及音频

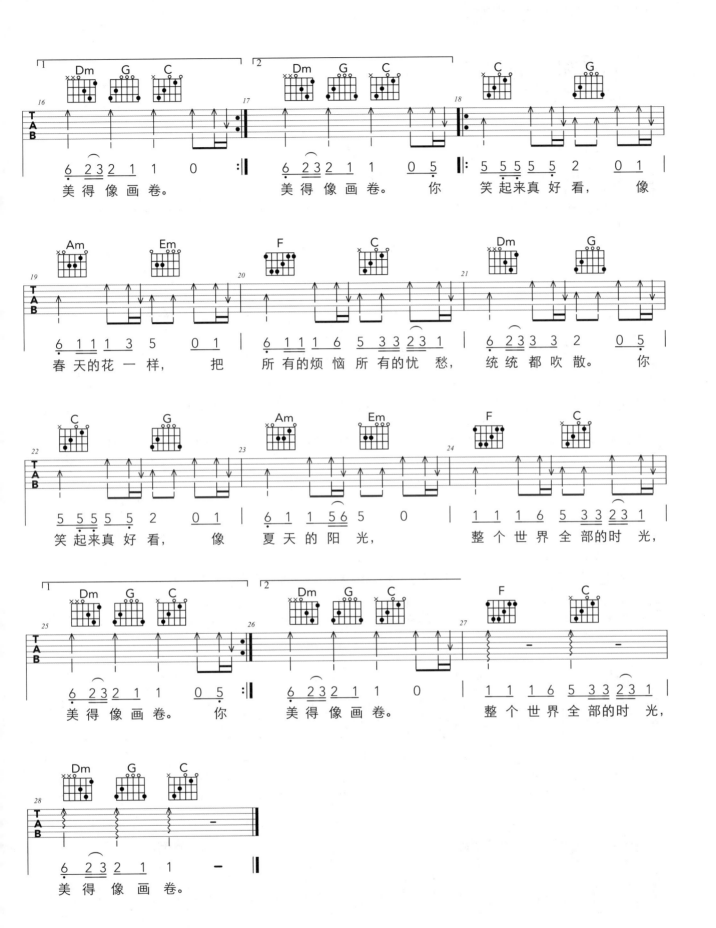

旅行的意义

正版注册本书配套App
观看示范演奏以及音乐伴奏

弹唱曲集　1=D 选用 C 调和弦 变调夹 Capo=2　4/4 词、曲：陈绮贞

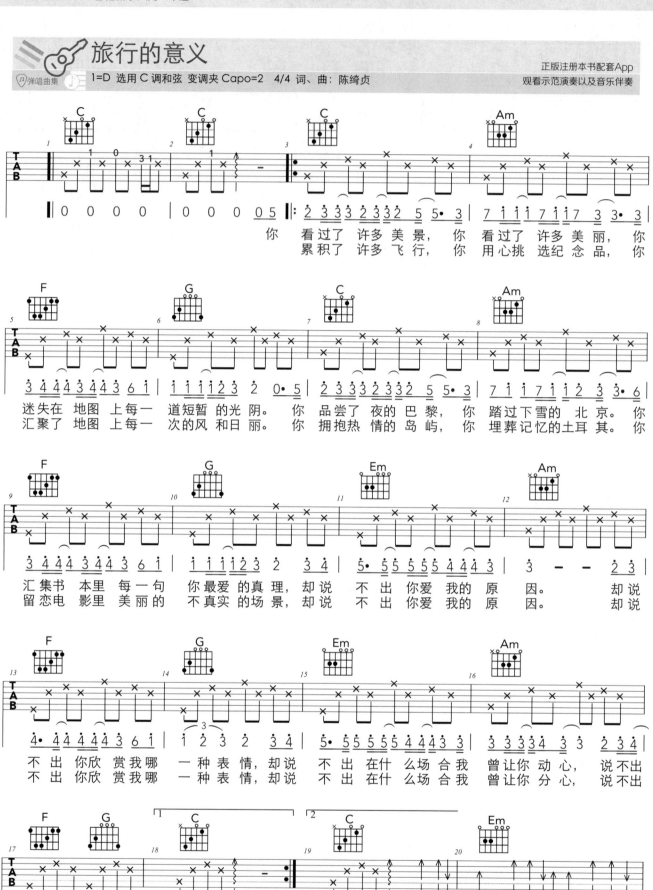

你　看过了许多美景，你　看过了许多美丽，你
累积了许多飞行，你用心挑选纪念品，你

迷失在地图上每一道短暂的光阴。你品尝了夜的巴黎，你踏过下雪的北京。你
汇聚了地图上每一次的风和日丽。你拥抱热情的岛屿，你埋葬记忆的土耳其。你

汇集书本里每一句你最爱的真理，却说不出你爱我的原因。　却说
留恋电影里美丽的不真实的场景，却说不出你爱我的原因。　却说

不出你欣赏我哪一种表情，却说不出在什么场合我曾让你动心，说不出
不出你欣赏我哪一种表情，却说不出在什么场合我曾让你分心，说不出

离开的原因。　你　义。你勉强说出你爱我的原因，
旅行的意

认准正版：本教程配正版注册码 注册 App 获得配套视频以及音频

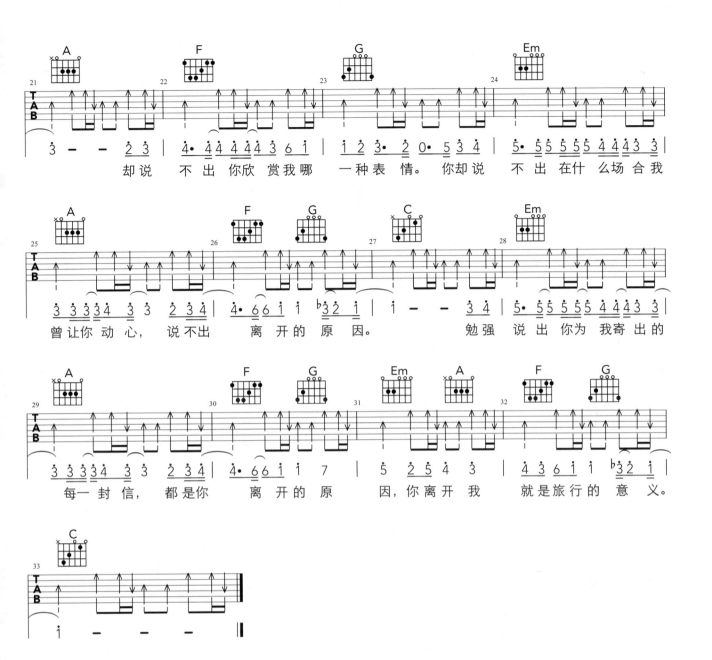

理想

1=G 4/4 词、曲：赵雷

正版注册本书配套App
观看示范演奏以及音乐伴奏

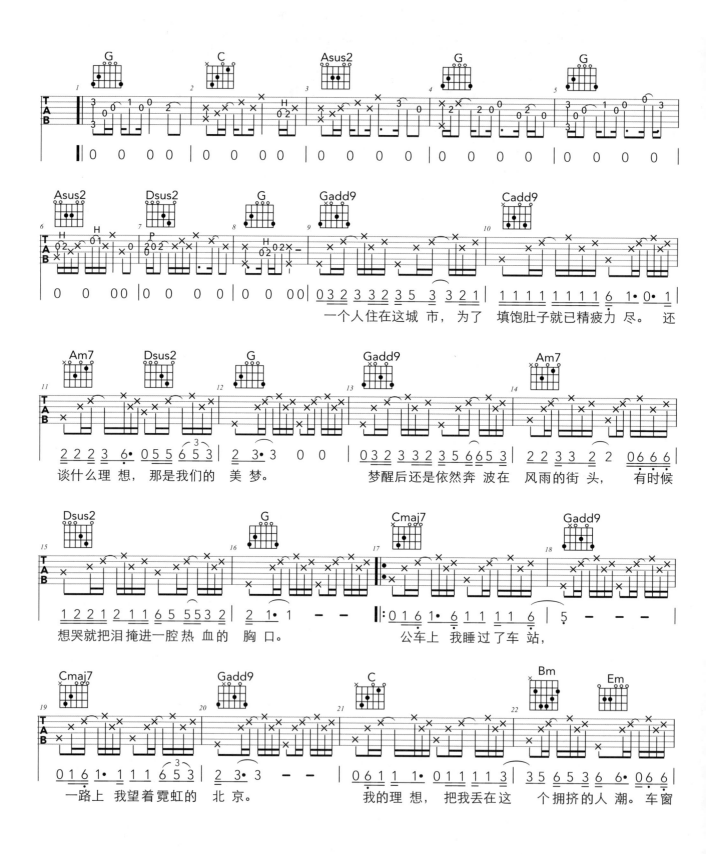

认准正版：本教程配正版注册码 注册 App 获得配套视频以及音频

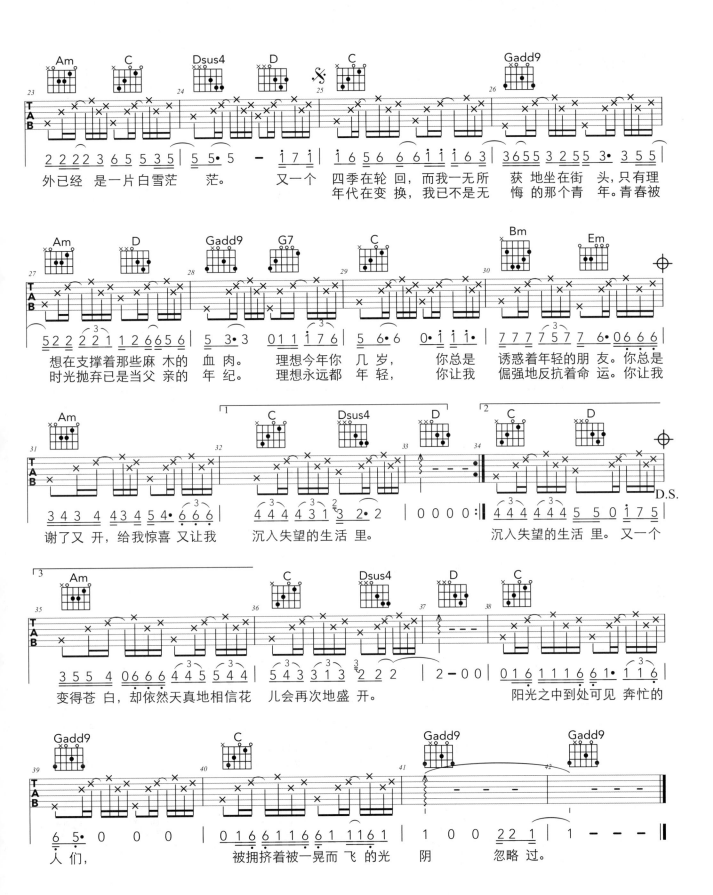

认准正版：本教程配正版注册码 注册 App 获得配套视频以及音频

狂浪

弹唱曲集　1=B　选用 G 调和弦　变调夹 Capo=4　4/4　词、曲：任帅兵

正版注册本书配套App
观看示范演奏以及音乐伴奏

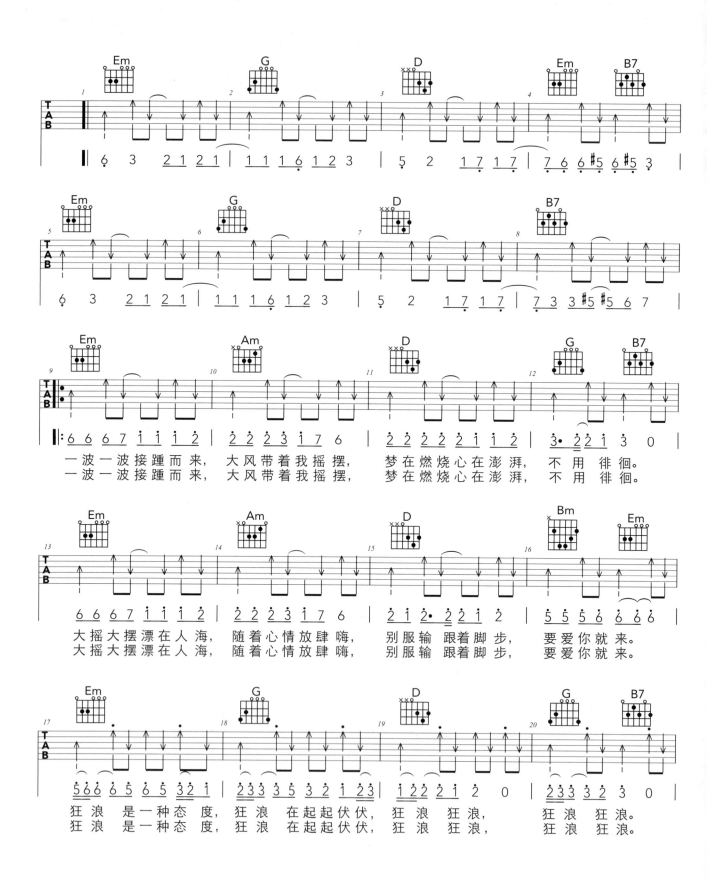

一波一波接踵而来，大风带着我摇摆，梦在燃烧心在澎湃，不用 徘徊。
一波一波接踵而来，大风带着我摇摆，梦在燃烧心在澎湃，不用 徘徊。

大摇大摆漂在人海，随着心情放肆嗨，别服输跟着脚步，要爱你就来。
大摇大摆漂在人海，随着心情放肆嗨，别服输跟着脚步，要爱你就来。

狂浪 是一种态度，狂浪 在起起伏伏，狂浪 狂浪，　狂浪 狂浪。
狂浪 是一种态度，狂浪 在起起伏伏，狂浪 狂浪，　狂浪 狂浪。

认准正版：本教程配正版注册码 注册 App 获得配套视频以及音频

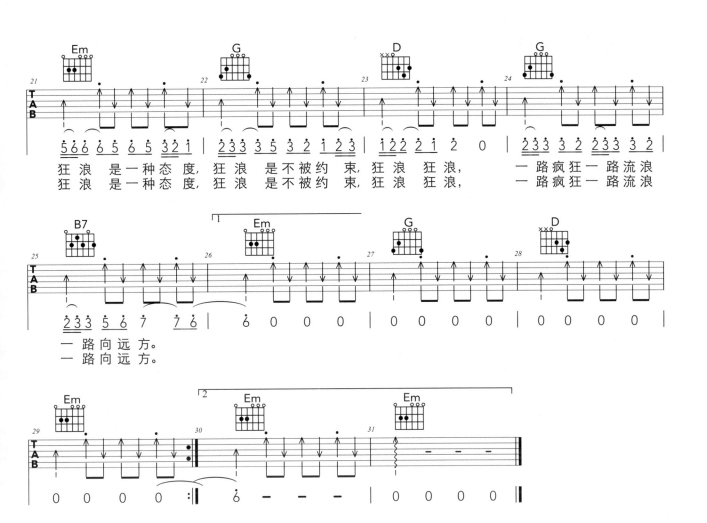

狂浪 是一种态度, 狂浪 是不被约束, 狂浪 狂浪, 一路疯狂一路流浪
狂浪 是一种态度, 狂浪 是不被约束, 狂浪 狂浪, 一路疯狂一路流浪

一路向远方。
一路向远方。

老男孩

1=C 4/4 词：王太利 曲：大桥卓弥

正版注册本书配套App
观看示范演奏以及音乐伴奏

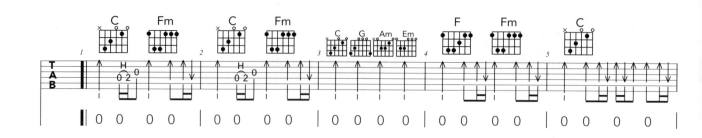

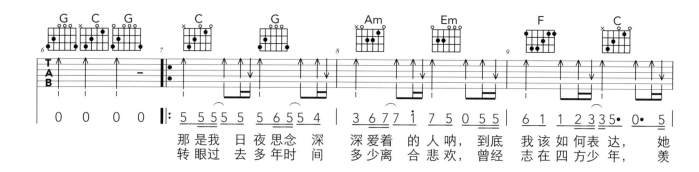

那 是 我 日夜思念 深　深爱着 的 人呐，到底 我该如何表达，　她
转 眼过 去多年时 间　多少离 合悲欢，曾经 志在四方少 年，　羡

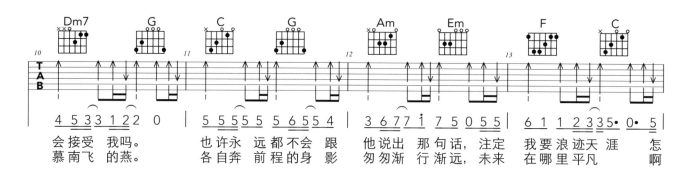

会 接受 我吗。　也许永 远都不会 跟　他说出 那句话，注定 我要浪迹天 涯　怎
慕 南飞 的 燕。　各自奔 前程的身 影　匆匆渐 行渐远，未来 在哪里平 凡　啊

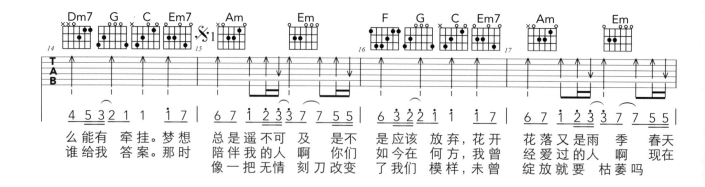

么 能有 牵挂。梦想 总是遥不可 及 是不 是应该 放弃，花开 花落又是雨 季 春天
谁 给我 答案。那时 陪伴我的人 啊 你们 如今在 何方，我曾 经爱过的人 啊 现在
　 　　 　　 像一把无情 刻刀改变 了我们 模样，未曾 绽放就要 枯萎吗

认准正版：本教程配正版注册码 注册 App 获得配套视频以及音频

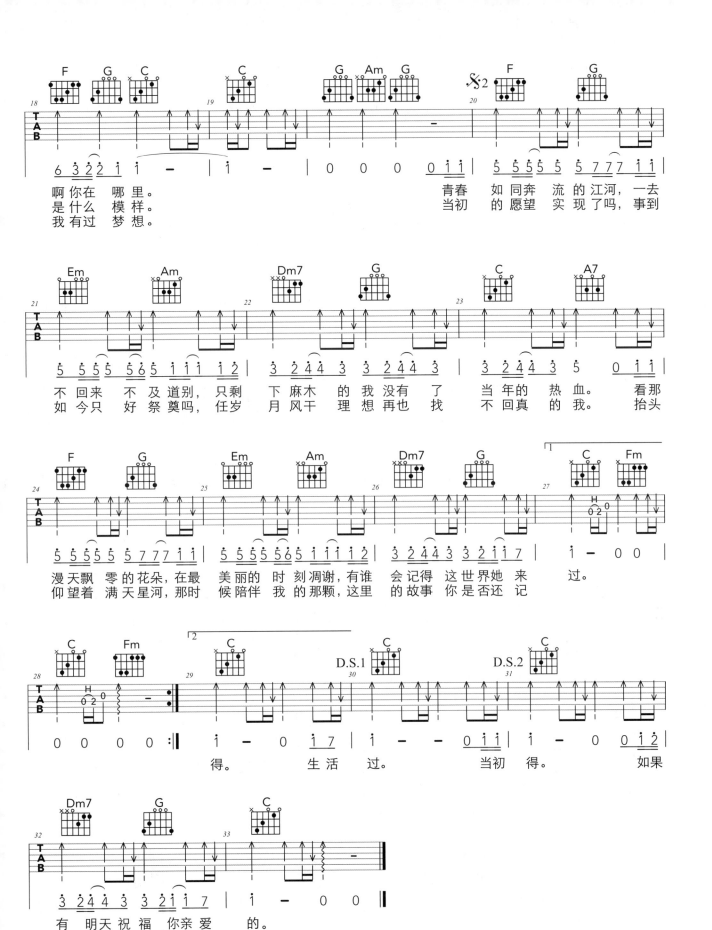

啊 你在 哪里。
是什么 模样。
我 有过 梦想。

青春 如同奔流的江河，一去
当初 的愿望 实现了吗，事到

不 回来 不及道别，只剩 下麻木的 我没有了 当年的 热血。 看那
如 今只 好祭奠吗，任岁 月风干 理想再也 找 不回真 的我。 抬头

漫天飘 零的花朵，在最 美丽的 时刻凋谢，有谁 会记得 这世界她 来 过。
仰望着 满天星河，那时 候陪伴 我的那颗，这里 的故事 你是否还 记

得。 生活 过。 当初 得。 如果

有 明天祝福 你亲爱 的。

芒种

弹唱曲集　1=#G 选用 G 调和弦 变调夹 Capo=1　4/4　词：假寐，米卡兽 曲：殇小谨

正版注册本书配套App
观看示范演奏以及音乐伴奏

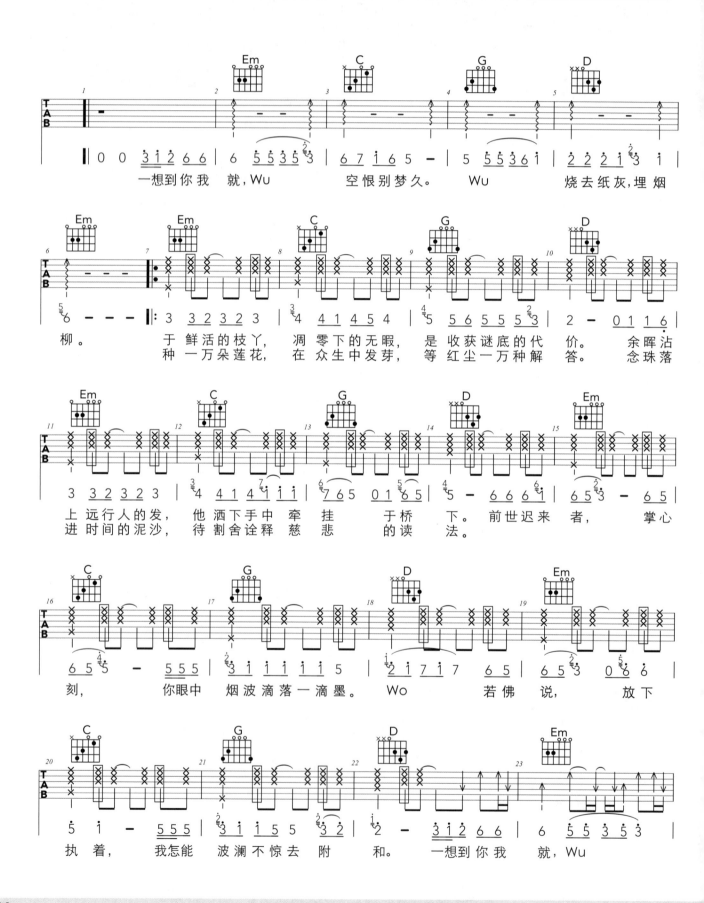

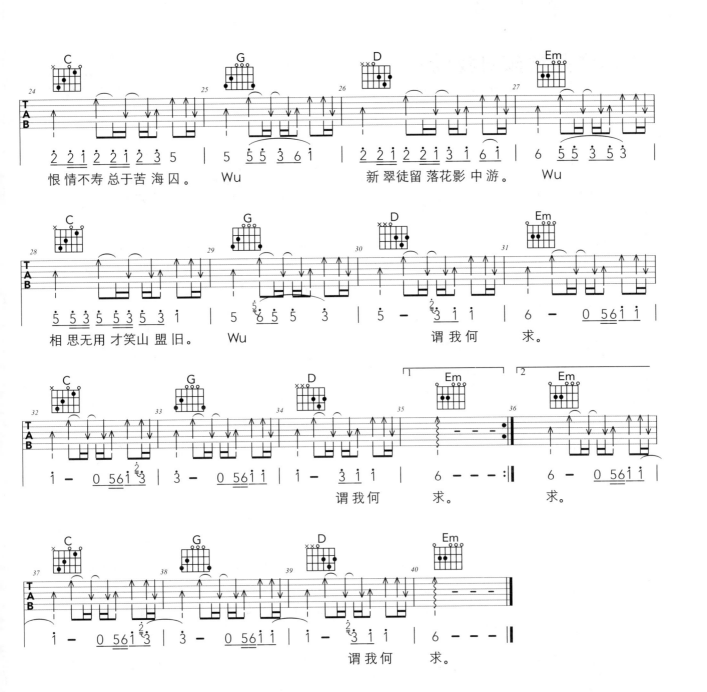

那女孩对我说

正版注册本书配套App
观看示范演奏以及音乐伴奏

♫弹唱曲集　1=C　4/4　词：易家扬　曲：李偲菘

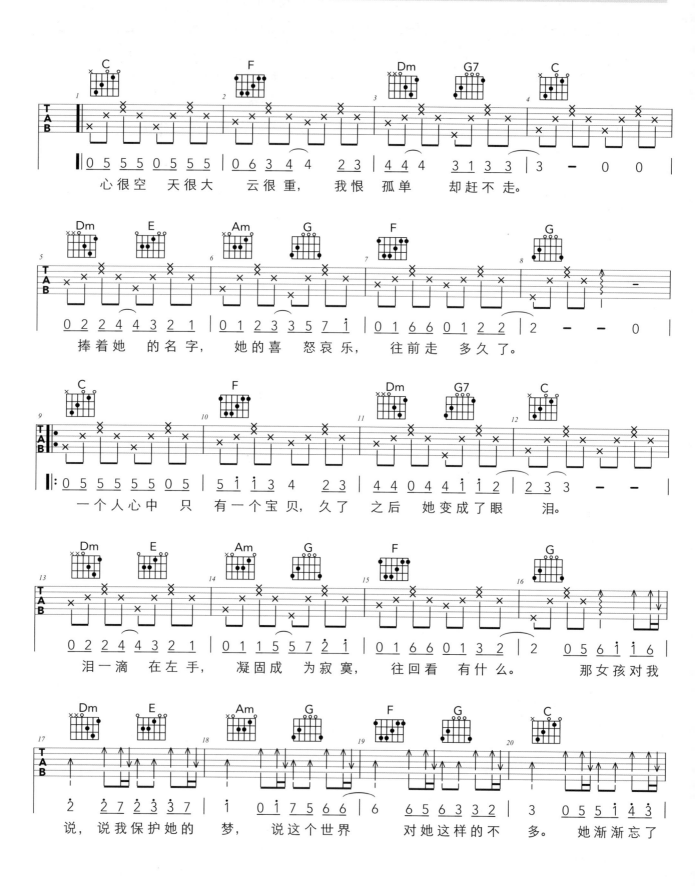

认准正版：本教程配正版注册码 注册 App 获得配套视频以及音频

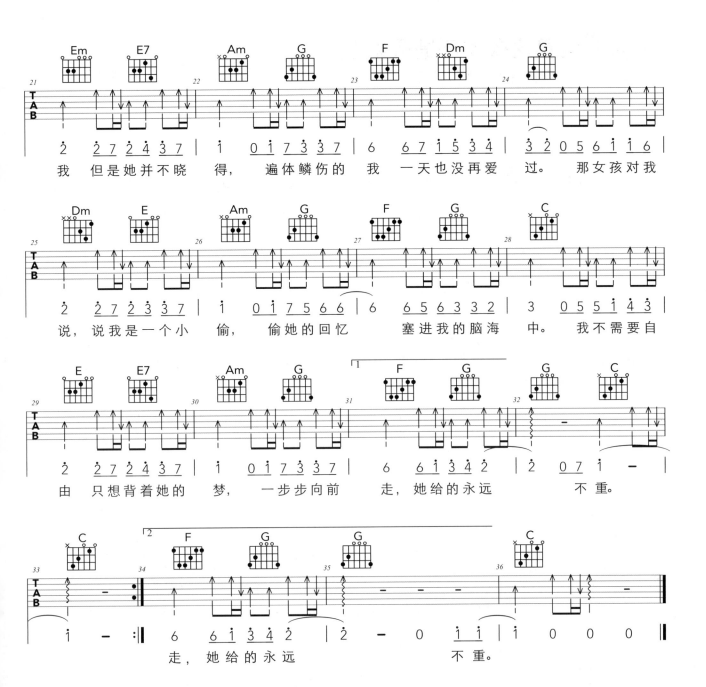

我 但是她并不晓 得, 遍体鳞伤的 我 一天也没再爱 过。 那女孩对我

说, 说我是一个小 偷, 偷她的回忆 塞进我的脑海 中。 我不需要自

由 只想背着她的 梦, 一步步向前 走, 她给的永远 不重。

走, 她给的永远 不重。

世界这么大还是遇见你

♫弹唱曲集 1=D 选用 C 调和弦 变调夹 Capo=2 4/4 词：程响 曲：Htet Aung Lwin

正版注册本书配套App
观看示范演奏以及音乐伴奏

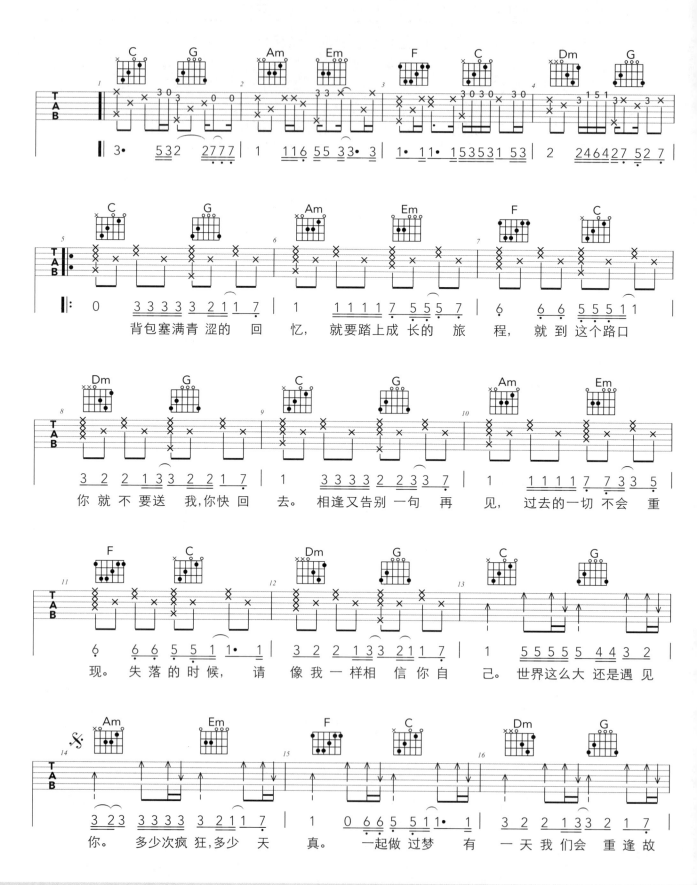

认准正版：本教程配正版注册码 注册 App 获得配套视频以及音频

里。 世界这么大 还是遇 见 你， 一起走过许 多个 四 季。 天 南 地北 别 忘

记， 我们之间的 情 谊。

世界这么大 还是遇见 谊。

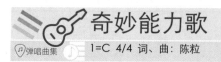

奇妙能力歌

1=C 4/4　词、曲：陈粒

正版注册本书配套App
观看示范演奏以及音乐伴奏

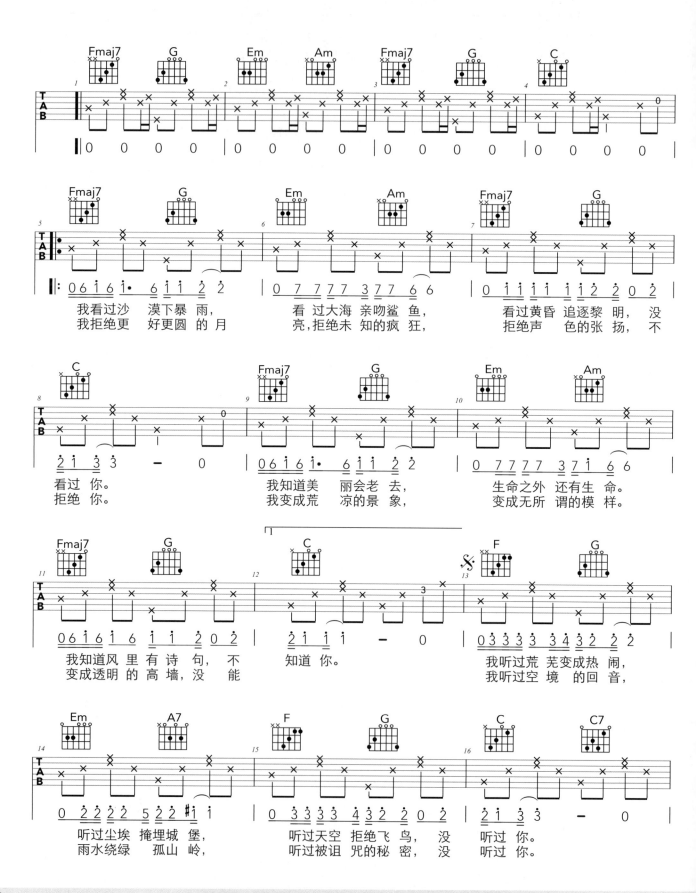

认准正版：本教程配正版注册码 注册 App 获得配套视频以及音频

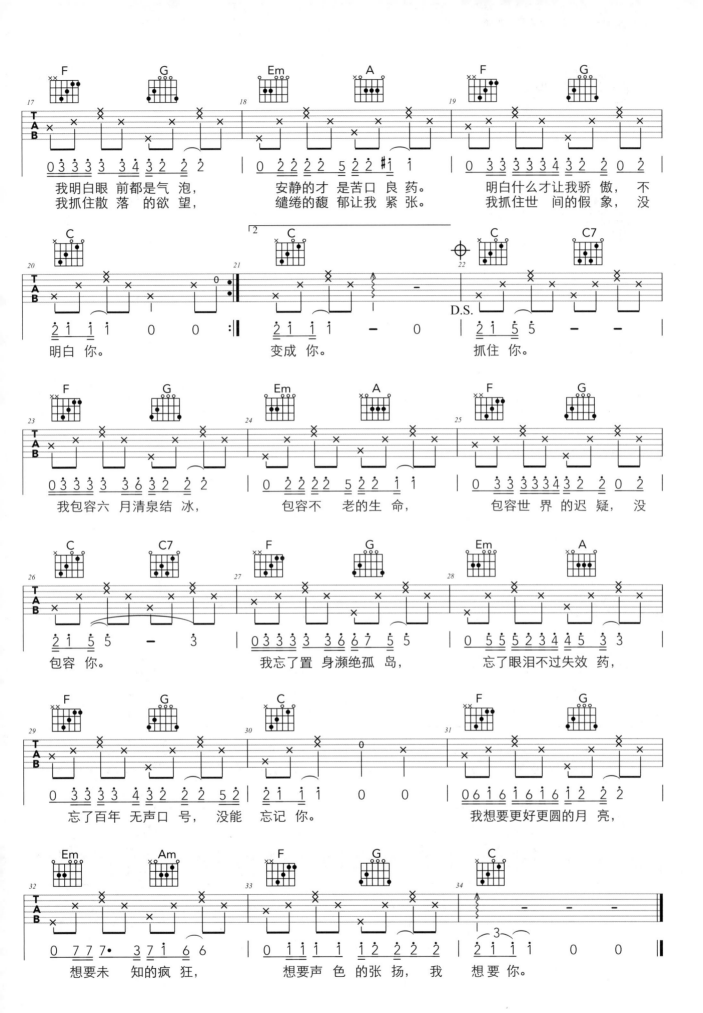

她说

正版注册本书配套App
观看示范演奏以及音乐伴奏

弹唱曲集　1=C 4/4 词：孙燕姿 曲：林俊杰

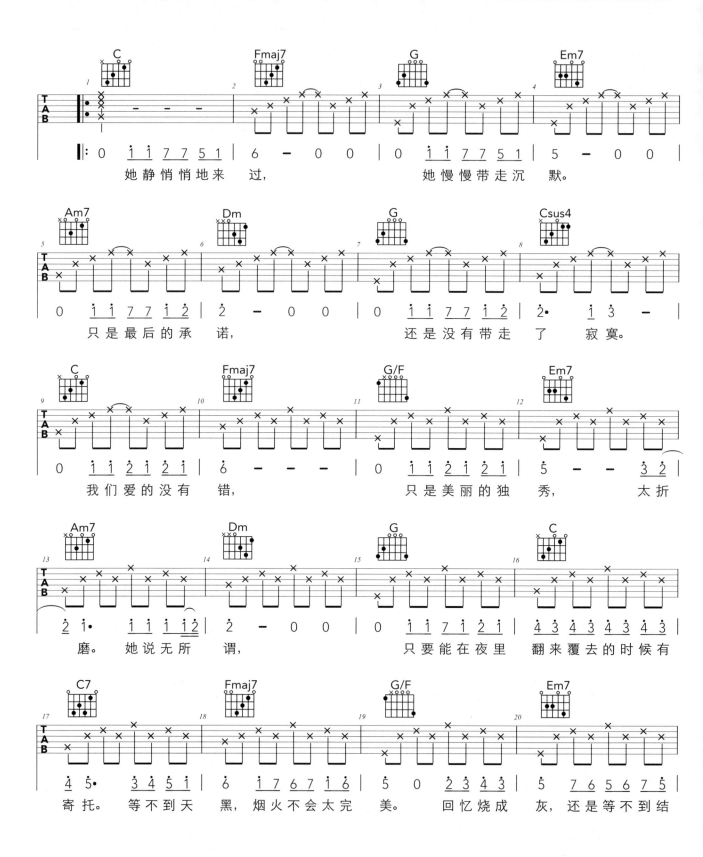

认准正版：本教程配正版注册码 注册 App 获得配套视频以及音频

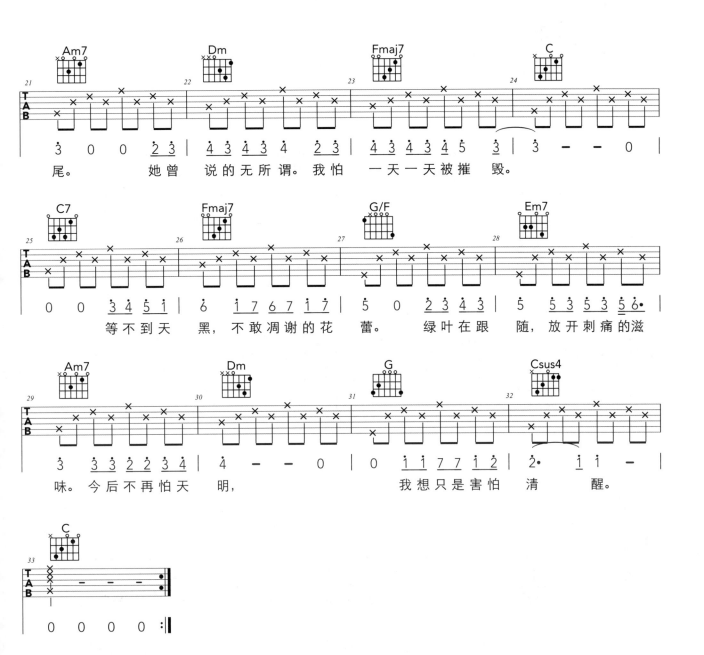

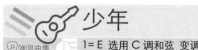

少年

正版注册本书配套App
观看示范演奏以及音乐伴奏

弹唱曲集　1=E 选用 C 调和弦 变调夹 Capo=4　4/4 词、曲：梦然

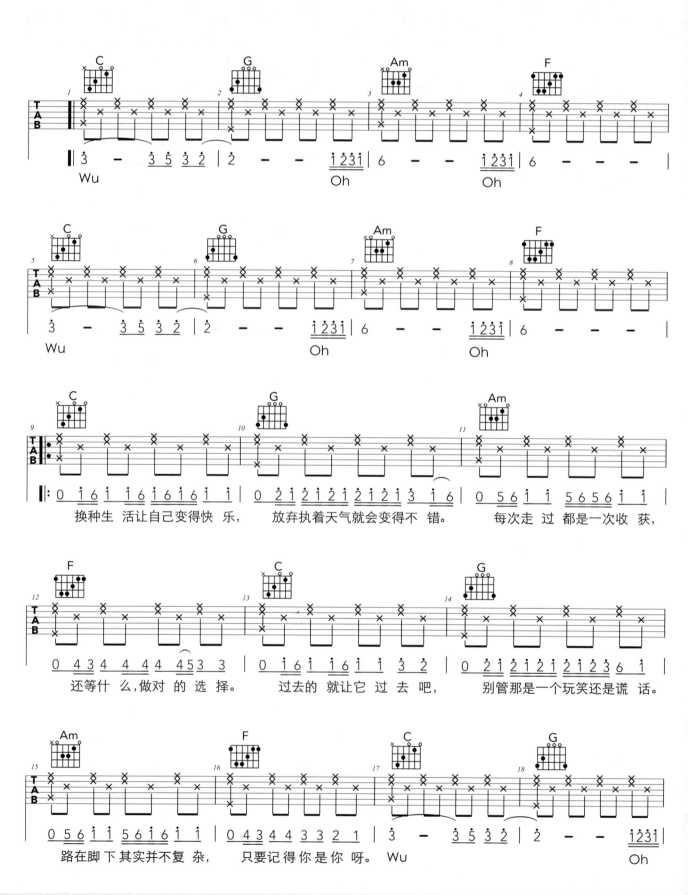

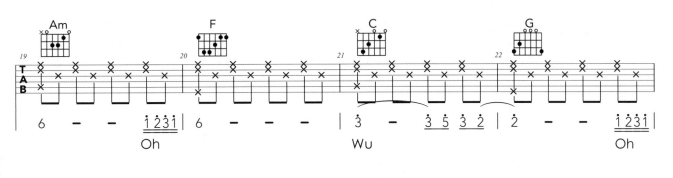

6 — — 1̇231̇ | 6 — — — | 3̇ — 3̇53̇2̇ | 2̇ — — 1̇231̇ |
Oh　　　　　　　　　　Wu　　　　　　　　　Oh

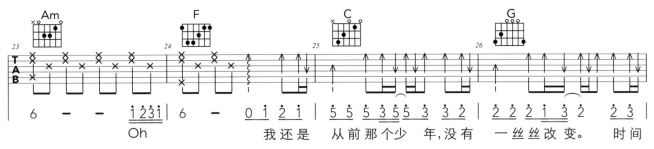

6 — — 1̇231̇ | 6 — 0 1̇ 2̇ 1̇ | 5̇ 5̇ 5̇ 3̇5̇5̇ 3̇ 3̇2̇ | 2̇ 2̇ 2̇ 1̇ 3̇ 2̇ 2̇3̇ |
Oh　　　　　　我还是　从前那个少　年,没有　一丝丝改　变。　时间

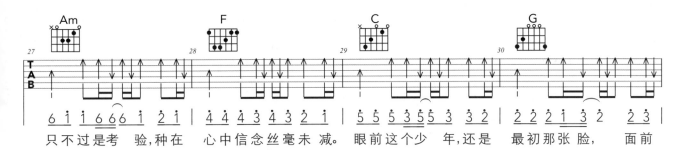

6̇ 1̇ 1̇ 6 6 6 1̇ 2̇ 1̇ | 4 4 4 3 4 3 2 1 | 5̇ 5̇ 5̇ 3̇5̇5̇ 3̇ 3̇2̇ | 2̇ 2̇ 2̇ 1̇ 3̇ 2̇ 2̇3̇ |
只不过是考　验,种在　心中信念丝毫未　减。眼前这个少　年,还是　最初那张　脸,　面前

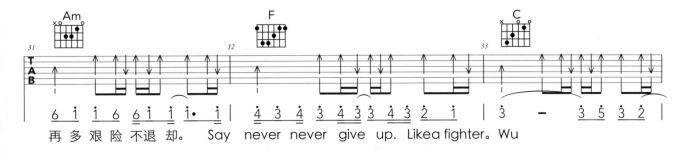

6̇ 1̇ 1̇ 6 6̇ 1̇ 1̇ 1̇·1̇ | 4 3 4 3 4 3 3 4 3 2 1 | 3̇ — 3̇53̇2̇ |
再多艰险不退　却。Say never never give up. Like a fighter。Wu

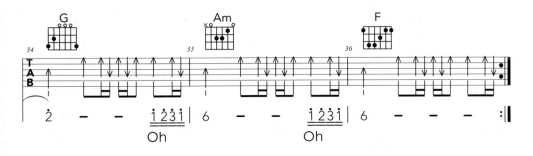

2̇ — — 1̇231̇ | 6 — — 1̇231̇ | 6 — — — :‖
　Oh　　　　　　　Oh

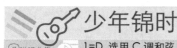

少年锦时

正版注册本书配套App
观看示范演奏以及音乐伴奏

弹唱曲集　　　1=D 选用 C 调和弦 变调夹 Capo=2　4/4　词、曲：赵雷

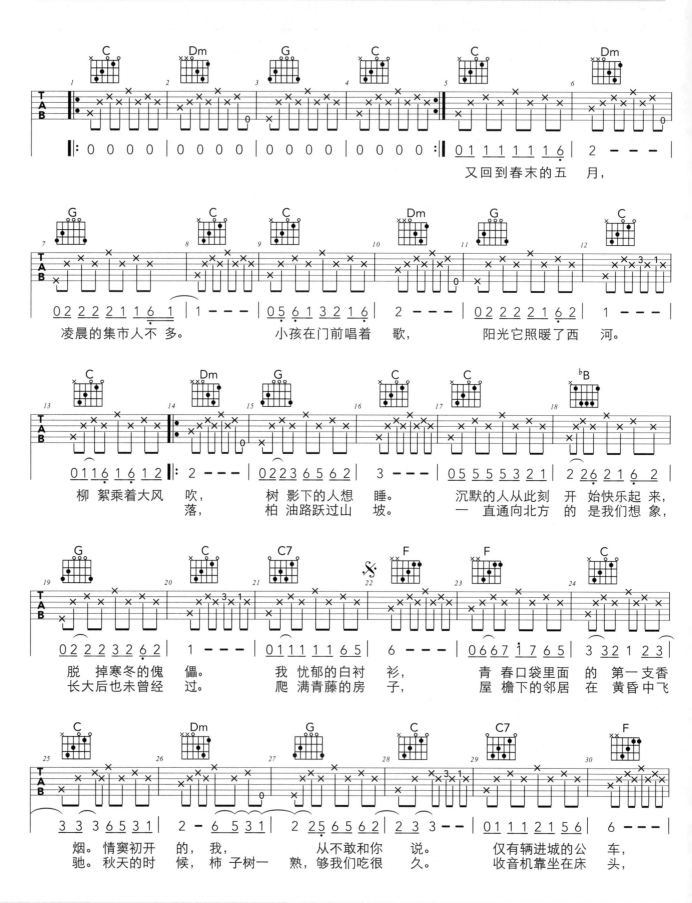

又回到春末的五　月，

凌晨的集市人不 多。　小孩在门前唱着 歌，　阳光它照暖了西 河。

柳 絮乘着大风 吹，　树 影下的人想 睡。　沉默的人从此刻 开 始快乐起 来，

落，　柏 油路跃过山 坡。　一 直通向北方 的 是我们想 象，

脱 掉寒冬的傀 儡。　我 忧郁的白衬 衫，　青 春口袋里面 的 第一支香

长大后也未曾经 过。　爬 满青藤的房 子，　屋 檐下的邻居 在 黄昏中飞

烟。情窦初开 的 我，　从不敢和你 说。　仅有辆进城的公 车，

驰。秋天的时 候，柿 子树一 熟，够我们吃很 久。　收音机靠坐在床 头，

认准正版：本教程配正版注册码 注册 App 获得配套视频以及音频

还没有咖啡馆和奢侈品商店。晴朗蓝天下，昂头的笑脸，爱很简单。
贪玩的少年抱着漫画书不放手。陪我入睡的，是月亮的忧愁，和装满幻

钟声敲响了日梦的枕头。沾满口水的枕头。

喔......喔......我忧郁的白衬

爱很简单。爱很简单。爱很简单。

爱很简单。

年少有为

1=♭B　选用 G 调和弦　变调夹 Capo=3　4/4　词、曲：李荣浩

正版注册本书配套App
观看示范演奏以及音乐伴奏

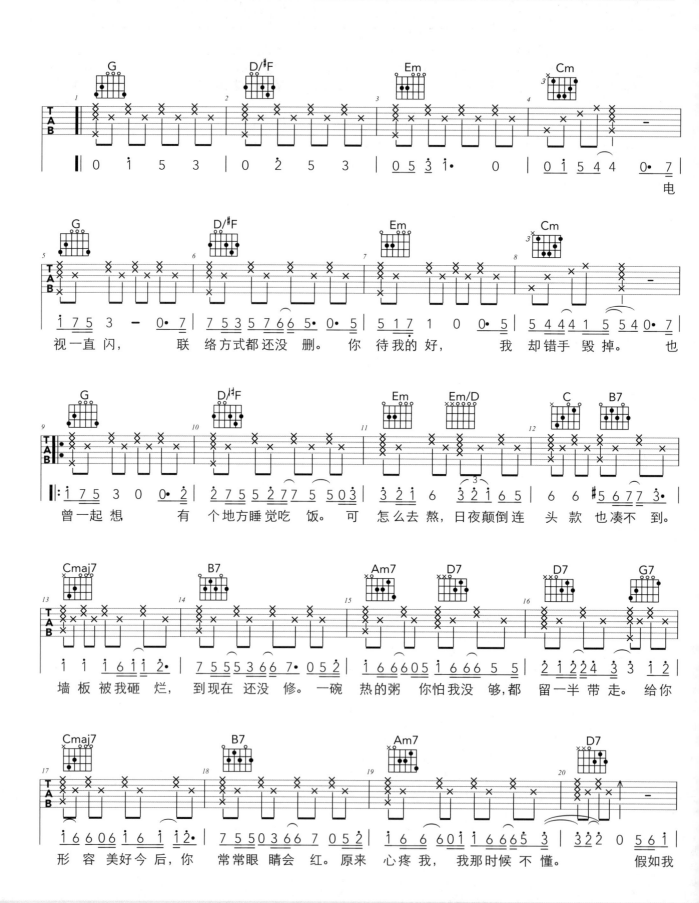

认准正版：本教程配正版注册码 注册 App 获得配套视频以及音频

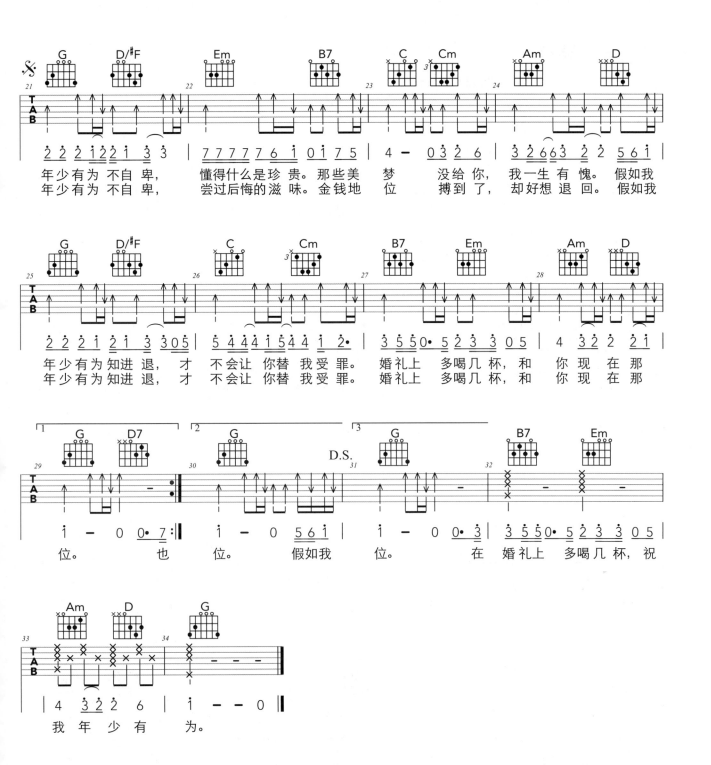

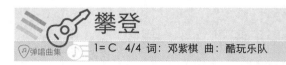

攀登

正版注册本书配套App
观看示范演奏以及音乐伴奏

弹唱曲集 1=C 4/4 词：邓紫棋 曲：酷玩乐队

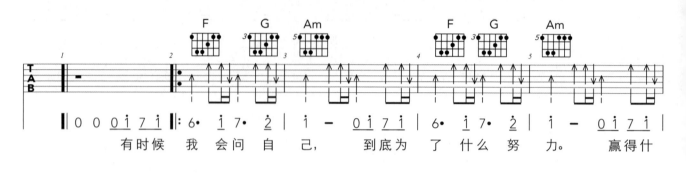

有时候 我 会问自己， 到底为 了 什么 努 力。 赢得什

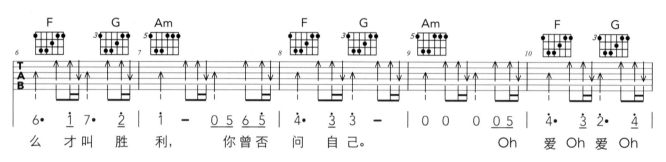

么 才叫 胜利， 你曾否 问 自己。 Oh 爱 Oh 爱 Oh

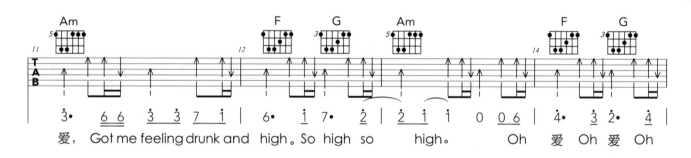

爱， Got me feeling drunk and high. So high so high。 Oh 爱 Oh 爱 Oh

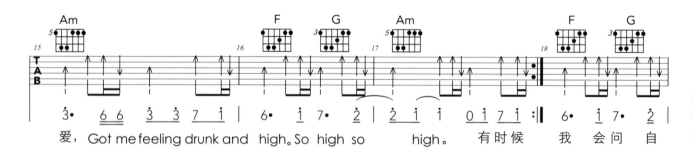

爱，Got me feeling drunk and high. So high so high。 有时候 我 会问 自

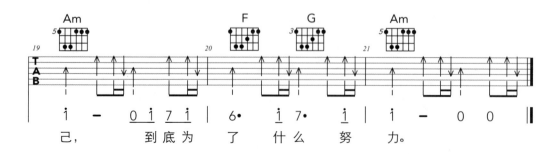

己， 到底为 了 什么 努 力。

认准正版：本教程配正版注册码 注册App 获得配套视频以及音频

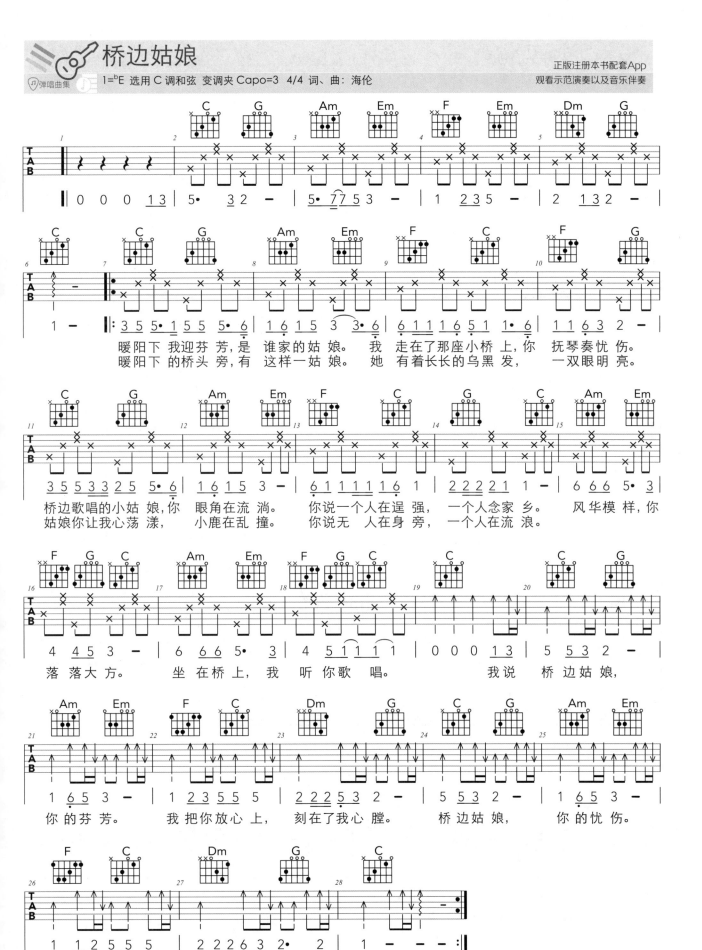

桥边姑娘

1=♭E 选用 C 调和弦 变调夹 Capo=3 4/4 词、曲：海伦

弹唱曲集

暖阳下 我迎芬 芳，是 谁家的姑 娘。我 走在了那座小桥上，你 抚琴奏忧 伤。
暖阳下 的桥头 旁，有 这样一姑 娘。她 有着长长的乌黑 发， 一双眼明 亮。

桥边歌唱的小姑 娘，你 眼角在流 淌。 你说一个人在逞 强， 一个人念家 乡。 风华模样，你
姑娘你让我心荡 漾， 小鹿在乱 撞。 你说无 人在身 旁， 一个人在流 浪。

落 落大方。 坐在桥上，我 听你歌 唱。 我说 桥边姑 娘，

你的芬 芳。 我 把你放心 上， 刻在了我心 膛。 桥边姑 娘， 你的忧 伤。

我 把你放心 房， 不想让你流 浪。 嗯。 嗯。

沙漠骆驼

正版注册本书配套App
观看示范演奏以及音乐伴奏

1=C 4/4 词、曲：展展与罗罗

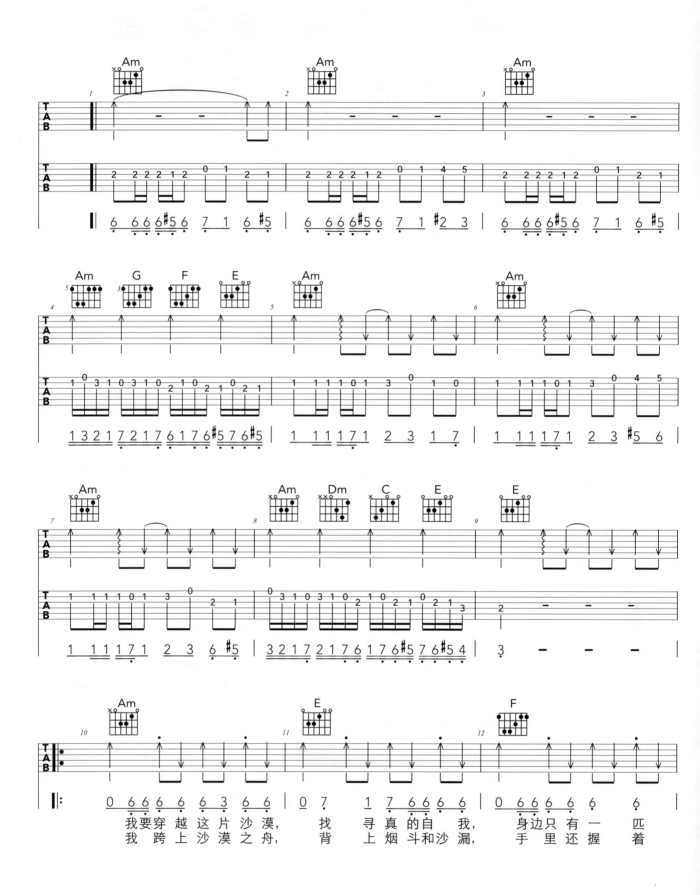

认准正版：本教程配正版注册码 注册 App 获得配套视频以及音频

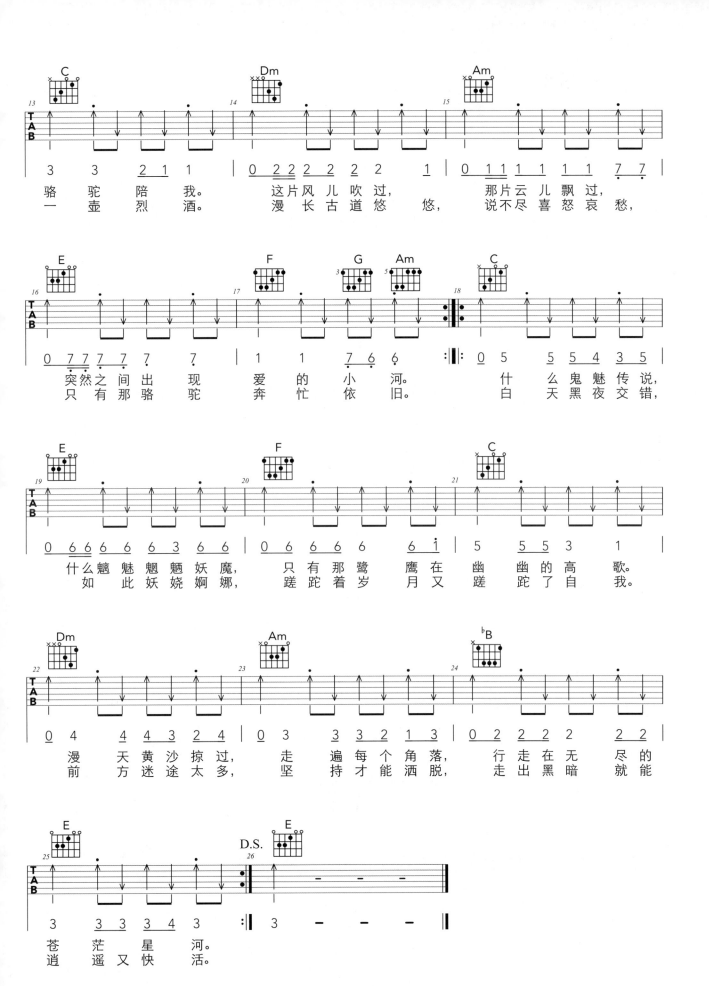

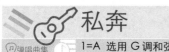

私奔

正版注册本书配套App
观看示范演奏以及音乐伴奏

1=A 选用 G 调和弦 变调夹 Capo=2 4/4 词、曲：郑钧

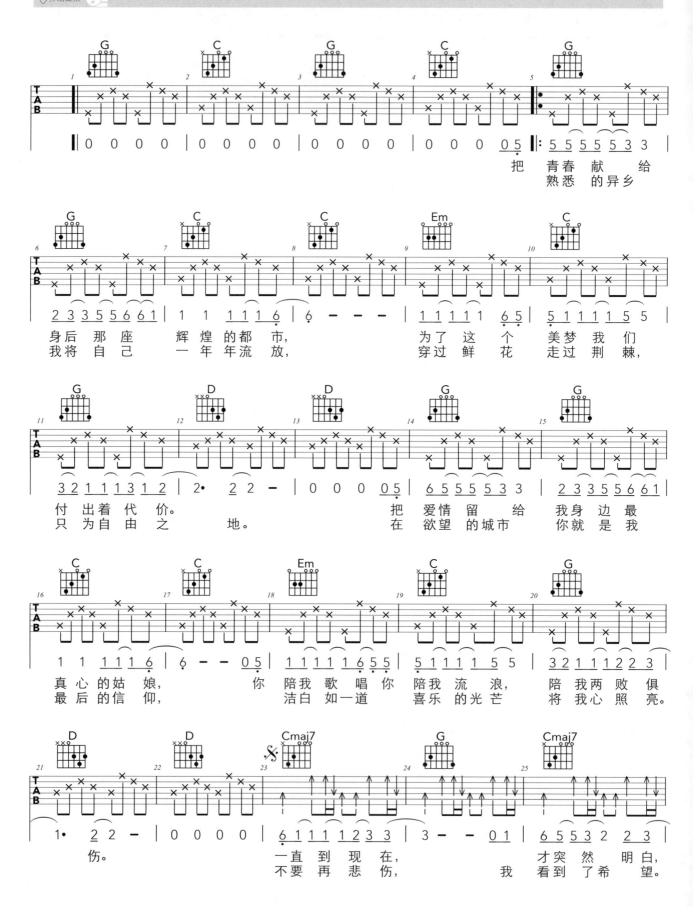

把　青春献　给
熟悉　的异乡

身后 那座 辉煌的都市，
我将 自己 一年年流放，

为了 这个　美梦 我们
穿过 鲜花　走过 荆棘，

付 出着 代 价。
只 为 自由之 地。

把 爱情留 给　我身 边最
在 欲望的城市 你就是 我

真 心的姑 娘，
最 后的信 仰，

你陪我歌唱你陪我流浪
洁白如一道　喜乐的光芒

陪我两败俱
将我心照亮。

伤。

一直到现在，
不要再悲伤，

才突然 明白，
我 看到了希望

认准正版：本教程配正版注册码 注册 App 获得配套视频以及音频

童话

1=G 4/4　词、曲：光良

正版注册本书配套App
观看示范演奏以及音乐伴奏

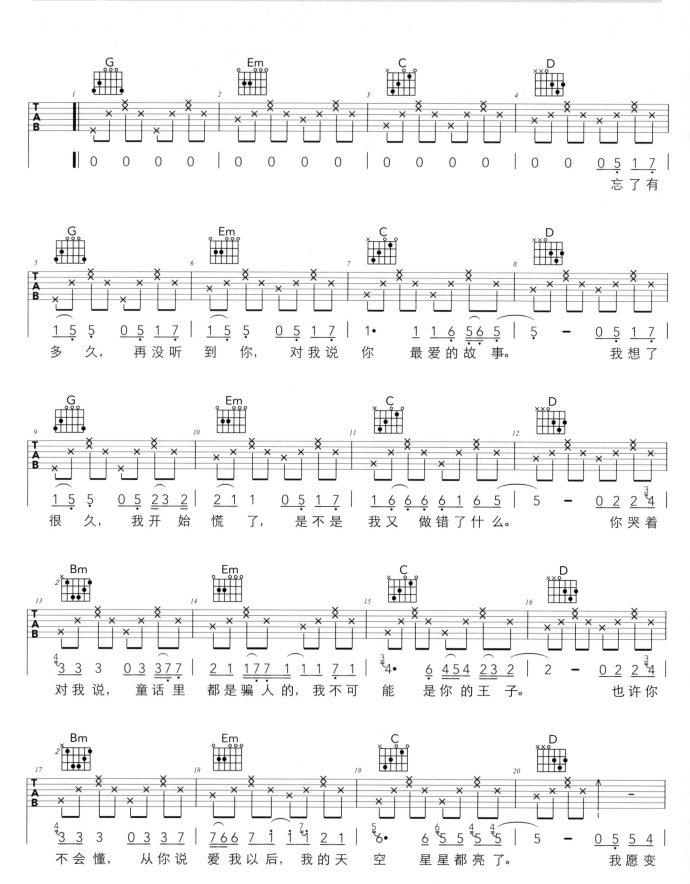

认准正版：本教程配正版注册码 注册 App 获得配套视频以及音频

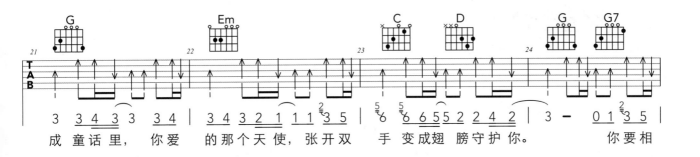

成 童话里， 你爱 的那个天使，张开双 手 变成翅 膀守护你。 你要相

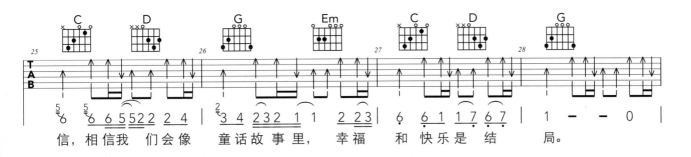

信，相信我 们会像 童话故 事里， 幸福 和快乐是 结 局。

童话镇

1=C 4/4 词：竹君 曲：暗杠

正版注册本书配套App
观看示范演奏以及音乐伴奏

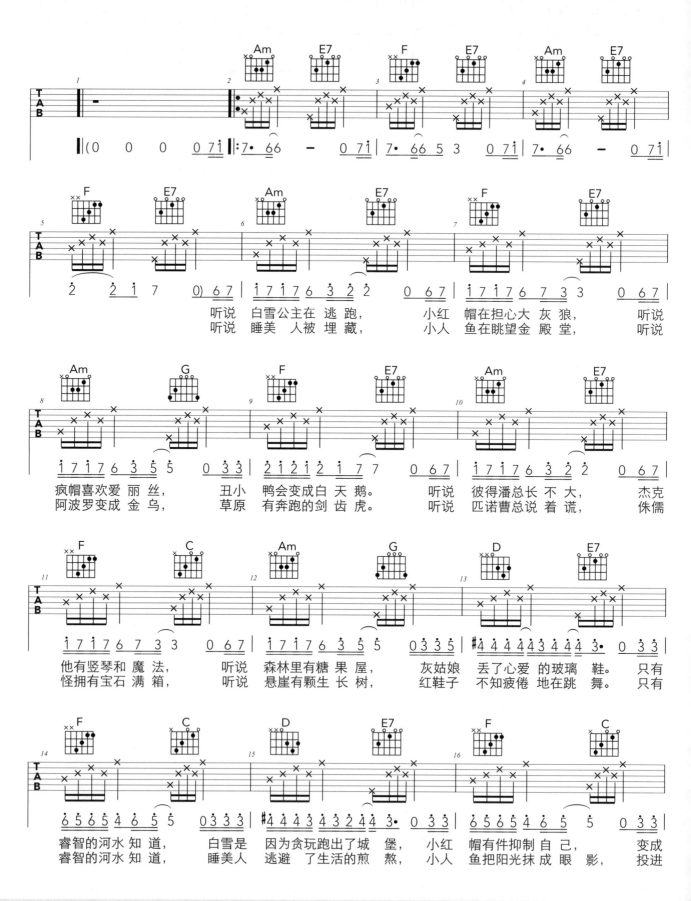

认准正版：本教程配正版注册码 注册 App 获得配套视频以及音频

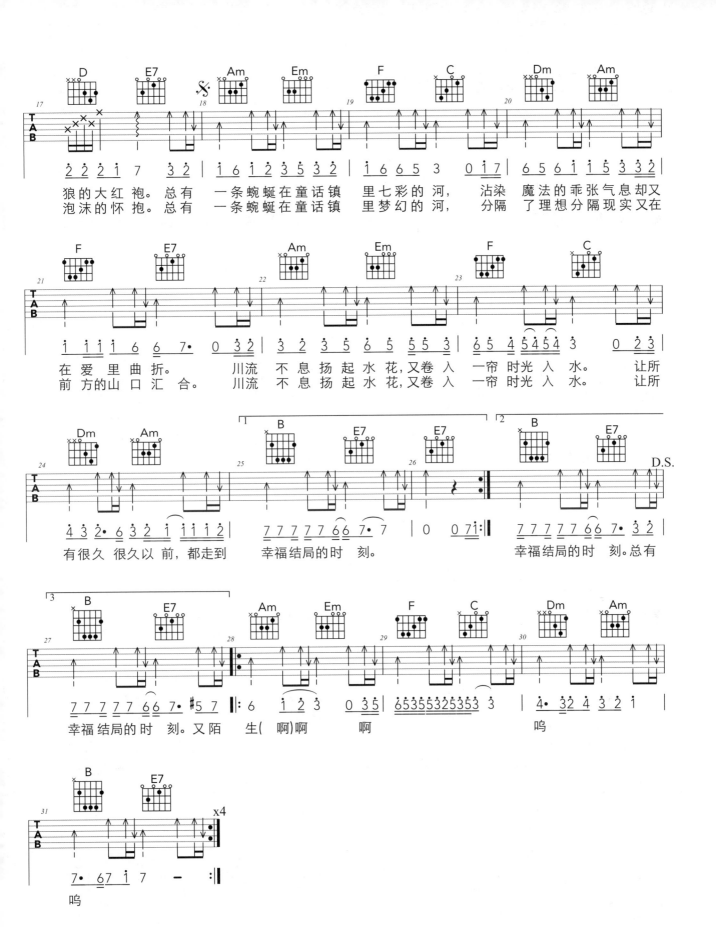

骑上我心爱的小摩托

弹唱曲集 1=C 4/4 词、曲：静 sir

正版注册本书配套App
观看示范演奏以及音乐伴奏

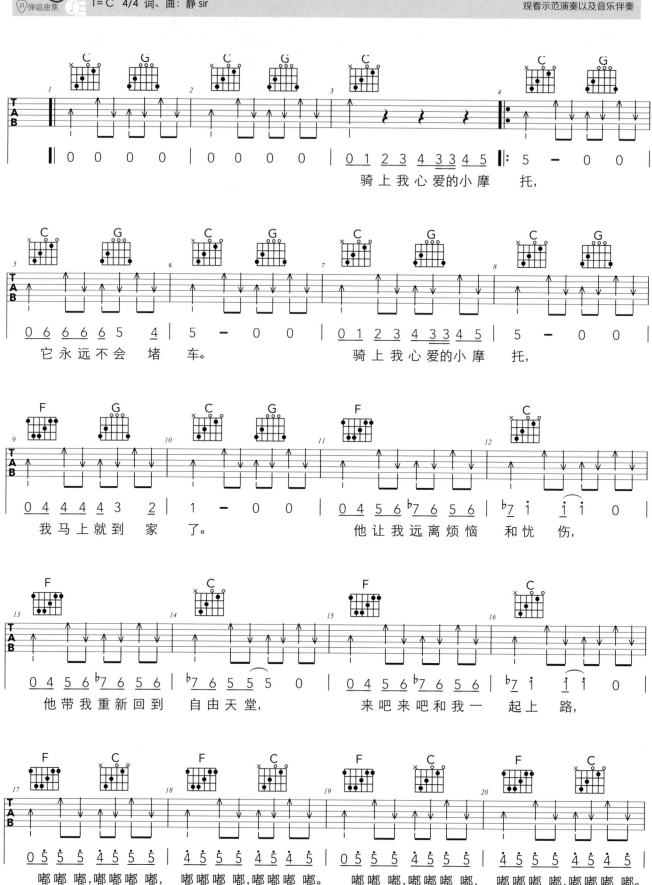

歌词：
骑上我心爱的小摩托，
它永远不会堵车。
骑上我心爱的小摩托，
我马上就到家了。
他让我远离烦恼和忧伤，
他带我重新回到自由天堂，
来吧来吧和我一起上路，
嘟嘟嘟，嘟嘟嘟嘟，嘟嘟嘟嘟，嘟嘟嘟嘟。
嘟嘟嘟嘟，嘟嘟嘟嘟，嘟嘟嘟嘟，嘟嘟嘟嘟。

认准正版：本教程配正版注册码 注册 App 获得配套视频以及音频

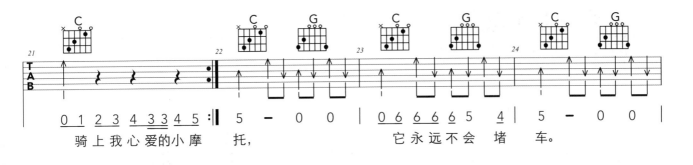

0 1 2 3 4 3 3 3 4 5 : 5 — 0 0 | 0 6 6 6 6 5 4 | 5 — 0 0 |

骑上我心爱的小摩 托, 它永远不会 堵 车。

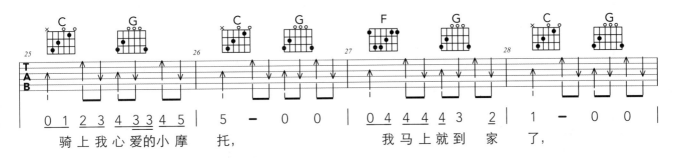

0 1 2 3 4 3 3 3 4 5 | 5 — 0 0 | 0 4 4 4 4 3 2 | 1 — 0 0 |

骑上我心爱的小摩 托, 我马上就到 家 了,

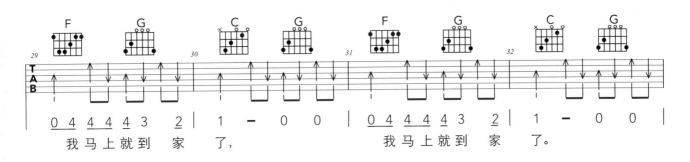

0 4 4 4 4 3 2 | 1 — 0 0 | 0 4 4 4 4 3 2 | 1 — 0 0 |

我马上就到 家 了, 我马上就到 家 了。

0 0 0 0 |

一曲相思

1=G 4/4 词：半阳 曲：可泽

正版注册本书配套App
观看示范演奏以及音乐伴奏

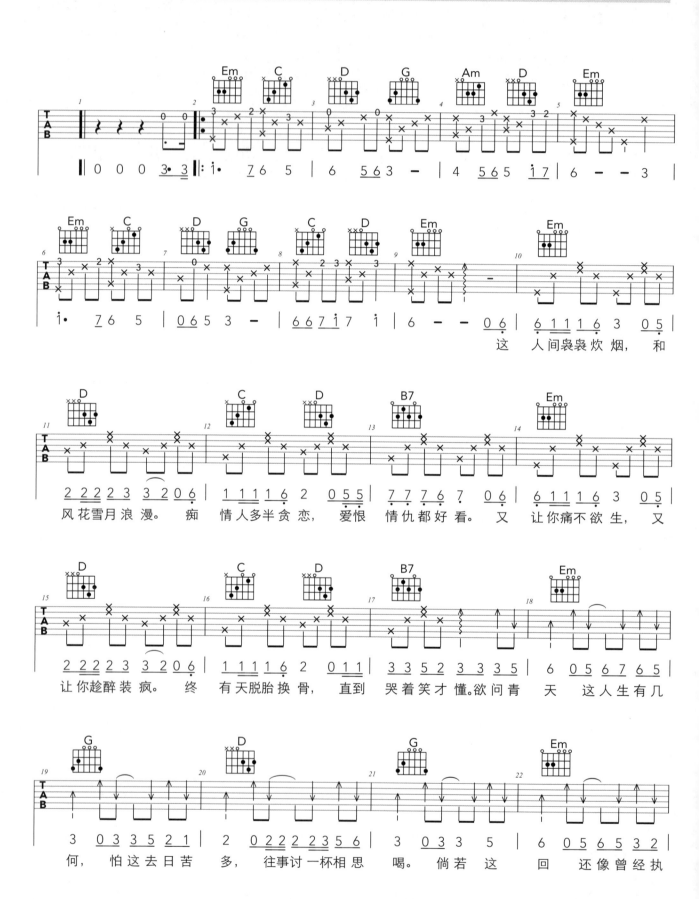

认准正版：本教程配正版注册码 注册 App 获得配套视频以及音频

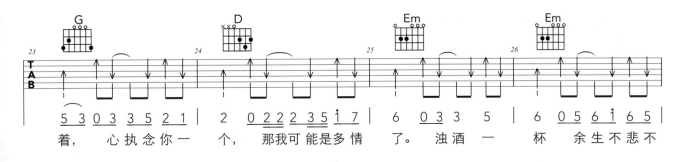

着， 心执念你一 个， 那我可能是多情 了。浊酒一 杯 余生不悲不

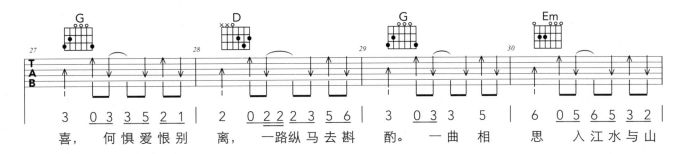

喜， 何惧爱恨别 离， 一路纵马去斟 酌。一曲相 思 入江水与山

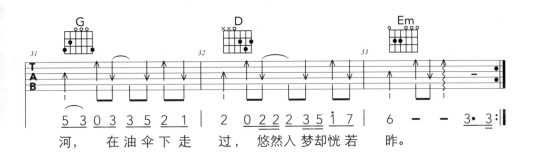

河， 在油伞下走 过， 悠然入梦却恍若 昨。

一百万个可能

1=D 选用 C 调和弦 Capo=2 4/4 词：Christine Welch 曲：Skot Suyama

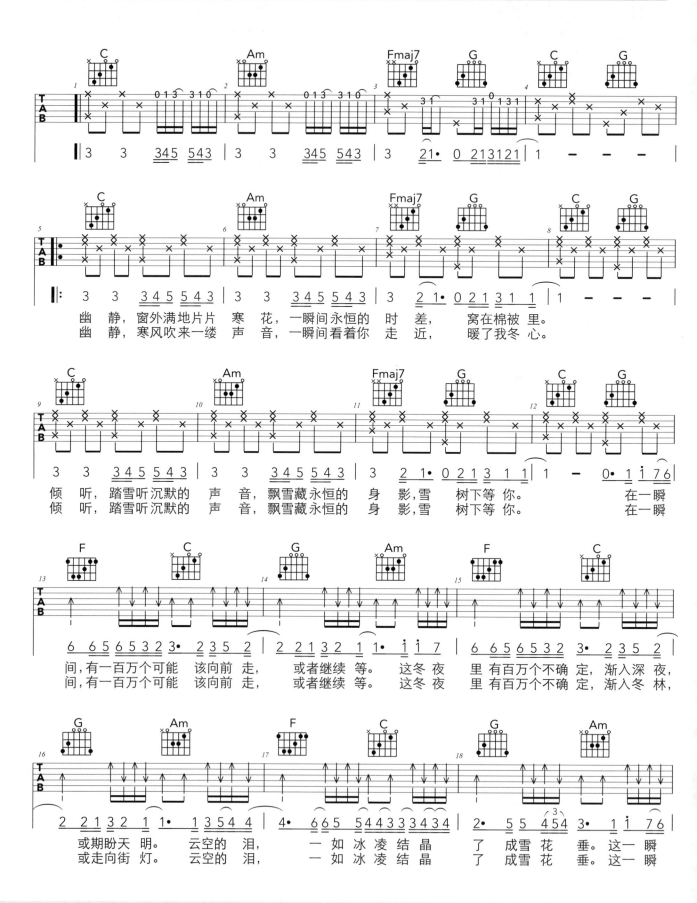

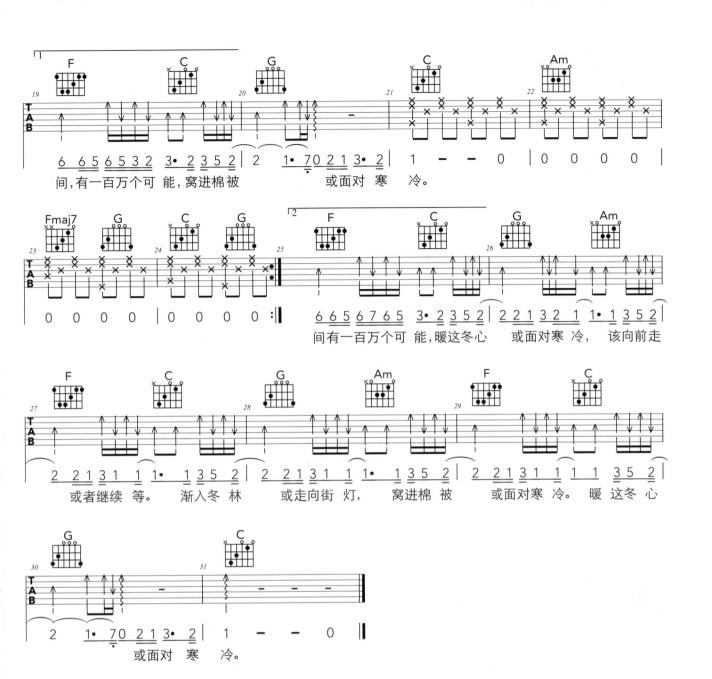

下山

正版注册本书配套App
观看示范演奏以及音乐伴奏

1=C　4/4　词、曲：朱斌语

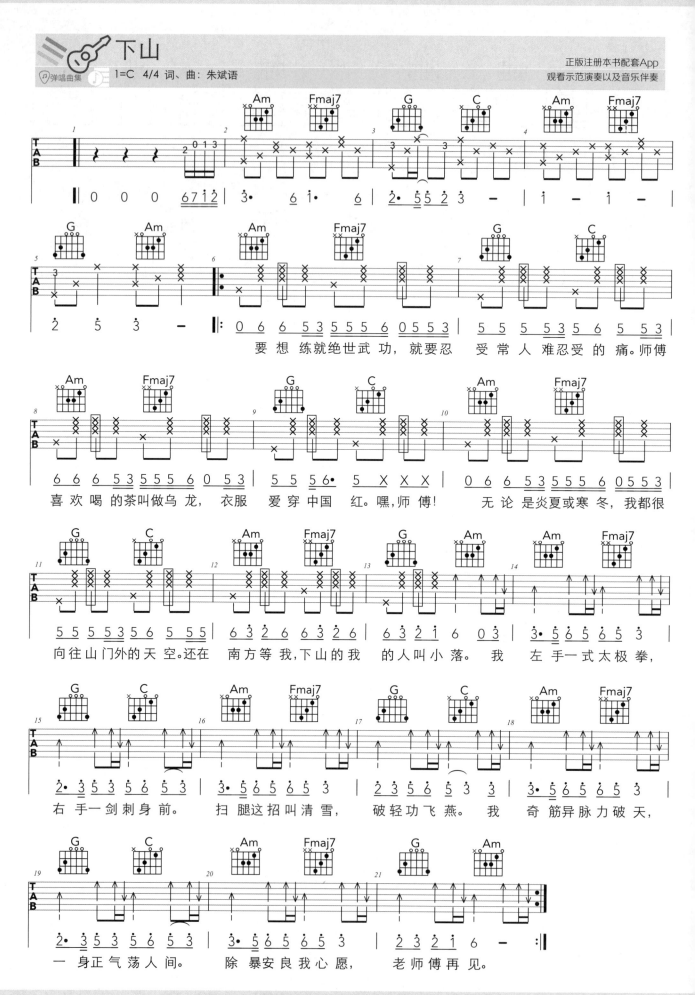

要 想 练就绝世武 功，就要忍 受 常 人 难忍受 的 痛。师傅

喜 欢 喝 的茶叫做乌 龙， 衣服 爱穿 中国 红。嘿,师 傅！ 无 论 是炎夏或寒 冬,我都很

向往山 门外的天 空。还在 南方等我,下山的我 的人叫小 落。 我 左 手一式太极 拳,

右 手一剑刺身前。 扫 腿这招叫清雪, 破轻功飞 燕。 我 奇 筋异脉力破 天,

一 身正气荡人 间。 除 暴安良我心 愿， 老师傅再见。

认准正版：本教程配正版注册码 注册 App 获得配套视频以及音频

小跳蛙

弹唱曲集 1=C 4/4 词：彭钧，李润 曲：彭钧

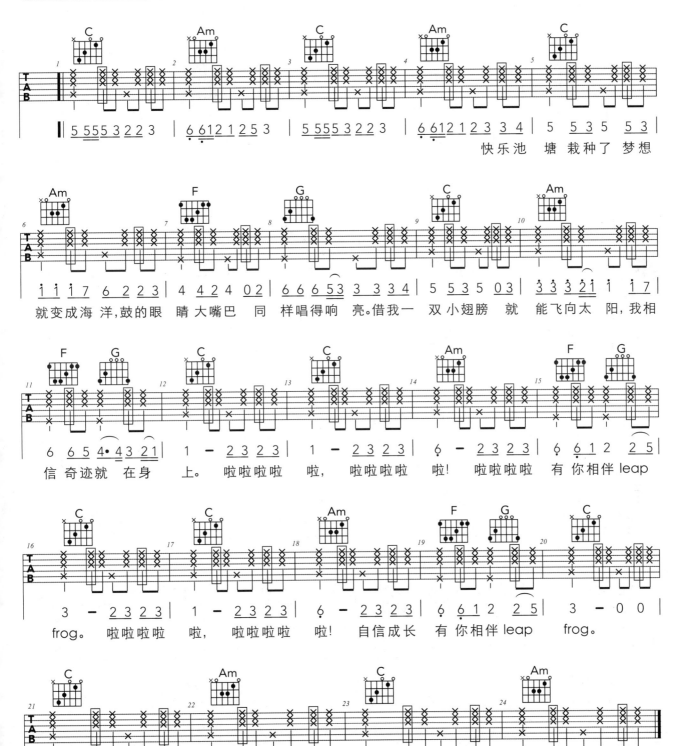

快乐池 塘 栽种了 梦想

就变成海 洋,鼓的眼 睛大嘴巴 同 样唱得响 亮。借我一 双小翅膀 就 能飞向太 阳,我相

信奇迹就 在身 上。啦啦啦啦 啦, 啦啦啦啦 啦! 啦啦啦啦 有 你相伴 leap

frog。啦啦啦啦 啦, 啦啦啦啦 啦! 自信成长 有你相伴 leap frog。

快乐的一只小青 蛙, 哩 leap frog。 快乐的一只小青 蛙, 哩 leap frog。

像我这样的人

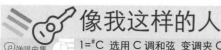

1=♯C　选用 C 调和弦　变调夹 Capo=1　4/4　词、曲：毛不易

正版注册本书配套App
观看示范演奏以及音乐伴奏

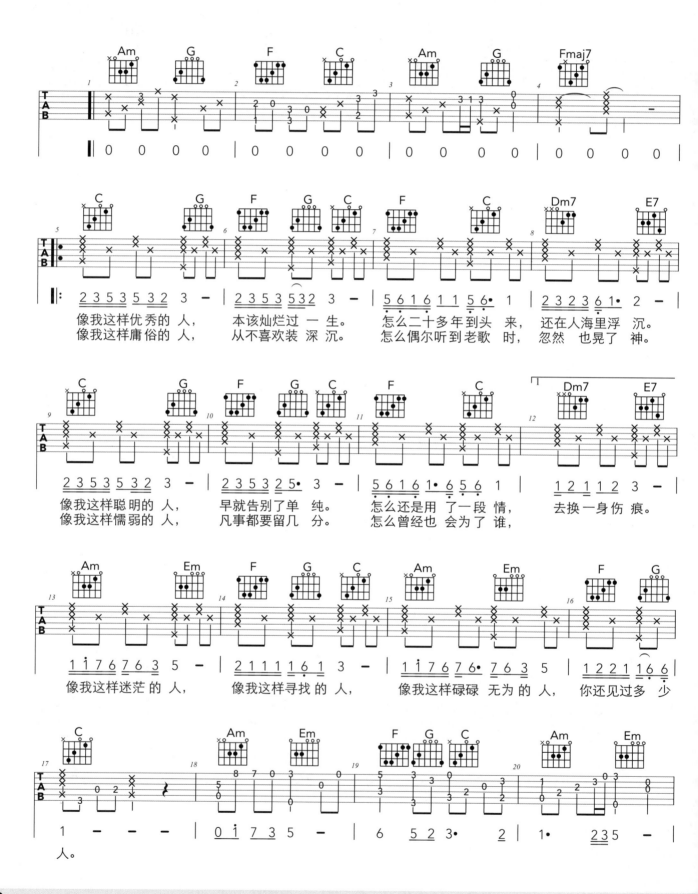

认准正版：本教程配正版注册码 注册 App 获得配套视频以及音频

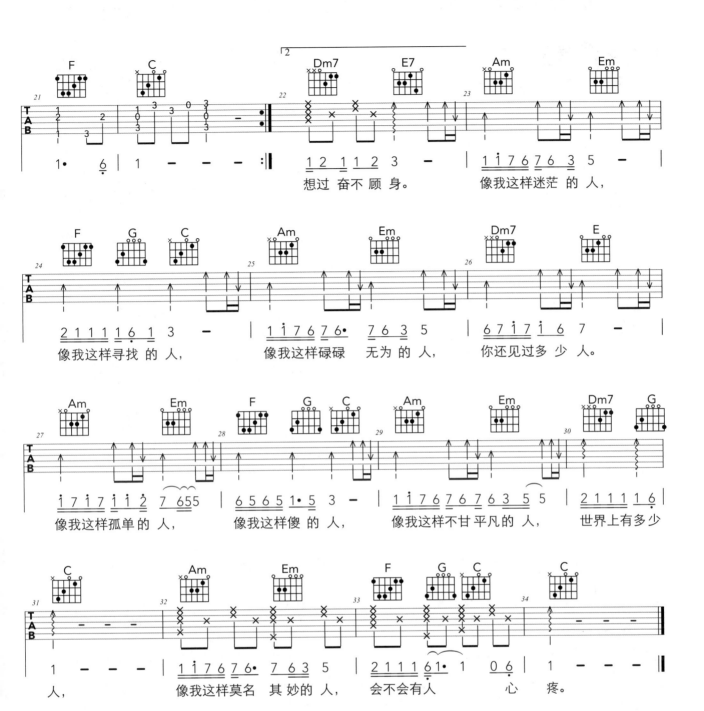

想过 奋不 顾 身。　　像我这样迷茫 的 人，

像我这样寻找 的 人，　　像我这样碌碌 无为 的 人，　　你还见过多 少 人。

像我这样孤单的 人，　　像我这样傻 的 人，　　像我这样不甘平凡的 人，　　世界上有多少

人，　　像我这样莫名 其妙的 人，　　会不会有人　　心 疼。

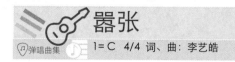

正版注册本书配套App
观看示范演奏以及音乐伴奏

1=C　4/4　词、曲：李艺皓

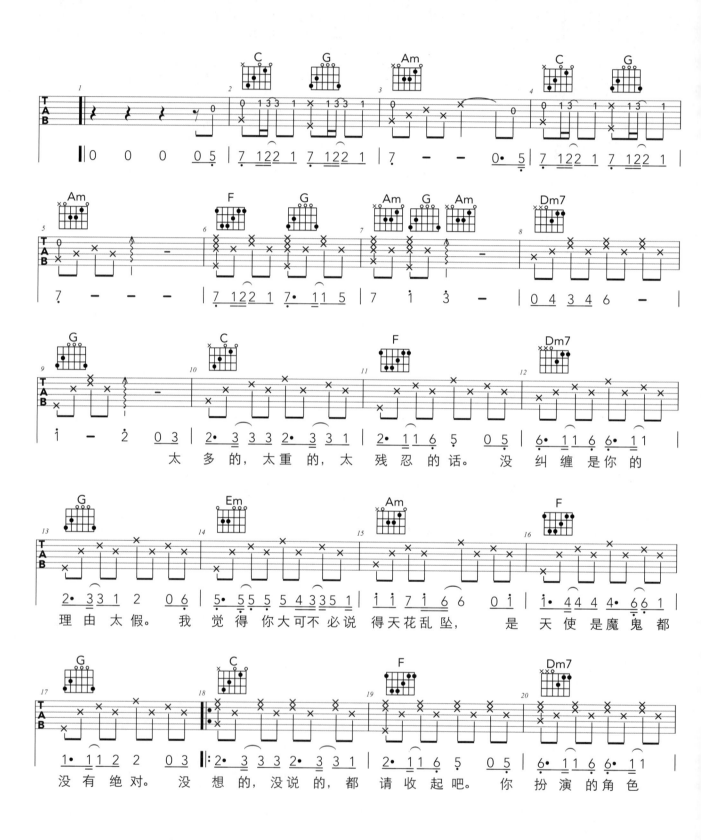

认准正版：本教程配正版注册码 注册 App 获得配套视频以及音频

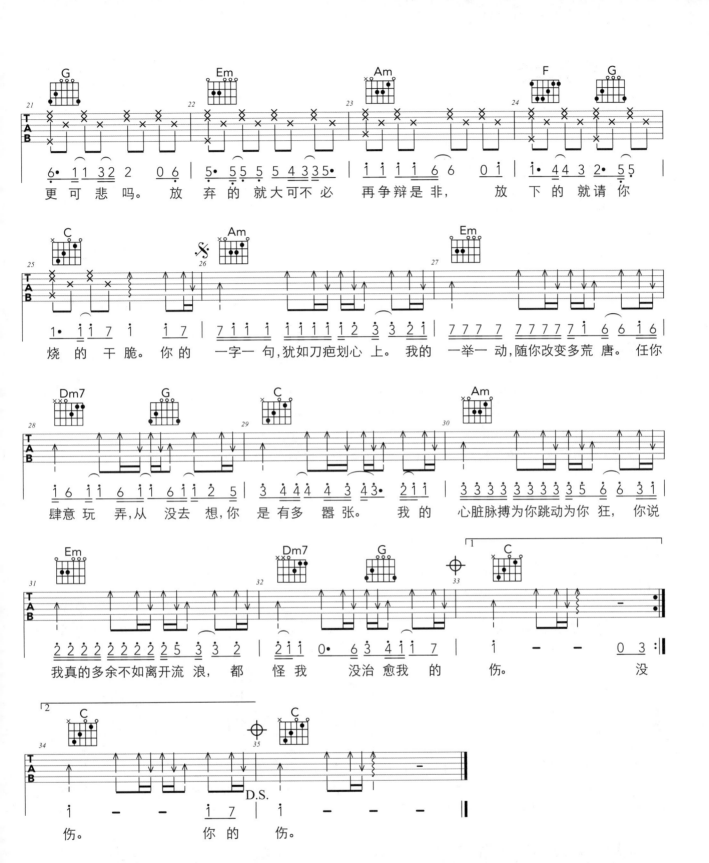

小幸运

1=F 选用 C 调和弦 变调夹 Capo=5 4/4 词：徐世珍、吴辉福 曲：张逸帆

正版注册本书配套App
观看示范演奏以及音乐伴奏

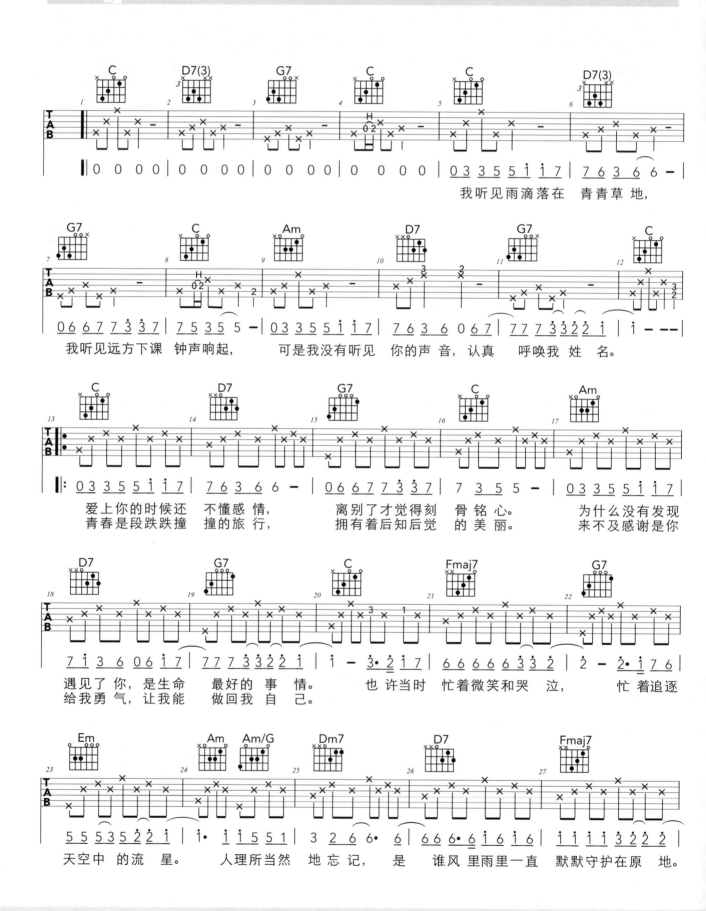

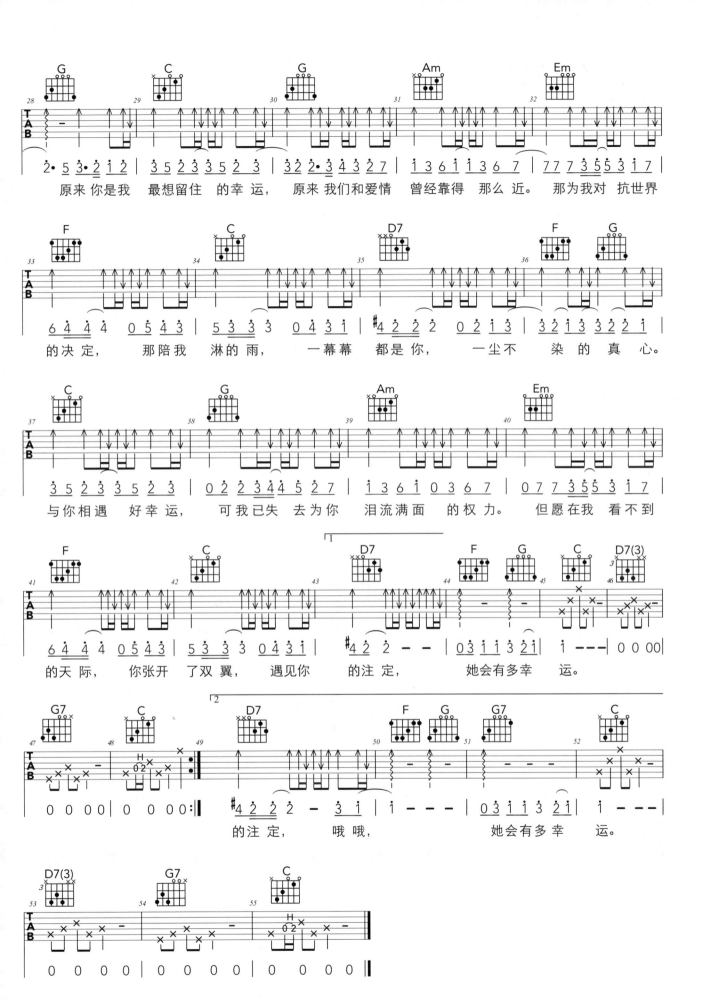

斑马斑马

正版注册本书配套App
观看示范演奏以及音乐伴奏

弹唱曲集　1=G 4/4 词、曲：宋冬野

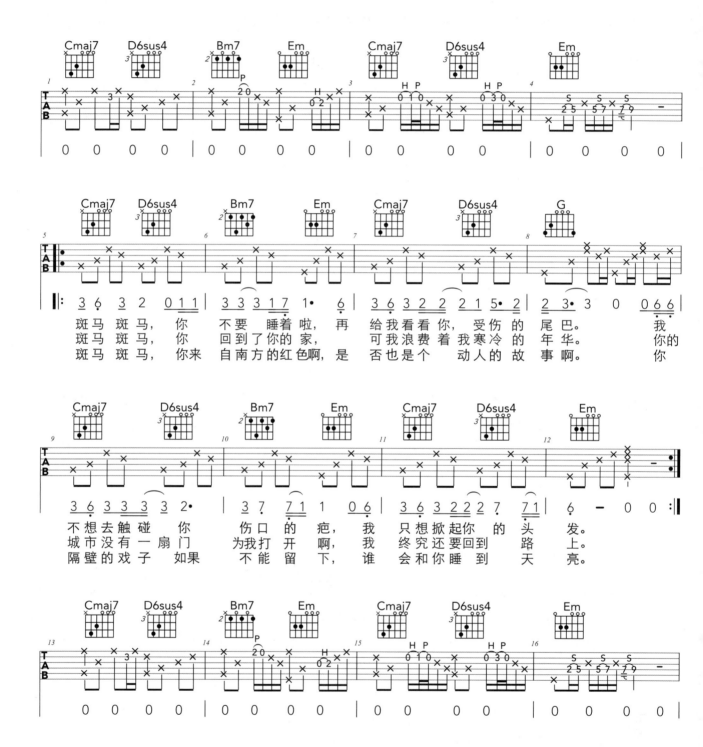

斑马斑马，　你　不要　睡着　啦，再　给我看看你，受伤的　尾巴。　我
斑马斑马，　你　回到了你的家，　可我浪费着我寒冷的　年华。　你的
斑马斑马，　你来　自南方的红色啊，是　否也是个　动人的　故　事啊。　你

不想去触碰　你　伤口　的　疤，我　只想掀起你　的　头　发。
城市没有一扇门　为我打开　啊，我　终究还要回到　路　上。
隔壁的戏子　如果　不能留　下，谁　会和你睡到　天　亮。

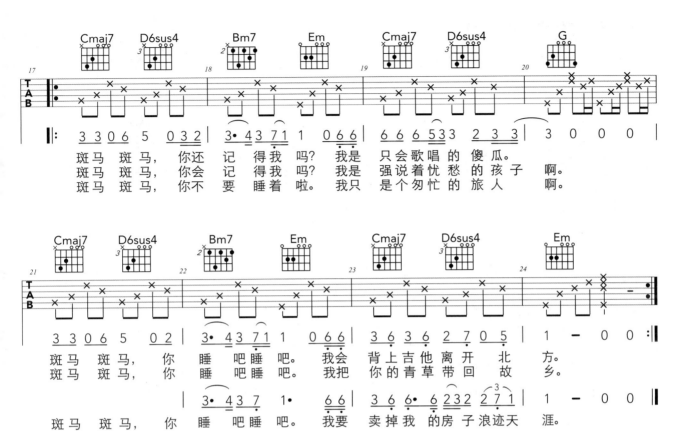

斑马 斑马，你还记得我吗？我是只会歌唱的傻瓜。
斑马 斑马，你会记得我吗？我是强说着忧愁的孩子啊。
斑马 斑马，你不要睡着啦。我只是个匆忙的旅人啊。

斑马 斑马，你睡吧睡吧。我会背上吉他离开北方。
斑马 斑马，你睡吧睡吧。我把你的青草带回故乡。

斑马 斑马，你睡吧睡吧。我要卖掉我的房子浪迹天涯。

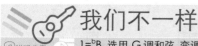

我们不一样

正版注册本书配套App
观看示范演奏以及音乐伴奏

弹唱曲集 1=♭B 选用 G 调和弦 变调夹 Capo=3 4/4 词、曲：高进

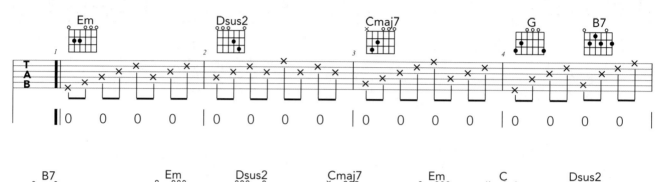

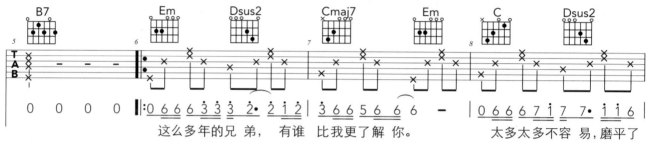

这么多年的兄 弟， 有谁 比我更了解 你。 太多太多不容易，磨平了

岁 月和脾 气。 时间转 眼就过 去， 这身后 不 散的 筵 席， 只因

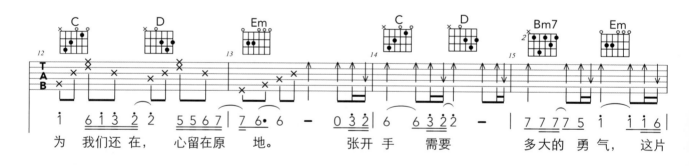

为 我们还 在， 心留在原 地。 张开手 需要 多大的 勇 气，这片

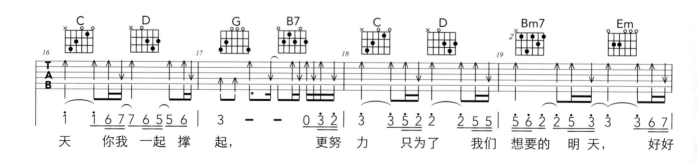

天 你我 一起 撑 起， 更努 力 只为了 我们 想要的 明 天， 好好

认准正版：本教程配正版注册码 注册 App 获得配套视频以及音频

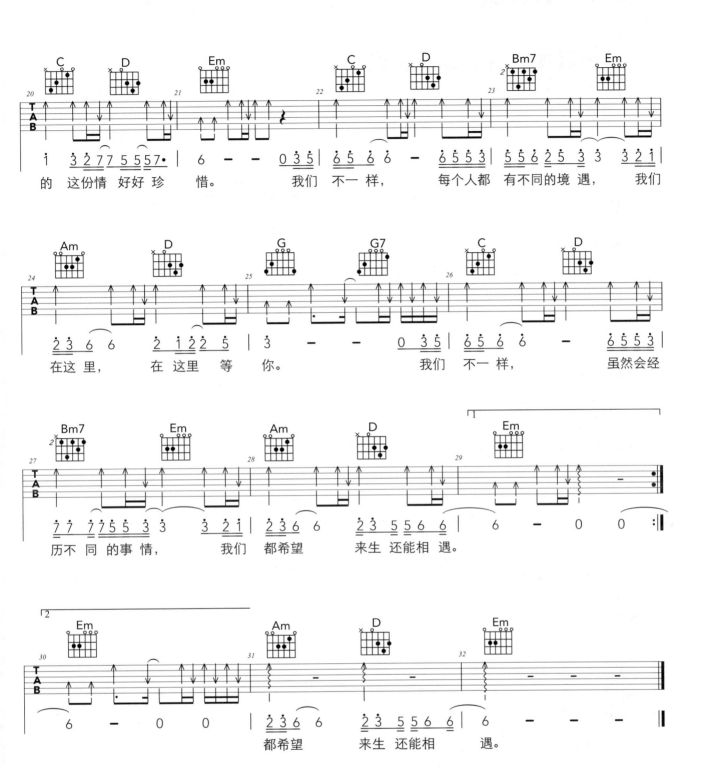

的 这份情 好好 珍 惜。　　　我们 不 一 样，　　每个人都 有不同的境 遇，　　　我们

在这里，　　在 这里 等 你。　　　　我们 不 一 样，　　虽然会经

历不 同 的事 情，　　我们 都希望　　来生 还能相 遇。

都希望　　来生 还能相　遇。

我愿平凡的陪在你身旁

1=E 选用 C 调和弦 变调夹 Capo=4 4/4 词、曲：王七七

正版注册本书配套App
观看示范演奏以及音乐伴奏

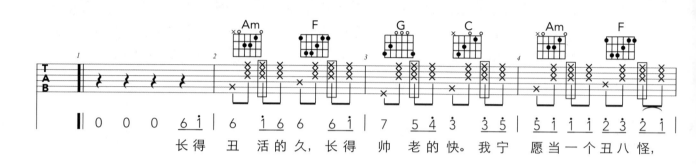

长得 丑 活的久，长得 帅 老的快。我宁 愿当一个丑八怪，

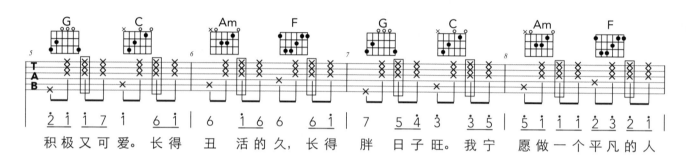

积极又可爱。长得 丑 活的久，长得 胖 日子旺。我宁 愿做一个平凡的人

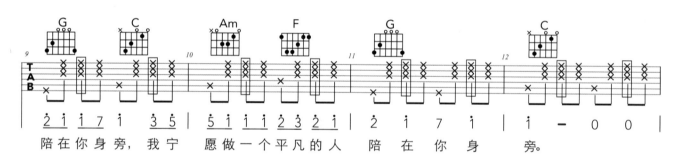

陪在你身旁，我宁 愿做一个平凡的人 陪 在 你 身 旁。

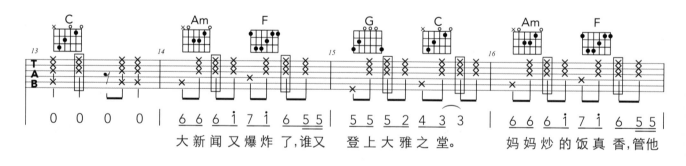

大新闻又爆炸 了,谁又 登上大雅之堂。 妈妈炒的饭真 香,管他

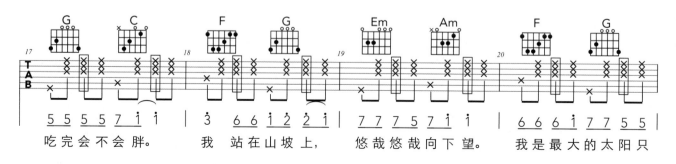

吃完会不会胖。 我 站在山坡上， 悠哉悠哉向下望。 我是最大的太阳只

认准正版：本教程配正版注册码 注册 App 获得配套视频以及音频

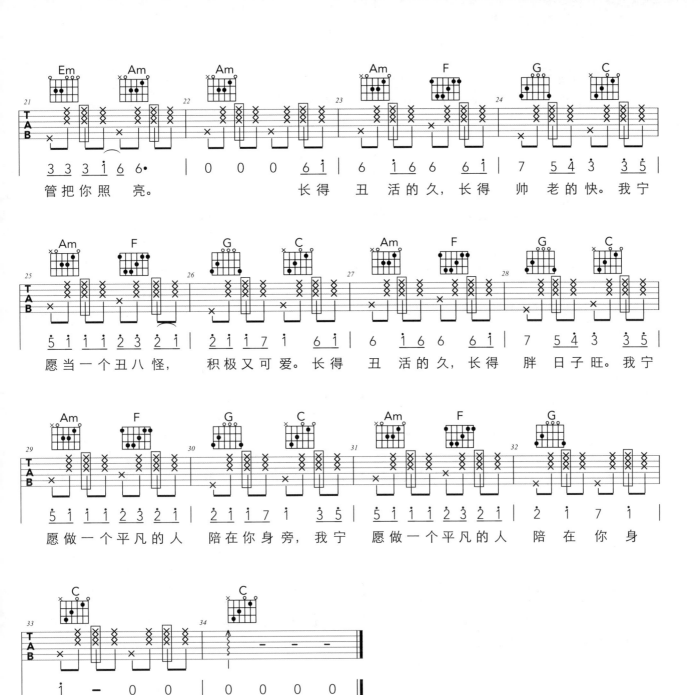

长得 丑活的久，长得 帅老的快。我宁

愿当一个丑八怪， 积极又可爱。 长得 丑活的久，长得 胖日子旺。我宁

愿做一个平凡的人 陪在你身旁，我宁 愿做一个平凡的人 陪在你身

旁。

我曾

正版注册本书配套App
观看示范演奏以及音乐伴奏

弹唱曲集　　1=E 选用 C 调和弦　变调夹 Capo=4　4/4　词、曲：隔壁老樊

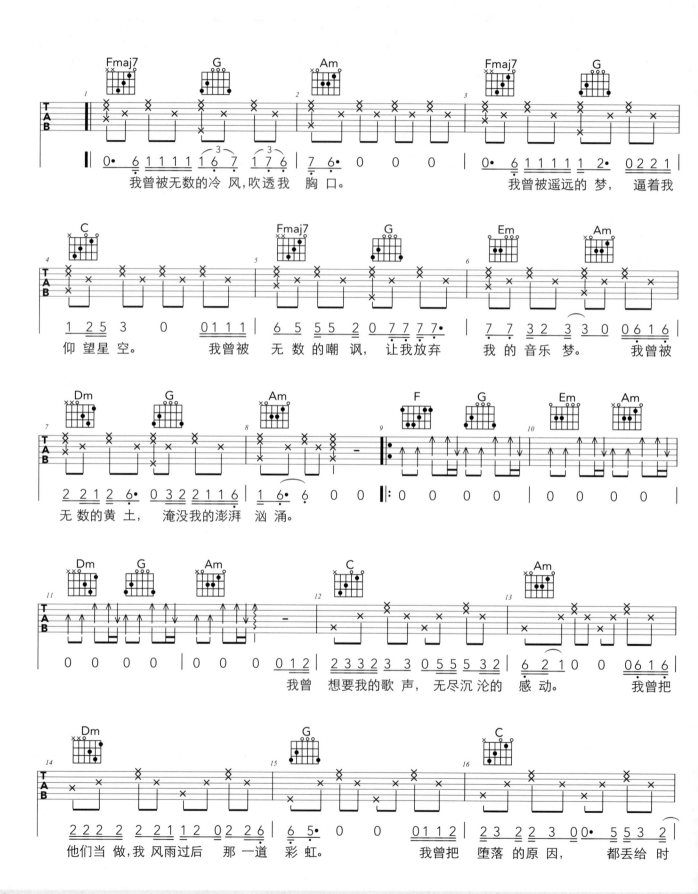

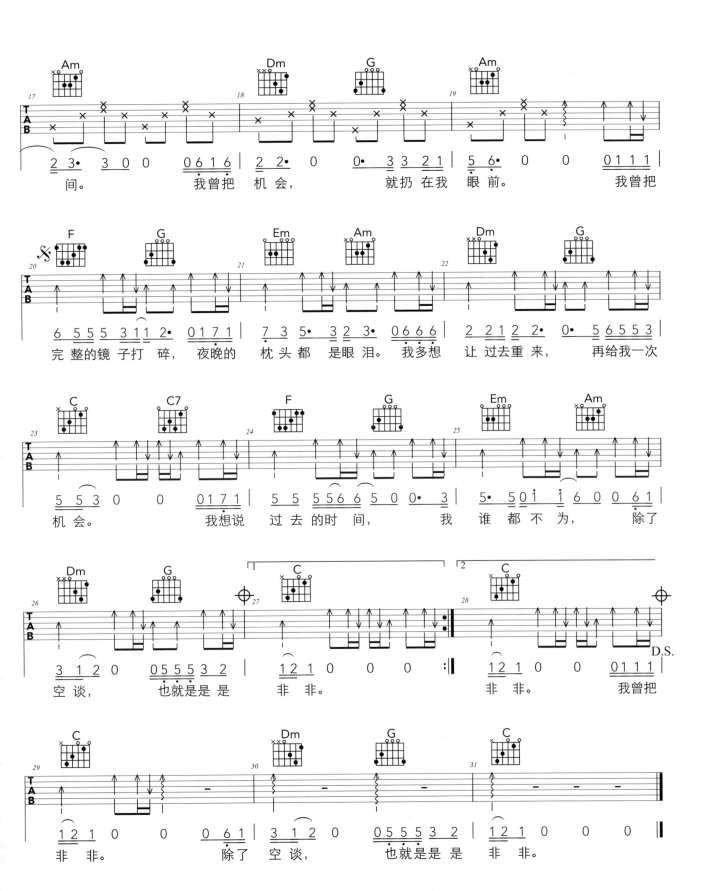

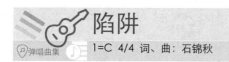

陷阱

弹唱曲集　1=C 4/4 词、曲：石锦秋

正版注册本书配套App
观看示范演奏以及音乐伴奏

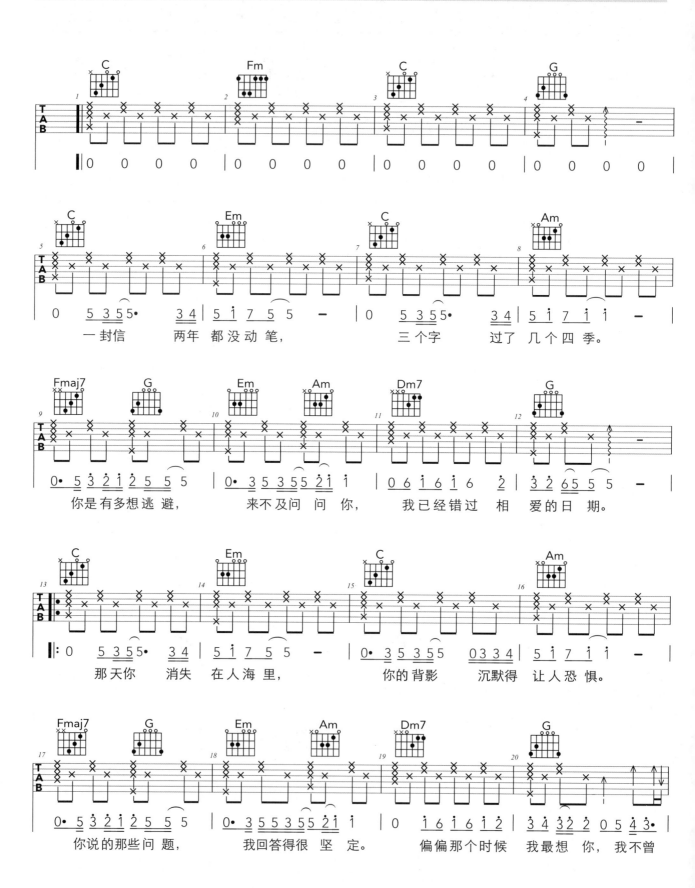

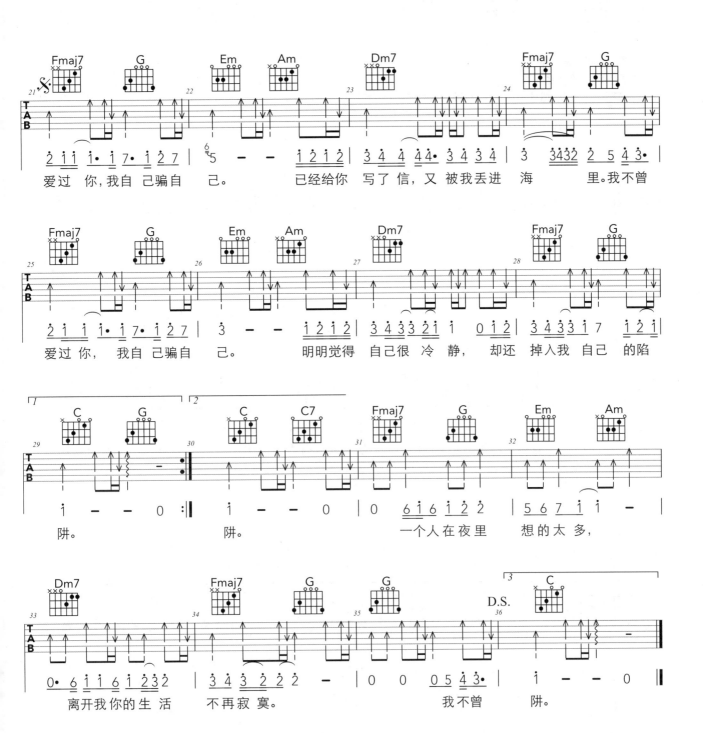

最天使

正版注册本书配套App
观看示范演奏以及音乐伴奏

1=♭E 选用 C 调和弦 变调夹 Capo=3 4/4 词、曲：曾轶可

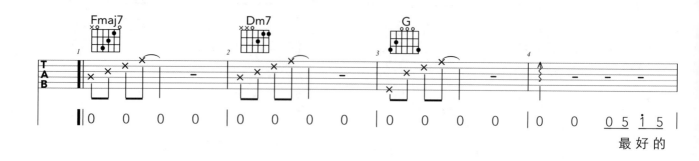

最好的

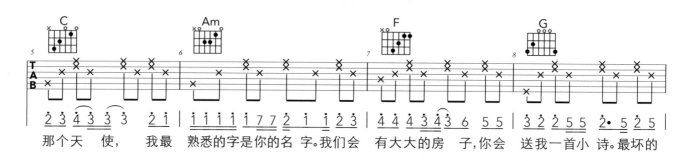

那个天 使， 我最 熟悉的字是你的名 字。我们会 有大大的房 子,你会 送我一首小 诗。最坏的

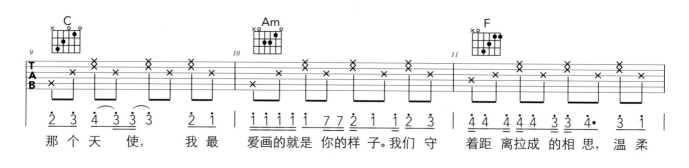

那个天 使， 我最 爱画的就是 你的样 子。我们 守 着距 离拉成的相 思， 温柔

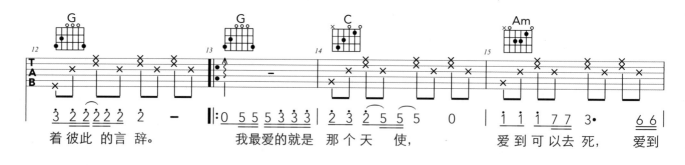

着彼此 的言 辞。 我最爱的就是 那个天 使， 爱到可以去 死， 爱到

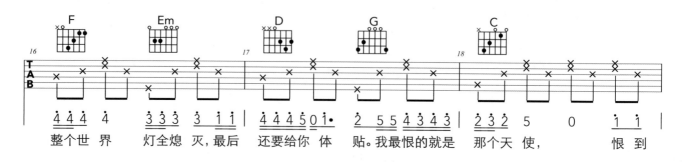

整个世 界 灯全熄 灭,最后 还要给你体 贴。我最恨的就是 那个天 使， 恨到

认准正版：本教程配正版注册码 注册 App 获得配套视频以及音频

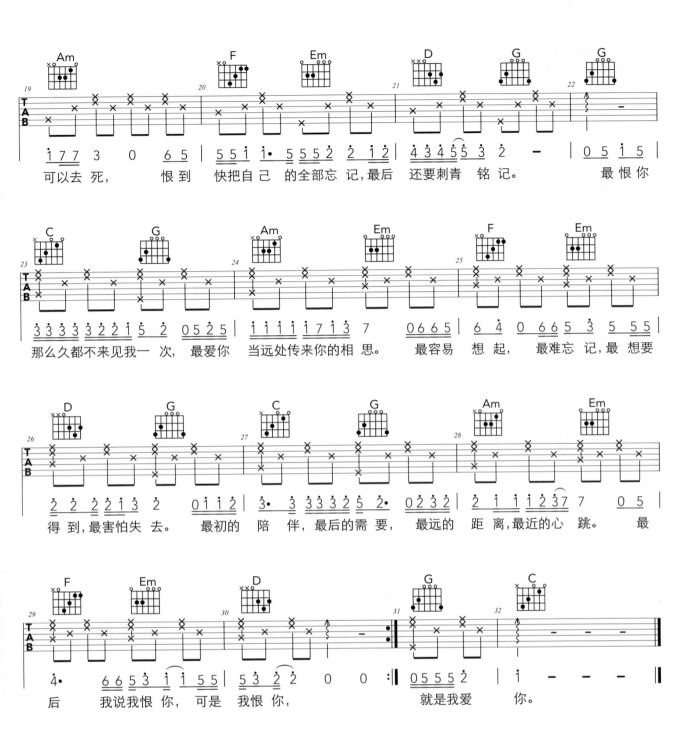

可以去死，　恨到　快把自己　的全部忘　记，最后　还要刺青　铭记。　　　　最恨你

那么久都不来见我一　次，最爱你　当远处传来你的相　思。　　最容易　想　起，　最难忘　记，最　想要

得到,最害怕失　去。　　　最初的　陪　伴，最后的需　要，　最远的　距　离,最近的心　跳。　　最

后　我说我恨你，可是　我恨你，　　　　就是我爱　　　你。

纸短情长

弹唱曲集　1=E 选用 C 调和弦 变调夹 Capo=4 4/4 词、曲：言寺

正版注册本书配套App
观看示范演奏以及音乐伴奏

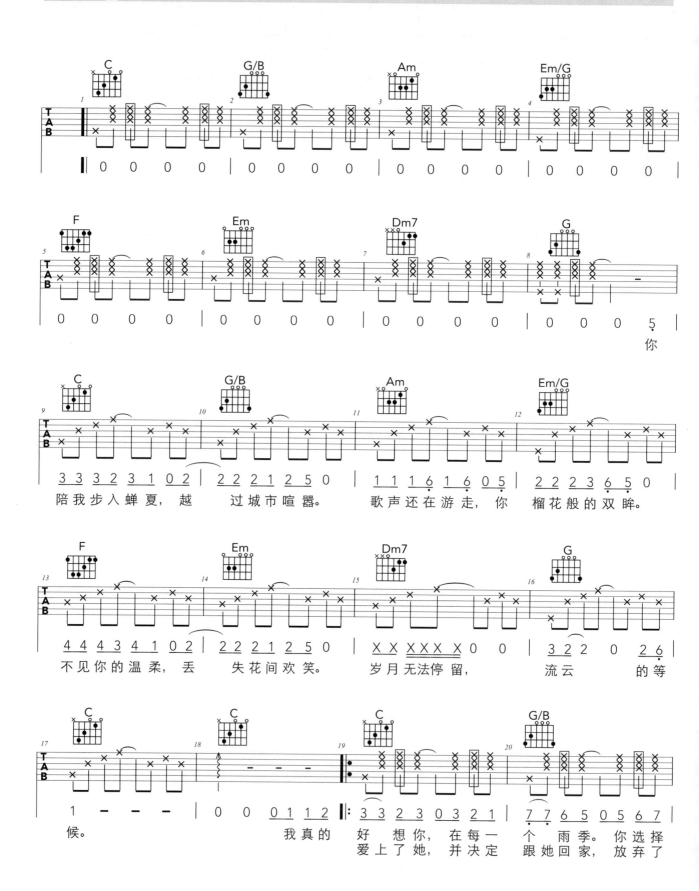

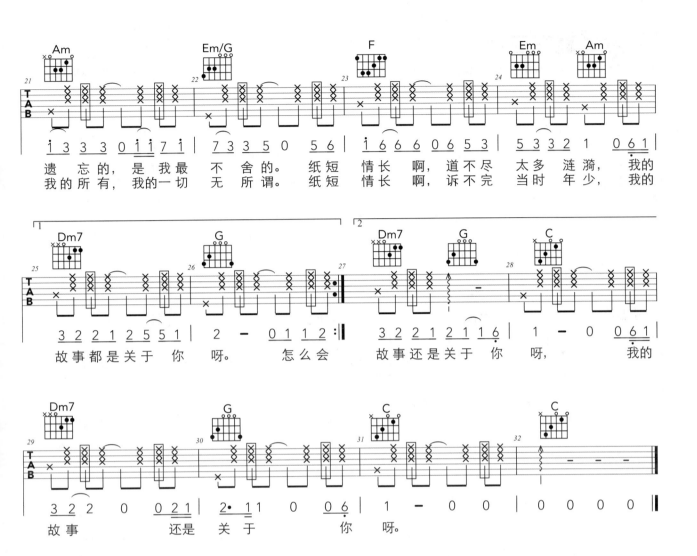

遗 忘 的，是 我 最 不 舍 的。 纸短 情长 啊，道 不尽 太多 涟漪， 我的
我的 所有，我的 一切 无 所谓。 纸短 情长 啊，诉 不完 当时 年少， 我的

故事 都是 关于 你 呀。 怎么会 故事 还是 关于 你 呀， 我的

故事 还是 关于 你 呀。

赢在江湖

正版注册本书配套App
观看示范演奏以及音乐伴奏

♪弹唱曲集 1=A 选用G调和弦 变调夹Capo=2 4/4 词、曲：乐乐

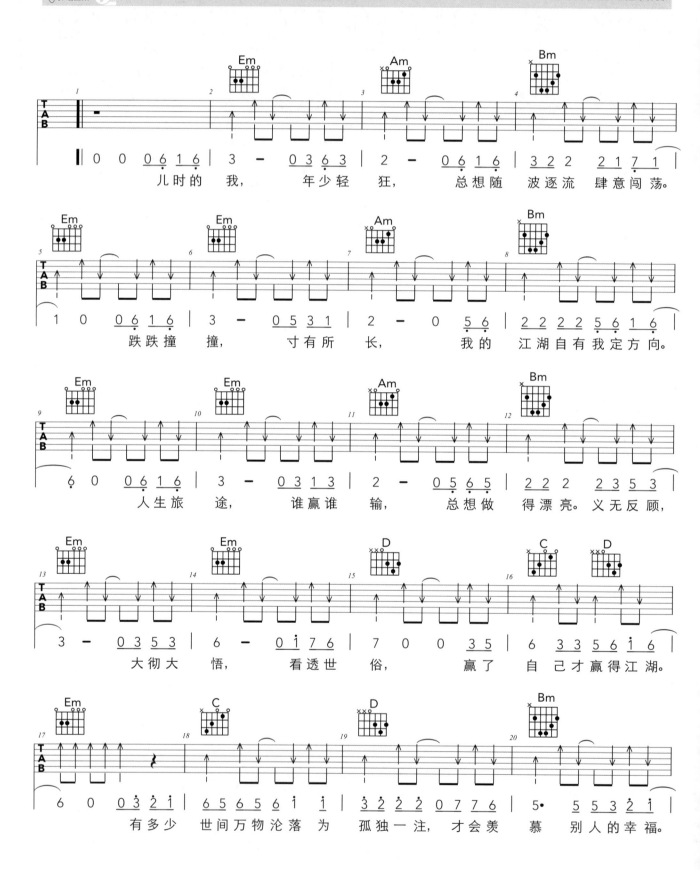

认准正版：本教程配正版注册码 注册App 获得配套视频以及音频

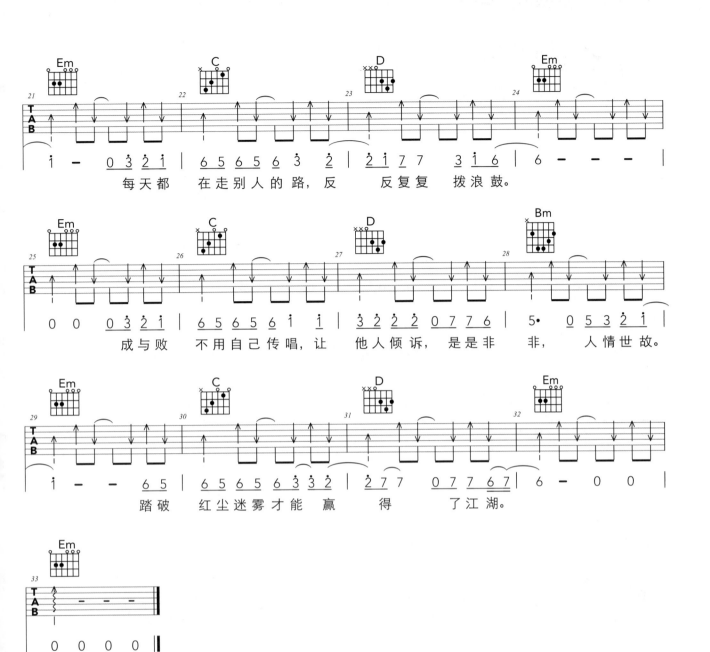

每天都　在走别人的路，反　　反复复　拨浪鼓。

成与败　不用自己传唱，让　他人倾诉，是是非　非，　人情世故。

踏破　红尘迷雾才能　赢　　得　　了江湖。

走马

1=C　4/4　词、曲：陈粒

正版注册本书配套App
观看示范演奏以及音乐伴奏

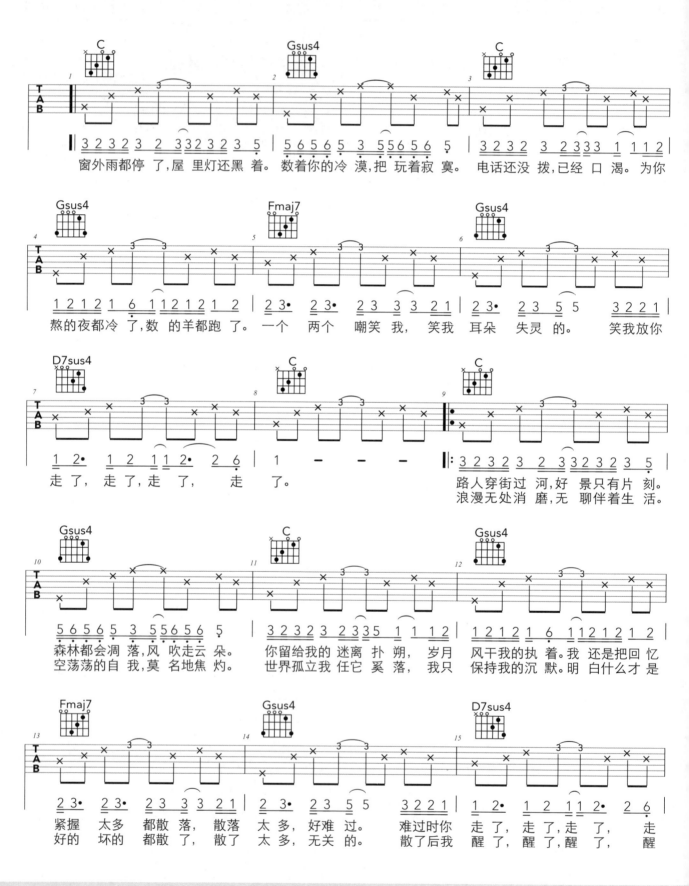

窗外雨都停 了，屋 里灯还黑 着。数着你的冷 漠，把 玩着寂 寞。 电话还没 拨，已经 口 渴。为你

熬的夜都冷 了，数 的羊都跑 了。一个 两个 嘲笑 我， 笑我 耳朵 失灵 的。 笑我放你

走 了， 走 了， 走 了， 走 了。 路人穿街过 河，好 景只有片 刻。
浪漫无处消 磨，无 聊伴着生 活。

森林都会凋 落，风 吹走云 朵。 你留给我的 迷离 扑 朔， 岁月 风干我的执 着。我 还是把回 忆
空荡荡的自 我，莫 名地焦 灼。 世界孤立我 任它 奚 落， 我只 保持我的沉 默。明 白什么才 是

紧握 太多 都散 落， 散落 太多， 好难 过。 难过时你 走 了， 走 了， 走 了， 走
好的 坏的 都散 了， 散了 太多， 无关 的。 散了后我 醒 了， 醒 了， 醒 了， 醒

认准正版：本教程配正版注册码 注册 App 获得配套视频以及音频

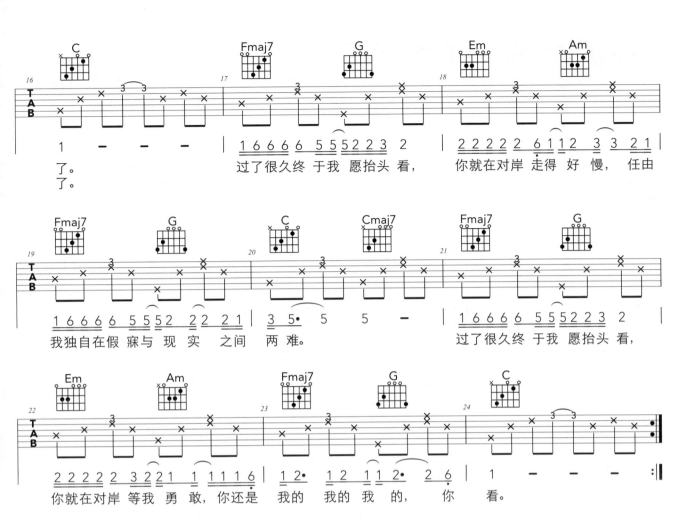

过了很久终 于我 愿抬头 看，　你就在对岸 走得 好 慢，　任由

我独自在假 寐与 现 实 之间 两难。　过了很久终 于我 愿抬头 看，

你就在对岸 等我 勇 敢，你还是 我的 我的 我 的，　你 看。

这一生关于你的风景

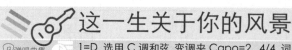

弹唱曲集　1=D 选用 C 调和弦 变调夹 Capo=2 4/4 词、曲：枯木逢春

正版注册本书配套App
观看示范演奏以及音乐伴奏

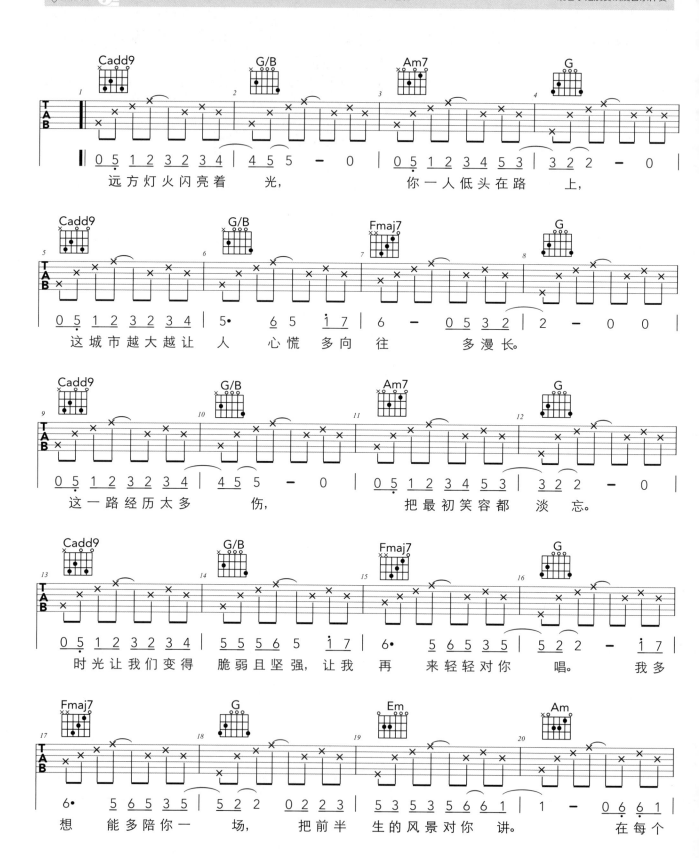

这就是爱吗

弹唱曲集　1=#C 选用 C 调和弦 变调夹 Capo=1　4/4　词：王雅君，林秋离　曲：林俊杰

正版注册本书配套App
观看示范演奏以及音乐伴奏

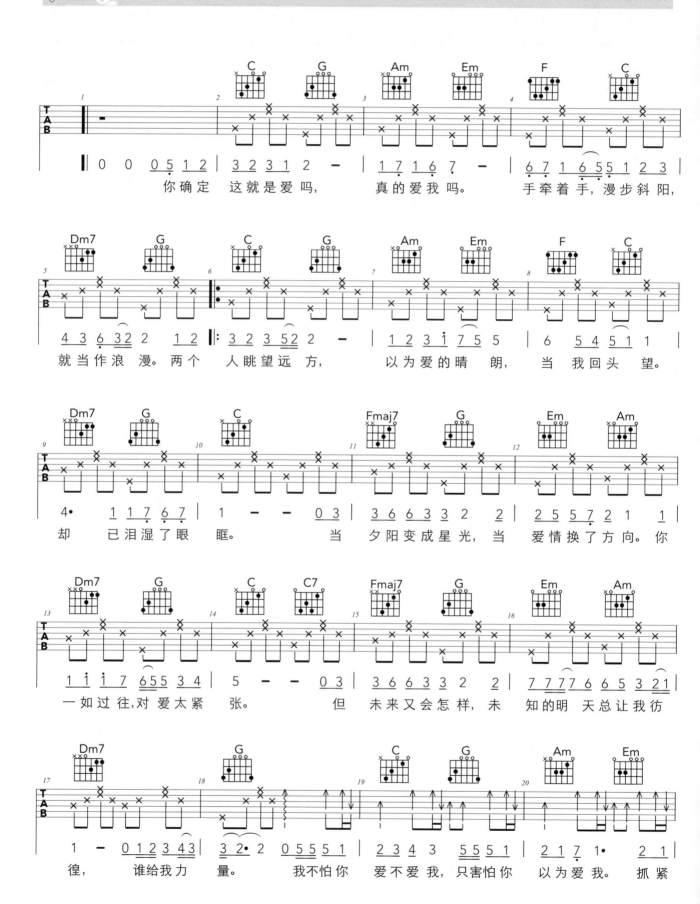

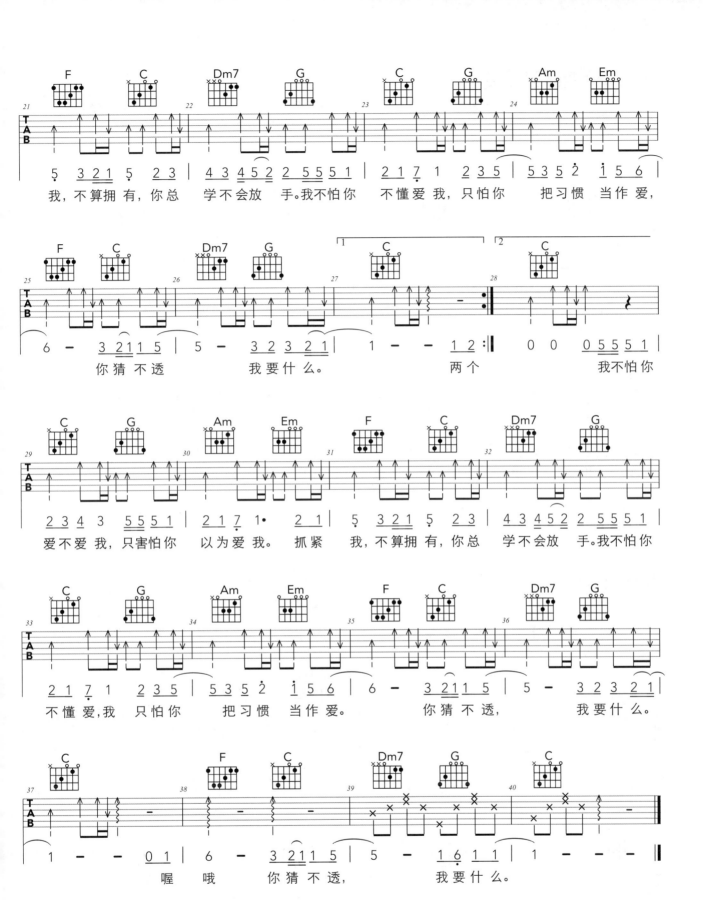

宝贝宝贝

弹唱曲集 1=D 选用 C 调和弦 变调夹 Capo=2 4/4 词：樊桐舟 曲：李凯稠

正版注册本本书配套App
观看示范演奏以及音乐伴奏

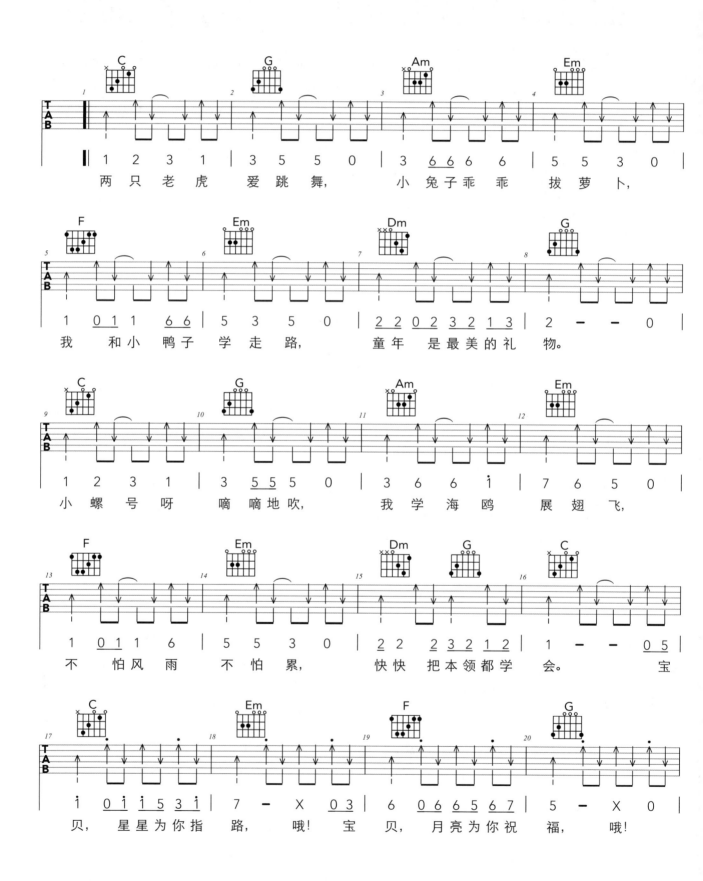

认准正版：本教程配正版注册码 注册 App 获得配套视频以及音频

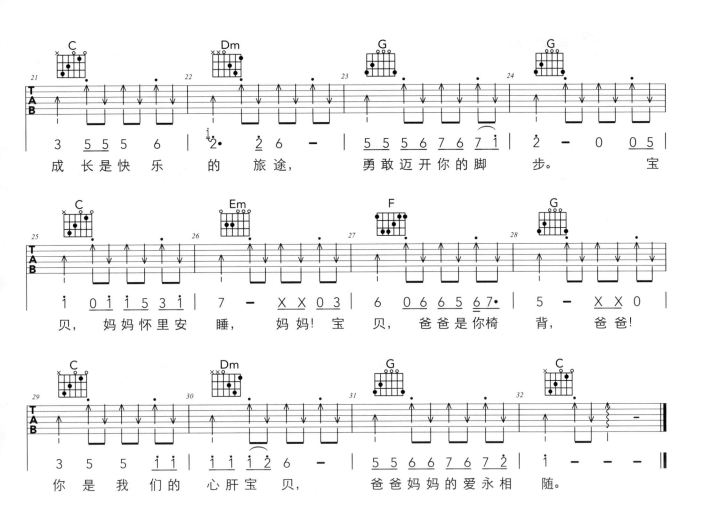

成长是快乐的旅途，勇敢迈开你的脚步。宝

贝，妈妈怀里安睡，妈妈！宝贝，爸爸是你椅背，爸爸！

你是我们的心肝宝贝，爸爸妈妈的爱永相随。

追光者

1=B 选用 G 调和弦 变调夹 Capo=4　4/4　词：唐恬　曲：马敬

正版注册本书配套App
观看示范演奏以及音乐伴奏

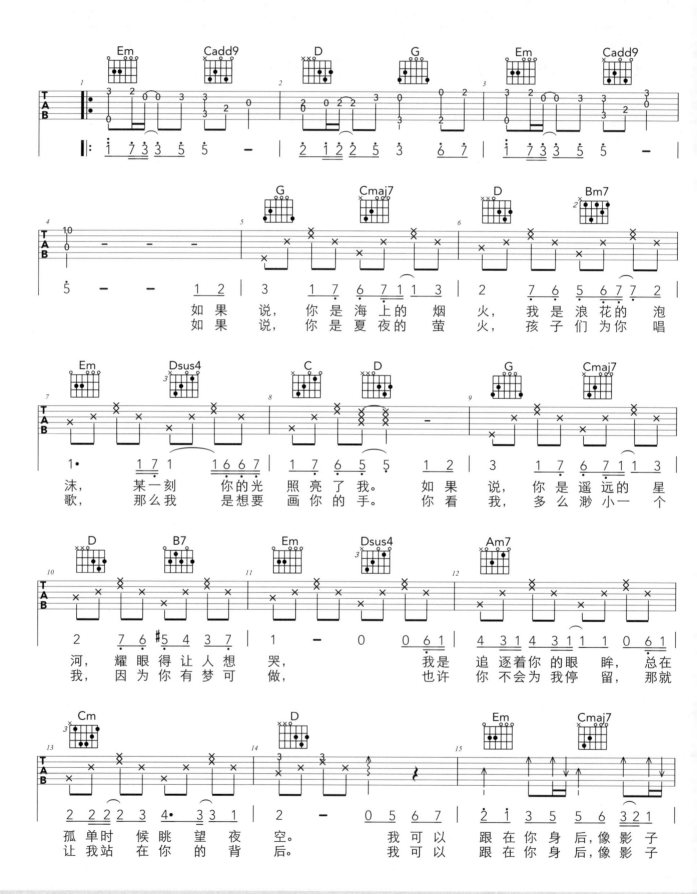

认准正版：本教程配正版注册码 注册App 获得配套视频以及音频

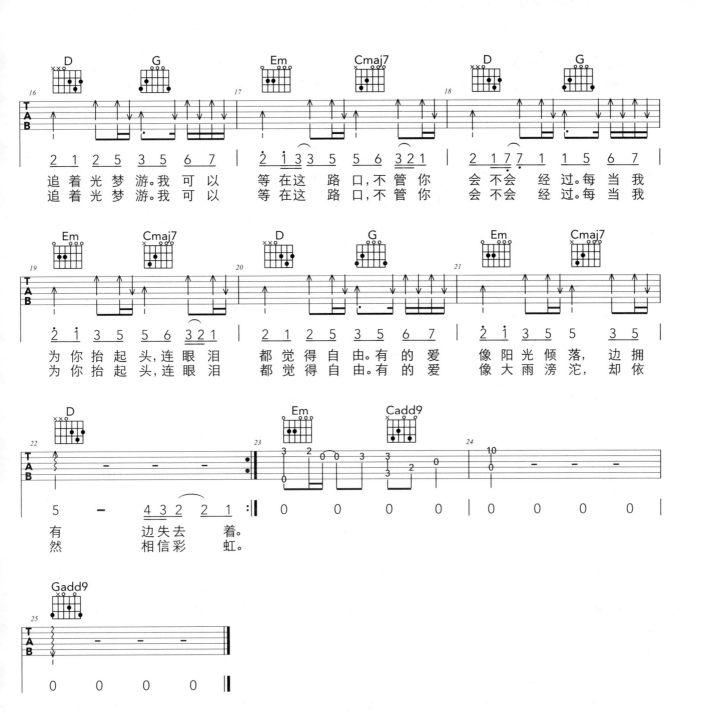

追着光梦游。我可以　等在这路口,不管你　会不会经过。每当我
追着光梦游。我可以　等在这路口,不管你　会不会经过。每当我

为你抬起头,连眼泪　都觉得自由。有的爱　像阳光倾落,边拥
为你抬起头,连眼泪　都觉得自由。有的爱　像大雨滂沱,却依

有然　边失去着。
然　相信彩虹。

一瞬间

正版注册本书配套App
观看示范演奏以及音乐伴奏

1=E 选用 C 调和弦 变调夹 Capo=4　4/4　词、曲：丽江小倩

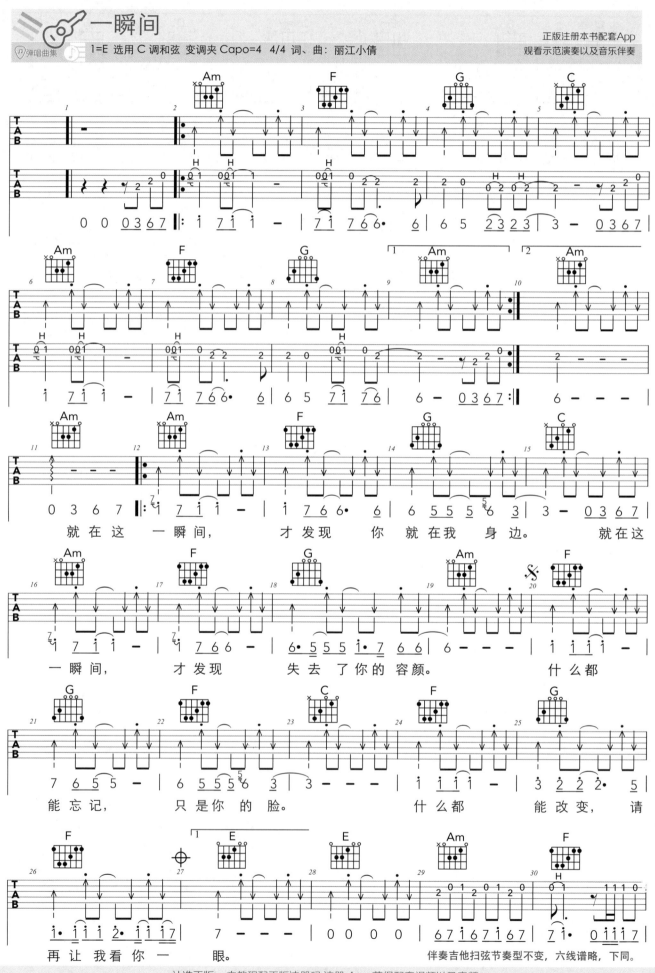

伴奏吉他扫弦节奏型不变，六线谱略，下同。

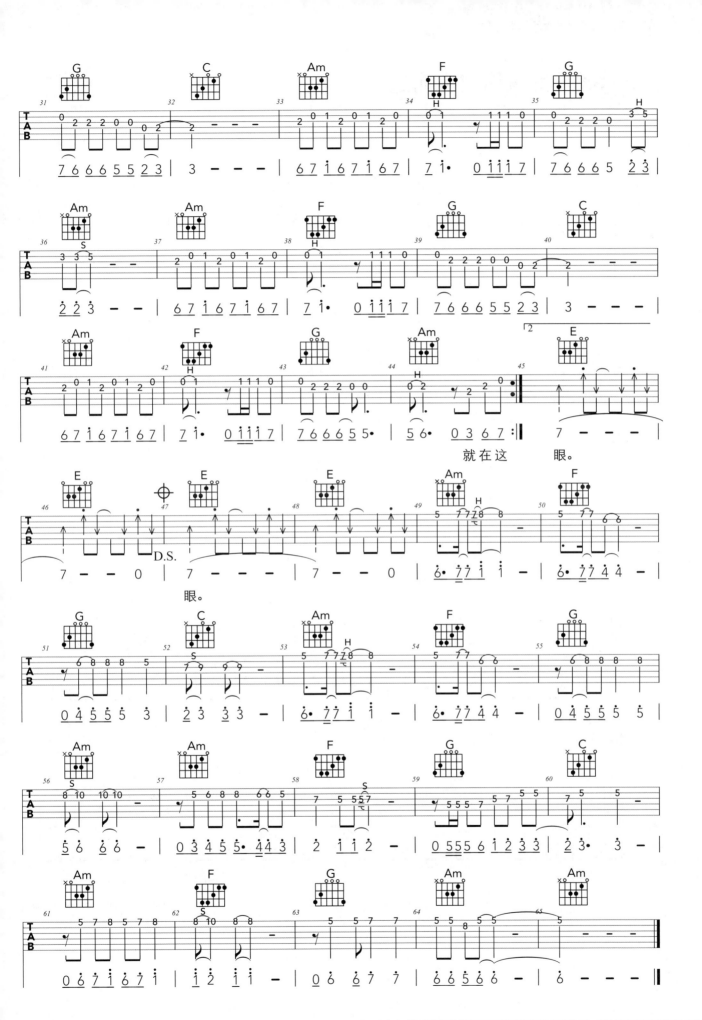

就在这　眼。

眼。

一生与你擦肩而过

1=♭B 选用 G 调和弦 变调夹 Capo=3 4/4 词、曲：可泽

正版注册本书配套App
观看示范演奏以及音乐伴奏

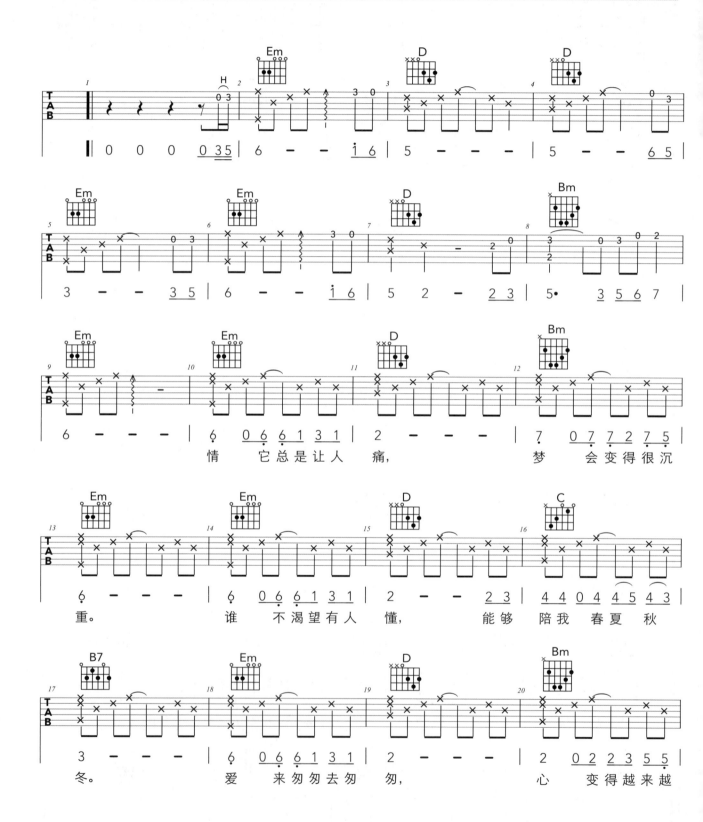

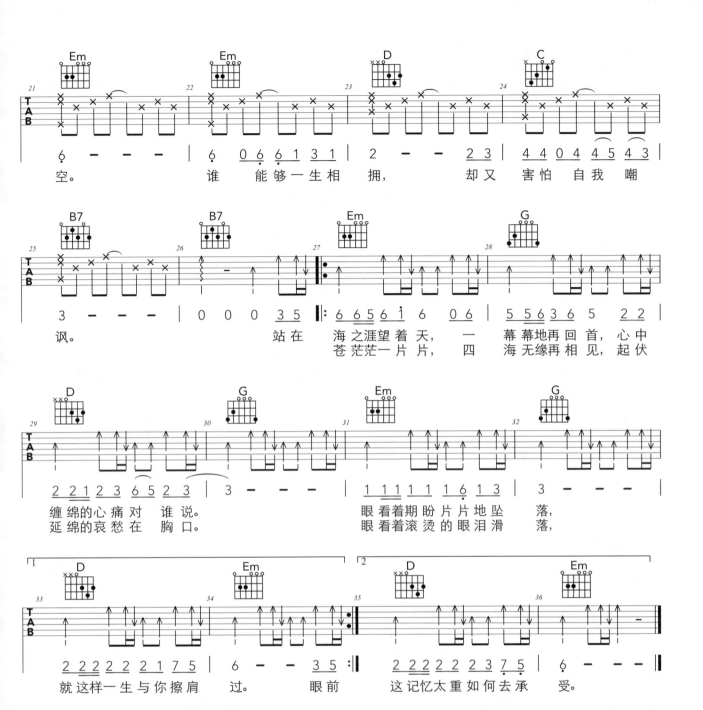

下一秒

1=C 3/4 词、曲：汪苏泷

正版注册本书配套App
观看示范演奏以及音乐伴奏

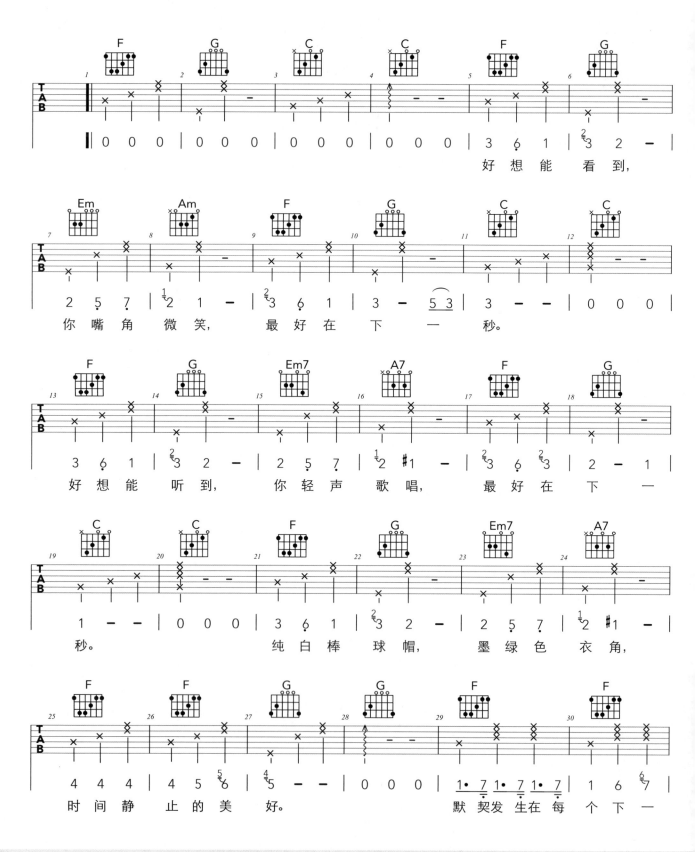

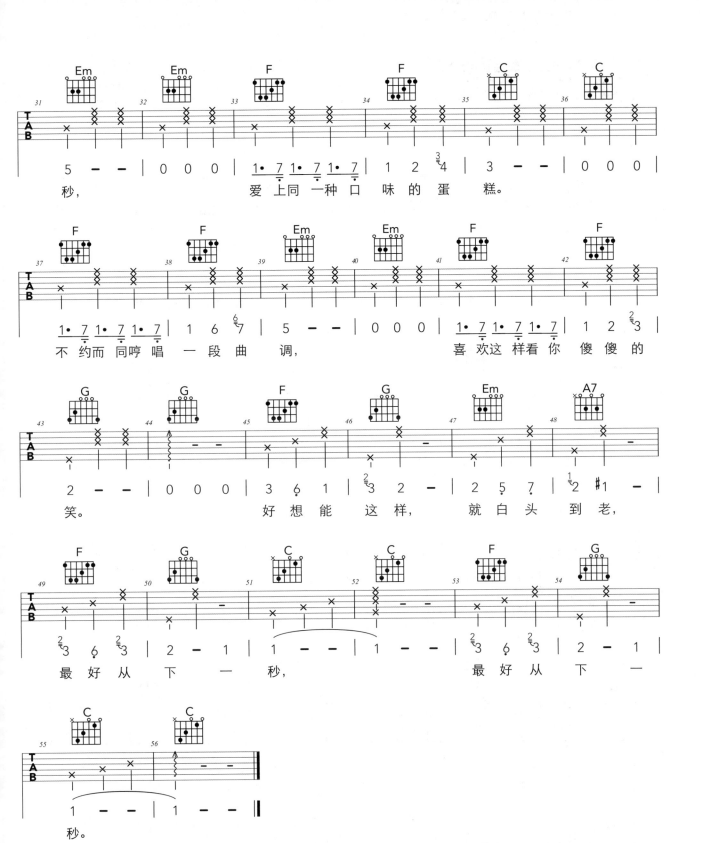

你一定要幸福

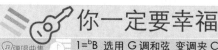

正版注册本书配套App
观看示范演奏以及音乐伴奏

1=♭B　选用 G 调和弦 变调夹 Capo=3　4/4　词：唐恬　曲：吴梦奇

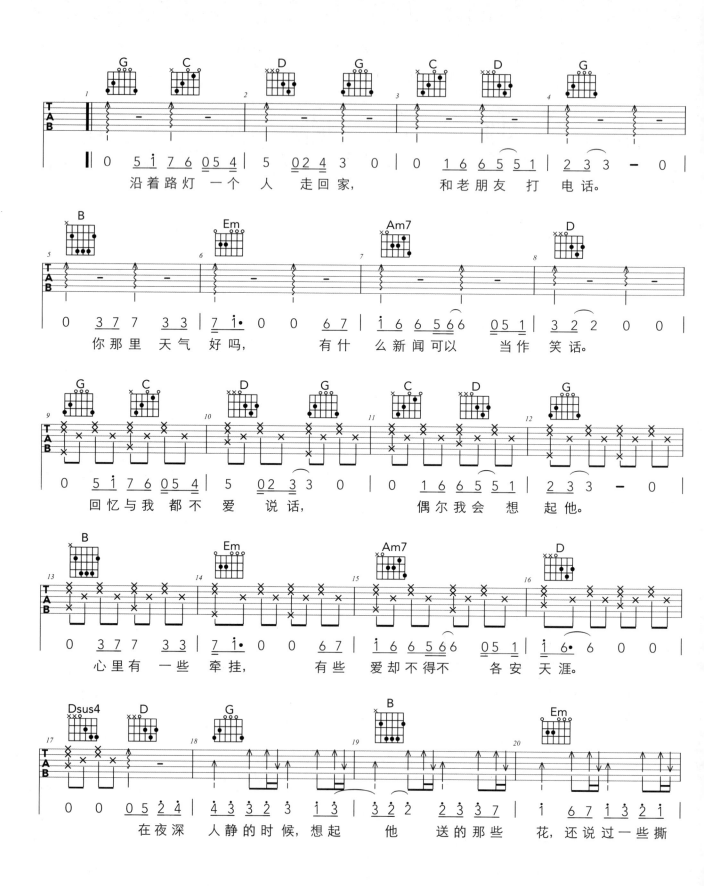

沿着路灯 一个 人　走回家，　　和老朋友 打　电话。

你那里 天气 好吗，　　有什　么新闻可以　当作 笑话。

回忆与我 都不 爱 说话，　　偶尔我会 想　起他。

心里有 一些 牵挂，　　有些　爱却不得不　各安 天涯。

在夜深 人静的时候，想起　他 送的那些　花，还说过一些撕

认准正版：本教程配正版注册码 注册 App 获得配套视频以及音频

心　　裂肺的情　　话，赌一把幸福　的　　筹码。在人来　　人往的街头，想起

他，　他现在好　　吗? 可我没有能给　你　　想要的回　答，　　可是你一定

要　　　　幸　福啊。

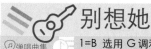

别想她

1=B 选用 G 调和弦 变调夹 Capo=4　4/4　词、曲：高进

正版注册本书配套App
观看示范演奏以及音乐伴奏

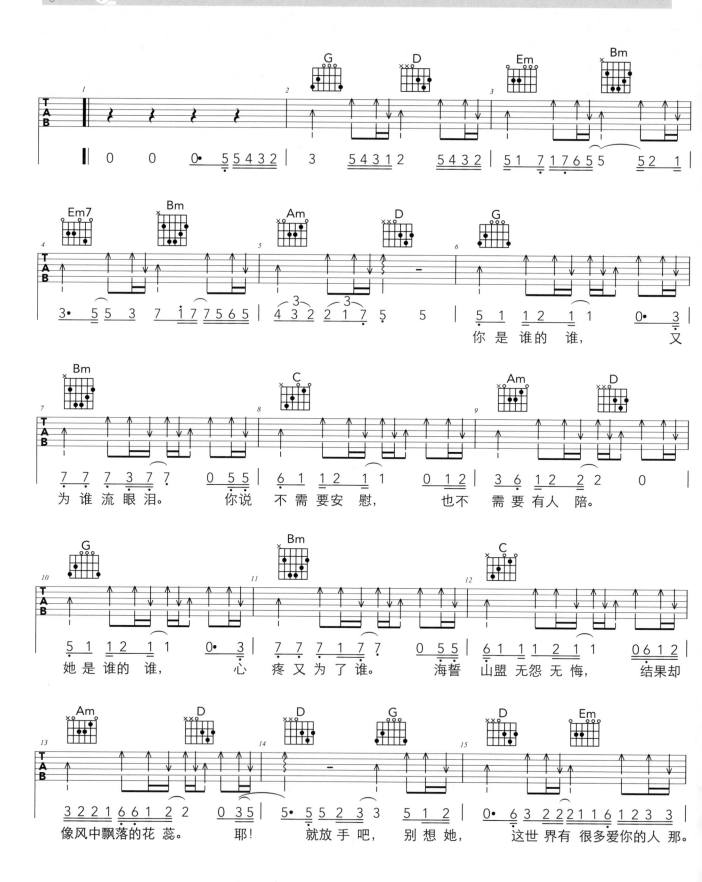

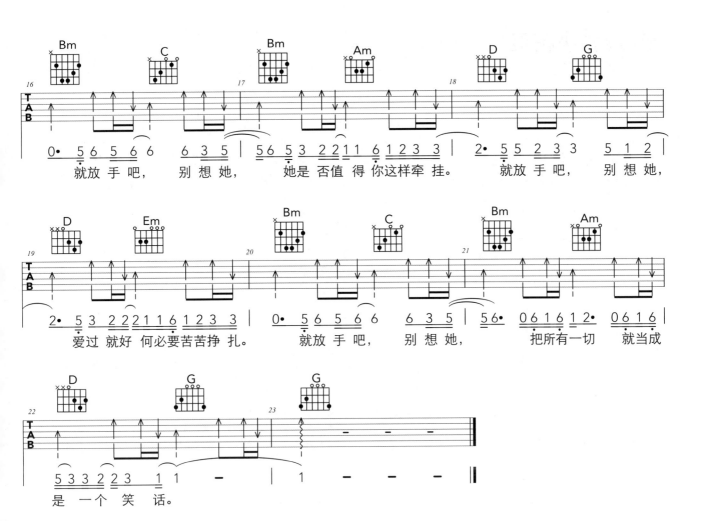

就放手吧，别想她，她是否值得你这样牵挂。就放手吧，别想她，

爱过就好何必要苦苦挣扎。就放手吧，别想她，把所有一切 就当成

是一个笑话。

小精灵

正版注册本书配套App
观看示范演奏以及音乐伴奏

1=A 选用G调和弦 变调夹Capo=2 4/4 词、曲：吴青峰

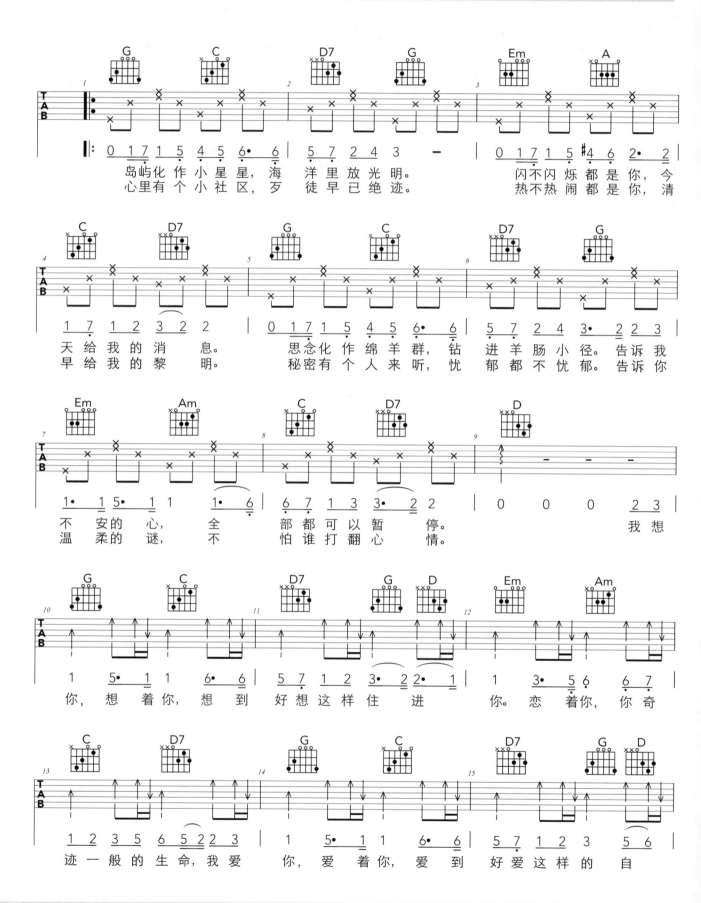

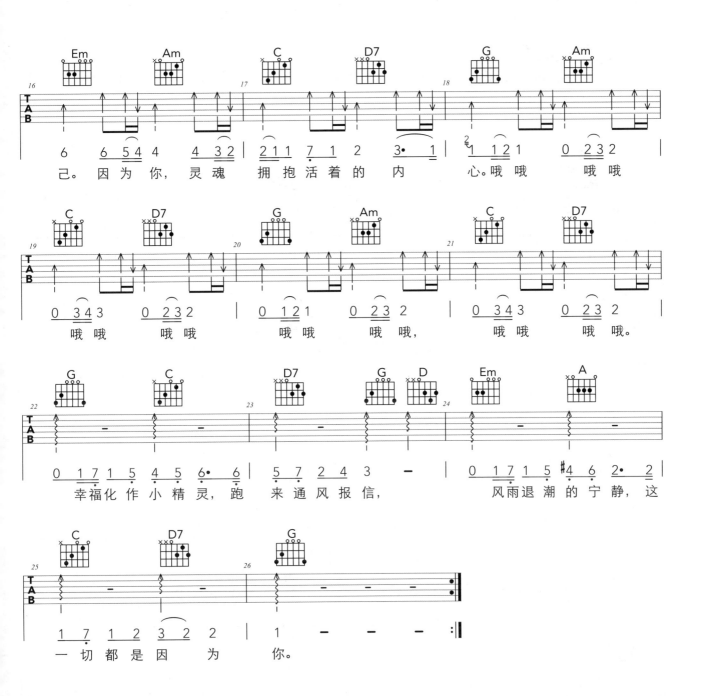

我相信

弹唱曲集 1=♭E 选用C调和弦 变调夹Capo=4 4/4 词：刘虞瑞 曲：陈国华

正版注册本书配套App
观看示范演奏以及音乐伴奏

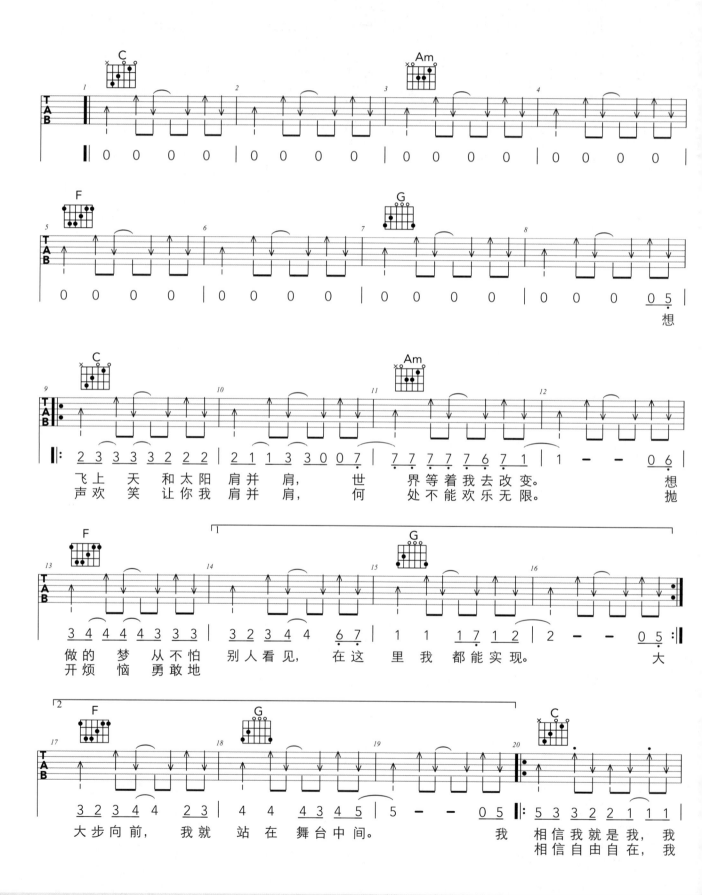

认准正版：本教程配正版注册码 注册App 获得配套视频以及音频

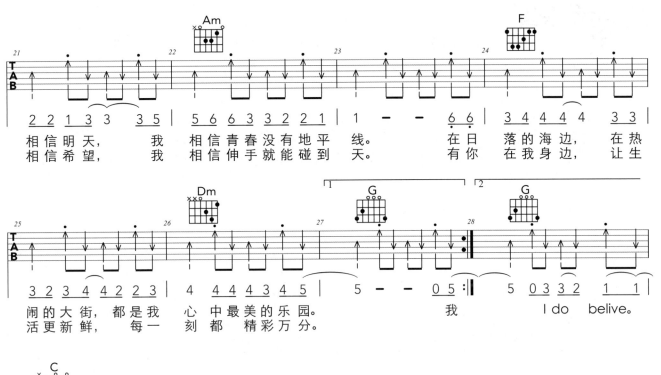

相信明天，　　我　相信青春没有地平　线。　　在日　落的海边，　在热
相信希望，　　我　相信伸手就能碰到　天。　　有你　在我身边，　让生

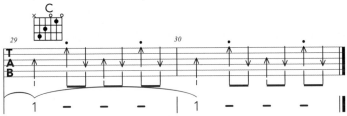

闹的大街，　都是我　心中最美的乐园。　　　　　我　　I do belive.
活更新鲜，　每一　刻都　精彩万分。

东西

弹唱曲集　　1=#G 选用 G 调和弦 变调夹 Capo=1　4/4　词：何泽锋，十一 曲：何泽锋

正版注册本书配套App
观看示范演奏以及音乐伴奏

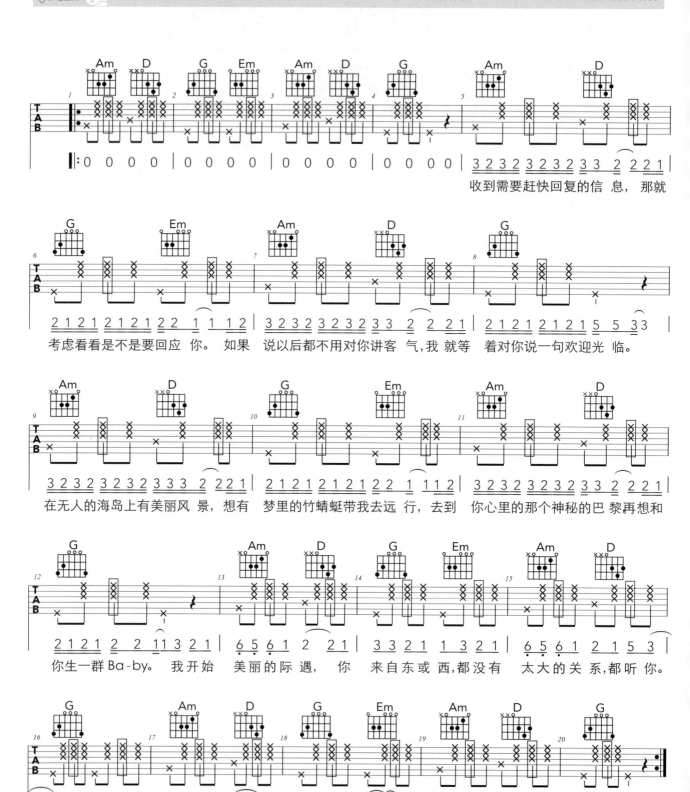